雅債

Elegant Debts

The Social Art of Wen Zhengming

Craig Clunas

Rock Publishing International

雅債 *Elegant Debts*

文徵明的社交性藝術
The Social Art of Wen Zhengming

柯律格 著
Craig Clunas

英國牛津大學藝術史系講座教授
History of Art Department, University of Oxford

雅債——文徵明的社交性藝術
Elegant Debts：The Social Art of Wen Zhengming

作　　者：柯律格（Craig Clunas）
譯稿審訂：劉宇珍
譯　　者：邱士華　劉宇珍　胡雋
執行編輯：黃文玲
美術設計：鄭雅華

出 版 者：石頭出版股份有限公司
原英文出版者：Reaktion Books
發 行 人：龐愼予
社　　長：陳啓德
副總編輯：黃文玲
行銷業務：洪加霖
全球獨家中文版權：石頭出版股份有限公司
登 記 證：行政院新聞局局版台業字第4666號
地　　址：106台北市敦化南路二段34號9樓
電　　話：（02）2701-2775（代表號）
傳　　眞：（02）2701-2252
電子信箱：rockintl21@seed.net.tw
網　　址：www.rock-publishing.com.tw
劃撥帳號：1437912-5　石頭出版股份有限公司
印刷製版：鴻柏印刷事業股份有限公司
出版日期：2009年9月
定　　價：（精裝）新台幣2400元　（平裝）新台幣1800元

ISBN（精裝）978-986-6660-05-4（平裝）978-986-6660-06-1
版權所有　不得翻印

目次

致中文讀者

　　能將本書以譯本的形式呈現在中文讀者面前，我在驕傲之餘，亦不免有些惶恐。正如我其他的作品，這本書原是寫給英文讀者看的，自不可能期待他們對中國文化傳統中的大人物有所聽聞，更別說是對其生平或作品有何瞭解了。故中文讀者或許會對本書的某些方面感到奇怪與不解。這篇小序雖不意在為此開脫，仍要感謝出版社讓我得以藉此序言稍作解釋，略述本書何以是今日所見的模樣、及其主要的關懷何在。

　　我在三十年前所受的學術訓練與背景（先後在劍橋大學東方研究院與倫敦大學亞非學院），其實不是中國藝術，而是中國語言及文學。現在我雖以藝術史家自居，當年訓練的重要性對我而言卻未嘗稍減。這本文徵明研究，實有賴周道振先生1987年的《文徵明集》，可說若無周先生的書，就不可能有本書的出現。他以無比的耐心與嚴謹的治學態度，集結了現存所有的文徵明文本，將之合成一編，分為上下兩冊。這部集子收錄的雖只是昔日曾存在過的一小部分，且由一個從未在專業學術機構裡佔一職缺、我亦無緣得見的學者編成，卻成就了本書所提出的種種解釋，並間接促成其後關於文徵明的研究，故在此首先要對周先生致意。此外，也要向所有參與翻譯工作的譯者們致謝，我的英文文風想必使得翻譯工作格外地艱鉅吧。

　　一本書專講一個人物的寫作方式，就各方面而言，在藝術史界看來似乎是過時了。所謂的「新藝術史」約在1970到80年代時盛行於英國，並對於將藝術家視為個人天才的概念多所抨擊；其影響之一，便是使得專注於單一人物的研究，一度被認為不如那些討論藝術自身歷史趨勢的著作、或那些看重觀者之所見所思更甚於藝術家成品的研究來得有用。我前此曾寫過明代人如何接受並觀看藝術；就在這研究之後，我開始覺得，文徵明雖自乾隆朝以來即在藝術典範中享有盛名與地位，但若不將之視為理所當然，那麼試圖去瞭解單一個人物，或許也能有所成果。近年已有不少藝術史家重拾專書的寫作形式（一本書專講一個人物），而專書的復興，亦成為近十至十五年來英文著作中顯見的特徵。然這些新的專書（包括本書在內），在寫作時

都意識到藝術史已經是個更寬廣的學科，並試著將之與其他領域所關心的知識課題相連結。如人類學家的作品，以及那些討論「自我」與「個人」在不同時代裡如何被建構、並挑戰藝術史於十九及二十世紀初成為學科時所依憑之哲學論點的著作，對我而言便格外重要。希望隨著本書的開展，讀者們會更明白這些作品對我的深遠影響。

　　文徵明的盛名讓學者們對他既趨之若鶩、又望而生畏。我承認我也曾稍怯於其大名－他就像莎士比亞一樣，是那種還在世時其作品便已受敬慕者推崇備至的人物。而我走向他的過程，亦不可謂不曲折。我先於1991年出版一本書討論其後人文震亨（1585–1645）所撰之《長物志》，後又於1997年出版另一本書研究明代文獻中的園林，裡頭有不小的篇幅提到文徵明。因此，直到對文家、及其所處（和形塑）的明代蘇州文化圈思索了約莫二十年之後，我才覺得有把握直接面對這個人。另一個使我卻步的原因，即在我缺乏書畫的正式訓練，無論是實際提筆操作、或者是展卷鑑賞。對某些人而言，這短處或許會讓我沒資格提出什麼有用的看法。然本書相對而言雖較少著墨於過去文徵明研究中最重要的主題－風格與筆墨，我可不願對此毫無解釋。本書之所以有此偏廢，並不單是意識型態的立場所致，更不是我個人認為風格的問題一點也不重要。風格與筆墨既已是其他學者們關心的焦點，而這情形也無疑會持續下去，故我希望還有空間容得下這本把重點放在別的問題上的書。

　　事實上，有些西方書評認為本書對文徵明所作的畫，特別是其風格，言之過少。這樣的看法若真能成立，那我也要極其嚴正地說，這*絕非*因為我認為這些事無關緊要。當我還在倫敦的維多利亞與艾伯特博物館擔任策展人的時候，便常能時時磨練自己的眼力，故對中國藝術裡的漆器、家具、玉器、及瓷器等，也算是小有心得。因職務之便，有幸結識許多當代畫畫鑑賞界的泰斗；對他們的賞鑑技巧，我自是佩服得五體投地。然而，那些我最尊敬的前輩們，無一不是在實物面前反覆地摩娑勘驗方得成就其眼力，而這樣的涵泳經驗，對我來說，卻幾乎是不可能的事。因為某些複雜的歷史因素，英國境內的中國畫相對而言十分貧乏－出現於本書圖7現藏於大英博物館的那幅畫，即是唯一一件得以讓我反覆觀看的文徵明畫作。當我開始著手本書的研究時，原以為可以多談談其風格的。當時或許太過天真，以為真有可能建立畫作風格（畫成何樣）與其製作之社會情境（為誰而畫）的關係。很快地，我便清楚意識到這無疑是緣木求魚。雖然認為這兩者間於某種程度上仍有所關

聯的信念至今猶在，我現在相信此間的關聯性已細緻且複雜到今日無法覺察的程度，至少對我而言是如此。相信來日定有學者致力研究這個中國畫壇上的大人物，或許他們會有能力辨識吧。屆時，盼本書能提供他們進一步思考這個問題、或其他問題的材料；若然，則余願足矣。

Craig Clunas

2009年6月於牛津

引言

　　文徵明（1470–1559）是中國歷史上赫赫有名的藝術家。他出現在當今每一本中國藝術通史裡，並以「明四大家」之一的稱號，成爲明代（1368–1644）繪畫展中不可或缺的要角。當我在「中國藝術史：1400到1700年」課上被學生問道：「究竟誰是中國當時可比擬米開朗基羅（Michelangelo Buonarotti, 1475–1564）的大師？」（這個問題意謂著：「誰是我應該第一個記住的經典人物，以便開始對這段時期的畫壇有所認識？」），文徵明則是我不得不簡單回答問題時的答案。文徵明的生卒年與著名的義大利藝術家米開朗基羅幾乎一致，讓這個問題變得更爲有趣。我之所以不願簡單以「文徵明」回答上述問題，是因爲他生前留下的各種資料，包括其子所寫的正式祭文等，均少有我們今日稱之爲藝術活動的記錄；文徵明還在世時便已流傳的傳記資料，也少有這方面的記載。這些傳世文獻多集中在一些現在看來冗長龐雜的世系、和墳墓座落的方位、葬禮舉行的時間、以及一些連繪畫史專家都不甚清楚的朋友和來往人物的名字。反倒是現代的資料記敘著「我們所知道的」文徵明。如中國書畫鑑賞界泰斗徐邦達，便在其1984年劃時代巨著《古書畫僞訛考辨》的文徵明小傳中寫道：

> 文徵明，初名壁，後以字行，改字徵仲，祖籍湖南，故自號衡山。後爲長洲（今江蘇省蘇州市）人。嘉靖初，「以貢薦試吏部，授翰林院待詔」，不久辭歸。工詩文，善篆、隸、正、行、草書，畫山水得趙孟頫、王蒙、吳鎮遺意，亦善蘭竹。曾師事沈周，後自成家，與沈周並稱「吳門派」領袖。生成化六年庚寅，卒嘉靖三十八年己未（公元1470–1559年），年九十歲。[1]

這篇傳記以看似「傳統」的文體及典雅的用語寫成，據此可知他出身於明代文化中心蘇州的一個良好家庭，雖然未透過科舉考試取得功名，卻有段短暫而不如意的仕宦經歷，並於離開官場後投身於藝術創作。然而，這段敘述卻與明代資料裡所呈現的要點有所差距。這差別或可解釋爲：「中國」、「藝術家」、以及最重要的「中國

圖1　董其昌（1555–1636）《項元汴墓誌銘》（局部）1635年　卷　紙本　墨筆　27×543公分　東京國立博物館

藝術家」這些對於主體的定位方式，其實並不存在於文徵明的時代。這些二十世紀才出現的建構方法，很可能模糊了他作品製作情境的完整性、忽略他用以建構自我身分的各種活動場域。然而，明代的人一定瞭解「大家」在詩、書、畫等場域裡的含意。這些論述場域（discursive fields）在當時亦已出現各自的歷史、經典、批評和理論；正是在這些場域裡，文徵明所傳承的過往大師，及其師沈周（1429–1509）的名字，才有了意義。因此，若說「中國沒有藝術或藝術家的概念」，顯然又太過偏狹。

　　現下對於主體（subjectivity）的討論方式其實只注意到文徵明作品的極小部分。在中文世界以外，這小部分的作品基本上指的是明代語彙裡稱之爲「畫」的物品，少論及其「書」。「書」即書法，可說是明代的價值體系中層次更高的藝術形式與文化行爲（雖然目前對於「書」與「畫」兩者位階的認識，仍未出現細緻的處理）。「書」亦指書寫，且必定以文本的形式出現，因爲沒有任何一篇書法是沒有內容的。長期以來，文徵明也一直被視爲詩人，而「詩」在當時甚至比書畫創作更受推崇。然而，英文論著中常模糊地以「學者」或「文人藝術家」（scholar artist）形容文徵明，卻從未精確地交代他的學問究竟包括些什麼。如在權威的英文工具書《明代名人傳》（*Dictionary of Ming Biography*）中，便以「畫家、書家及學者」來描述文徵明（《明代名人傳》無意間逆轉了明代藝術的階層序位，將比較重要的書法

排到繪畫的後面）。除了含混不清的介紹，人們對文徵明書法的內容亦缺乏深入瞭解的意願。這些書法作品有很高的比例是爲了特定場合、及特定受畫者所書所作，卻常被輕鄙爲應付社交之誼的產物，因此對於「身爲藝術家」的文徵明應該是較不能反映事實、無關緊要的作品。然而，文徵明所寫的文本，無論是信札、祭文、序或是詩，即使今日原蹟已逝，只有經過修訂而印刷成書的版本留存，這些文字原本都是一件件的書法作品。正如現存其他明代文化名人的遺物，這些文本也是一種**物品**，通常以紙卷的形式收受流傳，由贈者移轉至受者，並在此過程中夾帶收藏家、或觀者等個人的物質性殘留（譯注：如題跋或是藏印一類）（圖1）。這看法不僅歸納自以下將討論的人類學研究文獻，亦得自中國書法的研究成果。因此對我來說，目前可以收集到的一切文徵明資料，都是本書處理的範圍（當然我也意識到現存的資料僅是原本的部分殘存）。如果我們視文徵明《千字文》這類標準的書法習作（圖2）爲「藝術品」，只因其流傳至今，而不理會他爲姨母寫的祭文，只因其現已無存，可謂一開始便劃地自限了。

　　注意作品製作的時機和場合、盡可能將一切資料包含在這個研究裡，是本書基本的論述架構之一。大部分的現存作品，無論是圖像或是文字作品（在明代，文字與圖像常一起出現）、或是印製的文本，都是在某個特殊的場合、爲某個特定人物所作。它們都在了卻文徵明所謂的「雅債」或「清債」。目前學界大體接受這個論點，如李雪曼（Sherman E. Lee）便曾討論「『人情』網絡」（'obligation' system）的原則如何主導這段時期繪畫作品的流通。不過，大家卻也一直抗拒全盤接受此論點的一切意涵。[2]文徵明一件常被收入選集的作品《古柏圖》（圖3），是他在晚年1550年時，爲年輕許多的張鳳翼（1527–1613）所作：張鳳翼當時臥病於文徵明家鄉蘇州城外的寺廟中。圖像與詩作中複雜的視覺與文字隱喻，不只是修辭的表現，亦是「送禮」（gift-giving）這社會行爲的體現。[3]透過畫上題詩，我們清楚得知送禮的時機、情境、以及受畫者的身分。許多文徵明的作品亦可透過類似的題跋來定位。然而，如果題詩與畫卷分離（此事經常發生），我們便無法復原這件作品的原本脈絡。因此我認爲，文徵明作品中有好大一部分（我將刻意地模糊其數），其實都可以在送禮的活動中找到之所以產生的根源。

　　「禮物」的概念看似簡單，卻也十分困難。學者們都知道如何致贈同事論文的抽印本；而探望住院朋友或是受邀至某人家中晚餐時應該帶什麼禮物、送戒指或送

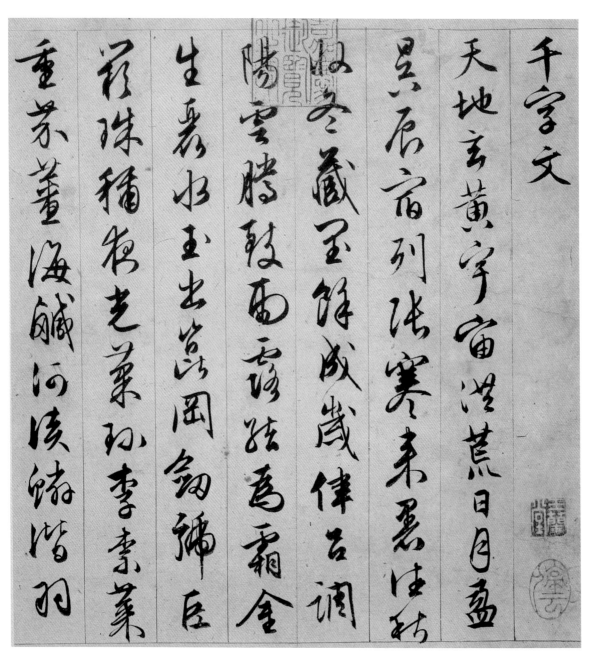

圖2 文徵明（1470–1559）《千字文》（局部）1529年 冊頁 紙本 墨筆 每幅26.3×24公分
台北 國立故宮博物院

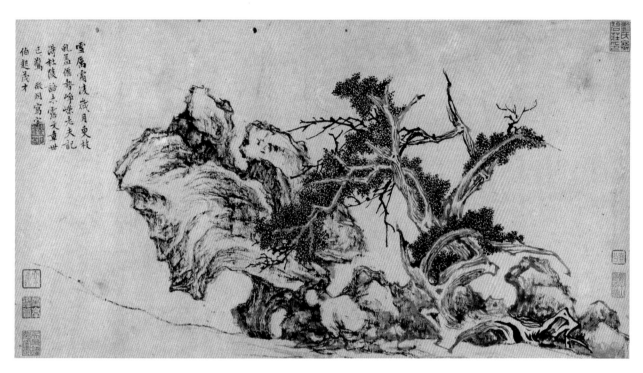

圖3　文徵明　《古柏圖》1550年　卷　紙本　水墨　26.1×48.9公分　納爾遜美術館
（The Nelson-Atkins Museum of Art, Kansas City, Missouri. Purchase: William Rockhill Nelson Trust, 46-48. Photograph by Robert Newcombe.）

　　手鐲的區別等，這些關於禮物的知識，廣泛地流佈於現代西方社會中。即使不仔細研究，本書大部分的讀者也都能判斷誰能送巧克力、誰能送衣服、何時（例如師生之間）是可以給予或接受的，以及各種禮節上的限制。日常生活中早已存在著一整套言語與姿態的陳規，以界定種種收受的時機與場合。而禮物本身也令人煩惱：太小、太大、太親密、太疏遠、太早、太遲、太唐突、還留著價格標籤、沒有包裝好，這一連串令人不自在、擔心舉措太過或不及的考量，籠罩著那些原本以爲並不複雜的狀況，並且一次又一次地造成某些社交困窘。當跨文化、跨時間、或跨地域的情況出現，問題就更加複雜。我有個出身南英格蘭的旁聽生，曾提到她參加蘇格蘭東北部表親婚禮的經驗：謂婚禮前有個「禮物展示」的時段，在新娘家中舉辦，屋裡擺著特別租來的桌具用以展示，並備有考究的茶飲，新娘則像個博物館員，爲客人導覽這些排列整齊的禮物。從她略微驚恐的語調中，我可以瞭解這是在她原本文化中極不熟悉的作法，更不用說還帶有些微的嫌惡。另外，像是薩塞克斯大學

（University of Sussex）的副院長辦公室，雖然不是唯一展示著外國高等教育代表團贈禮的場所，但見到時，我總不免好奇地想知道副院長究竟是如何回禮的？

　　之所以使用「回禮」（reciprocate）這個詞，是因爲我將「禮物」這個概念置於一個大家所熟悉的理論場域裡。或者說，我正試圖脫離各式各樣作爲禮物的實際物品（或者是口語中所謂的「禮品」），而爲許多研究「禮物」這個概念的理論性作品所吸引。關於禮物的諸種理論研究，即使不全是由牟斯（Marcel Mauss）所引發，亦是因之而將重點轉移至此。其《禮物：舊社會中交換的形式與功能》一書，出版於1925年，直到今日仍是徵引與爭論的焦點。4然此書的重點究竟爲何？其書名副標題隱去「禮物」，改稱交換，並將其置於「舊社會」的脈絡中，或可提供我們了解的線索。在牟斯的心中，禮物（gift）和商品（commodity），以及它們的交換模式，隱然有所區別：前者被視爲小規模的、原始社群的類型，而後者則被視爲較大型、複雜、且較現代的典型。將禮物視爲交換模式的想法吸引了牟斯的注意，因其在禮物中見到了三層義務：給予的義務、接受的義務、以及更重要的回禮的義務：如此一來，贈者與受者的關係方能長久延續。我顯然過度簡化了牟斯的理論（甚至可能會有人認爲我糟蹋了牟斯原本的理論，好在中國藝術不在他原本的分析內容中），但這有利於集中討論禮物關係中核心的互惠議題——我們給予同一批人，卻也得自同一批人。

　　牟斯之後，有一大批人類學家與社會學家希望豐富禮物這個概念，其中有不少著作形塑了我對於這個題目的瞭解。Arjun Appadurai之作打破了將禮物與商品視爲兩極對立的陳見。他認爲在某些特定時空條件下，物品在它們自身的傳記裡，具有往這兩種（禮物或商品）或其他身分發展的可能。他並將注意力放在使物品具有商品身分的特定時空階段與脈絡。5Nicholas Thomas則引導我注意禮物除了可以用來確認既存的關係（通常是上下的階層關係），同時亦可以打造新關係。6我也由Marilyn Strathearn的著作中汲取了「可分割」的個人（the 'dividual' person）的觀念，「個人經常是由產生他們的各種關係所組成的多元複合體。由一個單獨的個人，可以讓我們想像出一個社會的小宇宙」。7對我來說，這個概念應用在明代中國，與應用在澳大利亞東北部的美拉尼西亞一樣有成效，而且與David Hall和Roger Ames所主張關於中國的自我與認同等概念若合符節。Annette Weiner「給予，同時也保有」（keeping-while-giving）的洞見，似可用以討論明代作爲禮物的書畫作品：因爲這些物品之後可能再度獲得原作者的題跋，特別是像文徵明般赫赫有名的

作者，其作品更無有一刻失去來自於原作者身運手移的光華（aura）。[8]

1990年代，因為在中國城市與村莊進行田野調查日趨便利，一口氣出現了三本討論禮物的著作，分別是：楊美惠的*Gifts, Favors, and Banquets: The Art of Social Relationships in China*（1994）（中譯本：《禮物、關係學與國家：中國人際關係與主體性建構》）、閻雲翔的*The Flow of Gifts: Reciprocity and Social Networks in a Chinese Village*（1996）（中譯本：《禮物的流動：一個中國村莊中的互惠原則與社會網絡》），以及開普耐（Andrew Kipnis）的*Producing Guanxi: Sentiment, Self and Subculture in a North China Village*（1997）（《製造關係》）。這三位作者都警告我們切勿魯莽地由現今的角度解讀過去族群分佈的證據，因而本研究的部分目的便是要謹慎地應用楊美惠、閻雲翔與開普耐的觀察，歷史化我們對於中國禮物關係的理解。我也深受研究其他時代與地區的史學家與藝術史家的啓發。雖然Natalie Zemon Davis精要深入的*The Gift in Sixteenth-century France*（《十六世紀法國的禮物》）一書是2000年剛發表的論著，卻是這位最傑出的近代歐洲文化史研究者耕耘了二十年的成果。書中她強調送禮體系與銷售體系共存的關係，「送禮活動遊移的場域，時而在此、時而在彼地於某些群體中產生強烈的聯繫」。[9]其他像是Paula Findlen、Anne Goldgar和Linda Levy Peck等歷史學家，則分別自人類學家對禮物的論辯著眼，研究巴洛克時代義大利自然科學知識方面的交換、啓蒙時代著名學者信件與書籍的交換、以及英國斯圖亞特時期的贊助文化。[10]以上這些論著對我思考明代的「送禮模式」都有相當的影響。1990年代時，以歐洲為研究脈絡的藝術史學者已開始以禮物往來作為分析的架構。Alexander Nagel已發表關於米開朗基羅與Vittoria Colonna之間禮物往來的研究，Brigitte Buettner則發表了關於中古時期法國宮廷季節性送禮行為的研究，而Genevieve Warwick則以十七世紀義大利收藏家Sebastiano Resta以圖畫（drawings）為禮的送禮方式為題，使用人類學的各種參考觀點，針對某個歷史脈絡下禮物往來的社會特性進行研究。巴洛克時期義大利的「混合經濟」（mixed economy），因其禮物和商品體系共存，故與中國早期發展中的商品脈絡有許多相似之處。此外，她以為「包括經濟面向在內的所有交易，都是透過社會關係網絡談判後的結果，因此這也是種地位的表徵」，也是相當允當的看法。[11]

雖然Warwick對藝術史學者研究「藝術品之報酬模式及交易形式」的過於遲緩感到遺憾，但中國「以藝術品作為禮物」的種種特性，已是郭立誠於1990年代初研究「贈禮畫」一文的研究議題。這篇論文以明代權臣嚴嵩（1480–1565）的收藏目

錄為基礎，並著重於檢視其僚屬致贈、帶有慶賀意味的畫作。[12]魏安妮（Ankeney Weitz）的論文則揭示了十三世紀的中國社會，「雖講究送禮要清高純粹、不求回報，卻反倒強化了禮物在社會或政治上作為逢迎巴結之具的地位」。[13]我最近發表了一篇短文，討論中國藝術的收受問題，指出現存絕大部分的中國古物，都具有相當明顯的禮物關係，並主張「以這種角度看待這些古物，乃是企圖將之纏結於層疊的複雜關係中，並嘗試呈現出它們在社會生活中的動態意義」。[14]約與此文同時，石守謙也直接處理了文徵明以書法作品為禮的問題，並討論這些作品在形塑明代蘇州社會與文化網絡時的角色。[15]中國文學的研究者也開始採用互惠及禮物交換的概念，以拓展對詩文傳統中經典文本的瞭解。[16]互惠、應酬和贈禮也是白謙慎處理十七世紀書法家傅山的社會關係一文中相當重要的喻說（trope）。[17]事實上，今日對於這些論題的關注相當普遍。繪製「應酬」畫雖然可以得到諸如火車票、電視機等種種物質方面的好處，但對當代藝術家李華生來說，可是對其專業的一帖毒藥。他抱怨「中國畫家老被那些想要免費拿畫的人糾纏」。[18]對李華生來說，相較於他「真正」的作品，應酬畫都是草率製成的；然而，李華生所展現的作為「藝術家」和「中國藝術家」的主體定位，並未出現在文徵明身上，若將兩種看似相同的狀況等而觀之，實非明智。正如楊美惠、閻雲翔與開普耐所警告的，我們應避免將應酬置於跨歷史的結構裡，或不加批判地解讀「關係」一詞在過往時代的意義。

這三位人種學家都引用了《禮記》中的一段文字：

太上貴德，其次務施報。禮尚往來，往而不來，非禮也，來而不往，亦非禮也。[19]

他們證明了這段文字至今仍具參考的價值，特別是文中使用的「往來」二字，在今日仍用以表達禮物交換之宜。明代的文本中亦見到這種用法，例如文徵明當時的人就曾提到他「與人沒往來」。稍後我們會再回來討論這段話。十八世紀皇朝百科全書巨著《古今圖書集成》的編者，將上述《禮記》的文字置於〈交誼典〉的起首，亦即是將互惠作為社交的基本原則之一。這也是楊聯陞四十多年前一篇經典論文的議題，提出「報」，即互惠，乃是中國文化中不斷出現的主題。[20]至此為止，中國的狀況似乎與牟斯提出的經典理論模型相合。但文徵明及其同代人所熟悉的其他經典中，卻強調禮物往還的其他面向，特別是其中的階級性。接受和給予的義務通用於

「天子以至於庶民」，但並不代表回報以相同的物件便是適當的做法。接受的義務也具有階級性結構，如：「長者賜少者，賤者不敢辭」，又或者「上之賜者以恩，下之受也以義」。[21]《古今圖書集成》中所引用的古代文籍經典，反映了古往今來眾多文士對收受義務源源不絕的關注，送對禮或送錯禮所造成的種種可能好處或壞處也不斷受到反覆思量。但這部書將「贈禮」一事由社會行為者（social actor）與其具體面對的種種狀況中抽離開來，也對贈禮的內涵造成某種單一平板化的效果。類似的問題也出現在「家訓」類的史料中。「家訓」是由家族的家長為教育子孫正確的行為而撰述的規範。禁止收受過度奢華禮物的規定（無論男女），常見於各種家訓的「往來」段落，不過目前所存家訓大部分都是起自十六世紀後半，晚於文徵明的活動年代。[22]禁不住讓人相信，正當明代社會經濟日趨商業化及商品化之時，禮物的交換行為亦具有更為重要的象徵意義。[23]也許這種送禮的焦慮在稍早文徵明的時代已經出現，但我們在閱讀材料時仍然要小心過度解釋的可能。除了要避免時代錯置地將禮物交換視為中國文化跨時代的共同要項，另一方面，我們也要知道禮物交換並不全然受到某些「規則」的約束。Pierre Bourdieu認為這些所謂的規則是「『一知半解』下的產物，是建立恰當的行為理論時最大的障礙」，他敦促我們不要將禮物以及回禮當作「抽象的普世公理…，而將其視為是由早期教育所積累的教養、及群體不間斷的要求與強化所形塑的處理方式」。[24]撇開唯有那全知且無所不在的觀者才能得見的互惠循環，Bourdieu鼓勵我們將時間因素再次拉進禮物交換的研究中，再檢視禮尚往來時種種的不確定性；我們將發現，某些特定的時候，有些作為會變得無聊、受曲解、最後完全無法達成目的，一點好處也沒有。開普耐於1990年代依Bourdieu的理論典範研究山東馮家村，強調村人「在行動的當下，也依賴著共享的舊有知識；然村人們技巧性地自當下詮釋過去，而非死板板地遵循成規」。[25]本書的目標不在於將文徵明所處環境中的禮物往來狀況簡化為某種模式，而是希望藉由深入研究記載詳盡的文徵明生平，而對各種人情禮數的紛雜本質得到進一步的認識。為達此目的，本書讀者必須面對許多細節，尤其是眾多的人名；因為欲求瞭解整個人情禮數的運作網絡，我們必須避免僅聚焦於某些「重要」的人物。而本書認為，人情禮數的積累本質，方為重點所在。

這種取向將會帶領我們注意到許多過去討論文徵明的著作中不曾提及的人物，也會觸及藝術交易的本質，後者與文人藝術家作為自發而不受拘束之創作者的理想化形象相悖。這種提問的方式或許可以視為中國藝術史學界修正理論浪潮的一部

分，將重點轉向贊助議題及藝術製作的社會史。[26]現在已經沒有什麼人眞正相信文人藝術家是全然的無欲無私了。（1956年Laurence Sickman的文章，或許是當時相信文人藝術家徹底清高的「文人迷思」的代表。如Sickman便在文中提到：「他們的作品無欲無求，只有源源不絕的創造力。」）[27]不過，我也不希望本書的目標被認爲僅僅是要「揭露」文徵明爲他人創作時，內心的種種盤算機制。任何盤算都與前述的文人迷思在本質上相距不遠，「文人迷思」一詞在此亦毫無貶意。無私自發的文人藝術家並不是個微不足道或者簡單的迷思，這也不是在二十世紀才被建構出來的產物。這迷思，正是在男性菁英於史上所處的複雜周至的社會人情網絡中，取得其強大的文化力量。正因爲自發性的創作幾乎是不可能的（甚至是沒人想要的），反而產生了非常巨大的對於自發性的迷思：就如同在幾近全球商品化的今日，認爲有不求回報、純粹禮物之存在的迷思一樣強烈。[28]但這個迷思是個社會事實：我的目標主要不在於「揭露」這迷思，而是嘗試探尋其運作的方式。因此，我很清楚這麼做會招致批評，人們會認爲我將藝術品降格，將之視爲不具意義、僅「代表」著某些社會關係的記號。我承認我深受已故人類學家Alfred Gell的影響，他甘於在方法上撇開藝術性之討論（methodological philistinism），並以**能動性**（agency）代替**意義**（meaning）的探詢，作爲發展「藝術人類學」的適當基礎。[29]儘管有些人可能認爲這樣的問題超越了藝術史所處理的範圍，同時又達不到人類學的起碼標準，我仍然堅持我的想法。但歸根究柢，這仍是一本**意圖**講述藝術史的書，或者說，我以「這些物品究竟爲何存在？」作爲本書的中心問題。我並不認爲對此問題的理解，同樣適用於回答：「它們爲何以這種樣貌出現？」這個觸及到個別作品視覺品質的關鍵問題，並非下文所討論的重點，而這不全然只是由於篇幅的限制。我相信，若**缺乏**對作品何以存在的瞭解，儘管對作品的外在形式有極爲精闢的解釋，其成果終有所侷限，而外在形式的研究正是過去文徵明研究的探討焦點。本研究的立足點，在於同時把握「視覺文化」（將作品視爲文字與圖像的結合）與「物質文化」（將作品視爲一種物品）的研究取向，在兩者所形成的張力間尋求最豐富的解釋空間。（不過這也造成研究上的困難，因爲傳統中國書畫作品的照片或複製品，通常都省略裝裱的部分，因而大大降低其物質性的成分；此外，書籍版式的限制也使得局部圖像常常便得代表整件作品。）我寫作此書，乃是基於深信：正是各種能動者（agents）間的關係、及作品所身處的關係網絡，才彰顯了物品，而物品也將反過來實現這些社會關係。在這樣的辯證關係中，兩者享有同等的重要性。這便是Appadurai的觀

點，他指出在**方法學**上我們必須仔細觀照每一件實際存在過之物品的社會生命史，即使我們接受物品所具有的多重意義並非取決於製作完成之時，而是經過時間及許多社會行為者不斷標記的結果。藝術史的史學信念並非在研究「物品」的泛泛概念，而是在研究特定的「這件物品」或「那件物品」；這雖然是藝術史研究的長處，卻也是近幾十年來飽受批評的弱點。對我來說，此書正是回饋一些其他學科的時機，如人類學，因為人類學亦在重新評價傳統社會科學典範裡見林不見樹的研究信念。因此，我對於本書在種種細節上的深入探討，無有任何歉意。

此書並不在處理文徵明的「生平與時代」，雖然文中對其家族和友伴的著墨或可稱之為是對文徵明「人際關係」的一種陳述。英文世界裡重建中國藝術家交遊圈最早的嘗試之一，是史景遷於1967年對十七世紀畫家石濤（1642–1707）所做的研究。其後則有李慧聞（Celia Carrington Riely）、汪世清分別對董其昌（1555–1636）之社交網絡及社交策略的全面性研究。[30]1970年代一場重要展覽，亦以此研究取向看待文徵明。[31]上述這些研究成果都將藝術作品視為需要解釋的物品，而社交網絡則成為至少可以提供部分解釋的脈絡及背景。喬迅（Jonathan Hay）在其以石濤的社會行為為題的近作中，則採用了另一種非常不同的研究取向；他「以自覺、懷疑及自主的欲望，重新定義主體（subjectivity）」。[32]禮物交換與主體、與自我（self-hood）的關係，在人類學著作中已有完善的討論，包括一些針對1990年代中國送禮行為的研究，但在藝術史研究領域中仍未充分發展。對此議題的研究架構，我部分採取了David Hall和Roger Ames提出的「自我作為場域及焦點」的模式；我已在其他文章中對此加以解釋，並試著與近年歐洲文化研究中關於「自我」與「認同」之形塑過程的研究融會而觀。[33]Tani Barlow的一段話與我上述的想法不謀而合：「就像男女，儒家的主詞總以另一個物件的一部分出現，它們不是因其本質而是依其脈絡被定義，為其互助及互惠的義務所定位，而非其自主性或衝突性。」[34]將此與Alfred Gell認為能動性是「自關係中而生」（exclusively relational）的看法合而觀之，[35]則提供我們思考文徵明、與他有關的人、以及在他們之間流轉的物品如何一同在一連串特定的社會脈絡中運作其能動性。因此本書每一章都以某種「場域」、某一組特定的關係類型作為參考架構，這兩者不但定義了文徵明的自我認同，同時也是他據以待人接物的出發點：如家族、師生、朋友、官場、地緣等等。在這些場域中浮現的個別人物，不應該被簡化為某幾種社會「類型」，而應當看作是方法學上的實驗裝置：其中有許多人是可以同時出現於數個場域的。如果這種處理方式使人難

以完整捕捉文徵明的整體樣貌，那麼這也是經過深思熟慮的效果。在引言之後，第一部分的三個章節將會處理與文徵明前半生有關的場域。而第二部分（內有一章透過地緣、而非人物來檢視其社交關係，特別是其家鄉蘇州）援引的資料橫跨其一生。第三部分則著重處理他的後半生。最後一章檢視在他去世後如何凝聚出一個一貫且鮮明的「偉大藝術家」的形象。本書採用的是一種探索式的結構，而不是對社會經驗的完整敘述。文中舉出的數個場域並不就窮盡了所有的可能性，這些場域之間可能還有空間，彼此也並不互斥。它們的總合並非明代蘇州菁英完整的歷史。雖然這些場域僅部分與明代對社會關係的理解重疊，也就是經典中提到的「五倫」：君臣、父子、兄弟、夫婦、朋友，但幾乎可以完全表現出文徵明所處時代的各種關係。這些場域也許不能比「畫家、書家、學者」來得更實在，但確實可以幫助我們不要先對交易作價值判斷，或者將我們當代的認知強加於過去，武斷地評價其重要性。本書的目標之一是希望盡可能地應用當時的材料，特別是文徵明自己的詩文。這並非出於認為這些文字是基於實際狀況而更為「真實」，而是因為中國藝術史的研究者直到最近也許都還太依賴事件發生後數十年、甚至數百年後的材料，並仍以「一手資料」看待它們。例如，我不認為完成於1726年的《明史》中的人物傳記可以算作當代的史料，然而，在實際應用上，它們仍被當作一手材料（當然有許多情況是發生在無法找到其他更佳材料的情況下）。後世為文徵明所作的傳記雖然是本書討論的項目之一，但我傾向不去使用一筆1560年代的傳記材料，因為這是由一位應該在文徵明暮年時才結識的人物所撰寫，故傳記中對於九十年前文徵明年輕時的敘述應不足採信。這類文獻雖然可以提供我們許多文徵明在1560年代時的線索，但在嚴格定義下卻也不是所謂的一手資料。文徵明的文集也有許多問題。1987年之前，研究者主要只能以他死後不久、由其子文嘉編纂的1559年版三十五卷的《甫田集》為資料來源，文嘉在書中附有文徵明生平傳記。[36]（1543年另有以《甫田集》為名的四卷詩集出版。）三十五卷版《甫田集》中所包含的十五卷詩集，以不同的體裁分類，再依時間前後順序排列，而其餘的二十卷文集則依「序」、「記」、「墓誌銘」等項目分類。但就如下文將會證明的一樣，無論此書是由晚年的文徵明自己或是他兒子所編輯，《甫田集》只包含了一部分文徵明現存的詩文。這個事實造成我們對文徵明的印象有所曲解。現代學者周道振於1987年辛苦編輯而成的《文徵明集》，讓關於文徵明的資料增加了近兩倍。[37]我的研究是以這本較豐富的文集為本。當然我知道偽造的詩文就如同書畫偽蹟般，會隨著時間漸漸被納入真蹟的範圍內，但是

我相信周道振是一位嚴密敏銳的編者；就如同在另一種一手資料書畫作品的鑑定問題上，我也信任那些這方面訓練有素的專家一樣。[38]對那些原本是書法作品，但目前僅以印刷文字留存的那部分，我並不想將它們放回「它們的脈絡中」，因爲我相信它們本身就像人物般具有強烈的「脈絡性」。在處理這些資料時，我期望自己能將與一位明代男性菁英「有關」的事物作最大程度、最大範圍的復原，同時不要忘記他對自己的主體定位絕不會是我現在爲他所定位的；我所建構的文徵明也不可免地帶有今日的色彩。

第 I 部分

1
家族

　　文徵明生於成化六年十一月十六日（相當於西元1470年11月28日）[1]。自其呱呱落地的那一刻起，文徵明就成了一個社會主體（social subject），負起漫長一生中接踵而來的一連串人情義務。其中最直接的莫過於對文氏家族在世或已逝成員的義務（指其父系家族，稱「家」或「氏」）。此外，姻親亦是他盡義務的對象，先是對母系家族，繼而擴展到自己妻子的親族，由是而漸延伸成一片廣布而模糊的親戚網絡，如連襟，或子孫輩的親家等。然而，除了那些已經在藝術史或文化史上以畫家、書家或是篆刻家的身分佔有一席之地的子姪輩與後世子孫以外，關於文氏家族的其他成員則鮮有研究。[2]我們必須在一開始便承認這方面的研究甚為稀少，因為直到相當晚近這才成為藝術史研究關注的重點。即使將廣義的家族成員全都納入考量，他們也幾乎都不是現存或記錄中文徵明書畫作品的受贈者，而這些藝術作品卻是文徵明今日得享大名的由來。為家族成員所作的詩也相對稀少。雖然文氏家族的男性成員幾乎都是五十萬蘇州居民中，約兩萬五千名受過傳統教育的菁英份子之一，但在十七世紀以前，卻沒有任何一位文家成員成為明代政治界的要角：欲進入這官僚體系，得通過一系列以儒學為本的考試才行。[3]關於這些人，以及他們與文徵明間日常往來的資料相當零星，甚至有完全空白的部分（例如，我們無法確定文徵明成婚的確切年代）。但是這些零星的資料在文徵明或他的同儕團體眼中不見得不重要。他們都將「家族」視為個人能夠發揮作用的首要認同場域。上自帝王下至黎民，每個人都有家族。所有的人都必須分擔對骨肉應盡的義務，正如各種家訓中不斷複述的，這是每位家族成員無法逃避的責任。[4]作為一位知名的文化人，當然也無法自作為文化價值核心的家庭中脫離。

　　人們通常不會為出生舉行正式的儀式，我們自也無從得知文徵明初出世時是否得到任何賀禮。無論如何他總得到了一個名字，或者應該說，他得到了人生不同階段中所使用的各種稱號中的一個。或許他出生時立刻就有了乳名，不過目前並沒有留下任何記錄。文徵明的訓名是文壁，可能是其父親或祖父所取。在他三十歲左右開始以「徵明」名世之前，文壁是他通用的正式名字。[5]中國姓名是由書寫時所用的

表意文字組成，每個字必定含有某種意義。「壁」在字面上是牆的意思，但也是二十八星宿之一，因此也代表了文徵明的出生時節。[6]「姓」和「名」在明代，就如同其他時代一般，是定位一個人的方法之一，並標記出他所應盡的人情義務與對象。儘管文徵明要在數十年後才書寫其認知裡的家族史，以表明對家族的應盡之誼，這些義務早在他出生時就已存在了。我們不應該排除這些義務帶有的情感意義。文徵明的詩文可以提供充分的資料，證明家族關係所能產生的深刻情感，包括對那些在歷史記錄中沒有留下痕跡的家族成員；特別是文氏家族的女性成員，無論是生於其家、或嫁入其家的。而對文徵明與姑嬸表親有關的文章多一些關注，則可糾正我們原來只側重某些深入研究過的資料類型：在那些被研究過的資料中，由於儒家禮儀的規範，通常看不見女性的存在。對於家族成員的研究，亦可以爲我們揭露他在「著名中國藝術家」標籤下變得模糊的認同與抱負。

　　1472年，文徵明出生兩年後，他的父親文林（1445-1499）考上進士（明代文官考試的第三級、亦是最高一級），因而有機會參與國家的官僚體系。進士的考試每三年舉行一次，每次來自全國各地的考生，只有三到四百人可以通過。因此，在中國當時約一億五千萬人口中，文林是擁有進士頭銜、總數約三到五千名菁英階層的一份子。[7]登進士第讓文林在1473年成爲浙江永嘉知縣，他也因爲赴任而離開家鄉。[8]其妻，也就是文徵明的母親，在1476年去世，爲了悼念亡妻，他請當時最著名的文人李東陽（1447-1516）爲妻子作墓誌銘。墓誌銘由這位十六歲便中進士，後任皇帝親信大臣、聲名赫赫的文人操刀，說明了文家當時的名望。李東陽或許曾因這篇墓誌銘收到豐厚的筆潤（不過這篇文字並非作公開展示之用，而是埋入墳中以向冥界說明死者品德），但他卻不是個呼之即來的受雇寫手，因其身分地位足以讓他選擇是否願意接受這委託。李東陽考量了文林是否值得敬重、及去世婦人本身家世背景，決定撰寫這篇墓誌銘。這也讓他將這篇〈文永嘉妻祁氏墓志銘〉收入自己的文集中。[9]（不是所有的墓誌銘都會被原作者視爲值得收入文集永久保存）。就像一般爲婦女撰寫的墓誌銘，這是篇不超過五百字的短文。文中道亡者名祁慎寧（在中國，已婚婦女仍保有娘家之姓，無須改爲夫姓），並根據其夫之言細述其品德：她曾因堅持儉樸的衣著遭到責難，而以「吾乃儒家婦」之語應對；她爲令其夫專心公務，承擔起一切屬「內」的家務。文中還提到她盡心扶養兩個兒子和一個女兒，不過並未提及兒女的名字（他們年紀還太小）。雖只泛泛地稱她因「病」去世，未對其死因作更多交代，卻詳細記錄她的死亡時間——成化十三年二月二日（西元1477年

2月15日），得年三十二歲。

　　雖然文徵明日後也作了很多墓誌銘，但他當時年紀太小，無法參與亡母墓誌銘之委託或是喪禮進行的細節，雖然我們可以想見他必定是身處其中的一員。三十多年後，文徵明才在為舅父祁春（1430–1508）與姨母祁守清（1437–1508）所作的墓誌銘中，提到母親過世時的景況。[10]在較早的一篇於1509年為舅父所作的墓誌銘中，他首先言及自己繼承父志撰寫此文之誼，接著寫道：

> 先夫人之亡，先君官永嘉。余兄弟才數歲，家既赤貧，又無強近親戚。府君居數里外，率日一至吾家。委衣續食，哺鞠周至，終三年不衰。于時微府君，余兄弟且死。故余視府君猶母也。府君慈戀雖切，而不忘訓飭。自先君之亡，所嚴事者，獨有府君，蓋又有父道焉。而今已矣！嗚呼！尚忍言哉！

懷著滿腔的悲傷，他以「嗟斯人兮何愆！」作結。

　　文徵明的情感在1514年為姨母祁守清所作的墓誌銘中，表露得更加坦率。他先提到表哥（姨母之子）如何含淚託他撰寫墓誌銘，接著重述當年母親去世、父親仍在外任官，他與兄長無人可依之時曾遷到外祖父母家居住之事。當時年邁的外祖母已不再料理家務，一切都由姨母負責打理。時姨母新寡，「家又赤貧」，但因她勤於洗衣縫綴貼補家用，故他們兩兄弟從不知處境艱難，亦因姨母的「母道」而「不知有餒寒之苦」。最後文徵明哀嘆：「嗚呼！先夫人之亡，於茲三十餘年矣。歲時升堂，見碩人，猶見先夫人也，矧有恩焉！而今已矣，其何以為情耶？而於其葬也，忍不有銘以昭之耶？」

　　文徵明以真摯的語調言及「於余有母道」的親人（無論男女），正是孩子與母系家族間緊密關係的明證。某些現代學者視此為削減父系家族重要性的指標，因為母親與其娘家俱得負擔起「養」與「教」的雙重責任。[11]但這樣的付出能獲得回報嗎？文徵明用「恩」字來說明這永遠無法償還、**無以為報**的巨大情義。「恩」只可以來自於神祇、朝廷、以及扶養一個人成長的家庭。有些學者將源自於地位等差的無以為報觀念視為亞洲文化的鮮明特點，而挑戰「互惠」原則的普世性。[12]我則傾向於將「恩」看作互惠原則的一端，因為它非但沒有否定互惠的可能，反而更鞏固其重要性。文徵明刻意將自己擺到接受恩惠的一方，即使無以為報，也要**竭力報答**

來自長輩的恩情。在這個恩與報的例子裡，母系家族仍相當重要，即使母親的娘家從商，而非書香門第。其間的女性成員亦很要緊，儘管在父權社會裡女性的地位較低，生、養子嗣的責任依舊落在婦女身上。文徵明對母親及其娘家仍有虧欠，即使其母過世時他是因年幼而無法幫忙籌辦相關事宜。

然而，1499年文徵明的父親亡於溫州任上時，情況就完全不同了。這次是由當時二十來歲的文徵明負責處理所有的喪葬事宜，包括複雜而等級嚴明的守喪制度、準備特定的祭品與祀具、及安排一連串讓親友故舊弔唁祭祀的儀式。關於這些事宜，至少有部分反映在文徵明給陳瑤（卒於1534年）的回信中：陳瑤在1487年於溫州衛擔任指揮僉事之職。[13]信中文徵明回絕父親溫州友人的金錢援助，言道雖感念「諸公憐其貧困不給」的好意，但如果接受的話，自己「則是以死者為利」。他亦提及喪禮的安排，並寫道「所須先人畫像，恐途中有失」（這類菁英家族其實很少會提到遺像的事），希望對方能補送另一張遺像過來，最後以「哀荒中，占報草草」作結。這裡的「報」字將是貫穿本書的互惠概念。

說陳瑤與文家的關係不深（只有同僚情誼）或許有可能，但以下幾位文徵明去函聯絡喪葬事宜的對象，便大不相同。文徵明寫信給老師沈周，請他為亡父作行狀，文字上更為典瞻的墓誌銘便多根據行狀而來：[14]他寫信給楊循吉（1458–1546），請之作墓誌銘；[15]他還寫信給徐禎卿（1479–1511），請作一篇葬禮用的祭文。[16]這幾位都是收錄在《明代名人傳》中大名鼎鼎的人物（特別是沈周，他跟文徵明一樣，是「明四大家」的一員）。這三位先生對文徵明來說，都是兼具師、友、恩庇者（patron，譯注：下文或稱「庇主」）等角色的重要人物；以下的章節會將他們放入這三個脈絡中繼續討論。不過他們當下則被置於文徵明如何對亡父及父系家族盡義務的脈絡中討論，從文徵明邀集到最適當的人選來撰寫這些重要的喪葬文章，可以看出他如何妥善處理父親的紀念儀式，以及這些人選如何以他們本身的文化資本來榮耀亡者。而盡可能動員所有人來參與喪葬過程，不僅可以宣傳家族的人脈廣度，亦可以增加未來可能需要的人際紐帶。[17]

為何請求這三位先生撰文以紀念文林，而他們三人又為何會接受這樣的請求，都是有跡可循的。沈周無疑是文林相當親密的朋友，且自1489年起便開始指導文徵明作畫；由於彼此關係親密，因此文徵明的信主要在於請求撰寫行狀。楊循吉則是蘇州地方第一位以軍家背景取得進士功名的人物，雖然文徵明稱之為「楊儀部」，其實只是敬稱，因為楊循吉僅擔任過禮部的小官，1488年致仕後，一直在蘇州過著閒

散的藏書家生活。上述兩位先生都較文徵明年長，因此文徵明以無比尊敬與自抑的筆調寫信。徐禎卿則是小文徵明九歲的同輩，因而文徵明寫與他的信札便少見強烈自貶的筆調，即使仍有文字言及悲痛的心情。不過我們無須認為個人悲痛與對家族公眾聲望的講究是互不相容的，也無須認定其一較為「真實」，而其他則徒具「形式」。文徵明在寫給徐禎卿的信札中提到墓誌銘的作者楊循吉，雖云「楊公一代名人，其文一出，人必傳誦」，卻只是表現出對明代名望機制的合理期待。因為對楊循吉來說，他對文家的義務還不足以讓他將這篇墓誌銘收入自己的文集中，因此這篇墓誌銘只會在看得到楊循吉親筆原蹟的文氏家族成員間流傳。難道這樣的交換代表的是純粹的商業關係嗎？這是否與將喪禮祭文收入文集中的徐禎卿所代表的關係完全不同呢？[18]然這又是個容易提出卻難以回答的問題。

　　另有兩封信與喪禮的安排有關。其中一封是相當短的簡札，言及送禮之事，收信者是永嘉的王廷載，其名只見於此處。永嘉是文徵明父親早先的任官地點，因此王廷載可能是文林於永嘉為官時的好友。[19]文徵明在信中提到由福建護送父親遺體回到家中的景況：「到家，人事紛然，加以哀荒廢置，未遑裁謝。」這可能是文徵明眾多感謝親友為此喪事致贈禮品的信札中，意外流傳下來的一封。信中用「人事」二字代表禮物，是最晚開始於宋代並沿用到明代的習慣用法。[20]這兩個字模糊了禮法中對香、茶、燭、酒、果等之「奠」，與絲帛、錢財一類之「賻」的分別。[21]但在上述任一情況中，收到禮物的家族都必須表達謝意，如此方能確保並維持彼此的互惠關係。

　　另一封信則是請求吳寬（1436–1504）撰寫祭文。吳寬是當時的耆老，同時也是仕途順遂的顯宦。這位大人物與死去的文林有深厚的關係，因為他們兩人是一起通過1472年進士科考的「同年」（吳寬是當年的狀元）。也因著同年的關係，彼此產生相互扶持的強烈義務。通過科考成為進士的其中一個吸引力，便是無論自己最後是否能成為高官，都會得到約莫三百多個在權位和影響力上都極富潛力的「同年」。這層關係應該也是文林之所以能夠讓吳寬在1478年收文徵明為門生的原因，時吳寬因親喪暫居蘇州。盡責的父親有義務安排自己的孩子進入恩庇者的網絡，就如文林此舉一般。吳寬對青年時期的文徵明而言是個相當重要的人物，其人際紐帶的影響力，即使在死後仍得以讓文徵明一生受用不盡。由於亡者文林是自己的同年，而提出請求的又是自己的學生文徵明，因此吳寬不太可能推辭，而這篇祭文最終也收入其文集中。[22]在央寫祭文的信中，文徵明則說明楊循吉所作的墓誌銘因已埋入墓

中，因此非得要一位「當世名公」爲文刻於墓碑上，才能表彰亡父。

　　文林去世一年後的1500年，文徵明爲了父親身後之名，著手依年代將文林的殘稿編爲文集《琅琊漫抄》。文徵明在〈琅琊漫抄跋〉中提到：

> 先公官太僕時，政事之餘，楮筆在前，即信手草一二紙。或當時見聞，或考訂經史。間命璧錄置冊中，而一時逸亡多矣。且皆漫言，未嘗脩改。璧每以請，則嘆曰：「此豈著書時也？他日閉門十年，當畢吾志。」嗚呼！豈謂竟不竢也。自公少時，即有志著述，有日程故錄甚富，在滁失之，此編蓋百分之一耳。姑存之，以著公志。在溫一二事，散錄詩文稿中，不忍棄去，並抄入之，總四十八則。[23]

主辦父親喪禮、邀集合適的文壇泰斗撰寫祭文與墓誌銘、並編纂父親的文集，看來好似尋常儒學涵養下的孝子所應有的作爲，實則不然。因爲文徵明後來的卓著聲名，總讓人忽略其實他並非文家長子。事實上，這些儀式或其他場合都該由文徵明的兄長文奎（1469–1536）負責。文奎，字徵靜，因無著作傳世，故資料異常稀少，我們只好透過文徵明的詩文以瞭解其生平輪廓。有一首1505年的詩記錄了文奎致贈螃蟹的書信雖然到文徵明手上，但意外地螃蟹卻沒送到，這讓文徵明戲謔地作了這首答謝詩。這首詩即使看不出其他特別的意義，卻是近親間一種簡單送禮形式的明證。[24]兩年後的1507年〈三月廿二日家兄解事還家夜話有感〉詩中更有：「艱難誰似兄弟親？」之句，[25]同年還可見沈周贈文奎詩畫之例（或許當時文奎也是沈周的門生）。[26]文徵明另有一首詩作於1509年，題爲〈家兄比歲罹無妄之災，常作詩慰之。今歲復得奇疾，垂殆而生，因再次韻〉。[27]詩云：「形容盡改惟心在」，並以「從知富貴皆春夢，不博平安一味貧」作結。這些謎樣的句子只能讓我們作些猜測，料想文奎在當時必定遭遇嚴重挫折。然文徵明爲文奎所作的〈亡兄雙湖府君墓誌銘〉卻對此事無有著墨；而寫作當時這對兄弟都已年近七十。[28]這篇文章將去世的文奎與文家先人連成一脈，記述十五世紀時文家隨著蘇州自明初動亂後的復甦而逐漸繁榮興旺的過程。在這篇值得大加摘錄的激昂文字中，上述1508–9年間神秘隱晦的事件仍隱然成痛：

> 府君諱奎，字徵靜。後以字行，別字靜伯。有田在陽城、沙湖之間，因號雙湖

居士。吾文氏自盧陵徙衡山，再徙蘇，占數長洲。高祖而上，世以武胄相承。至曾大父存心府君諱惠[文惠，1399–1468]，始業儒，教授里中。先大父諱洪[文洪，1426–1479]，始登科爲淶水教諭。後以先君升朝，追贈太僕寺丞。繼以叔父中丞貴，加少卿。先君諱林，起進士，仕終溫州知府。先夫人祁氏。府君生成化己丑七月廿八日[西元1469年9月3日]，卒嘉靖丙申五月廿日[西元1536年6月8日]。是歲閏月十日[西元1537年1月21日]，葬吳縣梅灣，從先君之兆。配姚氏。子男三人：長伯仁，娶朱氏。次仲義，娶王氏，俱縣學生。又次叔禮，出贅淞江趙氏。女一人，適劉稗孫。孫男四人，女五人。

府君讀書善筆劄，聰明彊解，達於事理。平生氣義自勝，不以貴勢詘折。雖素所狎嫗，一不當其意，則面加詆訶，至人不能堪不爲止。然不藏怒畜怨，或時忤人，人方以爲憝，而府君則既忘之矣。人知其易直，亦樂親附之。然卒不能勝夫不知者之眾也。

在讚許文奎盡事於祖先與親友後，文風接著轉到兄弟關係上：

某少則同業，長同遊學官，依戀翕協，白首益親。癸未之歲[1523]，隨計北上，府君追送至呂城，執手歔欷，意極慘阻。比歸，相見甚懽。自是數年，無時日不見。疾且革，顧謂某曰：「吾生無善狀。即死，愼無爲銘譽我，取人譏笑，無益也。」其明達如此。雖然，不可以不志也。銘曰：

維伉而直，弗以勢詘，弗仇有疾，而維義之克。豈不有嚴，秩秩先宗，肅言將之，敬德維躬。生無矯情，矢死弗欺，迺坦有夷，迺全而歸。熙熙墓田，于梅之灣，葬從先公，式永以安。

文中自然流露的家族情感，大不同於文人超脫清高的刻板印象，這種了無罣礙、獨立自主的個人，就像出現在文徵明及其老師沈周無數畫中的個體（圖4）。這篇文章著重於交代家族譜系、源流、歷任官階、躋身顯「貴」的歷程、及姻親關係等。簡而言之，呈現在這類墓誌銘中的個人是側重其社會面的。

文徵明既與母系親族的關係如此深厚，文家的女性後裔自亦與原生家族血脈相繫，受之追念不已，特別是當她們成爲儒家婦德順從與貞潔的象徵時。嫁到趙家的文素延（1437–1513）是文徵明祖父文惠（1399–1468）的妹妹。文徵明在1515年爲

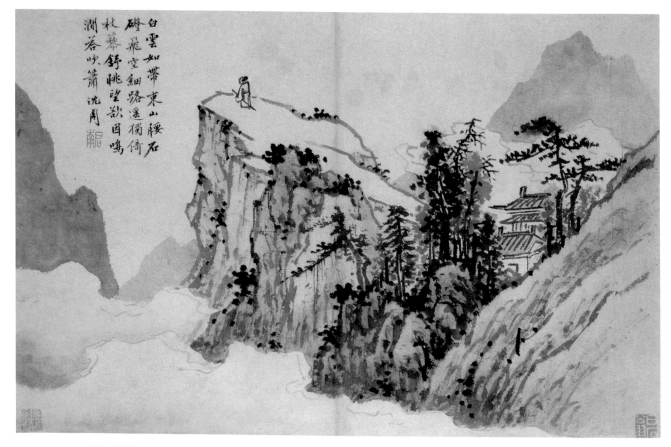

圖4　沈周（1427–1509）《杖藜遠眺》 約1490–95年 冊頁 紙本 水墨 38.7×60.2公分 納爾遜美術館
（The Nelson-Atkins Museum of Art, Kansas City, Missouri. Purchase: William Rockhill Nelson Trust,
46-51/2. Photograph by Robert Newcombe.）

她撰寫的墓誌銘中，先談文素延與文氏三代男丁的關係，並在告訴讀者她與夫家有
關的事情之前，就針對她對文家的貢獻大書特書。[29]其夫爲文惠弟子：這可能是當
時菁英階層選婿的常途。趙家當時似乎欣欣向榮，其子孫多「聯婚富室」。在眾多因
端莊姿容而聞名的新嫁娘中，文素延因「儒素」而顯得突出，成爲家中正直與道德
的守護者。文素延的丈夫於1491年去世，她卻不似其他孀婦回娘家居住，仍留在趙
家。她廣讀群籍且深明「大義」，更篤信佛教的輪迴義理，即使晚年失明時仍能背
誦經文。文徵明在其墓誌銘中再度提到祖父貧困的出身，文素延則是家族中最後一
位見證這段往事的長者，故她經常提及此事，並勸誡文徵明不可稍忘。最後，文徵
明以「嗚呼！碩人已矣，吾文氏老人，至是且盡」作結。在文徵明筆下通曉文藝、誦
念經典的儒家正直典範中，可以見到出嫁的女性（然仍保有娘家姓氏）即使在謝世

後，依然是家族道德與文化資本的一部分，亦可見其如何以文字記錄通常未嘗言及的方式，作為家族史的推手。

這種對家族女性學行的驕傲，更充分表現在文徵明1529年為姑母文玉清（1449–1528）所寫的墓誌銘中。文玉清是文徵明父親的妹妹，嫁給「吳中名族，業儒而貧」的俞氏。[30]她的丈夫在科舉考試中數度失利，生活備嘗艱辛，但她對公婆的侍奉仍極為殷勤。當公婆去世之際，她的丈夫正在南京應試，身邊沒有近親，因此文玉清變賣自己的首飾衣物，籌辦殯葬事宜。文徵明在文中也提供了十五世紀中葉文氏女眷教育方面的有趣細節：「碩人少受學家庭，通孝經語孟及小學諸書，皆能成誦。」她以道義教育子女，「不為妍嫌婉戀之態。雖貧，衣被完潔，器物雖敝不輒棄」。後來並沉靜地過著孀居生活。

> 先公與仲父中丞相繼起科第，列官中外，家日顯大：碩人未嘗少有所干，以是先公特賢愛之。先公歿，仲父中丞及今季父[文彬]事之尤謹，歲時來歸，諸女婦若諸子姪，迎侍恐後。吉凶事，必請而後行。

她會以文氏早年家貧的故事訓誨子弟。「某歸自京師[1526]，拜碩人床下，碩人撫慰甚至。時中外至親，凋落殆盡，而碩人巋然尚存。庶幾時時見之，猶見吾先公也。」文徵明接著又提到一段自己的家族史，然後結論道：「俾某為銘，義不得辭。」這再度證明個人情感與人際義務並不衝突，女性與原生家庭間強而有力的紐帶也以最莊嚴的方式被確認。然不知道俞家會如何看待文徵明所寫的這篇墓誌銘。

文玉清的墓誌銘不只說明了她與文徵明父親文林的關係，也提及她的另外兩個兄弟文森與文彬。我們對文彬（1468–1531）所知不多，[31]而文森（1464–1525）的家族地位則顯然較為重要，去世時廣為眾人所悼念。收入文徵明官方文集《甫田集》的〈先叔父中憲大夫都察院右僉御史文公行狀〉，雖題為「行狀」，卻具備許多墓誌銘的特點。[32]行狀中文徵明先言遠古以來源遠流長的家族系譜，謂文氏乃姬姓（黃帝的子孫，也因此是周朝開國祖文王的後裔），裔出西漢成都守文翁，是這支家族中第一位名字可考的成員。之後的留名者歷經唐代的聞人，傳十一世至宋代任宣教郎的文寶，而此人「實與丞相[文]天祥同所出」。文森的祖先就這樣一代一代地由元代記錄到明初，直到一位任散騎舍人的祖先文定聰時，文家才遷到蘇州定居。文森幼

時隨父親文洪宦居淶水，並在家中接受教育。致仕後的文洪在家中去世，當時次子文森才十八歲。根據文徵明的描述，文森在父親死後仍然自奮於學，晝夜不休，終於在1486年中舉人，1487年中進士，次年明孝宗登基，又得到奉使各地的機會，不久爲了纂修《憲宗皇帝實錄》，更奉派到江浙尋訪材料。1491年他受命爲河間府慶雲縣知縣。慶雲縣當時地瘠民貧，連年大旱。[33]根據描述，他（用救世主般的語氣）承諾提供民眾糧食、減免稅賦、釋放因稅賦被捕的因犯。他向上級官員爭取到賑災的米糧，並減免人民的勞役，主張：「民饑且死，何以出役？」他不畏天候四處步行巡視，屛退騎侍和撐傘的隨從，身上只帶著一袋食物、一瓶茶水，無視於自己曬傷的臉龐與破蔽的衣服。身爲一縣之長，他虔誠禱求甘霖，並建立八蜡祠、修復龍王廟、及修築社稷縣屬諸壇，「盡毀諸淫祠」。文中還提到一種稱爲「淋旱魃」的地方風俗：「歲旱則聚惡少發新瘞屍墓而鞭之。或執產婦被髮坐而沃之，曰淋旱魃。」此舉爲文森嚴厲禁絕。他表揚當地良善之家、爲貧民興築廬舍，並保護縣民不受滄州官廳的勞役剝削。

1493年，根據文徵明的記載，文森爲繼母丁憂在家。直到1497年守喪結束之後，他才改官山東鄆城縣。[34]鄆城地大雄繁，民風獷健而喜好爭訟，他必須剷除地方劣豪。此處另有德王府的莊田，科捐雜稅，極爲擾民，官吏購買牲畜時也從不給予人民合理的價格。他著手與上級官吏交涉此事，情況終獲改善。許多與稅賦有關的其他措施也都經他修正。但有些地區因爲不接受他的警告，而導致洪水氾濫。鄆城多盜，因此他設立民兵，並高懸賞金，最後緝捕了許多盜匪。這個地區與文森成長的保定爲鄰，因此他還能以此地方言進行審訊。在巡撫交相推薦其才足以大用之前，文森在鄆城任官三年。

1501年，當文徵明三十多歲時，文森就任於浙江道監察御史，吏部尙書劉大夏、周經也請他推薦新人。1502年，他奉命椓木重建北京城外的蘆溝橋。1503年，奉命到河南視察軍隊狀況，後來在此患病，於1504年返回蘇州養病。兩年後，正德皇帝縱容宦官劉瑾擅政，因此文森繼續退隱在家。直到1510年劉瑾失勢，文森才再度被起用爲河南道監察御史，於1513年升遷至南京太僕寺少卿。1515年他爲接受考績回到北京，升任都察院右僉都御史，其父也因此追贈爲南京太僕寺少卿，妣顧氏、繼妣呂氏也被封爲恭人。屆此時，文森已任官三十載，年五十五歲；因身染小疾，所以上疏乞休，在1517年回籍養病。1521年嘉靖皇帝即位，他受到許多重要官員推薦升遷，但都沒有結果。1525年，他在自己修建的文山忠烈祠旁的自宅中過世。

　　文徵明接著稱讚叔父具有忠誠、正義、充滿自信的人格特質。他以著名的英烈祖先文天祥爲榜樣，榮耀蘇州的文氏族系，同時也造福百姓。作爲一位精悍英發的人物，他在爲官初期，因拒絕對宦官、上司卑躬屈膝而聞名。在學問上，他以哥哥文林（文徵明的父親）爲師。當他踏上宦途，則仿效李東陽（文徵明母親的墓誌銘作者）的文體。他的詩作不輕易示人，因此人們大多不知道他這方面的才華，晚年他更將詩賦視爲小技而捨棄不作。因爲正德年間的諸多政治問題，他在盛年時棄官家居。少時雖然貧困，但對富貴無動於衷。等到他顯貴時，並未變得富有，也未經營家產。所得悉皆散去。其子女的婚禮，都以合於最低限度的禮儀辦理。他喜愛賓客，但除了置酒外，並無其他奢華的招待。貪腐的寵臣錢寧和廖鵬曾想送禮給他，但都不被接受。

　　在敘述其婚姻與子女的細節之後，我們得知文森較文林小十九歲，因此視文林如父，終生未嘗頂撞。文森對縣學生弟弟文彬備極友愛；撫育子姪輩則是禮嚴而情篤。文徵明結論道：「徵明少則受業於公，賴其有成。及以薦入官，數書示其所志，思一見徵明，不及。及是歸，而公不可作矣。嗚呼痛哉！」

　　我花了很大篇幅摘錄這篇內容廣泛的文章，因爲它提供了許多關於文氏家族、及作爲家族一員的文徵明當時所關注的諸多要項，其時間點恰恰在其叔父過世之際，及他1520年代中葉京華夢斷之前。首先，文徵明第一次全面性追溯了文氏的遠古譜系，並將之與許多過去的文化英雄串連在一起。對於今天的我們來說，這一長串代代相承的父子世系、地域流徙，以及在過往朝代中所擔任的官職，或許一點意思也沒有，但若排除或只是略微瀏覽這些部分，我們便選擇了不去理會這當時最受人矚目的論題。（家譜世系的正確與否並不是最重要的，重要的是讓這個家族的世系深植人心。）文氏家譜中最重要的部分是聲稱與文天祥（1236–1283）有親戚關係（雖然其關係遙遠且含混）。文天祥是宋朝最後一位宰相，在英勇抗元失敗後，爲蒙古人所殺，後於1408年成爲明代國家祭祀的忠烈人物。[35]文森在蘇州的自宅旁興建一座文天祥祠，將文天祥視爲文家祖先，必定讓家族聲望向前躍進不少。在某種意義上，這是文氏家族終於在社會的層面上「來到」蘇州的標誌，距其實際上隨著明太祖的都指揮官以軍官身分遷徙至蘇州，相隔已過百年。家族的軍人背景似乎完全不會讓他們抬不起頭來；在各種可能的場合，他們從不隱瞞，且驕傲地提到其軍人背景。這種姿態或可讓我們挑戰明代「文人」總是鄙薄行伍的想法。

　　此外，在描述叔父時，文徵明也對家族因科考而崛起之事做出清楚的交代，文

家早先在功名上的成就還不是很明確，直到文林在1472年、文森在1478年高中進士時方才穩固。文林因為過早亡故，無法真正成為高官，然文森則在官位上達到相當的高度（他進入約由一百七十位「言官」所組成的都察院。言官可說是儒家政治中維持良政的突擊部隊）。這也使其祖先得到封贈，同時令他得以出入最高階層的恩庇網絡。文徵明所寫的顯然是褒美之詞，就像所有只說好話的碑銘一樣，卻也同時鮮活地描繪出一個縣令在向上爬升的過程中所遭遇到種種地方行政的艱辛。雖然為官的細節及稅賦的減免，讀來難以引人入勝，卻相當**要緊**。文中突出家族價值，（就像強調貞潔烈婦的文字般）特別標舉出文家恪守儒家典範，教化鄉里遵守新興的、有本有據的行為規範。近來的研究已經顯示出，十五世紀末的江南菁英階層是相當有意識地（透過婚喪典禮）遵守這些規範，並將之推行於管轄之處。[36]一部十六世紀中葉的地方志聲稱，文林在永嘉知縣任上時，是首位毀棄淫祠的官員，[37]而前文也可見其弟文森對地方奇風「異」俗的禁革。

當然，官場上的成功也伴隨著潛在的危機，這不只來自被抑制的地方豪強，也同時來自全國性的重要人物。文森在1501年被任命為浙江道監察御史，雖然讓他接觸到劉大夏（1436–1516）和周經（1440–1510），但也將他推上與權璫劉瑾（卒於1510年）鬥爭的火線上。劉瑾在1506年後掌控正德初年的朝政。[38]其政敵在他死後給了完全負面的歷史形象，因此我們很難跳脫出他是個「邪惡太監」的刻板印象。不過，文氏家族許多人的事業發展，很清楚地都因劉瑾及其黨羽的介入而遭受摧折，而文森則聰明地選擇在劉瑾當政的那幾年退隱。

在文徵明對文森的描述中，我們看到某種行為典範。他們兩人只差六歲，當為叔的文森於1487年高中進士時，文徵明也已經十七歲了。對一些早慧的人而言，這年紀已足以達到令人豔羨的成就。文森年紀較文徵明稍長卻又成功得多，故可作為文徵明仰賴的潛在庇助管道。文森乃聲名赫赫之李東陽的門生，但他自己也有能力收受門徒，他的姪子理當為其一員。文徵明便曾提到：「徵明少則受業於公，賴其有成。」文氏家族自上個世紀以來已建立了「儒」道，現又因為文森而為家族帶來最重要且令人羨慕的「貴」格。「貴」在此處指的並非世襲爵位（雖然明代的確有此情形），而是「散官」或「勳」，前者並可以溯及父祖，如同文森的例子。《龐氏家訓》云：「士為貴。」[39]在文森的例子中，「中憲大夫」是其榮銜，「右僉都御史」方為其實際官職，兩者在九品官制中，都屬於正四品的位階。[40]榮銜乃「貴」之所出，在文徵明的字裡行間，無一不顯露出他對榮銜追求的認真執著。「貴」和

「儒」當然不相矛盾，它們就像顯耀家族的一雙門柱，而光耀門楣則是家族中所有男女成員應當承擔的義務。

十三年後（1538），文森的遺孀談氏（1469–1538）身亡，文徵明再度提及已逝的叔父（同時也透露了支持他科考成功的經濟靠山）。在〈叔妣恭人談氏墓志〉[41]中，他小心避免提到談氏的名字（二人年齡雖然相仿，但談氏在輩分上較文徵明高）。談氏是吳人談世英之女，母徐氏，十五歲時嫁到文家，成為叔父文森的妻子。[42]談氏對丈夫十分順從，「左右進止，惟府君之命」，並伴其徹夜苦讀。這段文字讓我們感受到登進士第雖讓物質環境為之一變，談氏並未因此改變原有的靖恭厚默，且因其謹慎有度，故在文森歷官各處都留下了清白的名聲。當丈夫因言事入獄時，她無所畏懼；文森十分推崇她的冷靜明達。雖然出身富貴，她卻不奢侈，對待側室的孩子猶如親生，因此大家都對她十分親愛。

接著又是一段對文家系譜的交代，雖然不像為文森寫的那麼長，但仍由「文氏之先，與宋丞相[文]天祥同出盧陵。其後徙衡山，再徙今長洲」開場。最後依慣例列出她的子嗣及其配偶，並仔細交代墓葬的所在位置。

談氏是文氏家族──包括文氏子孫及姻親──最後一位由文徵明撰寫墓誌銘的成員。文徵明於1540年撰寫此文時也已經七十歲了。但廣義而言，關於家族的種種議題仍未結束。為了對此、及文徵明對「親戚」所需負擔的義務有所理解，我們必須回到他的青年時期，去思考其姻親關係可能為他帶來的效益、以及姻親們所期待的回報。對於文徵明結褵五十多年的妻子，我們僅知其娘家姓「吳」，而不詳其名字，這在儒家禮法上或許不值得大驚小怪。令人較驚訝的是，文徵明的生平資料雖較其他人詳盡，卻未嘗提及他成婚的年份。推測新娘較新郎年輕，應該不成問題，而新郎此時應該也已超過一般的結婚年紀十六歲（1486年時文徵明十六歲）。因此，「約於1490年左右」成婚，應是最穩當的猜測。可以確定他在1494年時已婚，因為他在這一年為王銀（1464–1499）的竹畫題了一首詩，這也是他詩文集中收錄的最早詩作之一。文徵明之所以認識王銀，很可能因為他是妻子姊姊的丈夫。[43]「連襟」（英文的brother-in-law一詞顯得太過含混，中文對血緣關係的描述較為豐富）在明代乃至於今日都是中國社會中一層重要的關係。[44]文徵明稱王銀為「友婿」，而且這層關係至遲在1520年代便已延續到王銀的兒子王同祖（1497–1551）上。

文徵明其中一首早期詩作既然是作給妻子家族的親戚（有確定題贈者的早期詩

圖5　夏㫤（1388–1470）《湘江春雨圖》（局部）　1449年　卷　紙本　水墨　45.5×900公分
柏林東方美術館（©*bpk, Berlin*, 2009 photo Jürgen Liepe. Museum für Ostasiatische Kunst, Berlin.）

作只有四首），那麼我們更不可忽略作於1490年代、被選進文集中的最早畫跋：

> 跋夏孟暘畫：右雲山圖，崑山夏孟暘作。孟暘名㫤，太常卿仲昭[夏㫤，
> 1388–1470]兄，能書，作畫師高房山[高克恭，1248–1310]。初未知名。洪武季
> 年，爲永寧縣丞，謫戍雲南。永樂乙未[1415]，仲昭以進士簡入中書科習字。
> 一日，上臨試，親閱仲昭書，稱善。仲昭頓首謝，因言臣兄㫤亦能書。召試稱
> 旨，與仲昭同拜中書舍人，時稱大小中書。既而謝事，終於家。其書畫平生不
> 多作，故世惟知太常墨竹，而不知孟暘。
>
> 　予往年見所書西銘，頗有楷法。此軸爲王世實所藏，亦不易得也。[45]

夏㫤，正如題跋中所言，並非中國繪畫史上的大名家，因此或許有人納悶，這幅畫
怎會成爲文徵明文集中的第一則畫跋呢？[46]其實答案很簡單，夏㫤不只是名氣較大
的夏㫤之兄，[47]兩人還是文徵明岳母的兄弟，是他妻子的舅舅。所以爲這幅後來納
入王銀（此處以其字「世實」稱之）收藏的畫作題跋，便可視爲廣義的孝友親族之
舉。不過，文徵明是否透過岳父母之便，受惠於夏㫤呢？或者更直接地問，在後世
畫壇享有大名的文徵明究竟向誰學畫呢？並無資料顯示文氏家族較早的幾代有修習

繪畫之事。文徵明或許自小即跟著母親學畫，一個時代較晚的資料將她譽為「當世管道昇」（管道昇，1262–1319，是最知名的女畫家）。[48]然文徵明的母親在他六歲時去世，因此無法得知他在1489年與著名的長輩沈周學畫之前，曾經受過誰的訓練。這段空白的時期正好約莫與他和吳氏聯姻的時間重疊，也是他認識夏昶之妹的時候。此處證據雖不充分，但也許正是我們過去對明代婦女地位的假設，而蒙蔽了菁英家族中由女性成員傳承工藝品、畫作，以及畫法的可能性。明代文獻裡早有提及夏昶與文徵明的關聯。如印行於1519年，由韓昂所編，接續夏文彥《圖繪寶鑑》的續編中，收錄了自1365年《圖繪寶鑑》初出版後活躍於明代的一百一十四位畫家小傳，也是合傳類出版品中最早提及文徵明的一本。[49]書中介紹道：

> 文徵明，姑蘇人，寫竹得夏昶之妙，山水出沈周之右，工詩文，精書法，吳越間稱之。[50]

與夏昶的甥女產生姻親關係，至少給予文徵明接觸夏昶作品的機會（圖5），並形塑了他畫竹的方法。夏昶與畫竹一科幾乎毫無例外地聯繫在一起，而另一位吳家的女婿王銀，對畫竹也多少有些涉獵。

圖6　文徵明《致岳父吳愈札》1505–10年　冊頁　紙本　墨筆　22.8×30.8公分　紐約　大都會美術館
（Metropolitan Museum of Art, New York.）

　　文徵明與岳母的往來情況仍不甚清楚（其岳母的墓誌銘乃由當地名人、文徵明
的老師吳寬所撰寫，可見其身分地位）。不過他與岳父吳愈（1443–1526）的關係則
不然。除了1528年為其撰寫墓誌銘外，[51]目前還存有十三封在兩人相交逾三十年間
文徵明寫與吳愈的信札（當然這只是其中倖存的一小部分）。[52]這些信札都沒有紀
年，不過信中提及的事件足令現代編者據以排列可能的前後次序。其中有數封提到
1520年代的政治事件，將於第五章再作討論。大部分的信札字數都不過六、七行，
內容不外乎是親友們遷移、婚喪、升遷等訊息。文徵明在信札中曾提到迫在眉睫的
科考、孩子們出世（「母子均安」）云云。有一封信的原蹟仍存（圖6），可讓我們更
了解這兩人之間的關係，由是可知親戚關係、恩庇紐帶以及文徵明初露鋒芒的文化
人聲譽，彼此緊密地交纏在一起。[53]這封信關乎吳愈請文徵明作一首送別詩以贈與
貶謫到四川的顧潛（1471–1534）（因此這封信的年代應該是1506到1510年間劉瑾擅
權之時）。[54]與吳愈的女兒結為連理，意謂著文徵明得為吳愈的利益發揮所長，甚至
維護他的朋友、對抗他的仇敵，並順從其文學品味等。接著詩作之後的短文，可能

是文徵明自崑山近郊的吳愈宅邸歸來蘇州後所作，以非常謙順的語氣寫成：

> 命作顧馬湖送行詩，舟中牽課數語附吳定寄上，乞自改定登冊。連日重潤館
> 傳，愧感之餘，就此申謝，小婿　壁頓首上。
> 外舅大人先生尊丈[55]

如果以現代觀點將這些過度自貶的言詞視爲「不眞誠」，或是認爲這些社會責任「不過是社會責任」，而不符合眞實的感受，將是個錯誤的想法。我們沒有理由假設文徵明並不認爲顧潛遭受不公平的對待。我們同樣沒有理由懷疑，在這種集體且公開支持的情況下，文徵明會認爲岳父沒有修改家族後輩文字的權力（儘管其文名漸起）。吳愈屬於堅決反對宦官劉瑾擅權的江南官員集團。在這場對抗中，他至少有一個戚族成員因此失去性命。我們由吳愈的墓誌銘得知，除了四個兒子外，他還有三個女兒：長女嫁給王銀（以子貴），幼女則是翰林院待詔文徵明的妻子。然次女則嫁給「死逆瑾時」的陸伸（1508年進士）。[56]字裡行間似乎透露出陸伸死於非命，也許是爲了將權力由劉瑾手中奪給如吳愈這些可能更適合掌權的人而犧牲的吧。[57]

　　文徵明在1528年，即岳父去世後兩年，始撰寫其墓誌銘（吳愈過世時，文徵明遠在北京），記錄岳父一生順遂的宦途，然文徵明當時卻已走到仕途的盡頭。吳愈在1475年高中進士後，便一直保持穩定的升遷，先任南京刑部廣東司主事，1490年升任四川敘州府知府，1503年升河南省右參政（一省之中第二高的行政長官），最後於1504年致仕，閃避了劉瑾當政時的種種麻煩，並享受一段優渥舒適的退隱生活。1522年他更被加贈正三品「嘉議大夫」的榮銜。文徵明強調其才智、過人的記憶力、對治下移風易俗的影響力，稱其家庭足爲模範，並喜其待人「和而有辨」、「雅喜賓客」的作風。最後以「有如公者，可復得邪？」作結。這些溢美之詞或許很公式化，但我們無須將之視爲不具意義與眞心的空洞言語。

　　關於其女吳氏的生平，我們就沒有這麼細膩豐富的細節了，充其量只知道她本姓吳，是吳愈的女兒，也是文徵明的妻子。然此處資訊的欠缺、誌文的闕如、及其丈夫對相關事件幾乎未嘗記錄等，都是她應承擔的義務，正如同文徵明必須對吳愈負有子婿的義務一般。吳氏必定有一篇墓誌銘，很可能是由「文徵明的朋友」執筆，甚至是極負文名的人物。然而，爲維護禮法，他們不會將這類文章選入自己的

詩文集，因爲一個女人無論名聲好壞都不該傳出家外（文徵明把言及姑母美德的墓誌銘收錄在自己的著作中，則是另一個問題，因爲這仍在「家族範圍之內」。我們將可見到，文徵明很謹愼地剔除了自己所書卻與自己無關的婦女記述）。在文嘉1559年所寫的〈亡父行狀〉中，文徵明的妻子被描述爲治家的典範，除此以外幾乎沒有任何資料。這不能算是漠不關心，因爲就女人的狀況而言，身分地位愈高者，愈難見於公眾場合。然由文徵明的家書可知，1523年他在北京時非常盼望妻子可以跟在身邊，這除了照顧起居的現實考量外，出於情感的依靠也不無可能。他也提到要讓妻子看信，這暗示了她無疑是名通曉文藝的蘇州女性菁英。[58]有封短札直接以她爲收信人，印證了這個事實。此札可能也是文徵明旅居北京時所書（不過也可能作於其他旅程，因爲信中文徵明寄錢給妻子，但他在北京時卻總是抱怨缺錢，並要求送現給他）。信中寫道：「付去白銀五錢，因兩日有事，不能多也。好葛布一匹，文化可自用。我此間點心有餘，今後不勞費心，千萬千萬。」[59]留下來的另一系列信札是寫給醫生女婿王日都。信中提及妻子的健康問題，指示王日都要好好照顧她（「前藥已服盡，就帶兩貼來」），並描述了她的症狀：「病者胸膈已寬，洩瀉亦止，但咳嗽不解，夜來通夕不寧。可來此一視，專伺專伺。徵明奉白子美賢婿。」[60]吳氏於1542年過世，也帶來一個間接觀察繪畫製作如何環繞於明代人情義務、菁英階層的相互往來、及禮物交換等問題的機會。這幅收藏於大英博物館，帶有題跋的文徵明畫作，現在名爲《倣李營丘寒林圖》（圖7）。[61]畫面左上方的作者題詩清楚說明其製作情境：

> 武原李子成以余有内子之戚，不遠數百里過慰吳門。因談李營丘寒林之妙，遂爲作此。時雖歲暮，而天氣和照，意興頗佳。篝燈塗抹，不覺滿紙。比成，漏下四十刻矣。時嘉靖壬寅臘月廿又一日[西元1543年1月25日]。徵明識。時年七十又三矣。[62]

這件事看起來很簡單。李生前來慰問，算是正式喪禮過程的一部分，通常還會依例獻上絲絹或布匹以幫忙支付昂貴的喪葬支出。[63]兩人一同討論十世紀大畫家李成（或稱李營丘，919–967）的作品。李成以畫寒林聞名（寒林是艱苦環境中堅忍不拔的象徵），也是文徵明師法的對象；至1542年時，文徵明已因書畫聞名。[64]這場景或許很令人感傷：冬夜裡，年邁喪妻的鰥夫與永恆的文化價值對話。然至少還有另一

圖7
文徵明
《倣李營丘寒林圖》
1542年
軸 紙本 設色
60.5×25公分
倫敦 大英博物館
（British Museum, London.）

種可能的解讀方式，且無傷於這幅畫的藝術感染力（這幅畫通常被視爲文徵明晚年
最撼人的作品之一），可令我們藉此討論人情義務的分際與要求的資格。由於在大量
的文字記載中，找不到任何其他李生與文徵明曾有所接觸的場合。[65]故其中一個可
能的場景是：一位幾乎可以算是陌生人的人，利用這個機會得到渴望已久、由當世
最負盛名的文人藝術家所繪製的畫作：這個藝術家的作品是出了名的難以取得，特
別是對那些沒有特殊關係的人。喪禮中，親族的人情義務擴大其對社會的開放範
圍。在此情況下，喪家無法拒絕來人到場參加喪禮，因此這或許可以成爲創造新關
係的第一步，也是李生對未來關係的合理期待。這符合牟斯（Marcel Mauss）所勾
勒出關於人情義務的收、受及回禮的經典模式。然而，就像Bourdieu 與其他學者所
主張的，收受的時機方爲重點。若要逃脫不願背負的人情債，或是在無法推辭禮物
的情況下，阻止不願結交的關係繼續延續，就得「立刻」給對方相等份量的回禮。
楊美惠曾強調，在她1990年代從事研究的環境裡，各種送禮的情況往往缺乏客觀及
普世通行的價值兌換比率，反倒是送禮的時間點、禮物的稀有性、以及收受者的地
位才是眞正重要。價值「因著每個送禮的脈絡，以及所牽涉的特定人士」而生。[66]
如此迅速回禮、如此直白地道出（畫跋異常直接地說明當時情境），並以如此精審的
畫當作回禮，文徵明有效地清償了這筆人情債，且關上了日後繼續對李生負擔人情
義務的大門。

　　另一封與妻子喪禮有關的信札可以相當程度支持這種解釋。收信人是張袞
（1487–1564），任御史，因曾英勇對抗1540年代經常侵擾江南沿海的倭寇而成名。
文徵明感嘆距離他們最後一次會面（也許是在1520年代的北京），已經過了好長一
段時間，並禮貌地提到雖然自己在退隱中，卻仍記掛著他。接著寫道：

> 昨歲襄葬亡妻，特枉慰問，重以厚賻，情意勤至。潦倒末段，豈所宜蒙？但千
> 里沉浮，迤邐今秋始得領教，坐是不及以時報謝。然中心感藏，何能忘也。[67]

我們可以從中看出一連串的回報往來，始於奠儀所展現的「情」，而引發文徵明之
「感」。[68]這些奠儀無法回絕，卻可能啓動延續不斷的送禮／回禮關係。現代中文所
使用的「感情」一詞，就體現在當時送禮及收禮後的應對上。開普耐（Kipnis）強
調在現代脈絡中的「感情」是「非關再現的」（nonrepresentational），約莫就是他所
說的「關係慣例」（*guanxi* propriety），而並不代表內心的「眞感情」。[69]道德評判都

建立在這些慣例上，而這些慣例也因時空距離很難說明清楚。如果將李生和文徵明間的關係過分感情化，可能有錯，但如果把《倣李營丘寒林圖》當作是某種「規避」義務的巧妙策略，也同樣是錯誤的。無論如何，我們至少會納悶，喪禮是否為正當且不可推辭的送禮管道（以下將可見到，有些禮物是可以拒絕的），可以藉此與不認識的重要人物、或久未聯絡的舊同事產生「感情」？文徵明提到「領教」及「報謝」。這封信是否附了一件文徵明的書或畫，作為張袞的回禮呢（要記得信札本身就是一件書法作品，無論就價值層面或實際的保存而言）？可以依這種方式完全清償的人情義務，不同於對家族成員的人情義務，後者是持續不斷、甚至至死未已的。這不禁讓我們提出某種可能性，即文徵明那些清楚寫出題贈對象的作品，代表的極可能不是兩人間的親近關係，反而是恰恰相反的情況。此間的悖論將於接下來的幾章繼續討論。

另一位與遠房親戚往來的例子也深具啟發性。一首可能作於1552年名為〈送族弟彥端還衡山〉的詩作，[70]滿是客氣的感性語句，謂：「我於同姓自難忘」，並語帶詩意地言及別離的愁緒，及「楚[湖南]水」、「吳[蘇州]山」間遙遠的距離。這首詩記錄一位名不見經傳的湖南文姓人士，拜訪當時已經年過八十的文徵明之事。前述文徵明在為叔父及其他親族所撰寫的墓誌銘中，當述及家族歷史時，屢屢提到遙遠的湖南「南嶽」衡山，此乃蘇州文氏祖先文寶的家鄉，也是其家族能與宋代民族英雄文天祥產生聯繫之處。文徵明本身即以「衡山」為號，並經常在作品上以此署名。他對於此地的認同，也讓他得以建立自己與《楚辭》作者屈原（約卒於西元前315年）的關係，他的一枚印章「惟庚寅吾以降」（指涉其出生時辰），便是取自屈原之句。此外，在他為數不多的人物畫中，一幅以精緻的復古風格繪製的《湘君湘夫人圖》（圖8），也是來自《楚辭》〈九歌〉中的人物，為傳說中舜帝的妻子，其祭祀中心亦鄰近南嶽衡山。[71]這很可能是那位來自湖南省衡山地區的文姓人士，之所以能在缺乏關係或正式的引見下，仍能靠著自我介紹得到文徵明接見的原因。他可能帶著禮物前來，文徵明或因此而在贈詩中接受了文姓人士的攀親帶故，並稱其「族弟」以為回報。

在這個例子中，親戚關係被模模糊糊地承認了（就定義上，我們不清楚有拒絕承認的例子）。我們必須考慮到文徵明生命中的此一面向，畢竟基於服喪禮儀或其他儒家思想文獻架構出的正式親戚，在實際操作中是有很多彈性的。曾有人提出，親

圖8
文徵明
《湘君湘夫人圖》
1517年
軸 紙本 設色
100.8×35.6公分
北京 故宮博物院

戚稱謂體現的是一種「行動的傾向」（disposition to act），而非對任何單一個人的標籤，雖然姻親（通常被歸爲女性）和血親（被歸爲男性）有所區別。[72]在一些例子中，文徵明的確以親族稱謂稱呼一些目前我們難以找到之間眞正關係的人士。特別是在墓誌銘中，他稱爲「府君」的人物。他在1531年的〈袁府君夫婦合葬銘〉中，以府君稱呼袁鼐（約1467–1530）：袁鼐夫婦是文徵明孫女婿袁夢鯉的祖父母。[73]他們顯然是成功的商人，卻不屬於仕宦階級，文徵明並未將此文收入《甫田集》，雖然他確實參與了1527年爲袁鼐六十大壽策劃的詩畫聯作活動。[74]1534年，文徵明爲達官毛珵（1452–1533）寫過一篇「行狀」，文中不憚煩地指出他們的姻親關係，因爲毛珵的長子毛錫朋是文徵明堂妹（其叔御使文森之女）的丈夫。[75]這些都是人們願意公開承認的親戚，相關文字最終也都出現在文徵明的著作中。但這個情形不適用於爲顧右（1461–1538）及其夫人張氏所作的〈顧府君夫婦合葬銘〉。[76]雖然文中以府君稱呼顧右，但是並沒有交代眞正的關係（文徵明的母親雖然也姓顧，然無法確定兩者是否有關）。顧家是富有的地主家族，完全不具重要的文化或官宦性質（根據文徵明的說法，顧家是少數安然度過元明朝代移轉時期的家族），且顧右多半是酗酒而死。這篇墓誌銘是由顧右的兒子所安排。這個例子出於親戚間義務的可能性，微弱到讓人猜測這多少是種商業交易。文徵明所作的，比顧家爲他所作的要多，或許他這樣做可以得到立即的報償；也許文徵明若願意以親屬稱謂稱呼寫作對象，潤筆之資便能提高。這同樣適用於〈華府君墓志銘〉。[77]此文紀念的是文徵明經常往來的無錫大家族中的一員華欽（1474–1554），雖然感覺上此文亦不適於收錄在文集中，與文氏永遠地連在一起。

　　本章試圖純粹地由家族成員的角度看待文徵明，而不把他當作一個自主的個體，並標示出他必須對其他成員擔負的義務；這麼做，可以達成幾個效果。除了讓女性在他一生中所扮演的角色變得更爲醒目外，也讓我們注意到他早年（實際上是幼年）的歲月，因爲自其1528年由北京回鄉起，特別是其兄於1536年去世之後，他與家族成員間的互動便減少很多（除了與孩子們的互動，這將在以下章節討論）。明代的家族不該被理想化爲和諧而整體的領域：它反而是一處社會階層高低不平等的運作場所，男性凌越女性、長者凌越年幼者、正妻的孩子凌越側室的孩子等等。所有材料（小說可能除外）都對這些狀況所產生的種種負面情緒保持緘默，其間的空缺只有留給讀者大膽臆測了。長者生時，年少者該服其勞，長者亡時，年少者則須

葬之、祭之、銘之以禮。隨著同輩人逐漸凋零，文徵明也變成家族中最年長的一位（當他過世時，他的孩子亦皆垂垂老矣），所有服務、祭祀和銘記的責任都落在子孫的身上，不再由他來主持。當他成為文家成就的新神話時，無論其個人的成就有多麼燦爛輝煌，他也是以文家一份子的身分而獲得頌揚。

2
「友」、師長、庇主

　　即如前章所述，家族的概念既然在某種程度上是可以商量、並隨著時代的不同而有所調整，另一組從幼到長俱至關緊要的人倫關係自無有不同。此即文徵明與父執長輩間的關係：他們可以爲其師表（master）、任其教師（teacher）或庇主（patron）。文徵明於年不過半百之時，即與明中葉蘇州文化及政治界中最知名的人物建立了上述關係，尤其是在他二十、三十與四十多歲這三個時期（即1523–1526年間宦遊北京以前）。這些人多在現存的歷史文獻上享有大名，然若仔細分析文徵明的詩文及其題贈對象，便可發現還有許多人也適用於這樣的關係，只是在與文徵明相關的文獻中較少提及。

　　文徵明於四十歲出頭時曾寫下一組詩作，提供我們其與師長及庇主間相與往還的部份圖象，藉此亦可大略知道，究竟是哪些人讓文徵明認爲自少時即受其提攜（至少文徵明希望塑造這樣的印象）。重點是，這些人都被他稱作是已故父親的友人，如此一來，家族與庇主這兩種關係網絡便不著痕跡地聯繫起來。然而，若將詩組中所有提及的人物都視爲同一類，卻又掩蓋了其間複雜而多樣的實際關係；因爲其中有些人文徵明自己根本不認識。中國社會由五倫關係所建構，「朋友」一倫雖在五倫中較爲次要（其他四倫分別是君臣、父子、兄弟與夫婦之倫），但在這理想的社會秩序中，「朋友」關係的建立卻享有某種可供論述的空間。[1]就實際的操作面而言，「朋友」一倫在五倫中的論述能力最大，因爲較諸其他四倫，其界限既不明確，且易於在不同的情況下重整，在應用上也有很大的彈性。因此，在討論恩庇（patronage）與侍從（clientage）的關係時，「友」變成一個有效力且可以應用的詞彙。這也是文徵明〈先友詩〉所論及、與自我有關的場域。該組詩作共有八首，開頭有一段簡短的序言，解釋道：

> 璧生晚且賤，弗獲承事海內先達，然以先君之故，竊嘗接識一二。比來相次淪謝，追思興慨，各賦一詩。命曰「先友」，不敢自托於諸公也。[2]

要看出這八首詩的排序有何意義並不容易，但在一個極為重視優先次序的社會，這些詩作不太可能是隨意排列。可以確定它們大致是根據這些友人的卒年先後而排序：自卒於1493年的李應禎，至歿於1511年的呂萵；1511年正好也是這組詩作完成的前一年。我們應特別注意文徵明字裡行間透露的其家與這些庇主間的聯繫；由於文徵明的父親曾擔任過一些不錯的官職，故文徵明得以透過父親的關係認識這些傑出的人物，而把自己的兒子介紹給這些人認識，無疑也是一個好父親應有的作為。

　　現在讓我們一個個來檢視這八個人與文徵明的關係。詩組第一個提及的是李應禎（1431–1493），在後世資料中常與文徵明的名字相論，因為他曾是文徵明主要的書法老師。[3]李應禎是長洲人，因書法精妙而任職中央，先任中書舍人，後升為太僕寺少卿，成為文徵明之父文林的同僚。文林還曾為李應禎寫過一篇送別文，並在李應禎死後為他作墓誌銘。李應禎被認為是文徵明的書法老師；1531年文徵明在一件書作的跋文中，便憶及少時曾跟隨李應禎同觀該作，「及今四十年，年逾六十」。當時李應禎曾略論此書作之品質，然當下文徵明無法明瞭，日後方知其評論真確。[4]在此，我們不僅見到師徒間的口傳授業，亦可見這位為師者的社會影響力，使自己及門生都有接近重要作品的機會。一個二十歲的年輕人，若只靠他自己是不會有這種機會的。在文徵明出版的著作中有不少題跋，是為李應禎所書、或所收藏之作品而寫的，[5]透過這些跋文，我們可以得到更多關於文、李關係的資料。首先言及兩人結識的經過：「家君寺丞在太僕時，公為少卿」，接著談到年老的李應禎抱怨自己年力漸衰，而文徵明卻正值「目力壯」之盛年。當文徵明謂李應禎的書法「當為國朝第一」，又云其在古法與自我風格間達到完美的平衡時，他實自詡為李應禎的接班人，「嘗欲梓其言為《李公論書錄》，而未暇也」。另有一則〈題祝枝山草書月賦〉，推崇李應禎的女婿祝允明（1461–1527）的書藝成就，然此題跋卻未收錄於《甫田集》中。[6]值得注意的是，說明祝允明與李應禎關係的這段文字並沒有出現在「官方版」的敘述中。「官方版」的敘述轉而強調文徵明自己與李應禎這位知名人物的關係。文徵明在李應禎死後所作的這些題跋（包括一篇可能不太得體的文字，提及李應禎曾為買一件蘇東坡書蹟而付出「十四千」的鉅款），[7]是採用不同於正式墓誌銘的方式來紀念李應禎，但這些題跋仍然發揮這類文字應有的紀念功能，以及作者對其師應盡的義務，讓老師的名字和關於他的記憶繼續鮮活地流傳下去，並與偉大的文化傳承世系連結在一起。

　　陸容（1436-1497）是「先友」中的第二位，與文徵明的岳家同爲崑山人氏，曾任浙江右參政，其墓誌銘亦由文林所撰。然我們對他於文徵明一生中所扮演的角色並不清楚，同時亦無其他資料顯示二人曾有互動往來。而對於文徵明與第三個友人莊昹（1437-1499）的關係，我們同樣亦接近毫無所知；此人曾入仕途，但時輟時起，退休後則以學術與文章聞名於世。不過，文徵明曾贈與莊昹畫作，經周道振考證爲著錄中文徵明最早的一件，主題爲蓮鷺圖。此畫今雖不存，但周道振根據莊昹寫給文徵明以謝其贈畫的一首詩，將該畫年代定爲1493年。在這首詩中，莊昹親切地稱文徵明這位年輕晚輩爲「文兒」，[8]至於其他的往來就只能用猜測的了。

　　第四位先友吳寬的情形則大爲不同，在前一章我們已提到文徵明的父親文林與他是同年，文徵明曾致函吳寬請爲亡父撰寫祭文。文、吳兩家都住在長洲縣，地緣之便又是另一種建立關係的重要方式。史稱文徵明的詩文自幼便師承吳寬，然遠在帝都北京擔任要職的吳寬，當年想必沒什麼與文徵明相處的時間。直到1475年後，吳寬先因居喪而回蘇州一段時間，後又於1494到1496年間再度居鄉（文徵明也是在這段期間寫了一首詩給吳寬，是其早年詩作之一），[9]最後一次回蘇州則是在他退休後直至去世的1504年。除此之外，吳寬多在北京任官，這些從政經歷也使他成爲明中葉最有名的蘇州人之一。因此我們實際上並沒有多少關於他跟文徵明往來的資料。除了前文談到的那封信以外，比較重要的還有一套畫冊，是在吳寬去世前不久，由文徵明及其畫學老師沈周共同完成的（圖9）。[10]這本畫冊至今僅存六頁，其中只有一頁是文徵明所作（在完整的本子中文徵明所作的應有四頁之多）。文徵明在1516年一篇讚譽沈周技法渾融精妙的長文中，回憶當時作畫的情況：

> 匏翁[即吳寬]命余補其餘紙，余謝不敏，然不能拂其所請。偶擬唐句四聯，漫爲塗抹。但拙劣之技，何堪依附名筆，徒有志愧。……[11]

若將這段文字中的「命」看作「要求」，不免低估了「命」的強度，因爲這個動詞其實有命令的意思。我們或許應將此視爲一種特殊庇助關係下的委託，由於這項委託，使得文徵明與吳寬、沈周這兩位比他年長並比他有名的人之間建立了恆久而公開的關係。這委託，創造了彼此間的關係，而不僅只是反映了他們的關係，並藉此將互惠的義務加諸於雙方。吳寬還用另一種直接的方式庇助文徵明，那就是將文徵明納入1506年《姑蘇志》的編輯團隊，因吳寬正居此間擔任要角。類似這種不同世

圖9　文徵明〈風雨孤舟〉《沈石田文徵明山水合卷》　約1490–95年　冊頁裱手卷　紙本　設色　38.7×60.2公分
納爾遜美術館〔The Nelson-Atkins Museum of Art, Kansas City, Missouri. Purchase: William Rockhill
Nelson Trust, 46-51/6. Photograph by Robert Newcombe.〕

代的人利用一些計畫建立關係，正是菁英群體複製其階層認同的重要部分。在文徵明與吳寬的個案中，我們或許只能找到少數與兩人往來有關的物質、或文字的資料。不過從李應禎的個案，我們則可見到師/徒或庇主（patron）/附從之人（client）的關係並不會在其中一方死後就中斷，相反的，學生有義務維護師長的聲名始終不墜，因爲學生本身的聲名也是這名望機制裡的一環。我們可以清楚地從文徵明在吳寬死後所作的詩文中看到這點。文徵明在1522年作了一首〈補先師吳文定公詩意爲圖〉詩（文定是吳寬死後的諡號），[12]身爲學生的文徵明雖已年邁，但吳寬的詩作依舊巍然存在，吳寬仍是個活躍的能動者（agent），有能力召喚回應，儘管他早已謝世。文徵明還曾爲吳寬生前所作的祝文寫過一篇跋，這篇跋文頗長又未標明日期，題爲〈跋吳文定公撰華孝子祠歲祀祝文〉。[13]文中先簡要地討論家祠的定位，以及家祠與官方爲鄉賢所行的公開祭祀有何不同後，文徵明接著說：

　　然比於鄉人私祀，又有不同者，故先師吳文定公特為撰祝文。時公以禮部尚
　　書，掌詹事府事，兼翰林院學士，專掌帝制。此文雖不出欽定，其視臨時自
　　制，亦有間矣。

　　學生因其師的成就而感到驕傲是完全可以接受的，故而我們可以思量，老師或庇主
所享有的聲望未嘗不是個人在表彰自我身價時主要的象徵性資源，畢竟中國文化認
為人們在提到自己時，應該要在修辭上謙虛自抑方為得體。

　　謝鐸（1435–1510），先友名單中的第五位，也是個謎樣的人物，在文徵明現存
作品中只於此處出現。謝鐸於載浮載沉的官場生涯中，可能與文徵明的叔父或父親
結識締交，而在謝鐸退休潛心於儒學研究以前，他們肯定有許多相識的機會。從許
多人曾為謝鐸作賀文之事看來，他應該是一位關係特別好的人。至於第六個人物沈
周，[14]則不是什麼名官顯宦（這份名單中也唯獨他不具備官員的身分），卻在中國文
化史上迭有迴響，代代不絕。沈周跟文徵明一樣，幾乎被神話了，因其同時以詩
人、書家與畫家的身分著稱於世，名聲歷久不衰，並對文徵明的一生扮演舉足輕重
的角色，且顯然是文徵明之父的老友（記得1499年時文徵明曾請沈周作其父文林的
行狀）。[15]沈周與文家的關係還可見於沈周贈與文徵明兄長文奎之畫與其上的題詩。[16]
由於這些關係與情誼多不勝數，文家遂以各種不同的形式來答謝沈周。至於文徵明
如何看待這位畫學老師與文家的關係（而非後來評論者所採取的解釋），可自文徵明
於沈周1509年去世時為之所編的行狀窺知。可是，這並非文徵明第一次答謝沈周的
恩情。早先於1503年時，他便接下為沈周長子沈雲鴻（1450–1502）作墓誌銘的感
傷差事。[17]事實上，這也是文徵明現存全部作品中最早的一篇墓誌銘，文中文徵明
不只提到他與沈周的往來，更談及他與整個沈家的關係。在這篇墓誌銘中，沈雲鴻
被描述為沈周的得力助手，負責經營整個家庭，使沈周可以致力於筆硯書畫並接待
許多來訪的賓客。但對沈雲鴻與沈家來說，可悲的是其早卒而無法侍奉其父享盡天
年。我們看到的沈雲鴻是「性喜劇飲，而不為亂」，到中年時有志於學，頗好經典考
訂與詩作，「特好古遺器物書畫，遇名品，摩挲諦玩，喜見顏色，往往傾橐購之」。
（另一篇跋文則讓我們一窺沈雲鴻這位快活人物的赫赫收藏：文徵明曾於1531年見
到一件王羲之（303–361）的書作，憶及三十多年前在沈雲鴻家見過）。[18]沈雲鴻喜
歡對訪客親自展示其收藏，並常自比於宋人米芾。米芾曾希望來世能成為蠹書魚
（好在書堆中生活），沈雲鴻也說：「余之癖，殆是類耶！」文徵明接著提到：「江

以南論鑒賞家，蓋莫不推之也。」文徵明雖與沈雲鴻相差二十歲，但彼此相知甚深，因此於文末謂：「故其葬也，余不得不銘，而石田先生[即沈周]實又命之。」

六年後（1509）沈周去世，時文徵明年輩尚淺，故正式的行狀乃是由蘇州文化圈的名公王鏊（1450–1524）執筆。不過，身爲沈周最鍾愛的弟子，文徵明還是爲沈周行狀作了一份初稿，算是回報十年前沈周爲其父文林撰作行狀的恩情。文徵明還特別說明，這些並非他自作主張去做的，實是因爲沈周次子沈復深知他瞭解沈周甚詳而請他操刀。[19]這篇文章的起首，與文徵明爲自己家人撰寫行狀的方式雷同，都是先敘述傳主的系譜，然後轉入傳主的幼年生活（然文徵明不太可能對傳主的幼年生活知道太多）。文徵明告訴我們，沈周年少時娟秀玉立，聰朗絕人，於陳繼（1370–1434）之子陳寬的門下學習，陳氏父子都以文學高自標致，不輕許可人（圖10）。有一段關於沈周十五歲時爲了家中稅賦前往南京的敘述，清楚確切地呈現出當時恩庇機制的運作方式。當時沈周爲了得到某位高官的庇助，呈上他所作的百韻詩，這位高官「得詩驚異，疑非己出，面試鳳凰臺歌。先生援筆立就，詞采爛發。…即日檄下有司，蠲其役」。[20]據文徵明所言，沈周在詩作上的成就主要奠基於博覽群籍，「若諸史、子、集，若釋老，若稗官小說」，以及他所師法的典型。之後（這個敘述的先後次序很重要）才談到沈周與繪畫相關的事：

> 稍報其餘，以遊繪事，亦皆妙詣，追蹤古人。所至賓客牆進，先生對客揮灑不休。所作多自題其上，頃刻數百言，莫不妙麗可誦。下至輿皂賤夫，有求輒應。長縑斷素，流布充斥。

接著，文徵明引用另一件軼事來解釋爲何沈周這位完美的典範人物無法謀得一官半職，而這類傳聞也常被用在文徵明身上。據說當時的蘇州知府汪滸希望以賢良的名義薦引沈周，沈周占卜後得到《易經》六十四卦中的「遯」（退隱）卦，使他確信自己可以推辭薦舉且不致得罪這位頗有權勢並可能成爲其庇主的官員。[21]「然一時監司以下，皆接以殊禮，…然先生每聞時政得失，輒憂喜形於色。人以是知先生非終於忘世者。」

相較於以「文人隱逸」這類乏味的陳腔濫調形容沈周，文徵明以上這段敘述所勾勒出來的形象明顯有趣得多。若繼續讀下去，則可見兩人間的眞摯情誼悄悄流露：

圖10　沈周（1427–1509）《廬山高》1467年　軸　紙本　設色　193.8×98.1公分　台北　國立故宮博物院

佳時勝日，必具酒肴，合近局，從容談笑。出所蓄古圖書器物，相與撫玩品題
以爲樂。晚歲名益盛，客至亦益多，戶屨常滿。先生既老，而聰明不衰，酬對終
日，不少厭怠。風流文物，照映一時。百年來東南文物之盛，蓋莫有過之者。

最後從文中還得知他孝養雙親（如因其父好客而常強醉以娛賓客，孺慕敬侍年已近
百的母親）、兒孫成就，以及留下的許多詩文作品。

　　沈周的一生，或者說文徵明筆下的沈周，之所以被敘述得如此詳盡，乃是因爲
在文沈當代人或後世的史家看來，師長的名望對於弟子至關緊要。一如沈周之於陳
寬間的師生關係，文徵明之於沈周，亦是這持續進行之文化傳承與延續的一部分。
居於此一關係的下位者，是相當重要且合宜的，而揄揚其師之名更是正當的作爲。
在文徵明其他可能較隨意而爲的文章中，文、沈關係依然反映出這重要的一面。因
此，出現在文徵明官方文集的第二則畫跋（第一則是爲其妻先祖之畫所題）的標題
便很巧妙地定爲〈題沈石田臨王叔明小景〉。[22]這樣的關懷甚至擴及記錄沈周所藏的
書法作品，[23]另一方面，文徵明在沈周死後仍不時藉機提及其名。如文徵明於1519
年時提到，他與沈周曾想借觀《張長史四詩帖》，但當時的藏家不願出借；如今藏品
易主，得以借留文家數月，可惜卻不能與沈周共論其妙了。[24]到1520年代，沈周作
品上的文徵明跋可能還更炙手可熱，特別是因爲這些題跋可用以佐證作品的眞實
性；正如許多成功大師的作品一樣，沈周的作品也面臨贗品充斥的潛在問題。[25]其中
有些題跋是收藏家特別鍾愛的，如邢家收藏的沈周《牧牛圖卷》，上有文徵明跋云：

憶是昔年侍其門時而作，及今四十餘秋矣：不意得見于麗文家藏，不勝感慨。
先生去世，余亦老朽，信乎年不可待，而寄意者猶存：然會偶豈非前定歟！[26]

在此，我們再次見到作品強大的能動性（agency），即使在作者去世後，仍作爲其
「寄意」之處，持續長存。

　　在談到師生關係間不平等的文化權力時，我們較多從文徵明的角度看沈周，而
較少從沈周來看文徵明。在一首〈贈徵明〉的短詩（載於晚明的資料中，但不確定
是否爲僞作）中，沈周讚美文徵明「胸次有江山」，這是藝術創作不可或缺的情感與
性靈資糧。[27]由沈周作〈落花詩〉一事更可看出彼此複雜的文化互動。沈周在1504
年作了這首詩，當時立刻得到文徵明與其友徐禎卿作詩應和，接著原作者沈周又和

圖11　沈周（1427–1509）《落花圖并詩》（局部）（附文徵明題跋）1508年 卷（畫）絹本 設色
30.7×138.6公分（詩）紙本 墨筆 30.5×414.9公分 台北 國立故宮博物院

之。[28]同年，文徵明赴南京應試（仍是落榜），拜謁了太常卿呂㦂（文徵明父親的舊識，亦是1512年〈先友詩〉中提及的最後一位）。呂㦂也作了十首詩應和〈落花詩〉，不疲不倦的沈周隨之又反和詩十首，至此，七十七歲的沈周已作了三十首同韻唱和的詩。[29]文徵明於是將沈周、他自己、徐禎卿、及呂㦂所作的共六十首詩書寫成一卷書作，為這隨機聚合的群組留下有形的紀念。然這個組合可是包括了高官（呂㦂）、地方上著名的文化人物（沈周），以及兩位意圖仕宦的文人（文徵明和徐禎卿）。此後，這個圈子中的其他成員不斷地加入應和，至1508年沈周作《落花圖》卷，文徵明更親筆將這些詩作謄錄於畫後（圖11）。其後數十年間，蘇州菁英階層仍常援引此事（圖12）。在這個特別的個案中，文徵明因為父親文林的關係得以結識呂㦂，進而有機會將其友徐禎卿的詩作呈與呂㦂一讀，使徐禎卿因此得到這位大官的注意。文徵明雖以「友人」稱呼這三個參與其間的人物，然該詞用於這三個人的隱含深意並不完全相同。這裡鮮活地呈現出明代菁英階層裡最核心的一種文化模式，即互惠往來的過程，也就是「行動與反應」（act and response）、「對回應的再回應」（response to the response）之模式。我們不該單純地將沈周與文徵明的關係化約成只有這種行動與回應的模式，但若忽略他們彼此間文化權力並不相等的實情，卻也失了真。其間的權衡非常細緻，包括年齡、財富與「顯貴程度」（根據所擁有的功名來較量）的不平等都得列入考量，這些差異在今日幾已察覺不出，但對當時身處其中的人而言，卻是他們生活的一部分。

圖12　唐寅（1470–1524）《落花詩》（局部）　約1505年　冊頁裱手卷　紙本　墨筆　25.1×649.2公分
普林斯頓大學美術館（Princeton University Art Museum）

這義務與恭順的複雜網絡可在王徽（1428–1510）的例子上看得更明白。王徽在文徵明〈先友詩〉中列名沈周之後，出身南京，也是文林的友人。若放在這特定脈絡中考量，表面上看來王徽之於文徵明，跟沈周之於文徵明的關係應該相同。問題是兩人實際上的關係是什麼？他們如何、在何處、於何時相識？誰又爲誰做了什麼事？王徽的墓誌銘是李東陽所作，而李東陽也曾在1470年代末爲文徵明的母親作過墓誌銘，這個巧合是否提供我們什麼線索，讓我們可以從貧乏的文獻材料中找出兩人彼此間的聯繫與互助的網絡？王徽以對抗當權的宦官著稱，還爲此降職，這又是否使他因此與文徵明的其他庇主或長輩結成某種黨派上的聯盟？對於以上這些問題，我們所能回答的其實非常有限。

　　名單中的最後一位是呂㦂（1449–1511），也是最年輕的一位（但仍長文徵明一輩）。他在這群人當中去世最晚，正好卒於〈先友詩〉完成的前一年。呂㦂是嘉興人，如前述曾作詩應和沈周的〈落花詩〉，亦是文徵明的父親在太僕寺的同僚。這些訊息及其仕宦生涯的其他細節皆可自其行狀得知。呂㦂的行狀由文徵明所撰，與

〈先友詩〉作於同一年（1512）。[30]透過此文我們得知他長於制藝，歷任要職，1508年致仕後則縱情詩酒。退休後曾受到宦官頭子劉瑾的調查，幸而較其長壽，遂得獲通議大夫的榮銜。文徵明在勾勒他的性格時，強調其正直與儉樸：「公雖生長貴族，而貧終其身，不喜姱侈。」呂㦂好學不倦，志學至老，未嘗一日廢書，在太僕寺任官期間還曾三度通讀《易經》。歸田後享受恬靜的生活，「若初未嘗有官者」，也不常出席嘉興縣城的宴會，但若是鄰里人家的邀請，卻從來沒有不赴約的。因為他認為這些家境不富裕的人準備宴會並不容易，不該讓他們失望。他去世時，地方上自群邑大夫而下，至於販夫牧豎，沒有不說「善人亡矣」的。他的兒子欲請求翰林院中人士為其父作墓誌銘，由於「通家相知」，便找上了文徵明。文徵明在文末更強調其父文林與死者的同僚情誼，並說：「某因得給事左右，竊聞餘緒。」

　　與一個素不相識的人相熟，對現代人來說顯然不合常理，因為現在所謂的友情往往意謂著彼此間的關係得要夠親密而平等才行。但這可不是這個詞彙在明代所獨有的涵義，例如，至少在當時的「家訓」裡，就把「師友」歸成同一類。[31]這或許也促使我們思考，這組詩是為何而作，以及文徵明根據什麼標準將這些人納入「先父之友」。究竟又是什麼把這些同輩之人自長而少地湊成一個群體？有充分證據顯示這些人彼此間都有往來，而且在私人或職業上的關係網絡也都有所交集聯繫，但文徵明並不在這些關係網絡中。當中有三人（李應禎、陸容、呂㦂）是在任官時與文林相交，其中兩個更是與文林頗有交情的同僚。八人中只有莊昶比較特別，他與吳寬（也是這群人其中之一）、李東陽或王鏊等人都沒有直接而明顯的關係。這群人除了沈周（被視為處士或隱士）以外，其他都曾擔任受人尊崇的重要官職，因此提到這些人時往往也會提到他們的職銜。

　　對於這類地域性的、意識形態上、或私人的連結，如何在明代官僚系統中轉化為可發揮作用的網絡，我們所知甚少。人們總擔憂與「黨」牽扯在一起，因為這個字在官方論述中從來只有負面的涵義。向來沒有所謂的「善」黨，善黨這類字眼是不曾存在的（至少在十五世紀的時候是如此）。因此時人多以「友」來形容這類利益團體。我想再次強調，此處無有任何非難其虛偽的意思，只是認為將這兩個不同歷史脈絡下的產物拿來類比，會有助於我們的了解。

　　　雖然建立並維繫恩庇與侍從（patron-client）的關係是成事的基礎所在，…但
　　對身處其中的人而言，這樣露骨的字眼卻不見得有必要提及。對他們而言，這

與對上位者表現適度的尊重、或對下位者寬容大度，其實無有太大區別。身分
地位很自然地會產生相對應的合宜態度與舉止。然而合宜的舉止包括促成侍從
的請願或給予其好處，以及使用正確的敬稱並知道該行幾次屈膝禮。[32]

這段敘述若放在明代的時空脈絡下也非常適用，但其實它所寫的是十七世紀早期的
羅馬教廷，貴族世家巴貝里尼（Barberini）家族的「朋友」是整個廣大恩庇贊助圈
的中心所在。明代菁英階層混合了官僚系統與私人紐帶的操作方式，亦可見於數百
年後英國喬治時期（1714–1837）龐大的職業化海軍系統。當代研究此期海軍最著
名的史家曾論及，當與公共服務的價值有關時，現代人很難把考量到私人關係所做
的決定視為是正當的。我們早已習於這樣的想法，認為下決定時依從主觀偏見、坦
然接受個人的「利益」，是件**壞事**；這不僅在道德上是錯誤的，同時也會影響實務進
行的效果，所以我們必須盡最大的可能，去掉這些主觀的因素。然而，「利益」這
個詞卻為十八世紀的英國海軍公然視為運作機制中的要件：「追求利益在十八世紀
是被接受的，並被視為公民社會中正常且不可避免的一個面相，是一種交換工具，
跟金錢一樣，是對是錯因人而異。⋯相互間的依賴與義務，這種我們稱之為恩庇贊
助的縱向聯繫，仍然是社會天然的黏合劑。」[33]然這只是能力不足卻關係良好之
人的求進機制，這可由海軍的晉升率得到證明。在組織所謂的擁護群（時人稱之為
‘following’）時，這位高階軍官必須展示他的能力以便晉升他的擁護者，這些人多
被他稱之為「友」。「他必須得到長官的信任，⋯讓這些長官相信他的判斷力與鑑別
力，進而可以相信他所推薦的人。」[34]相對的，倘若他不考慮所推薦人選的能力，
而只是一味地招攬並重用自己的親戚或朋友，那麼他將很難得到長官的信任。明代
官場的情況則大不相同，特別是科舉考試的制度，對於步入仕途有無可比擬的重要
性。然而，科考並非入仕的唯一途徑，特別是在十五世紀「薦舉」仍然有其重要性
時（這正是沈周何以在1440年代初將詩作呈給一個可能的庇主）。明代的思想家與
政治家從不曾偏好科舉考試的機制，他們依舊秉持著經典所認同的看法，認為有才
有德之人自能賞識並向在位者推薦與他們一樣才德兼備之士。我們對於明代職官升
遷系統內部的操作所知不多，只知道這取決於一系列對官員們的定期考核。然當我
們閱讀文徵明一生中所寫就的墓誌銘時，即可知道，若有個在朝任官的長輩「引薦」
自己，確實能對個人仕途的升遷有著舉足輕重的影響。文徵明本身、及其親戚朋友
們的仕途發展，更是如此。因此，我們若認為這種基於恩庇與侍從關係的引薦情形

圖13
唐寅（1470–1524）
《賀王鏊六十壽》
1509年
紙本 墨筆
上海博物館

在當時也不妥當，其實是犯了時代錯置的毛病。1512年這組〈先友詩〉，正是在頌揚這群在某些方面掌握權力並對文徵明的事業能有所助益之人（或至少能夠強化他的名聲，讓人認爲他是個值得拔擢的對象），而這群人同時也是他在許多方面可能會欠下人情的人。倘若認爲這些人要不就是「友」、要不就是「庇主」，那便是將我們的分類方式強加於其上了。

或許是因爲文徵明父親的八位友人當時都已謝世，是以同時頌揚他們的做法可以被接受。因爲只要靠著這些名號的光環，便足以給予文徵明相當的助益，而毋須這些人做任何實際的介入行動。不過對另一位文徵明的長輩王鏊而言，則非如此。王鏊在他所屬的那個世代算是年紀較小的，可能是文徵明同時期蘇州曾有過最成功的官員。這位學者型的奇才（後來還變成一位藩王的遠房姻親）來自蘇州內地一個富有但不甚顯貴的家庭，自1475年開始受朝廷任命後，便一路晉升，在1509年攀上仕途頂峰時（正一品）致仕，歸返蘇州，以避開太監劉瑾專權後混亂的北京政局。之後屢薦不起，即使在劉瑾垮台後及1522年世宗繼位時亦然；最後在家享壽而卒，備極哀榮。其存舊之風足爲後生所法。[35]王鏊對與文徵明同輩的書畫家唐寅（1470–1524）庇助之多，可參見Anne de Coursey Clapp的研究（圖13）。[36]王鏊之於文徵明亦然，即使沒有那麼明顯：兩人之交可回溯到上一代的淵源。我們知道1492年秋天文林曾宴請王鏊，這是在王鏊回蘇州一段時間後又返回北京時的事，文林還作了首詩紀念此事。[37]王鏊曾召集團隊以編纂新的蘇州府志（1506年出版），而

他的名字與文徵明另一個庇主吳寬放在一起，列名於編者之首，文徵明的名字則放在第七位，只是作爲「長洲縣學生」。[38]列名其中可以得到地方要人的注意，如當時長期擔任蘇州知府的林世遠（1499–1507年在任），[39]而林氏自己也掛名在修志名單上。

　　一個退休官員仍有可能作爲庇主。王鏊致仕後，文徵明仍持續以詩作相贈，多是謳歌王鏊在蘇州擁有的數座園林之美，而王鏊至少有一次次韻應和。[40]1511年有題爲「柱國王先生眞適園十六詠」的詩組，1512年也有另一首詩記文徵明隨侍王鏊在其另一處園林舉行宴會之事。[41]王鏊在1511年爲文家所做的事，或許可使我們隱約看到這些菁英間互惠的方式。在南直隸巡按御史謝琛（1499年進士）的請求下，王鏊爲吳縣興建的文天祥祠撰寫正式的祭文，文徵明的叔父文森則是當初爲興建祠堂之事到處奔走的其中一人，而祠堂就落址於文森家隔壁。要記得，蘇州文家宣稱他們與文天祥這位兼具忠義與德行的典範系出同源，而興建祠堂只能增加他們在當地的聲望。倘使有王鏊這類知名人物公開肯定文家所聲稱的祖先文天祥的美德，更顯得意義非凡。很明顯的我並不是在闡述「你若稱讚我的園林，我就頌揚你的祖先」這類粗糙的想法。因爲根本不需要有這類算計。「報」的原則是一種默契，主導著人與人之間的關係：沒有人會期待只有報答而不必施與。

　　讚美王鏊宅第的同時，文徵明也注意到王家頗富規模的收藏。他在一則1519年的畫跋中（保留在十九世紀的書畫著錄，因此不能完全確認爲眞），讚羨王鏊以五百兩銀的高價得到一幅夢寐以求的唐代繪畫，如今這幅畫可說是適得其所：「一日出示索題，余何敢辭？」[42]同年，王鏊七十大壽，收到文徵明所作的一件賀壽圖，以及幾位蘇州「晚輩」的詩作。[43]

　　文徵明的書信很少收錄在其官方文集中，但其中有四封是直接寫給他實際的或可能的庇主。最早一封是寄給王鏊，經由Anne de Coursey Clapp確定作於1500至1522年間。[44]文徵明在這封信中先說王鏊「命獻其所爲文」，再說「有志於是」（即科考成功）。他抱怨早年便隨父親宦遊四方，故無師承，直到十九歲回到蘇州後，得「同志者數人」，相互賦詩作文，希望踵繼古人成就。但這些同志或死或去，其餘的也多「叛盟改習」。就在此際，他也進入了學校的威權體系：

　　　日惟章句是循，程式之文是習，而中心竊鄙焉。稍稍以其間隙，諷讀《左氏》、《史記》、《兩漢書》及古今人文集，若有所得，亦時時竊爲古文詞。一

時曹耦莫不非笑之，以爲狂；其不以爲狂者，則以爲矯、爲迂。惟一二知己憐
之，謂「以子之才，爲程文無難者，盍精於是？俟他日得雋，爲古文非晚」。
某亦不以爲然。蓋程試之文有工拙，而人之性有能有不能。

文徵明表示，他被許多文債纏身，或作餞送之文，或作悼挽之屬，更下者是爲世俗
所謂「別號」撰文，解釋別號的涵義，「率多強顏不情之語。凡某之所謂文，率是
類也。嗚呼！是尚得爲文乎！」但文徵明接著說，如今他既然得到王鏊的賞識，便
不容他以文章不好爲理由而藏拙，於是檢選自己所作的一些文章，奉請王鏊一覽。
結論則以唐代的歷史人物作類比，將王鏊比作當時最重要的文學家韓愈
（768–824），而將自己比作韓愈的兩位門生，並表示很樂意聽到人們閱讀他的文章
時會稱他「是亦嘗出王氏之門者」。

　　Anne de Coursey Clapp認爲這封信的重點在於作者輕賤作品中那些「例行性、
敷衍的、沒有個性的」文字，並視之爲其「堅持古典品味」的表現。即使這說法不
容全盤抹殺，我仍想提出，這封信也有可能是坦白的請求，請求庇主繼續支持，而
這封信之所以出現在《甫田集》（時王鏊已謝世多年），則是公開承認此種關係的一
種表現，這樣的關係甚至在其中一方去世以後仍然可以某種形式繼續存在。1542
年，王鏊已逝世二十年，時文徵明已擁有相當高的聲譽，他作了一篇〈太傅王文恪
公傳〉（文恪是王鏊死後的諡號）。[45]不同於文徵明所作的其他祭文，一般祭文多是
在傳主逝世不久後寫就的，但這篇祭文則是一篇非常正式而嚴謹的文章，讓人幾乎
感覺不出作者跟傳主有任何私交。[46]其內容亦隻字未提王鏊的婚姻與子嗣，更未說
明這篇文章是在什麼情況下所作、或是由誰所託。從文中可以感覺到，這是一個名
人（文徵明當時已七十多歲）在紀念另一位名人，而且有可能是王家的下一代所極
力促成的結果。從一首不晚於1554年所作題爲〈人日王氏東園小集〉的詩，[47]我們
可以確定文徵明仍與王家保持聯繫。

　　王鏊在蘇州擁有很大的文化影響力，這與他的文名及曾任大學士的資歷有關。
然如前所見，仕宦與否並非作爲庇主的基本條件。楊循吉是另一個與文徵明有所往
來的地方上著名長者，兩人的關係可見於許多文獻資料，先前亦已提及楊循吉在
1499年（應文徵明之請）爲文林作墓誌銘。楊循吉出身於蘇州一個富裕家族，是家
族中第一個取得官職的人；他在1480年代任官，不久便於1488年乞歸致仕，當時才
不過三十歲而已。他與文林之間存在著恩庇贊助與/或友誼的聯繫（文林長他十三

歲）：至少可以確定1498年文林準備赴任溫州時，楊循吉曾爲他設宴餞別。[48]除了文徵明要求楊循吉爲其亡父作墓誌銘的這封信以外，還有一通片段且未標註日期的短簡是寫與楊循吉，[49]幾乎可以確認雙方之間的通訊應當更爲頻繁。文徵明在1511年有詩，題曰：「冬日楊儀部宅讌集會者朱性甫朱堯民祝希哲邢麗文陳道復及余六人分韻得酒字」（詩題很長，然算是典型）。[50]快活好客的楊循吉在此可能並不適合被歸爲庇主之類，但在文徵明的聲譽尚未完全建立以前，楊循吉的詩名早已著稱於世；[51]他擁有進士功名，且當文徵明爲諸生時他便已在北京任職。兩人的關係也許稱得上是「友」，但地位並不平等。

楊循吉、王鏊、吳寬都是大名鼎鼎、千古傳頌的明中葉蘇州菁英，對今天的人來說，他們的名字與同樣聲名赫赫的文徵明連在一起，看來再適合也不過了。可是，身後能否得享大名，可不是事先就知道的，若冷靜地檢視文徵明自少至老留下的所有詩文，即可窺見一個更廣大、且不那麼集中的關係網絡，此間人情義務的對象，都是他潛在的師長或庇主，常包括一些在今日看來並不出名的人物，但卻可能在當時的社交景觀裡佔有一席之地。舉例來說，文徵明最早題有受贈者姓名的詩作，提到的並不是上述那些名人，而是名叫杭濂與劉協中的人。這兩人在今日都可謂籍籍無聞。文徵明在1490年有詩題爲〈次韻道卿獨夜見懷〉，即是贈與杭濂，[52]他有可能與同時代以名宦及詩人見稱於世的杭濟（1452–1534）都是宜興杭氏的同輩族人（從其姓名看來）。1498年，文徵明爲他作了另一首詩，也稱他是「宜興杭道卿」，時杭濂正居於唐寅家中。[53]我們從文徵明爲杭濂的文集《大川遺稿》所作的序可知道更多關於杭濂的事：

> 弘治初，余爲諸生，與都君玄敬、祝君希哲、唐君子畏倡爲古文辭。爭懸金購
> 書，探奇摘異，窮日力不休。間然皆自以爲有得，而眾咸笑之。杭君道卿[杭
> 濂]來自宜興，顧獨喜余所爲，遂舍其所業而從余四人者遊。既而數人者，唯
> 玄敬起進士，官郎曹；祝君雖仕不顯；唐君繼起高科，尋即敗去；余與道卿竟
> 潦倒不售。於是人益非笑之，以爲是皆學古之罪也。然余二人不以爲諱，而自
> 信益堅。及是四十年，諸君相繼物故，余與道卿亦既老矣。[54]

事實上，文徵明接著哀嘆，連杭濂也去世了，而這篇序言則是受杭濂之弟杭允卿之

請而作。杭允卿整理其兄四散的遺稿，不遠數百里路到蘇州請文徵明寫序。這篇序文的用語在某種程度上流露了親密的文學夥伴關係，但若仔細分析，又可發現文、杭之間的關係與此仍有些微不同。這篇序文並未收入文徵明的文集，顯示其可能只是文徵明用以回報杭濂對其早年事業的庇助及支持，而這個人情也因爲作了序文而得以清償。

我們對於劉協中所知更少。1490年當文徵明二十歲時作了一首詩懷念劉協中，[55]而1521年的一則題跋則謂劉協中當時已經去世，此跋題在一張贈予劉協中之子劉稱孫的畫上。這又再次顯示這樣的關係是菁英階層間得以跨世代持續往來的潛在資源。從另外一些人如吳西溪（文徵明1495年有畫贈之）、[56]徐世英（文徵明1505年有一詩與一畫贈之）等人的身上，[57]則可發現他們彼此間的恩庇關係才結結巴巴地起頭，卻未能如上述那些記載甚爲詳盡的例子一樣，透過彼此間的效勞與回報而煥然開展。

倘若杭濂與劉協中——姑不論其地位——是文徵明早年詩作的受贈者，那麼文徵明最早紀年散文的受贈者王獻臣，定然是個相當重要的庇主，因兩人往來的時間之長，罕有能匹者。是以此人今日的沒沒無聞讓人感到格外詫異，不過這可能是因爲他並未留下任何著作所致。王獻臣確切的生卒年代甚至無可稽考，只能夠根據他任官的時間估算他至少較文徵明年長十歲以上（則他的生年應不晚於1460年）。王獻臣是蘇州幾個大園林的地主其中之一，因園林在十五世紀晚期漸成風尚，王獻臣的事業、及文徵明與他的某些互動，也成了早先研究蘇州園林文化的一個討論主題。[58]在此不擬覆述，但檢視文徵明爲王獻臣寫文作畫之事（這部分資料的保存情況較文徵明爲其他庇主所作的要好得多）將可顯示這類行爲所可能代表的涵義。關於二人的往來最早可見於1490年，時王獻臣正逢事業低潮，由監察御史謫爲福建上杭縣縣丞（在他受到杖刑與獲罪後，緊接著又有因對北方軍事前線的不同立場而發生衝突的一段故事）。文徵明提到他如何透過與他父親常有書信往來的優秀官員潘辰（卒於1519年）而與王獻臣結交，並強烈表達對朝廷懲處王獻臣不公的不滿。在他們結交過程中出現一位（年長的）介紹人，是很值得注意的事。自1503年起文徵明有兩首詩，分別是〈書王侍御敬止扇〉及〈又題敬止所藏仲穆馬圖〉，[59]1508年起則有一首〈寄王永嘉〉詩，[60]文徵明還作了一幅畫（今已佚），用來補王獻臣所藏的一件趙孟頫書作。[61]也許正在此時，文徵明欣賞了王獻臣所藏的另一件書作，並題寫了一段長跋。[62]1510年文徵明還爲王獻臣之父王瑾的墳塋作碑文（碑文不像墓誌銘

埋在墓中，是一直公開展示的）。[63]類似的差事（較愉快的），還包括為王獻臣的兒子取「字」，並寫了一篇短文〈王錫麟字辭〉解釋這個字的涵義。[64]王獻臣以「錫麟」（賜予麒麟）為其子命名，在於要讓世人謹記其地位，因為這名字裡有鱗有角的神秘麒麟，正是御賜的御史官袍上所繡的圖案，乃是官職的標誌。而文徵明所取的字—「公振」，自古即含有「貴冑之子」的意思，延續其名「錫麟」的深意。

自1510年起，有許多詩作可證明文徵明與王獻臣的持續往來。這些大多是韻文，多以這兩位菁英男性間互惠往來的小小變化為題，且文徵明並未將這些詩編入自己的文集。1514年起，先有〈飲王敬止園池〉，[65]接著是〈次韻王敬止秋池晚興〉（1515），[66]〈寄王敬止〉（1517），[67]〈舊歲王敬止移竹數枝種停雲館前經歲遂活雨中相對輒賦二詩寄謝止〉（1518），[68]以及〈新正二日冒雪訪王敬止登夢隱樓留飲竟日〉（1519）。[69]兩人間的詩文酬唱因1520年代文徵明赴任北京而中斷，不過到1527年，又可見到他倆結伴搭乘王獻臣的新船前往虎丘，[70]以及1529年的〈席上次王敬止韻〉。[71]這一系列詩作最值得注意的，在於文徵明總是居於受招待、受饋贈的一方，讓人易於將文徵明以其文才為王家作墓誌銘或命名之類的事，也看作是這整體的一部分。我們或許會質疑，《甫田集》之所以排除這類詩作是否只出於文學品質的考量（高達九分之七，而且全都是1514年以後所作）。或者說，這種直白的附從關係在年輕時是可以被接受的，然一旦年長，就顯得不適當了？

無論答案為何，文徵明為王獻臣所作最重要的一件書畫作品，亦不存於其文集中。此即1533年的《拙政園圖冊》，內有三十一開詩畫，分別以王獻臣這個著名園林的各個景點為題材，並有長文敘介園名背後的歷史深意（圖14）。蘇州今日尚有「拙政園」留存（或者更正確的說，是後世對「拙政園」的再創造），而《拙政園圖冊》至少在二十世紀初期仍存世，在在確保了此事的高知名度，然鮮有論者停下來思考，為何關於拙政園的圖記與詩作皆未收錄於《甫田集》中？而這闕如的現象，又告訴了我們什麼樣的文、王關係？[72]還有另一本作於1551年的《拙政園圖冊》（圖15），但沒有圖記，僅有八開冊頁和題詩，以及一篇介紹園名深奧意含的短文。[73]1551年時，王獻臣有可能已經身故，即使依舊健在，亦應已年過九十了。我們將會看到，文徵明其實準備好要複製他自己的早期作品，尤其是詩作，以便應付庇主們的需求（不管怎樣，這是較省力的），這很可能就是這件八開殘本的脈絡，特別是這種沒有清楚受畫者的狀況。如同之前所見過的案例，儘管最初的起頭者王獻臣已經謝世，文徵明與王氏家族可能仍存續著庇助的關係，且這套冊頁很可能是為了最初創

圖14
文徵明
〈繁香塢〉《拙政園圖冊》
1533年
紙本 水墨
藏地不明

圖15
文徵明
〈繁香塢〉《拙政園圖冊》
1551年
紙本 水墨
26.6×27.3公分
紐約 大都會美術館
（Metropolitan Museum of Art,
New York.）

園者的某個兒子所作。這位受畫者的字號說不定便是得自於文徵明，故文徵明與他的關係亦持續不斷，只不過在敬意與人情間的分寸拿捏，自與當年對待他父親有著巧妙的不同。

　　人情義務的橫跨世代、相繼相承，在文徵明的詩文裡有不少鮮明的例子。如〈桑廷瑞畫像贊〉一開頭便提到：「余家於海虞桑氏有世締。」他並具體提到兩家三代以來的友誼與往來。[74]另外，1507年文徵明以兩首詩為顯宦楊一清（1454–1530）賀壽，便在詩序中提到楊一清與其父乃「溫州壬辰同年進士也。徵明晚賤且遠，不及接待，顧辱不鄙，時賜眷存，通家之情甚至也」。[75]父親與楊一清的關係，除了給他帶來義務，更提供了機會。像楊一清這樣的高官，可以預期為他賀壽的祝文必定甚多，而上述關係則有可能讓文徵明的作品從中脫穎而出。來自松江的文人何良俊（1506–1573），於文徵明已屆暮年時與之結交，便注意到蘇州社交生活的一個顯著特點，即子姪輩會跟著長輩一同參加宴集（松江地區則不然），並特別提到文徵明曾在兒子的陪伴下出席社交場合。何良俊認為成年子弟多受一些長輩的調教，要比隨俗放蕩好得多。[76]雖然他沒有明說，但是年輕子弟成為長輩的小友，同時與官位較高的人物建立關係，對於未來事業的成功有其必要。1507年時的文徵明也曾十分渴望得到這類關係。他曾在為沈林（1453–1521）所寫的「行狀」中總結道：「公少與先君同學，繼復同朝相好。某以契家子數得接待，知公為深。」[77]像「契家」和類似「通家」的關係，便給了沈林的兩個兒子請文徵明將父親品德形諸文字的機會。此處真正發揮作用的分析單位是家族，而非個人。文徵明得以為盡享天年且功成名就的劉纓（1442–1523，資德大夫、正治上卿、南京刑部尚書）撰寫「行狀」，也是憑著他父親與此人的關係而來，而他之前已為劉纓的別號「鐵柯」作記。這次文徵明在其行狀中云：「先君溫州與公居同里，既仕同朝，相好甚密。某以契家子，盍辱公教愛」：[78]接著又提到劉纓的孫子在安排喪禮時，特意找尋「當代名筆」為文，文徵明自謙不足以擔任此一角色，但因與亡者有過私交，才忝然膺任。

　　文徵明為劉纓撰寫行狀之時，應已任職於明代菁英政治結構中的翰林院（雖然十分資淺）。之前已討論過，在明代中國，附從之人的義務（clientage obligation）要比早期現代歐洲（early modern Europe）的貴族宮廷文化來得有彈性。這點很值得注意，因為歐洲的貴族宮廷文化比起明代中國的官制雖更為明確嚴格，卻也更可以預料。權貴在歐洲當然也是來來去去，然而，世襲制讓人較易於推測誰將是下一

任的諾森伯蘭伯爵（或至少可縮小範圍）。相形之下，在明代中國要預測誰是下一任的大學士或吏部尚書就困難得多了。成為大學士或吏部尚書，就相當於擔任教宗或威尼斯總督（雖然這兩個職位都絕非選舉產生的）。然我們仍必須承認，目前對於明代中國這類升遷的實際（相對於表面上）運作，仍是所知有限，只知道人們無法不與權貴結交，然較為明智的策略則是不要只與特定的人士建立緊密的關係，而要盡可能地與所有人物結交，擴大自己未來選擇的機會。根據Natalie Zemon Davis對十六世紀法國的研究，有權施惠的爵爺們與力爭上游的平民之間，關係絕對是不對稱的，然這並不盡然可作為推想明代中國狀況的指南。因為在中國，施與恩惠的人（patronage-bestowing）與尋求支持的從屬者（patronage-seeking）這兩種角色，不僅流動而難以預料，也可能有所轉變，甚至可能完全顛倒過來。明代社會的地位高低並不完全取決於「血統」（在英國，走上絞刑台的艾賽克斯伯爵再怎麼說都還是貴族的一員），而是綜合了年齡、官階、財富、無形的「名望」（地方性或全國性的）等複雜因素而合成的標準。每個庇主（patron）都曾經是別人的從屬（client），且可能仍是另一個更具權勢地位者的從屬；而每個從屬之人也可能在某些時候成為較不具備上述資源之人的庇主。

　　然這樣的機制也可能招致全盤皆輸的後果，而若是太過明確或單一地選擇特定庇主，當庇主敗亡時，便有風險產生，此可由記載詳盡的文徵明拒寧王之事而窺知。拒絕寧王恩庇這件事，幾乎是所有文徵明傳記的固定橋段，然當時卻少有對這個事件的記錄。這或許就是那些掌握了文字記錄權的官僚菁英在寫作明史時的典型偏見，而現代的作家亦不自覺地繼承其觀點，故在《明代名人傳》一書中，找不到寧王朱宸濠的條目，僅能在其他弭平寧王為期四十三天叛亂的官員傳記裡（特別是王守仁[1472–1529]傳）作為配角出場。明代這批世襲貴族，長期以來飽受儒家學者蔑視與馬克斯主義者的指責，一直沒有出現同情他們的史家闡發他們在明代社會文化風貌中所扮演的角色（即使就叛亂一事來談，自1949年以來，明代諸王的叛亂亦未若農民叛亂受關注）。然以江西南昌為中心的寧王轄地，在文化贊助上實有其特殊的歷史。第一代寧王朱權（1378–1448），及其孫第二代寧王朱奠培（1418–1491），都享有學者及詩人的聲名。第四代寧王朱宸濠，在十八世紀初完成的《明史》中則被毫不留情的形容為「善以文行自飾」，或許說明了他在這個方向至少也營造了這樣的形象。[79]記載中他當然也承襲其家族挑戰現況的叛亂傾向（他的高祖父就曾是推

翻建文帝之亂的要角，而他的祖父則生活在受到皇室猜忌的疑雲中）。官方著述中的朱宸濠意圖叛變，企圖成爲尚無子嗣之正德皇帝的繼承人。他賄賂當時寵宦劉瑾，試圖在官僚間樹立自己的黨羽，最後於1519年孤注一擲地自其都邑南昌揮軍北上，欲取下南京。這場軍事叛變最後以失敗告終，他也被貶爲庶人並遭處決。[80]

　　文徵明與寧王間若有似無的關係從來沒有被深究過。不過，他應該是寧王希望延攬的菁英成員之一，或至少透過送禮來開啓兩造間恩庇與侍從（patron-client）的關係，以便有益於他的未來計畫。《明史》的〈文徵明傳〉當然也提到他是被禮聘的人士之一，但他稱病婉拒這些好處。[81]而其子文嘉所撰的行狀中則有如下記錄：

> 寧藩遣人以厚禮來聘，公峻卻其使。同時吳人頗有往者，公曰：「豈有所爲如
> 是，而能久安藩服者耶？」人殊不以爲然，及寧藩叛逆，人始服公遠識。[82]

這裡可以看出文嘉基於孝順而對此事有所修飾。然《明史》中強調寧王叛變的種種前兆人盡皆知，故文徵明也不是唯一覺得應該跟這位貴冑保持距離的人士（不久前在1510年才發生另一位藩王的叛變）。[83]邵寶（1460–1527）也被提到：「寧王宸濠索詩文，峻卻之。後宸濠敗，有司校勘，獨無寶跡（即其詩文）。」[84]而若有文章在這位叛變失敗的藩王府邸中被搜到，儘管只是一般的祝賀文字，會有什麼樣的遭遇呢？當世名筆李夢陽（1473–1529）就是最好的例子：他因爲所作的〈陽春書院記〉在寧王府邸遭查獲而被當成叛黨收押，後來是楊廷和（1459–1529）和林俊（1452–1527）這兩位當時最高位的官員爲他求情，才只被削去官職、貶爲庶人。[85]

　　雖沒有直接證據顯示文徵明與李夢陽的關係，但由庇助網絡看來，兩人很可能是透過共同的庇主李東陽而有所關聯。李東陽是李夢陽詩學方面的導師（雖然名字相近，但兩人並無親戚關係），同時也曾爲文徵明的母親撰寫祭文，且必定認識文徵明的父親文林。此外，還有一些與文徵明關係更密切的友人曾爲寧王的幕賓：其中最著名的是他少時便熟識的，那就是機靈的唐寅，同樣也是個被神化了的人物。Anne de Coursey Clapp在以唐寅爲題的專著中，認爲上述文嘉引其父文徵明所言的「吳人頗有往者」，指的就是唐寅。[86]她以爲，描述唐寅如何借酒裝瘋以便疏遠寧王的故事，可能有大部分取材自其他傳奇故事中的角色。若然，則陸完（1458–1526）才是眞正留下較細膩的與寧王交往記錄的成功（宦途方面）蘇州菁英。陸完跟文徵明一樣出身於蘇州長洲縣，《明史》將他描述爲一個「佞相」，[87]他在宦途上的第一

步是靠奉承宦官而來，並在擔任江西按察使時，收下許多寧王的禮物。在恢復寧王護衛這件事上，他還了寧王的人情（寧王原本因另一件逾矩的行為而被撤了護衛）。陸完雖然沒有積極參與叛亂，但還是因受叛亂牽連而論斬，幸因正德皇帝駕崩而獲得減刑。他也因此事被抄家，其年過九十的母親在獄中含辱死去。當陸完去世時，蘇州的菁英成員或許曾戒慎恐懼地避免在陸完結束這悲慘的一生時，為他撰文作記。不過，無論如何，他絕非一個突然竄起的人、也不是被邊緣化的外圍份子。他的出身與文徵明並無二致。[88]我們只能猜想，眼睜睜看著與自己身分相類之人倒台，必定給當時蘇州文士們帶來無與倫比的震撼。然這無疑也提醒了所有在送禮與人情機制中的玩家們：這就是風險所在。像「拙政園」（除園林外，還包括詩與畫）一例所強調的全然自主、不受人情義務之羈絆、隱逸山林等遙不可及的理想，必定在此類事情之後大行其道。但對於像文徵明這樣的人而言，要自外其中、不冒風險，根本不可能是個選項。如何與沈周、王鏊這類人士交遊並維繫「友誼」，而不與寧王一類的人打交道導致家毀人亡，對他才是最重要的課題。當文徵明意圖佈署其人際關係、沾其「友」之光以晉身「官場」時，這類問題則顯得更為迫切。

3

「友」、同儕、同輩

　　對於文徵明及其同代人而言，除了前一章所論長輩與晚輩間的垂直關係外，人際網絡還可透過廣義的同儕或同年而建立。文徵明謝世後的明代晚期，「友」這層關係格外受到菁英文人的重視，不但使耶穌會教士利瑪竇（1552-1610）得以藉此打入文人的社群，亦讓同性間的社交往來有可能在不知不覺間發展成同志關係，因而引起現代學者們的關注與論辯。Joseph McDermott認為，朋友關係在下長江三角洲一帶特別要緊。這個區域以蘇州為中心，其家族結構不若安徽、江西或福建等地來得龐大縝密；此缺彼長，少了大家族的後援，朋友關係便顯得更為重要，特別是所謂的「世交之誼」（如前一章所舉之例）。男性成員生來即在這樣的環境下成長，即如McDermott所見：「這類交誼普受仕紳之流所認可，且構成『社交網絡』的基石。然我們直到今日才剛要開始瞭解這網絡。」[1]「友」的確是十六世紀家訓中常見的題材，其內容總是諄諄告誡：即使朋友不多，也要好過交到損友；而朋友關係所內蘊的階級高低，也在「兄友弟恭」這類形容中體現。[2]歷史學者對於明代早期的朋友議題處理不多，反倒是藝術史學者對此進行過一些耕耘。Marc Wilson和Kwan S. Wong在其已逾二十五年的開創性著作中，便以「文徵明的友人」作為解釋框架，研究其中的藝術家與贊助者（「文徵明的交遊圈」）。在那段瀰漫著形式主義研究風潮的時期，他們為了捍衛自己的選擇，曾謂其「重現藝術家及其社會環境」的研究取向，勢必與當前「極度概念化的藝術史」有所扞格。[3]時移世異，由於藝術史學科本身的改變，現已毋須再作這番捍衛之詞，然我們仍有必要從另一個角度重新審視「文徵明友人」的概念，不再理所當然地認為文徵明在其人生中的任何時點，都是其交遊圈的中心，且是唯一的中心。特別是若將「文徵明友人」的概念用於其年少時，便是假設他日後、甚至是身後之名在其年輕時便已經確立了。此外，這種概念也可能忽略了文徵明作為「徐禎卿的朋友」或「錢同愛的朋友」等面向。過去常被提出談論的「文徵明友人」，多是本身已享有文名，或者更多是那些也能創作書畫的當代人物。這樣的傾向卻忽視了許多文徵明文集中也提到的朋友；他們與文徵明維持長久且複雜的互惠關係，但今日卻不以畫家、詩人或書家的身分為我們所知。如

果檢視文徵明在1523年赴北京之前被他視爲「友」的清單，可以發現除了明代文化圈的聞人外，裡頭也摻雜著一些今日我們不太認識的人物。若以爲前者較後者來得重要，則有可能是個錯誤的認定，即如之前〈先友詩〉中所見。再者，若想嚴格地區分「眞正」的朋友與McDermott所勾勒的社會網絡之交，也很可能會出現問題。因爲，正是「友」在定義上的寬鬆與彈性，使之無論在同輩或是不同世代間產生無比的重要性。由於時空的距離，今日要想找到文徵明所謂「僕三十年前筆研友」的精確涵義，委實有其困難；此語見於〈毅菴銘〉，用以指稱毅菴堂主人朱秉忠。[4]如果眞有分別的話，文徵明在〈送周君振之宰高安敘〉中，又該如何將遭到貶謫的周振之與其他也一道同遊學官的「百數十人」作區別呢？[5]另一位完全沒留下記錄的沈明之，也被文徵明稱爲「余友」。此人是王清夫家聘請的塾師，文徵明曾經爲王清夫的兩個兒子作「字辭」，解釋其名。然「吾友」這個稱呼也可應用在與文徵明長期存在著複雜庇助關係的蘇州名門華夏（約生於1498年）與袁袠（1502–1547）上：他們與文徵明的關係將在稍後的第五章詳述。[6]《甫田集》所錄畫跋中，收藏畫作的高官多有被稱爲「吾友」之例；這個稱呼雖也在喪葬詩文中用於一些不知名的人物，然這些文章最後卻未收入文集中。[7]若要以西方「眞正的朋友」的概念看待其間消逝已久的微妙差別，未免顯得武斷；但此亦突顯出這個詞彙之所以爲人所用的彈性空間。如果家族對於個人所能提供的支持眞的較爲薄弱（文徵明之例即是如此，因其父早逝），人們就更有必要拓展交遊圈，以擴大互惠的資源，並藉此進入庇助的網絡。在年輕時結交大量的朋友，以便增加結識正確人士的可能性，看來是個相當合理的策略。

其中一位被文徵明稱爲「余友」的都穆（1459–1525），則是一位介乎師友之間的人物。他較文徵明年長十一歲（也就是說還不到父執輩的程度），雖然文獻中很少被當成文徵明詩文方面的「正式」老師（這個位置通常保留給吳寬），但文徵明在其爲都穆論詩之作所寫的序文（未紀年）中，卻以這樣的關係描述他：「余十六七時（約莫1480年代），喜爲詩，余友都君玄敬實授之法。」[8]文徵明在序中明白表示，此文並非一般的應酬之作，而是爲報答年輕時曾獲得的指導，且都穆當時已經謝世。文徵明傳世的早年詩作，有些即爲都穆所作，包括1493年的一首〈早起次都玄敬韻〉，與1494年離開蘇州旅行的一首〈懷玄敬〉。[9]都穆的宦途相對而言較爲順遂，或許因此兩人之後並不常碰面，故文徵明在1516年的一首詩題中寫道：「余與玄敬不

胥會者十年。」[10]都穆作為朋友、庇主的方式之一，便是廣為推介文徵明：而李瀛（1455–1519）便是其中之一，此人生平亦僅可從文徵明1521年為其撰寫的墓誌銘中得見。[11]文徵明於文中說明自己如何於1495年赴南京應考時結識李瀛，以及都穆將他介紹給李瀛的經過。文李兩人「一言定交」，李瀛次年過訪蘇州時，即向文徵明出示自己所書著作，「自是歲必一至，或再至，雖相去數百里，未嘗終數月不見也」。文徵明一首1495年的詩幾乎可以確定是他們初次會面時所作，詩中有在南京市集中「偶逢李白」之語。[12]李瀛也是文徵明1515年一件畫作的受贈者，此畫之題詩猶存，謂覽之可「憶得舊時遊」。[13]當文徵明在1521年撰寫李瀛的墓誌銘時，一併將他寫入當時最重要的文人圈中，與楊循吉、都穆、沈周等人「尤厚」。此處，紀念個人亦即紀念其所屬群體，因為個人便是透過這個場域而受到矚目。

如果都穆、李瀛等年歲較長者（也因此較接近前一章所敘述之人）都可算是文徵明之「友」，文徵明自也可以置於與其年紀相彷的同儕團體中被檢視。其中一位便是文徵明少時便已結識，並與之齊名的風流才子唐寅。唐寅身後的放蕩之名，及浪漫英勇的騙徒形象，讓他至今仍在中國大眾文化中（包括電影）佔有一席之地，這種境遇是文徵明所無法相比的，同時也讓我們更難清楚分辨關於唐寅生平真實與虛構的部分。[14]不過，唐寅顯然是來自一個不曾享有功名官位的家庭，而且他在相當年輕時就與文徵明一樣，從遊於同一群有名望的人士。因此，唐寅會成為文徵明早期詩作的受贈者之一，並不令人意外。〈答唐子畏夢余見寄之作〉是應和唐寅的詩作，成於1491年，當時兩人年方二十二，也許是文徵明從南京寄發的，當時他可能正跟隨父親在太僕任上。

故人別後千回夢，想見詩中語笑譁。自是多情能記憶，春來何止到君家？[15]

1491年或之前讓文徵明以詩為贈的人士還有三位，卻都各只一首；而文徵明與唐寅於兩人二十乃至三十多歲時，則是經常性地以詩文相酬，內容記錄了相互的拜訪、出遊、及飲宴與撰寫詩文等諸多場合。[16]1498年時，唐寅為即將赴溫州擔任知府的文林撰寫賀辭，同時也出席了送別宴會，這兩件事都讓唐寅像是受到這位宦途隱然高陞之人的潛在支持。[17]Anne de Coursey Clapp曾經整理了這兩人之間的交往，並列出造成唐寅今日傳奇色彩的事件序列。[18]所有的事件都與1499年發生的科場舞弊案有關，此案讓唐寅扶搖直上的仕途遽然終止，晉身官場的希望亦因而受挫。這個

事件在蘇州的菁英圈中激起一片責難之聲，但文徵明似乎是站在唐寅這一方的。為了替唐寅辯護，文徵明曾寫過一封今已不存的信給都穆（文徵明稱都穆為「友」，但歷史上則將他看作這個事件的反派角色——在這個事件發生後，都穆和唐寅想必沒有交談過）。唐寅此後的職業藝術家身分，應該沒有讓他與文徵明間的往來中斷或者是變得更困難，不過在文徵明的文集中，清楚顯示了兩人間往還的詩文與時俱減。很可能即如Clapp所推論，文徵明並不贊同唐寅1514年接受後來叛亂的寧王之邀一事；不過即使如此，這也沒有讓他們之間的關係告終。在1514年的衝突後，文徵明與唐寅依然有所往來；文徵明1517年仍有詩題於借自唐寅的《宋高宗石經殘本》上。在依例旁徵博引地考論這件作品後，文徵明寫道：

> 此本雖殘缺，要不易得；況紙墨佳好，猶是當時搨本，又可多得哉？唐君伯虎實藏此帖，余借留齋中累月，因疏其本末，定為思陵書無疑。[19]

這樣的往還乃是當時友朋間相當普遍的互惠活動，唐寅長期出借這件名蹟，文徵明則以自己的名聲為報，認定這件作品為真並指出其重要性。此舉不僅提升了這件作品的經濟價值（雖然這或許不是文徵明的重點），也增加了這件重要作品之收藏者的文化資本。

不過，要窺探明中葉蘇州地區友情交誼的真正輪廓，或許得從由長輩所領導的集體活動來看，而非上述的雙邊互惠關係。有一則十九世紀的資料，其真確性雖存疑，卻聲稱唐寅曾於1486年作周氏婦人像，而參與此事的還有李應禎、吳寬、沈周（傳授文徵明書法、文學及繪畫的老師）、吳一鵬（1460–1542）以及文徵明自己。[20]此作現已不存，但另一宗更有可能發生的合作計畫，則是在1495年為某位張西園先生六十大壽所作的圖與詩——圖是沈周所繪，而賦詩者包括唐寅、文徵明、張靈、邢參、朱凱、及吳奕。[21]透過這些合作活動，明代菁英團體的年輕成員在庇主及師長的帶領庇護下登上檯面，同時也藉此發展出彼此間的交誼，並多以詩文酬作的方式表現。從遊於同一位長者的，都被定義為「友」。在上述1495年事件中，除了唐寅與文徵明，另有四位參與者，他們也都在往後幾年中收到文徵明的詩作，與他有所往來，或是在1500–1510年間所編纂的人物傳記合集中，與他有所關聯。張靈頗負畫名（他可能跟唐寅一樣是個職業畫家），而根據較晚的資料可知，文徵明至少曾

在張靈的兩件畫上題詩，一幅作於1501年，另一幅未紀年的畫作則以「莊周夢蝶」為題。[22]邢參出身於書香世家，家族也有醫學方面的背景，其財富足以使之收藏不少重要的經典作品。1495年的合作活動後近二十年，文徵明還為邢參所收藏的拓本品題，並請他出借一件元代大師王蒙的畫作。[23]兩人在這些年間亦互有詩文酬作，並共同出席一些宴會場合。[24]朱凱（1512年卒）則曾於1508年與文徵明同遊天平山，此事記於文徵明的一幅畫中（圖16）。[25]吳奕（1472–1519）乃吳寬之姪，文徵明1505年曾有詩讚其精於品茗。[26]1516年時，吳奕則請求文徵明為一件文沈合作冊另題新詩（見圖4、9）；此冊原是為吳寬所作，成於1504年以前。然這些記錄顯示的更多是承自於吳寬的關係，而非兩人間的同輩交情。[27]

　　1495年的祝壽活動是祝賀類型的典型例子，這種活動多由耆老統籌（如這個例子中的沈周），再由他個人網絡下的年輕成員跟著參與。五年後發生了另一個比較特別的，幾乎可以說是滑稽的集體活動。其中沒有年長的主事者，而且以近乎狂歡的方式顛覆了這種活動的傳統。文徵明本身並未參與其中，因為1500年時他正在哀悼剛去世的父親，並合宜地迴避了所有公開的社交活動。但根據留下來的詩、畫及其他祝賀作品看來，參與者大半都與他有關。此事始於徐禎卿所作的勸募文，要籌款為較年長的朱存理（1444–1513）購買驢子。正如流傳至今的畫卷所見，此畫附有與文徵明同輩的十位蘇州菁英份子的連署，各自許諾了不同金額以資購買這頭牲畜，畫的本身則描繪朱存理檢視著心不甘情不願地被馬夫牽過來的禮物（圖17）。[28]這類「勸募文」在明代已是一種既成的文體，多為某種慈善目的而作，如重建學校、佛寺，或修路、造橋、興築水利設施等。文徵明因應某些需求時也會作這類勸募文。而我們現在所舉的這個例子，看來像是諧謔性地模仿這類文例，如為某個有名有姓的個人來勸募，列出每個捐贈者的捐助數目，並以禮單的形式（如現代鄉間婚喪場合所見）像是相簿一樣地將這些恩惠保留存證。這份禮單（圖18）將「金錢」轉為「禮物」，並如同耶誕禮物的彩色包裝一般，以社會人情將這項餽贈「包裝」起來。[29]雖然唐寅聲稱其所捐的《蕉刻歲時集》價值一兩五錢，但禮單裡實際上最高的捐款金額是銀「六錢」。如此露骨的交代金錢數目，極不尋常，暗示著整件事可能只是精心安排的戲謔劇碼。無論是發起者徐禎卿，或是受贈者朱存理，都與文徵明有所往還。如果不是因為哀悼父喪而與外界隔絕，文徵明很可能也會參與其中。前面的章節已經介紹過徐禎卿，他曾為文徵明之父文林撰寫祭文。他是年輕時便已受到肯定的明代中期重要詩人，曾出席文林1498年的餞別宴，文徵明早於1499年便有

圖16 文徵明《天平記遊》1508年 軸 紙本 水墨
巴黎 吉美國立亞洲藝術博物館（Musée National des Arts Asiatiques-Guimet, Paris.）

圖17　徐禎卿（1479–1511）等（書）、仇英（約1495–約1552）（畫）《募驢圖》第三段局部　1500年
卷　紙本　水墨（書）26.5×104公分（畫）26.5×70.1公分　華盛頓特區 沙可樂美術館
（Arthur M. Sackler Gallery, Smithsonian Institution, Washington, D.C.: Gift of Arthur M. Sackler, S1987.213.）

圖18　「認捐連署名單」徐禎卿等（書）、仇英（畫）《募驢圖》第五段　1500年
卷　紙本　水墨（書）26.5×104公分（畫）26.5×70.1公分　華盛頓特區 沙可樂美術館
（Arthur M. Sackler Gallery, Smithsonian Institution, Washington, D.C.: Gift of Arthur M. Sackler, S1987.213.）

詩相贈。[30]文徵明有跋文提到兩人於1500年時曾一同觀賞藝術品，1504年也曾同遊蘇州城外的虎丘。[31]文徵明爲其近體詩集作序（一開始就稱呼他爲「吾友」），[32]並爲他的早逝撰寫祭文，除表示其悼亡之慟，亦堅信徐氏子孫將會傳揚其聲名。[33]

　　獲贈驢子的朱存理雖然在當時及現在都不甚有名，但卻與文徵明及文氏家族存在著很深的關係。他同樣也參加了文林1498年的餞別宴，而文徵明亦曾記錄觀看過他收藏的一些書法作品，甚至還曾以自己的收藏交換朱存理的藏品。[34]朱存理有能力獲致這些價值不菲的藏品，讓我們不禁懷疑他是否確實窮困到需要一群年輕朋友合資爲他購買驢子。不過至少在文徵明於1513年應朱存理之子所求而寫的墓誌銘中，對此有些交代。[35]文中將他與似乎不具關係的朱凱（見前文）相比，因爲兩人皆無官職亦不從商。朱存理據說是宋代蘇州名士朱長文（1039–1098）的後裔，朱長文所建的樂圃，是蘇州最有名的歷史園林之一，後於十五世紀時由杜瓊（1396–1474）重建（杜瓊是沈周的繪畫老師，而文徵明又是沈周的學生）。[36]如同其他墓誌銘，文徵明這篇墓誌銘列舉了亡者的朋友與其社會關係，當然也提到與他自己的關係：「性甫不余少，而以爲友。」這段話提供了這種跨世代友誼的一個要點，也就是這種關係需由年長者開啓。文徵明接著將主人翁塑造爲一位勤勉的學者及狂熱的藏書家，然其藏書在晚年因貧困而散盡，可能他眞的需要人幫他買驢子吧。

　　再來談那十位贊助購驢的人士，他們之中有很大比例（包含徐禎卿本人在內有五位）都與文徵明有過或長或短的交遊，而且他們之中至少有一位可能是文徵明的「至交」，那就是錢同愛（1475–1549）。錢同愛是捐款名單中的首位簽署者，但基於其重要性，我們留待最後再做討論。前已述及的唐寅與邢參分別是第六與第七位。而第二位具名者朱良育在一份早期資料中被描述爲與文徵明特別親近，待會將有討論，除此之外，我們對他所知甚微。至於其餘五位—張欽、沈邠、葉玠、董淞與楊美—現在看來不過就是一些名字，但他們出現在禮單上，而且往往排在現今更有名的人之前，這種情況應能提醒我們：名人之友不見得皆爲名人。但這顯而易見的道理卻往往埋沒在時間的洪流中，因歷史記錄總愛彰顯某些群體，例如由徐禎卿、唐寅、文徵明和祝允明所組成的「吳中四才子」。[37]其中的祝允明是禮單上第三位簽署者，便是日後享大名的那一型，他是明代中期最受推崇的書法家（圖19）。[38]祝允明是著名作家徐有貞（1407–1472）的外孫，也是文徵明書法業師李應禎的女婿；李應禎同時也是文徵明1512年詩組中特別提到的「先友」之一。幾年後文徵明描述了祝允明的作品如何體現與繼承徐有貞和李應禎的風格，[39]他也爲許多祝允明現存的

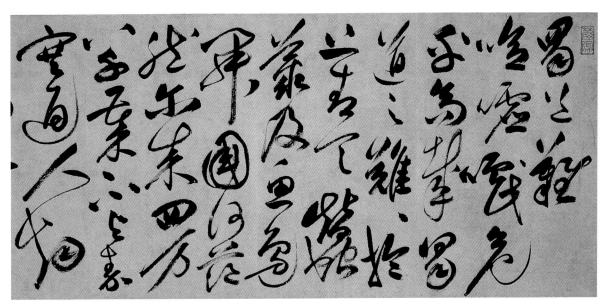

圖19　祝允明（1461–1527）《蜀道難》（局部）無紀年 卷 紙本 墨筆 29.4×510.6公分
普林斯頓大學美術館（Princeton University Art Museum）

作品撰寫題跋。[40]現存題獻給祝允明的詩作為數眾多，還有一首約當1523年文徵明啟程前往北京時、祝允明回贈的酬唱詩作傳世。[41]

　　當後世學者找到文徵明和祝允明兩人往來的蛛絲馬跡時想必並不意外，因為這兩人現在都被視為當時的大才子。但是名單上列名第一位的錢同愛與文徵明的關係則較不為人所知，因為錢同愛並沒有明顯的藝術長才，所以在藝術史上較不受注意。但這並不代表他稱不上是「文徵明之友」，特別是他的長壽，使他成為幾乎是唯一一位從少至老一路伴隨文徵明的老友。他最早可見於文徵明1498年的兩首詩：〈秋夜不寐有懷錢二孔周〉與〈待孔周不至〉。[42]1508年文徵明賦詩感謝錢孔周送蟹，1509年則隨信附上另一首〈簡錢孔周調風入松〉詩。[43]現有一未紀年的尺牘記錄兩人間再家常也不過的書信往返；信中文徵明感謝錢同愛前日的盛宴款待，並親暱地稱呼他「吾孔周（錢同愛，字孔周）」。[44]錢同愛從文徵明那兒不僅獲贈詩作，亦得到畫作：1511年的〈孔周經時不見日想高勝居然在懷因寫碧梧高士圖并小詩寄意〉詩提到《碧梧高士圖》這幅畫，讓我們對文徵明作品中經常出現的「高隱」主題之產生脈絡有所瞭解（圖20）。[45]錢同愛也是參與1508年天平山之遊的一份子，而文徵明記錄此行之畫現仍存世（見圖16）。文徵明的《東林避暑圖》（圖21）正是於

圖20
文徵明
《松陰高隱》
無紀年
軸 絹本 設色
162.1×67.2公分
台北 國立故宮博物院

1512年左右作於錢同愛園中。[46]約當1520年，錢同愛的女兒嫁給文徵明的長子文彭（1489–1573）時，文、錢兩家進行了最意味深長的交換，也締結了最持久的契約，友情與親情這兩個範疇藉由兩家的聯姻而鎔於一爐。1527年文徵明從北京返鄉時，錢同愛仍然在世。他們良好的社交關係一直持續到1540年代。在此期間，兩人於1531及1544年兩次出遊，文徵明並於1541年贈送錢同愛另一幅畫，1548年（錢同愛去世前一年，時年七十四歲）兩人還一同欣賞南宋畫家趙伯駒的《春山樓臺圖卷》。[47]錢同愛辭世時，文徵明自是撰寫墓誌銘的當然人選，兩人畢竟是相交五十年的老友。[48]這篇1550年寫成的銘文中，文徵明自其共度的年少時光開始追憶，故提供我們觀察他少年時期人際網絡的有趣角度。銘文以「吾友錢君孔周」起頭，提到他早年的友人如唐寅和徐禎卿，而文徵明則因入長洲縣學而與他們同群為伍。「時日不見，輒奔走相覓，見輒文酒讌笑，評隲古今，或書所為文，相討質以為樂。」銘文中描述錢同愛的好學、豐厚的家產、廣闊的庭園，在園中舉行的宴會、以及宴會中所寫所作書畫詩文。文中也提及錢同愛豐富的藏書，各種門類都有，還有小說在內。錢同愛晚年困於稅歉與徭役，家產日衰。但即使晚年因病倚杖而行，他仍時常參加「雅集」。文徵明悲嘆道：「嗚呼！君真雄俊不羈之士，而曾不得一試以死，豈不痛哉！」在上述的個人評述後，文徵明才對錢同愛的祖先與後輩作例行性的交代。他提到錢同愛出身於著名的太醫世家，也提到錢同愛的子女，其中一個女兒嫁給了「余長子縣學生彭」。

　　文徵明自謂的「四人組」：唐寅、徐禎卿、錢同愛和他自己，是在日後更廣為人知的「吳中四才子」（唐寅、徐禎卿、文徵明和祝允明）之外的另一種群體組合。這顯示了這些組合在當時很有可能是流動的，不管後來文學或藝術史的分類有多麼精確。這也使我們注意到明代中期蘇州菁英習慣以這些群體來界定自己的部分身分，藉此亦可以觀察這些群體如何各自建構出這些身分。正因為隱士身分具有強大的文化力量，人們在實質面上必須趁早參與這些團體以便成為某號人物。雖然文徵明（當時在哀悼父喪）沒有參與「募驢」的活動，但他是許多類似群體的成員，這些群體透過1500年代各式各樣的文化活動不斷構成並一再重組。當時文徵明正值四十多歲，仍希望自己可以在科舉制度中成功並獲得官職。因此他也加入1506年蘇州府志《姑蘇志》的編輯團隊，《姑蘇志》是以當時過世不久的吳寬所編纂的初稿為本，並由王鏊監督編輯而成，這兩位皆為蘇州著名的官員，也是許多新生代的庇

圖21　文徵明《東林避暑圖》（局部）約1512年 卷 紙本 水墨 32×107.5公分
紐約 大都會美術館〔Metropolitan Museum of Art, New York.〕

主。這個編輯團隊除了前面提到的文徵明、祝允明、朱存理和邢參外，還包含另一
位長期親近文徵明的蔡羽（1470前–1541）。《姑蘇志》的編輯名單謹慎地依照官階
排列。因此，列為長洲縣學生的文徵明被排在第七位，列名於進士祝允明和蘇州府
學生蔡羽之後，但又排在長洲縣儒士朱存理和邢參之前。[49]

　　《姑蘇志》的編纂使文徵明和蔡羽兩人的名字首度相連，但此後他們有相當長
久的往來，這至少可部分歸因於長壽這個簡單的實際狀況（如同錢同愛的例子）。著
錄中一幅1504的畫作證明文徵明、蔡羽、唐寅和徐禎卿曾在春天共遊虎丘，[50]而
在1500年代他們也經常互以詩文酬作。他們的關係似乎在1510年代更為鞏固，此時
期亦有幅流傳至今的《溪山深雪圖》軸（1517年，圖22）可以見證他們的友誼，圖
上簡短的題云：「徵明為九逵先生寫溪山深雪圖。」[51]（此題之簡短可與大英博物
館的文徵明《倣李營丘寒林圖》作對比）。蔡羽促成文徵明為香山潘氏族譜題識之

事，使我們瞭解在當時朋友間某些仲介運作的可能方式。題識內容顯示文徵明本人
與潘家並不相熟，但他寫道：「余雅聞[潘]崇禮之賢，而吾友蔡九逵又數爲道之。」[52]
正是蔡羽的居中牽線才促成了這篇題識的出現，而在題跋中明白點出這層仲介關
係，則有多重的意義。它一則使文徵明免去純粹爲了賺錢才爲無任何關聯的潘家撰
寫題跋的說法（雖他必定能因這樣一篇題跋而獲得報酬，但卻是基於禮法而收受
的）。再則將潘家與頗富文名的蔡羽相連繫。三則公開強化文徵明和蔡羽的關係，證
實了「朋友」這種身分不只是個人間的私事，而是種可見的、公開的（至少在菁英
圈中）、社交上所認可的關係。

　　1523年與文徵明同行前往北京的正是蔡羽（下一章會仔細檢視這段人生插
曲），他們之間的關係在兩人回到南方後仍維持不斷。文徵明給蔡羽的信函至今尚
存，其中提到彼此互借畫作與書籍，[53]而相互酬贈詩作的情況似乎也未曾稍減。蔡

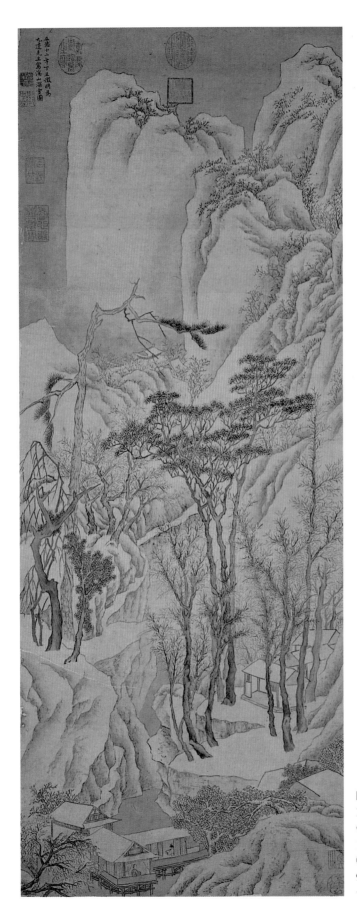

圖22
文徵明
《溪山深雪》
1517年
軸 絹本 設色
94.7×36.3公分
台北 國立故宮博物院

羽較文徵明先辭世，而文徵明則是其墓誌銘（1541）的作者，文中強調蔡羽的非凡文采，將之納入蘇州偉大文化傳統之中，謂「吾吳文章之盛，自昔為東南稱首」。[54]他將蔡羽擺在一脈相承的譜系中，該譜系起自高中科舉並「持海內文柄」的吳寬和王鏊，繼而為都穆、楊循吉、祝允明，最後傳至蔡羽。在例行的家世敘述後，我們得知蔡羽年少失父，而由他的母親親自教授；他通讀家中藏書，所作詩文奇麗，卻仍不以此滿足。他鑽研易經，但科舉屢試不第，到老才獲選為太學生，在南京翰林院被安插了一個小職位。任職三年後返歸故里，並於家中去世。

　　文徵明希望蔡羽能以詩人的形象為人所追憶；這種選擇對當時人而言並不會覺得訝異，因為賦詩是菁英不可或缺的必備條件，繪畫卻只是額外的能力，甚至可能隱然損及其菁英身分。最受明代菁英偏好的詩作形式，是那些能公開維繫其所屬群體的合作形式。為張西園慶生或為朱存理募款購驢的名單儼然成群，而合作編輯《姑蘇志》的文人自又是一群，群體裡的成員或有重複，故集體的詩文創作便形成一種社會空間，彼此的關係則可於其間確認。韻文所具有的形式特徵，以及「和」的獨特作法，都有助於這類集體創作的發展，並將互惠的概念編入這最負盛名之文化活動的網絡中。依他人詩作的韻腳和詩，再由原作者或第三者接續賦詩以對，則可能啟動連鎖的賦詩行動，原本理論上只涉及那次創作的作者，卻可能吸引愈來愈多的人參與。[55]有三十九位文士（包括文徵明自己和許多本章提過的文人）參與應和元代書畫家及詩人倪瓚所書的〈江南春〉一詩。該活動於1539年由袁表發起，隨後並刻印出版。袁表本身來自一個與文徵明關係密切的家族，相關細節將於第七章討論（圖23）。[56]這是個極端的例子，而付印之舉更將群體的公眾認可程度提升到更高的公眾能見度。但該活動特殊之處其實只在眾多的參與人數而已。

　　參與《募驢圖》的徐禎卿，則是個更正式、或至少更公開、永久的群體之核心，該群體由1500年代的蘇州新興菁英所組成。徐禎卿將同代人的傳記彙集出版，使這一系列對個別人物的描寫，成了所組成群體的寫照。此作並無紀年，但應成於他一生的最後十年間（他於1511年英年早逝）。這本《新倩籍》所收錄的文人傳記依序如下：唐寅、文徵明、邢參、張靈和錢同愛，這幾位均已在本章中介紹過。[57]傅吾康（Wolfgang Franke）在《明代史籍考》中，將該文描述成「五位與作者同時代的名人傳記」，但是我們必須質疑：究竟這五位在文章寫作的當時究竟有多「著名」（相對於他們後來的名聲），我們如何區辨他們在鄉里、東南地區、及全國等層次不同的知名度，以及如何區別這類文章的功用是在反映既存名聲，還是針對目標

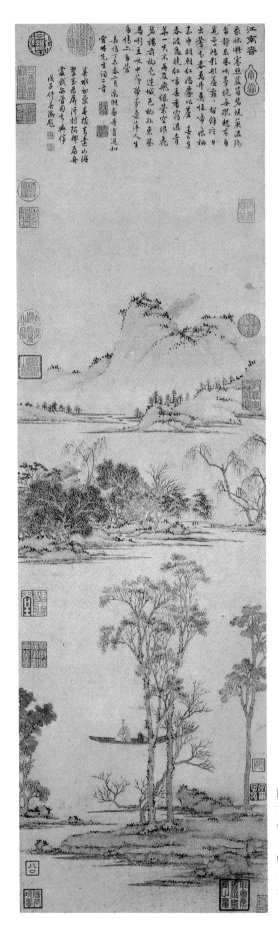

圖23
文徵明
《江南春》
1547年
軸　紙本　設色
106×30公分
台北　國立故宮博物院

讀者為這幾位傳主建構名聲等問題。當然徐禎卿文中描寫的「文璧」（他當時仍使用這個名字），並不是現代參考書中描述的「文徵明」，其間差異不只是名字不同，更重要的是徐禎卿根本沒有提到文徵明的繪畫與書法。此外，1500年為朱君購驢（這個團體也是由徐禎卿組織起來的）的捐款者之一朱良育，在徐禎卿文中被描述為文徵明特別的朋友，然而除此之外一無可知，在現存文徵明文集中亦無有反映彼此交情的詩文。如果某人被當代人士描述為與文徵明很親近，卻未留下任何文字記錄，這應能提醒我們歷史文獻實際上有多不完美。這也應能提醒我們：今天我們所認定的文徵明「公認」朋友，以及那些與文徵明可能有所往來、卻因身後名聲不顯以致其與文徵明的關係不為人所知的那類朋友，這兩者間可能存在著一種緊張關係。

從《新倩籍》對文徵明的簡短描述，我們可見到後來變成一般標準印象的文徵明性格特徵；更可貴的是，這是文徵明名聲還不像後來那麼顯赫時，出自其朋友、亦是當代人士的觀察。透過該文，我們第一次從書上得知文徵明對古董的熱愛、他的高道德標準、以及其學術論辯的技巧。我們瞭解他避免觸及所有粗鄙之事，尤其是娼妓。他與朱良育互贈詩文，讓作者徐禎卿對他的狷介與睿智深感佩服，因此「賦詩以廣之」。我們無須懷疑徐禎卿加諸朋友的任何讚美，但同樣地，我們也不必較當代人士更神經質地看待這類「宣傳」前途遠大之人的必要性，因這可能讓有能力助其一展抱負的人士注意其才華，也可能讓當時志在仕途的文徵明躋身宦流。朋友的功能之一就是彼此宣傳、或在可能的宣傳場合中扮演經紀人的角色。《新倩籍》或許是在1505年徐禎卿高中進士後寫成，這讓他能站在較佳的位置引薦他的朋友，但他不可能知道未來在什麼樣的場合中，他自己可能也會需要此一朋友網絡的支持。藉由宣傳朋友網絡的存在，個人也許可以在永遠不會結束的人脈經營中，藉由增加自己與其他網絡的交錯，來增強自己的影響力。若純粹以互惠來看待這件事將過於簡化，因為這不只是雙邊關係，也是多邊與多面向關係；這是複雜而兼具交叉與折疊網絡的地形圖，而不是在同一個平面由幾個相互關連的點構成的簡單平面幾何。這些網絡，像是現代中文裡的「關係網」。它們不是簡單的閉鎖性群體，如成員的組成明白而穩定，像「吳中四才子」這一詞所指涉的那樣。相反地，這些人際網絡總是一再往復地確認與協商。

《新倩籍》不是當時唯一記載文徵明傳記的彙編傳記。文徵明也出現於《吳郡二科志》中（又一次以文璧之名出現，因此可推測寫作時間早於1514年）。這篇文章由某個不可考的閻秀卿所寫成。[58]收羅在該書中的人物傳記較前者為多，並循正

史中斷代史的體例分門別類。「文苑」部分包含了五個名字：楊循吉、祝允明、文璧、唐寅、和徐禎卿，因此與《新倩籍》中對文徵明的歸類有些許差異。書中談論文徵明在書法上的造詣，並明白道出文徵明與沈周的關係。書中徵引某些文徵明的詩作，並首次提到他拒絕大額獻金的軼事（文中指出是一千兩，這可是一筆鉅款），這筆款項是由溫州望族於文徵明之父文林在溫州任所去世時所捐。在明代中國要增強名聲，正是靠這種傳記彙編的方式，以及參與名人策劃的活動來達成。

如同我之前所強調，並非所有文徵明的朋友都是中國文化史上顯赫的人物（像唐寅、都穆、祝允明和徐禎卿等）。文徵明以同等的情感描寫那些沒有顯著的名聲、也未被收錄在傳記彙編中的童年玩伴。例如「亡友閭起山」就出現在他現存的第二篇（依年份來算）墓誌銘中。1507年二十四歲的閭起山英年早逝，他最後的願望是「其友」文徵明可以為他撰寫墓誌銘。他病情嚴重到無法執筆，因此透過父親轉達此一請求。閭家是文徵明的鄰居，其社會地位似乎較低（文中並未提到閭家有任何功名），閭起山拜訪文徵明時「或考論古人或商近事」，並偶爾向文徵明借書。他將所有積蓄都花在購書上，家貧斷炊時，他寧可典當衣物，也不願捨棄珍藏的書籍。即使文徵明此時年紀尚輕，卻扮演了朋友兼贊助者的角色，就像其他人對文徵明的贊助一樣，文徵明也是道德與物質資源的施予者，他對閭起山的贊助是現知首例。但在其他情況下，其他人則反過來希望贊助文徵明。

文徵明年輕時，還有一位家境較為寬裕、但今日我們所知甚微的朋友──錢貴（1472–1530）。文徵明如此悲嘆其亡友：

> 嗚呼！余與君生同邑里，少則同遊學官，晚仕同朝，相繼歸老於家。延緣追逐，四十年於此矣。君雅喜交遊，所與皆當世偉人。而相從之久，相知之深，固莫余若也。余不銘君，將屬之誰哉！[59]

這段文字彰顯了「同遊學官」的重要性，因為這是青年男性菁英形成同儕團體的主要管道。這「延緣追逐，四十年於此矣」的特別關係正是因此形成，可以1497年的〈過冶長涇有懷錢元抑〉詩[60]以及文徵明在1513年送錢貴赴京應試時所作的詩畫為證。[61]他們的關係親近到錢貴可以取笑文徵明不事「道學」，而專務膚淺的文藝：「每以『文藝喪志』諷余，而勖余以道。余笑曰：『人有能有不能，各從其志可

也。』」

文徵明年少時的文藝青年形象，在他寫給另一位求學時代老友顧蘭的文章裡更加明顯。而顧蘭在歷史文獻中幾乎毫無能見度。我們對顧蘭的所有認識全都來自文徵明於其晚年為他所寫的傳記（可能作祝壽之用？），在文中文徵明憶道：

> 徵明雖同為邑學生，而雅事博綜，不專治經義，喜為古文辭，習繪事，眾咸非笑之，謂非所宜為。而春潛不為異，日相追逐，唱酬為樂。[62]

顧蘭於1498年高中舉人，但1499至1517年間七度在更高的進士考試中失利，最後只成為兩個貧窮小縣的知縣。他退休後全心投入園藝，「故喜樹藝，識物土之宜，花竹果蔬，各適其性」，並喜在花樹間宴客。文徵明現存有三封小簡是寫給名不載於史冊的顧蘭，彼此親暱的友誼在信中表露無疑。文徵明相當不尋常地在這些信中署以「友生」，信中內容包括討論如何安排兩人共同友人的一塊墓地，並以詩「奉謝」顧蘭邀其至園中賞花用餐。[63]

不論他們可能認為繪畫是多麼膚淺的追求，錢貴和顧蘭兩人無疑都是文徵明畫作的受贈者，但前述許多文徵明更著名的友人卻不盡然如此。另一位確實收過文徵明畫作的朋友是黃雲，兩人基本上在文徵明五十出頭前往北京前就已定交。黃雲可能比文徵明年長，因為在現存文徵明（於1497年）題獻給他的最早詩作中，他被稱為「先生」；而這首詩的冗長標題中說明這是用以「奉謝」黃雲贈詩之作。[64]黃雲出身自文徵明妻子的娘家崑山，因此崑山很可能自1490年代早期文徵明結婚開始，便是文徵明社交生活中的重要據點。1511年另一個更冗長的詩題證實，文徵明早在1496年就曾為黃雲作畫，但十餘年後才為該畫賦詩：

> 余為黃應龍先生作小畫，久而未詩。黃既自題其端，復徵拙作漫賦數語。畫作於弘治丙辰[1496]，距今正德辛未[1511]十有六年矣。[65]

這個題跋不只顯示文徵明和黃雲的關係持久，也是畫卷具有維持人際關係之「能動性」（agency）的絕佳範例。這幅作品因為原本尚無題跋，所以就某種標準來說是「未完成的」作品，或至少因尚未完成而提供進一步修改的可能，此亦使該畫成為兩人往來交情持續不斷的象徵。這與大英博物館所藏文徵明《倣李營丘寒林圖》（見圖

7）上表示關係「完結」的題識明顯不同，該畫是為了某位在文徵明妻子喪禮時致贈奠儀之人所作。作為「給予，同時也保有」（keeping-while-giving）這弔詭的例子，給黃雲的這件作品仍然開放了讓原創者做進一步修改介入的可能性，該作品以借代的方式「代表」了創作者，但這並非藉由取代（replacing）作者、甚或是再現（representing）作者的方式達成；而是在受贈者的面前，將創作者本身的能動性給物質化（materialising）。藉已故的Alfred Gell反符號學的用語來說，物品並不是一種「符號」（sign），而是一種「指引」（index），指涉著「能動性」的存在，這能動性只能以相互之間的關聯性來理解：沒有接受者就不會有行動者，沒有受的一方就沒有施的一方，沒有受贈者就沒有撰寫題跋者。[66]

文徵明許多詩題都與回贈有關，有時是在多年後才又重題之前為朋友所作的畫。例如1505年，他才在前一年為顧蘭所作的畫上題識。[67]前述那幅1496年贈黃雲的畫作現已不存，但這並非文徵明為他所繪製的唯一作品。現存於私人收藏的《雲山圖》卷也是題獻給黃雲的畫作。文徵明在題跋中自貶其詩作書法，並尊黃雲為「博士」（圖24）。[68]黃雲執掌的瑞州府學訓導雖然是低階的教育官職，但因擔任官職，故仍受到一定的尊重，然文徵明在黃雲所藏的倪瓚書蹟上題跋，則明白地稱他為「吾友」。[69]在此我們得再次面對「朋友」概念的流動本質，它被融入於所謂的庇主與附庸的關係中，但在明代則可被納入更廣闊的「友」的範疇。在另一個例子裡，某位成功的蘇州官吏有個驕縱閣氣的兒子陳鑰（1463–1516），雖無證據顯示文徵明與陳鑰有私交，但是文徵明仍然在1507年為他作了兩首詩，並於其墓誌銘中自稱「其友文某」，還提及陳鑰堂皇的鄉居生活。[70]

文徵明所稱的「朋友」中，有很高比例都是他年屆三十（1500）之前結識的。不論是透過父親而認識、及1512年〈先友詩〉中所記的長輩，或是長洲縣學的同窗、及師從沈周和吳寬學習繪畫與文學的同門，皆是此類。然1526年文徵明自北京返鄉時，這些人已大半凋零。而證據顯示，許多文徵明1500至1520年代認識的人，到1530至1540年代則在文徵明的社交生活中扮演要角，像是方才所提及的陳鑰，和先前談到的蔡羽。另一個王澳（約1482–1535）也是其中之一，然我們只能透過文徵明為他所寫的墓誌銘來認識他。他雖只是一個小官吏，文徵明卻寫道：「余友君三十年，知君尤深。」[71]這類較晚認識的朋友還包括吳爟和顧璘兩位。

吳爟是兩人中生平較模糊的一位，他較為年長且極少在文徵明詩文中被提及，雖然他也出現在某些文徵明出席的社交場合。[72]文徵明現存有兩封小簡便是寫給他

圖24　文徵明《雲山圖》（局部）1508年　卷　灑金箋　淺設色　30×843公分　私人收藏

的（兩札都署名文壁，因此應作於1514年前），其一是有關社交會面的安排，另一封則記錄了菁英間互贈禮物的經典類型，內容提及文徵明獲贈一個銅盆而「未敢率而奉酬」，並在信中肯定吳爟「幸以少價收之」的端木孝思書蹟為真。[73]這使雙方關係看起來更像庇助關係而非朋友關係（文徵明稱吳爟「足下」），但此處的界線仍不清楚（或至少對今日的我們而言並不清楚）。

　　相較於生平不詳的吳爟，顧璘（1476–1545）則是極為突出的人物。年僅二十（1496）即高中進士，宦途順遂，一路升任南京刑部尚書（正二品）（圖25）。他的仕宦生涯成為1546年文徵明所作冗長墓誌銘的焦點，文中細數顧璘如何「歷仕三朝，閱五十年，歷十有九任」。[74]然三十多年前，仍懷抱從政之志的文徵明卻也見證了顧璘宦途的波瀾，時顧璘從主要都市開封，被貶到偏遠的、半蠻荒地區的廣西全州擔任知州。當顧璘前往廣西赴任時，必曾經過其先人的故鄉蘇州（他家在南京），因文徵明曾寫有一篇送行的文章。文中驕傲地稱之為「余友顧君華玉」，謂「余交其

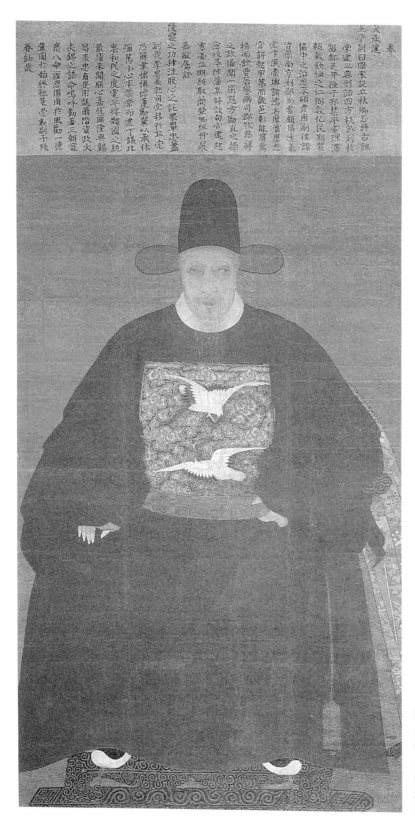

奉

天承運

皇帝制曰國家設立秋卿志特古謘

堂建三典刑詳四方枝外刈柯

閩部姜并隆于邦禁平電理藩

頖叡欽恤之仁弼教化民朋徃諮

協中之治思永碩彥用副徃諮

召蘭南京刑部尚書顧璘連義

宏十鳳崇與論鴻名摩宣屢惑

宇許起甲第覬覦邑影能膺膺

揚而銓曹者彝彝兩司昳慈祥

之政備開一屆賦方勤直之操

憲岐承陳藩景特放句宗建起

命岐承陳藩景特放句宗建起

嘉猷属詮

陵霞之功肆注服心之託杲單忠蓋

副發莽昬乾同空移柃茌宅

乃爾皐懷懷德遭勳翼以承休

彌篤小心率栗而遣一下謀比

樂和民之度寛平得體國之總

最績采開朕心嘉悒匯隆典錫

昌乘忠貞是用進爾階資政大

夫鍚之誥命鳴呼勛著三朝罹

齋八命渥恩循閩拧風勖一德

塵圍拉始終勳菓紫勳副于珠

春欽哉

圖25
佚名
《顧璘像》
1546年以後
軸 絹本 設色
209×106公分
南京市博物館

人久」，並讚美他的清廉與文學稟賦。此文最後以「余得合諸友，賦古律詩八首為餞，敘其首」作結。[75]由是可知，文徵明扮演了這場賦詩活動的主持者、組織者，讓更多年輕人可以與高官有所聯繫，而這位高官則是他結識已久的朋友（即使是略遭貶謫的知州，也是重要人物，且此人隨後可能又獲升遷）。文徵明在此處為顧璘那幫未點出名號的「友人」所做的，正是其他人曾經為他所做的。這大概算是我們現知他類似作為的最初幾次之一吧（他當時已四十多歲），而這絕非最後一次。文徵明與顧璘的關係維持到後者去世為止。1522年文徵明在一幅梅竹圖上題跋，以應和顧璘的詩韻，而一封文徵明寄給顧璘的信中則談及文學之事，以及顧璘借或送給他的書籍。[76]1523年文徵明從北京寄給家人的信中，提到有關顧璘升職，以及兩人剛於京師短暫碰面的消息。[77]直到1538年顧璘還有詩贈與文徵明，[78]顯示他們的關係持續到文徵明的「隱逸」歲月；當顧璘去世時，文徵明在悼文中提到他過去經常造訪蘇州，「尋鄉里舊遊，期余盡遊諸山」。顧璘的聲名及其活動，遂成為地方性名望及地方性的友誼如何與全國性的名人交會的絕佳範例。據文徵明所言，顧璘是當時人稱「金陵三俊」的詩人之一。將相關之人加以配對組合，對明代文學批評來說應該算是相當有用。「三俊」的另兩位分別是陳沂（1469–1538）和王韋，前者還是文徵明在北京時期的親近同事。到北京去，對文徵明來說想必意謂著長期的挫折與失敗似乎可以告終了，而透過推薦、庇助關係與友誼交情等正當管道，要想獲得官職，也似乎是可實現的目標。進入「官場」，文徵明必須接受一套新的義務關係，在這個嶄新的場域中，他這五十年來所累積的社交資本，也許證明了是難以運用的、價值起落不定的、甚或是危及自身的。為此，文徵明必須結交新的朋友。

第 II 部分

4
官場

　　當代論者總將文徵明赴任北京的那三年（1523–1526），視爲其生平與藝術的轉捩點。在常見的敘述模式裡，我們見到上京前的文徵明熱衷功名，意欲維揚家聲、同其儕輩；而到京之後，卻爲「權力政治的殘酷現實所迫，又不願與之妥協」。[1]個人的抑鬱注定無有偉大作品的產生（誰教藝術總被認爲「與藝術家本身有密切關聯」），這三年自成了藝術生命裡的空白。[2]故離京之後，文徵明便自絕於俗世的人情紛擾，投身文藝追求，特別是堪稱其眞正志業的「畫」藝。

　　不只當代學者這麼認爲，這「赴京前」、「離京後」的架構至少可回溯到明代張丑（1577–?1643），[3]及其他以畫家角度看待文徵明的明清文獻。惟有台灣學者石守謙將這段北京經驗置於文徵明整體畫作的脈絡裡，進行縝密的研究，有力地提出其並非單純的人生斷隔，而是文徵明個人畫風發展及1527年後新視覺形象產生的關鍵，且反映著因幻滅與疏離而轉變的社會心理。在他的解釋下，這段期間的作品（相對而言數量較少）不再被視爲例行習作，反而是影響百年蘇州畫壇的重要轉折。[4]

　　無論如何，以上所有解釋都基於同一個前提：欲討論文徵明的仕途，便有必要解釋這些畫作，特別是1527年後三十年間所作的畫。在這樣的討論裡，我們很難不考慮到之後發生的事，很難不意識到正是因爲幻滅才可能引發避世之心與自我潛沉。然這些都是後見之明，彷彿其仕途經驗在一開始時便注定了不可能「順遂」，只是爲了造成失意的結局。文徵明當然不是爲了在畫風上有何突破才走這一遭，故亦不能據此而評判其仕途的成敗。換另一種角度看待北京三年，當他是個明王朝裡請領薪俸的官員，可使我們注意到文徵明終其一生與「官」往來的各種方式，以及他身處官場時各種不同的應對之宜。文徵明憑藉家族傳統與人情利害，進入了官場；若我們不視之爲「當了官的名畫家」，而看他作「懂得作畫的明朝官員」，或可更貼切地理解這三年在文徵明及其同代人心目中的樣貌。惟有掌握他看來較爲尋常的那幾個面，才能明瞭文徵明何以在其所處的社會階層裡顯得與眾不同。

　　帶人通往仕宦階層的第一條路是科舉制度。[5]這是主要的正途，只有不到兩萬人

能脫穎而出，在帝國各省及北京、南京兩首都任官。[6]到了文徵明的時代，科舉制度已經取代明初實行的「薦舉」，成爲選聘德行文采兼具之人任官、亦可保留資深官員爲朝廷拔擢人才的制度。科考的準備落實於各地縣學、府學，學裡分級別，有教師和學生數名（理論上一縣有二十個學生、一府則有四十個學生），就此再選出少數優秀者成爲「貢生」，進入位於首都的太學。

文徵明正好生在蔭官制受限的時代：1467年以前（他出生前三年），七品以上官員的子孫仍可直接進入太學或分派任官。此制一廢後，文徵明頓時成爲第一批必須投身科考、否則便得耗資捐官的仕宦後代，[7]故他必得修習舉業。他涵泳家學（這方面女性一般多扮演重要角色），繼而從學如吳寬之類的長者，然最重要的則是與各學官親近往來，即所謂「遊學官」，前述許多師友關係多由此而生。若在校表現傑出，便可晉身秀才，獲得提督學道認可後，則有資格參加三年一次的鄉試，中試者稱爲舉人。就文徵明的例子而言，他的鄉試考場應在應天府（南京）。鄉試雖只是一連串晉身之階的第一層，中舉後卻有不少實質好處，如服飾有別、稅賦減免，亦有可能直接進入官僚體系。[8]此外，還可參加於鄉試後一年所舉行的會試，如有幸金榜題名，即成進士，站在平步青雲的起點。

這些是當時法規下常見的模式；然自文徵明不厭其煩地在文章裡記述自己與同代人官職的高度興趣看來，我們似乎可從他的例子作微觀的研究，一窺科舉制度於實踐層面對個人生命的影響與衝擊。在這方面，文徵明成功的兆頭似乎不差，因其「家學」深厚。他的祖父文洪是家族中首位取得功名者，於三十九歲時成爲舉人（1465，正好是文徵明出生前五年）。父親文林也於三年後（1468）中舉，年僅廿三，並在四年後（1472）取得進士頭銜。叔父文森則是1486年的舉人（年廿四），次年（1487）即成爲進士。[9]在這樣的背景下，期待文徵明或其兄文奎（也經常「遊學官」，但好似未曾赴試[這又是個謎]）舉業有成是相當合理的。[10]是以「起家進士」，因仕而「貴」的字眼才會不斷地在文徵明爲他人所寫的像贊與行狀中出現。[11]

官立學校的課程統一，自1415年頒定三部大全，官方認可的儒家典籍及注疏即成爲士子必修，並於應試時發揮這些經典與注疏的要義。[12]然而，文徵明廿五歲（1495）第一次應考時，試卷的寫作方式正好在不久前經歷了本質上的變化。1487年後，所有的試場文章都必須依照特定的行文模式發展議論，這複雜的作文風格即所謂的「時文」，也就是俗稱的「八股文」，因其必須包含八個講究起承轉合、排偶用典的制式段落而得名。[13]八股文就像許多明代的文化現象，如宦官、諸藩一般，

在歷史上惡名昭彰，成爲過度形式化、束縛性高、阻礙創造與獨立思考能力的禍首。自十八世紀以降至二十世紀初，中國內外咸以此爲明代文化最沉滯、最造作的代表。直到近日才有人就「時文」來探究「時文」本身，試著去理解當時人之所以熱衷於此的原由。蒲安迪（Andrew Plaks）在分析王鏊（文徵明最主要的庇主）所作、當時最成功的時文後，發現：

> 至少某些八股文顯示其有利於深入的分析與詮釋。特別是當我們接受以起興、正反…等方式解釋傳統中國文化時，八股文甚至比唐代的律詩、宋代的山水畫更能發揮這樣的思考模式。[14]

若我們不再浪漫地將文徵明視爲拒絕犧牲自我以成就窒人舉業的藝術家，他的屢試不第確實有點難以理解。然而，他是當時著名的詩人，在Anne de Coursey Clapp的研究裡，他亦是個不斷發掘並解決繪畫上各種形式難題的藝術家，這都使人難以接受任何以不符當時狀況的「自主精神」（free spirit）來解釋文徵明考場上的挫折。以下的討論裡，我們將見到，許多當時看似神奇的說法，實皆出現於他死後別人所作的贊頌文章；這些都無法反映實際的狀況。不過，儘管資料鮮少，仍值得我們將眼光放在當時最普及的解釋上。

　　在前章已論及的〈上守谿（王鏊）先生書〉（1509）裡，文徵明自剖其舉業無成之因，[15]得出相當直白的結論，將一切都歸諸於「命」。文裡反覆出現「古文」與「程文」的對比，支持了石守謙的論點，將文徵明考場上的失意，歸因其拒絕屈從時文。然「古文」與「程文」的問題可能更爲複雜。若文徵明當眞憎恨時文，爲何會上書當時制藝文章的宗師王鏊，以求其恩庇？文中言其少時缺乏時文訓練，其用意是否在博取同情？而文徵明與其同代人在試場上的高敗北率，是否源於幼時未及早掌握新式的文章風格？歸諸天命的解釋實不可輕忽，因爲同樣的看法也見於文徵明〈付彭嘉（文彭、文嘉）〉書中，信裡慰勉二子：「若中否自有定數，不必介意。」[16]

　　然我們毋須對此多作解釋，因爲落榜在當時稀鬆平常，並未造成任何社會反彈。[17]文徵明的叔父文森雖然一試中舉，旋成進士（其友顧璘亦然），然屢試不第絕非特殊現象，反而被視爲常理。蒙童們（可能還包括一些世家幼女）琅琅上口的《三字經》，即有北宋梁灝至八十二歲才中試的故事。[18]正如蘇格蘭王羅伯特‧布魯斯（King Robert the Bruce，1274–1329）領導蘇格蘭獨立運動時，爲蜘蛛結網鍥而不

捨的精神所動，屢敗屢戰，終底於成的故事，鼓舞著一代代蘇格蘭兒童「再試一次」，梁灝立下的楷模亦足使青年文士堅忍其心，準備面對仕途可能歷經的漫長考驗。

在贊文或行狀裡，落榜也不算是見不得人的禁忌，文徵明甚至不只一次將自己十次落第的紀錄放入文中，並細述其間隔時間與相對次序。反倒是考得好的人沒獲得什麼重視：一試中第好似不值得大書特書。在文徵明的文集裡，像張弘用（1487–1516）的例子很是罕見：他的試場文章可是好到讓督學「手其試卷不釋」。[19]然失敗的例子卻屢見不鮮。落榜次數最多的是文徵明的朋友蔡羽，於1492至1531年間，歷經十四次鄉試失敗，「閱四十年，而先生則既老矣」。[20]另一個朋友陸世明，少與文徵明同遊學官，在1495至1519年間，「凡九試始得舉於鄉」，後又於1520至1526年間，經三試方成進士。[21]鄉試過了，還有會試，人們有可能躍不過第二道關卡。在文徵明所作的誌文中，便有位盧煦，九試禮部，才得於1518年成為進士。[22]文徵明的學生王寵，和他一樣受薦舉而入太學，於1510至1531年間，八試殿試皆不第。[23]文徵明父親的友人呂㦂，後雖為朝廷命官，其行狀裡亦不諱言曾兩試禮部不中。[24]其他文徵明自己不太認識亡者、卻受託而為（可能有潤資）的墓誌裡，亦常出現此類記述，可見當事人家屬亦不認為屢試不第有必要隱諱不言。[25]

除了寫給王鏊的信之外，還有些蛛絲馬跡可顯露文徵明對科舉制度的態度。例如1531年為貧士杜璠（1481–1531）所作的〈杜允勝墓志銘〉，述及杜生赴試應天（第六次應考），卻因病篤不克完卷，歸卒於家，享年五十。文徵明在墓誌銘中便感歎：「其學粹而深，⋯⋯非如一時舉子，工為程試之文而已。」[26]此外，文徵明在第二次鄉試不第後，引述友人袁褒所云：「吾所志何如，故為場屋所困耶？」[27]亦可明白科考一事，幾乎佔據了當時考生的所有思緒，許多人甚至考了不只一次。然由於一同赴試，某種社會關係遂因此建立，某些義務也連帶而生，〈太學錢子中輓詞〉便是一例。即使錢、文兩人未嘗謀面，然因文徵明在第十次赴試應天時與之同時應考，故仍為之作輓。[28]不難想像，明代各級學校裡的對話中，總是充斥著試場成敗的傳說。

所有學官裡，文徵明早、中期最需要親近以獲晉升者，無非歷任提學御史。他們有權將學生自學校除名（如此一來學生將喪失應試資格），也能直接將學生拔擢入太學，跳過鄉試一關。文徵明文集裡會出現如〈送提學副使莆田陳公（陳琳）敘〉（1512）之類的文章，實不令人意外。[29]陳琳（1496年進士）曾於弘治年間（1488–1505）視學南畿，文徵明遂得從學。此番陳琳以嘉興守的身分受詔赴任山

東，途經蘇州，文徵明便作敘以贈。文中稱之「振德警愚」，似過於奉承，可能只是同情陳琳因閹黨（以劉瑾為首）構陷而貶官的慰藉之詞。然文末「某以諸生，辱公國士之知，十年於此，潦倒無成」云云，足見知遇於這類官員的重要性。在〈錢孔周（錢同愛）墓志銘〉裡，文徵明也提到錢生因特立獨行，引人非笑，獨陳琳賞識之，謂：「吾見其文有古意，知其非經生常士也。」文徵明親聞此語，甚為其友而喜；然自陳琳去職，其他主司無能識之，故錢生並未受薦入太學，只得自行赴試應天，歷六試仍無得中舉。[30]

另一篇作於1514年的〈送提學黃公敘〉，起首便云國家取士之正道：「國家取士之制，學校特重。自學校升之有司，苟諧其試，則謂之舉人。自有司升之禮部，苟諧其試，則謂之進士。凡世之大官膴士，悉階進士以升。」然督學憲臣（即提學）則是士風的化育者，因其地近，故於士也親，化之亦易。文徵明讚黃提學為陳琳高徒，嗣其位而承其志，故今去職，學生皆感不捨。[31]黃提學之後雖視學廣西，他與文徵明間的師生之誼想來長存，故在黃提學過世後，其家人仍得以向文徵明索祭文：此文未繫年，然因文徵明在文中仍自稱「諸生」，故應在1523年之前。[32]

其他見於文徵明文集裡的學官，還有〈褒節堂記〉裡的長洲文學。他是出身河南的進士，其母余氏因守節而受旌表，故作褒節之堂，文徵明1515年受命為之作記。文徵明顯然比這位長洲文學年長，然在文中仍自稱門生。[33]「門生」一詞清楚表明師生的上下關係，且適用於所有縣學學生，用以在老師面前稱呼自己。文徵明此時雖已步入中年，然在面對老師時，居下的地位仍是無庸置疑。

文徵明在仕途開展之前，亦得與地方官員有所往來。作為諸生，他是地方政府治下學養最為深湛的文化資源，可委之從事如纂修府志一類之職：其事可見〈陸隱翁贊〉。[34]他的直屬長官是長洲縣令，掌理蘇州城的西半部，文氏家族所在之地。文徵明一生共經歷三十一任長洲縣令，大致上每任在職二至五年（其中一人在任不滿一年，還有一人在位十一年）。[35]對大多數人而言，這都是他們進士登科後的第一份官職，其中有資料可考的，也都升任了較高的官職。如1488至1492年間的長洲縣令邢珣（1453–1510），為1487年進士，與文徵明的叔父文森同年登科，文氏家族遂與他有點淵源。他到任時三十五歲，文徵明則年方十八。雖只是九品官階裡的七品縣令，在地方上卻很重要，即使不是主要的朝廷命官，這個職位也足以作為晉身之階，尤其利於升任知府一職。全國有一百五十九府，知府官階正四品，適為中階（通常指四至七品）與高階（一至四品）官員的銜接點。[36]治府有成，便注定可走向

舉足輕重的官職。文徵明在世期間，蘇州共有廿九任知府，多數只在任二至四年。[37]知府比縣令重要，其記錄自然更為詳實：我們可根據他們的生卒年資料，約略推算文徵明到何時會赫然發現知府甚至比自己還年輕。想來他當時心理一定很不好受：如果一切計畫都能如期實現，則文徵明會在三十多歲登進士第（1500年代），而於四十多歲時（1510年代）擔任知府。然而，當林庭昂（1472–1541）在1508年來到蘇州時，這個卅六歲的新任知府，比當時卅八歲的文徵明還年輕兩歲。從這時候開始，歷任知府的公眾地位雖較文徵明高不知凡幾，但年齡總是小於文徵明；到文徵明辭世時，他們之間的年齡差距甚至有四十年之多。而地位上的差距可自語言窺之：若縣令被稱為「父母官」，那麼，更高階的知府豈不成了「祖父母官」？這正是文徵明在〈致郡縣長官〉裡所用的詞彙。此文雖未紀年，然文徵明在信中仍自稱諸生，故應作於1523年之前。[38]而文徵明或在文章裡提到郡縣長官，必冠以「侯」之尊號，如〈贈長洲尹高侯敘〉：因高第（1496年進士）於1516至1521年間在任，可知此文必成於這段期間。[39]我們將會看到，終其一生，文徵明對這些地方朝官的卑遜之儀及社會義務，皆無由消減。

當文徵明論及同代人的宦途時，「薦」常是挽救具有真才實學、卻科考無成之人的重要辦法，使之得以進入官僚體系；彭昉（1470–1528）便是一例。他是文徵明學生彭年（1505–1566，也是著名畫家，其女嫁與文徵明之孫文騑為妻）的父親，文徵明在其墓誌裡便提到他「數試不偶」，直到四十歲才領鄉薦，可能成為貢生或監生。而直到登第，人們才「始望之，謂庶幾有以達其志也」。[40]另有王�澳，因習《尚書》有成，而於1519年受鄉薦，雖未登進士第，卻也以太學生的身分釋褐（編注：脫去布衣、換上官服，是新進士在太學必行之禮），後得任東川軍民府通判，雖然該地「去京師萬里，夷僚雜居」。[41]故早在文徵明1523年受薦上京之前，便有許多人循此模式進入官場。那年秋天，文徵明第十次應鄉試，又不中。根據石守謙的研究，促成文徵明上京的關鍵人士是林俊，1512年告老還鄉，文徵明的父親及岳父皆與他互有往來。[42]林俊之弟林僖，亦曾為長洲教諭，故稱得上是文徵明的老師；1508年晉升壽州知州時，文徵明亦作畫以贈。[43]而如〈題西川歸棹圖奉寄見素林公〉（1512）、〈壽大中丞見素林公敘〉（約作於1512–1522年間）等酬贈的詩畫，無疑加深了文徵明與林家的關係。[44]在〈敘〉裡，文徵明除了對這位潛在提拔者表示推崇，並表達望之復問朝事以安天下的期待外，復言及其父文林、岳父吳愈與之的淵

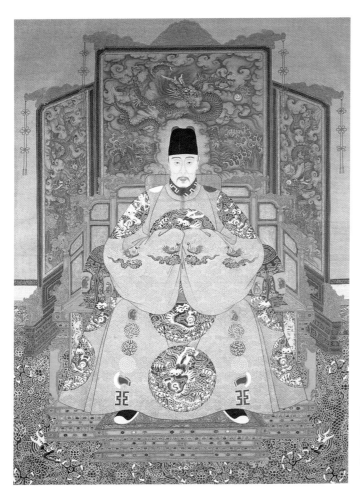

圖26
佚名
《明世宗（1522–66年在位）坐像》
軸 絹本 設色
台北 國立故宮博物院

源，最後還提醒他：「公之弟壽州守，曩教長洲，某以諸生獲出門下。」

　　文徵明尋求林俊庇助的時刻，恰好也是朝廷新舊帝王陵替的時期。隨著武宗於正德十六年四月廿日（西曆1521年5月25日）的駕崩，與世宗（圖26）嘉靖朝（1522–66）的到來，蘇州的秀異之士似乎終於可以擺脫無所作為的年代。然而，接下來他們所面對的，卻是宦官權傾一朝，不斷打壓正直文士如林俊等人的局面。宦官劉瑾的擅權（最後以凌遲示眾收場），更成為文徵明所處文化圈裡共同的文化創傷：這都可從文徵明所作的行狀裡窺知。[45]文徵明至少提過十二起傳主與劉瑾為敵的情事，且視此為風光偉業。曾經幫助文徵明及錢同愛的提學副使陳琳，便是其中一例。[46]文徵明父親的友人呂㦂，甚至於還鄉後猶不得安寧，仍遭劉瑾的爪牙調查，直到劉瑾垮台後才全身而退。[47]

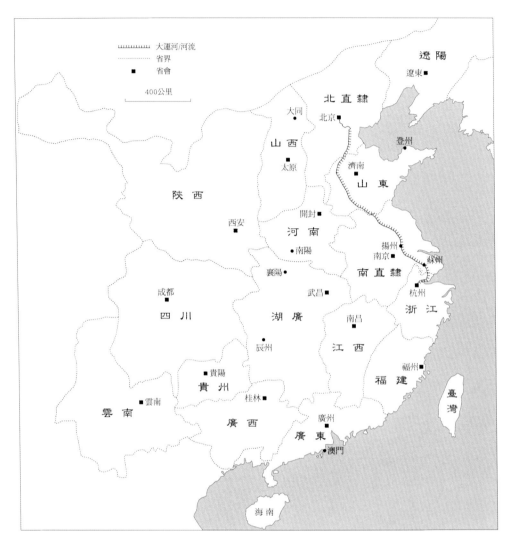

明代中國東部

　　林俊也有不屈從宦官的記錄。1485年曾忤宦官梁方而入獄，幾死。[48]現新帝
立，亟思作為，遂將舊臣召回朝廷效力，林俊正是其中一員。1521年以工部尚書起
用（旋遷刑部），離家赴京，於1522年道經蘇州。[49]此時應天巡撫李充嗣
（1462–1528）似亦因督河在吳。不論如何，根據石守謙的研究，林俊即在1522年為
文徵明寫了一封推薦函。[50]信裡，林俊先言及文徵明如何急奔父喪，如何婉拒溫州
百姓集資的「幾千許」奠儀（這是文徵明在世時，最早且唯一提到此事件的文獻）。
接著又述寧王數度召文徵明，文皆不赴，實「氣節有如此者」。他復推崇文徵明的學
養及「筆法」（即書法，這點最為重要）世所罕有，聲名天下皆知，蘇州人亦視之為

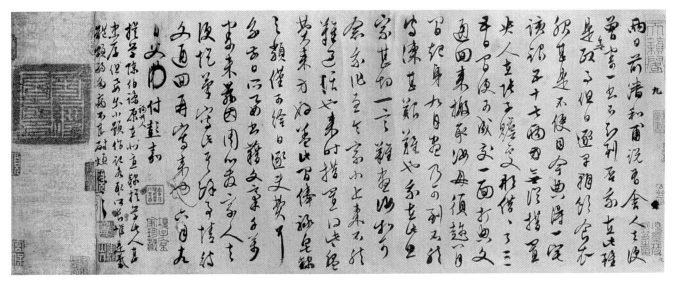

圖27　文徵明《付彭嘉二兒家書》（局部）1523年　卷　紙本　墨筆　23.5×496公分　私人收藏

星鳳。他說「意當以潘南屏例薦之，昨會守溪翁[王鏊]，謂尙過南屏」，後以「吾人道不當遺此賢者也」作結。[51]文徵明答謝李充嗣知遇之恩的長信〈謝李宮保〉（被當作公開文獻保存在《甫田集》裡），起首滿是歷史典故，亟陳於科舉「正途」外，「薦士」之途實不可廢。而他十試有司，每試輒斥，朋友、親戚、甚至連自己，也開始懷疑其能力。他自謙陋劣，原不足取，卻以典故暗譽林俊，感其引薦之恩。[52]這是相對而言較少見、關於明代引薦機制的材料，展示著某種不斷重複、在新王登基初始時特別常見的人際關係：當某人晉任（或重任）高官時，多半希望帶一些信得過、有能力的人馬赴京。新官上任，林俊需要像文徵明般的人才追隨，也需要其他在當時可能更有名望的文學之士相佐，是以他力救捲入寧王之亂的李夢陽（而文徵明卻遠遠地避著寧王）。[53]

　　文徵明寫給文彭與文嘉的九通信札（圖27），作於上京途中及初抵北京之時，藉此我們可以更了解這引薦機制的運作情況。艾瑞慈（Richard Edwards）已將它們翻譯成英文。最早的一封寫於嘉靖二年三月五日（1523年3月31日），最後一封則成於同年六月十九日（1523年7月31日）。[54]內容有關旅程的細節，不外乎是一般旅遊信札的通例，詳述何時於何處歇腳、見了何人云云，還有許多信言及如何安排晤面機會與調度渡河時機。類似這樣的旅程想必極需要朋友的幫忙，信裡文徵明不厭其煩縷述他和蔡羽一同北上時在交通與住宿上所獲得的協助。如第一通信裡，我們見

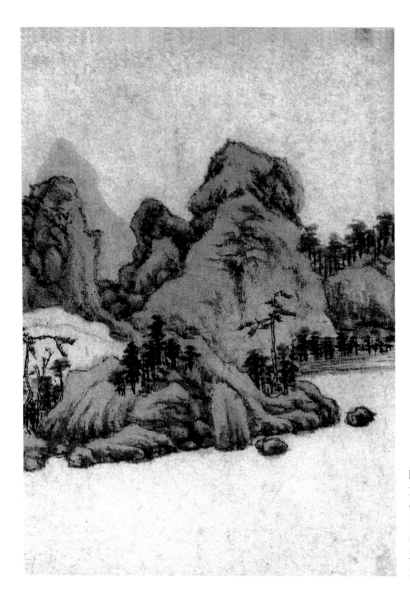

圖28
文徵明
《劍浦春雲圖》
1509年
卷 紙本 設色
30×88公分
天津市藝術博物館

到文徵明住在朱應登（1477–1526）家，並由他幫忙安排船隻，其任縣令的父親亦
邀文徵明宿泊家中。文徵明曾於1509年朱應登離鄉任官時作畫爲之送別（圖28），
由此可知他們彼此間長期的互助之義，即使我們現已無法考究細節。[55]第二信中，
則見某位管洪李主事幫忙照應行程；而於第三信裡，文徵明敘述他如何想辦法動員
更高層的人脈，因爲他的船被擋在某一宦官的船後。當他向管理閘口的官員提出請
求，某個更高層的官員看了他的名字（「因見我名」），便差一個手下告訴他怎麼繞
道。這說明了文徵明這些年來所建立的文名、畫名，早已不囿於土生土長的蘇州

城，而傳播到蘇州以外，雖然我們仍不清楚他的名聲究竟如何傳揚。然無庸置疑的是，文徵明的社會地位讓他有資格與相當程度的高官攀上關係，或許是在大運河（當時帝國的命脈）南來北往時見過這些人。他在途中「適見」方豪（1508年進士），因之正好南下赴任湖廣副使，這個官職可比文徵明高上不知凡幾。然方豪起家崑山知縣，距蘇州不遠，文徵明的岳父又是當地聞人，因此對兩人而言，要定交並不難；他們可能已經認識十幾年了，且這社交資源並未過期，反而歷久彌新。

這些信札的兩大主題不外乎行路幾許與會見何人。三月廿八日晚上，文徵明和五個官員在一起，然我們只知道官位最高者柴奇（1470-1542），崑山人，後升任應天知府。地緣關係再度說明了欲建立或重建社會關係的可能性。而因與柴奇和其他官員同行，文徵明接下來的旅程遂更爲輕鬆順暢，於四月十九日抵達北京，在其甥王同祖家落腳。

我們必須記得，李充嗣並非薦舉文徵明爲官，而是薦入太學，使他有機會在沒通過舉人一關的情況下，有資格參加進士考試。然在文徵明1522年受薦舉至北京時，太學的聲望漸衰，半因1450年後，愈來愈多「學生」頭銜是捐資所得之故。不過入太學仍不失爲當官的要途；因爲自1500年代起，學生們便按部就班地被分派到行政體系中擔任雜職，之後亦有機會擔任正式要職，故算是次要（較不被看重）的「正途」。是以學校看來「更像是個證照中心，而非教育機構」。[56]文徵明即循此例；他並非以「貢生」的資格薦入北京太學，而是作爲省級官員及地方學政皆認可拔舉的年高有才之士，且仍須通過太學入學考試。這些信裡也明載了文徵明於四月應考前的焦慮。

然在應考前，文徵明便獲授雜職，大概是那一萬個「保持政府各層級運作正常之專才掾吏」的其中一個吧。[57]然不尋常之處、亦可歸因於林俊提拔之功的，在於文徵明被分配到翰林院（然是相對而言較低的層級），成了翰林待詔。[58]翰林院是明代政府組織裡的菁英團體，掌管起草詔令、編修國史等職，通常被認爲是晉升高官的跳板；最傑出的試子通常在此起家。文徵明的頭銜是「待詔」，從名稱上看來，雖不入九品之流，然似有可圖。不過，「待詔」究竟是何義？其引申意含又爲何？看看文徵明如何用這個頭銜稱呼自己、或用同樣的頭銜稱呼什麼人，也許可以幫助我們了解這些問題。在一則僅見於十九世紀著錄、紀年1522年的畫跋裡，他以「待詔」稱呼南宋畫家夏圭，夏圭亦確享有此官銜。[59]然文徵明有可能將自己的官職類比作

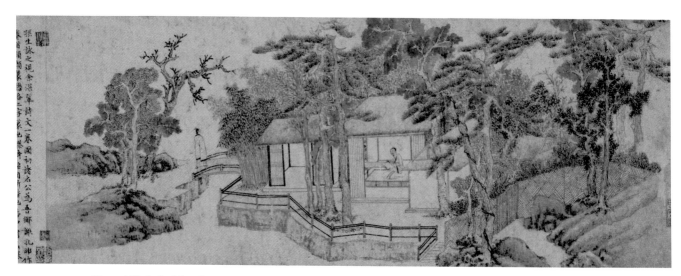

圖29　文徵明《深翠軒圖》1518年 卷 紙本 設色 23.8×78.2公分 北京 故宮博物院

夏圭嗎？可能更切題且更可信的材料，是1518年自題於《深翠軒圖》（圖29）上的題跋，此畫乃爲補《深翠軒詩文書卷》而作，原詩卷卷首的篆書由滕用衡（1337–1409）所題。文徵明提到滕用衡時，稱之爲「待詔」。[60]滕用衡也是蘇州（吳縣）人，因其書法用筆遒勁，於七十歲時被召入宮廷。[61]他很可能是文徵明用來自我比況的人物：我們很難相信文徵明心中從未生起這樣的類比，尤其是在他寫了題跋之後五年，也被授與了類似的官職。他顯然在往後的日子裡也用這頭銜稱呼自己。[62]然這官銜在實際地位上也有其模糊性。Paul Katz在寫十四世紀的山西永樂宮壁畫時，便注意到「待詔」一詞，在當地或其他類似的場所裡，多指寺廟壁畫的畫匠，因此主張此詞「普遍被用來稱呼工匠或者是作買賣的，如剃頭、醫生、占人、畫壁等」。[63]故十五世紀時職業宮廷藝師的標準稱號，便是將「待詔」一詞冠在某個宮殿名之前；不少人就以這樣的稱號出現在中國藝術史的文獻裡。[64]

　　然而，此銜的模糊性是否適用於文徵明？我們將在第八章見到，從日後的某些軼事看來，並非每個人都認爲將他放在翰林院是恰當的，且「待詔」所隱含的職業性亦可能關係著朝廷如何看待文徵明。召入朝廷爲官，書法和繪畫都是考量之一。（記得林俊的推薦信裡曾推崇文徵明的「筆法」嗎？）作推薦信的林俊顯然已準備好要重用其書藝，早令文徵明抄寫他自己的文章，見1523年國子生華時禎的墓誌銘。[65]事實上，直到十五世紀中葉，書法仍是薦舉時的重要評量，如文徵明爲已退休縣令

汝養和所作的〈宦成徵獻錄序〉提到的汝訥（1433–1493，汝養和父親）。[66]時間更近的先例，可見於文徵明「官方」文集《甫田集》裡最早的跋文，就題在夏昺的畫上。夏昺是夏昶之兄，兩人皆是文徵明之妻的舅父，同因善書而入朝爲官。書法當然不算是特殊技能，卻是內在涵養的外在體現，故以書法爲準繩拔擢或任用人才早已行之有年。既知文徵明家族中有人因此步上仕途，文徵明及其儕輩自難免認爲「待詔」一職，正像夏氏兄弟一樣，與其書法成就有絕對的關係。

文徵明初入北京時的信件主題，多圍繞在應對酬酢；也只有在這時期的信裡，文徵明才如此明白表露當時社會情況下必得要承擔的人情壓力。文徵明獲得聘任前，已於第四信中提到因接待兩位經由主要庇主林俊介紹而來的訪客，而「不得已一往報謁」之事。同信裡亦言及受喬宇（1457–1524）之邀至其家中晚餐而請林俊代爲拒絕一事。喬宇時任吏部尚書，與林俊立場相同，且是同黨中官位最大者（請林俊代爲婉拒，實顯示他對林俊的效忠之情）。文徵明在信中云：「在此只是人事太多，不能供給」，艾瑞慈將之譯爲「這裡社交活動太多，讓人幾乎無法應付」。然我們也可以解釋成：「收到的禮物太多，讓人幾乎無法一一回贈。」這段話的關鍵詞是「人事」，除了解釋爲人際往來之外，還可作禮物解。[67]在京城，藉由贈禮回禮來建立社會關係的必要性，實毋須在信中對其子贅述，因爲大家心知肚明；這也可說明這些平實的家書裡爲何總是籠罩著資金短缺的埋怨。

第五信（署於四月廿九日）中，文徵明談到接待數位「特垂顧訪」的高官，其中有喬宇、何孟春（1474–1536）和兵部尚書金獻民。[68]文徵明表明自己忠於林俊（「司寇公推轂之意甚厚」）與巡撫李充嗣的知遇之恩，並自覺受此恩遇甚爲慚愧；甚至言及自己因拒絕回訪而冒犯某位大學士。實則文徵明已打入高官圈子，即使他口中總說自己不願意涉入太深，卻無法停止建立或強化這樣的網絡。這些人際關係同時也將他置於整個首都官僚體系裡黨派間、地域間、甚至意識形態間的合縱連橫，可惜今日我們對此所知不多。[69]對文徵明而言，這一切都來得太快了；高官們可不是數週一訪，而是數日一探。文徵明寫這封信時，距離他剛到北京、赴禮部領職翰林院時才十六天，而兩天之後，他又得應考。誠如文徵明在第六信中所言，這樣的殊遇實離不開「諸當道推轂之勤」與「祖宗積德」，兩者密不可分。

不過，這些高官們究竟要向這位名滿天下卻屢試不第的中年人徵詢什麼意見呢？爲什麼大家想與他結交？其中一種解釋是，文徵明的書法作品知名的程度已不

限於家鄉蘇州，大家總期待能從他手中得到文章或繪畫等回禮（如拜訪或受邀後的回禮）。然他們也有可能試圖將文徵明繫縛到雙邊私人關係外、更大的黨派關係中。這與當時新帝登基後的政治角力有關，此事很快便沸騰至大規模危機，造成皇室家族與不同官僚朋黨間的緊張。在這樣的風暴裡，文徵明不可免的必須要選邊站。

新帝並非前任帝王之子。原正德皇帝（朱厚照，諡武宗，1506–1521年在位）沒有留下任何子嗣，也沒有預先立儲。繼任的朱厚熜（諡世宗），改元嘉靖，在位四十四年（直至1566年），是成化皇帝（1465–87年在位）的孫子。[70]武宗駕崩後，當時主掌朝政的大學士楊廷和認定其依序應當即位，即使其嗣位的正統性猶有頗多爭議（因其父非正后所出）；於是年僅十三歲的他被舉為世子登極。朝臣對於年輕的帝王寄予厚望，他的某些作為確實展現了新王的新氣象，例如誅前朝悍將、減免租賦、並召回老臣林俊、喬宇等。文徵明有首成於此時的詩，便以歷史典故讚揚處決江彬（1521年歿）的決定。在萬氣一新的氛圍裡，還有人認為文徵明的新職乃上位者勵精圖治的舉措。[71]

然而，文徵明即將開展的宦途，卻差點因為失去最重要的庇主而受挫。就在他最需仰賴高位者提拔之際，林俊卻驟爾失勢；文徵明在家書裡隱約提到這問題，石守謙對此階段亦有詳細的描述。[72]事因司法歸屬的問題而起；兩名位高權重的內臣觸法，林俊與新帝對究竟得下刑部論處（林俊當時是刑部尚書）、或逕付太監掌管的司禮監察訓而意見相左。世宗最後支持中官，不僅加深了宦官與正統官僚間的敵意，亦導致林俊的乞老致仕；他的任期非常短暫，只有一年又兩個月。林俊寫給喬宇及何孟春的送別詩裡，滿是對新朝政的幻滅之情；在新帝即位之初，朝臣們可能都已感受到了這等失落。

如果皇帝選擇聽信宦官之言、而非忠耿如林俊之人，如果君臣間的猜忌已經開始危及整體的政治氣氛，其直接原因必與「大禮議」脫不了關係；這個事件在林俊因司法權威歸屬問題而去職前，便已引發。作為明代唯一非前任帝王所出的繼位者，世宗這迥異尋常的情況，無論在天道、禮法、或政治的層面上，都對當時認知裡皇統（即統治天下）延續之合法性造成極大的爭議。簡言之，世宗究竟應該視前任的武宗為父，對之施與子對父的祭祀之禮，而放棄對自己生父致祭的人子孝道？或者他該祭饗其生父（排行較後，故也無從繼任大統），而不顧王朝繼統的延續性呢？這些都是關鍵時刻裡的重要課題；對這些課題的不同看法，分化了朝臣，疏遠

了君臣，有人因此下獄，甚至爲此喪命。其衝擊直接影響許多人的仕途，文徵明便是其中之一。無人可以避免在面對「大禮議」時保持中立；就像某些國家會因同盟關係而心不甘、情不願地捲入戰爭，當時許多人都發現自己得和好友或庇主做同樣的選擇，無論自己是否願意。[73]文徵明很可能意識到這樣的風險，所以和動見觀瞻的高官顯宦往來時，刻意保持距離。林俊、喬宇及何孟春都曾試圖將文徵明與自身的利害關係綁在一起，之後也漸漸被歸類爲以大學士楊廷和爲首的集團；他們反對世宗將皇家祀典轉移給自己的生父，也意謂著阻止世宗盡人子之孝道。文徵明既然接受這些人的庇助，自然也成了朝中主勢集團的一員；即使在林俊因屢諫不果而致仕後，這個集團依然活躍。倒是沒有任何資料顯示，文徵明和當時激進派（pro-imperial faction）份子如相對而言較年輕、職位較不重要的張璁（後改名張孚敬，1475–1539）、桂萼（1531年歿）等人有任何關聯。

　　此爭議最後轉移到「繼嗣」（即收養）及其合法性上。[74]當時法律只允許同姓過繼以延續香火（如現下所見的皇室例子）。然據Ann Waltner透徹的研究可知，理論上異姓收養雖不合法，實際上卻不乏此例，甚至相當普遍，欲回復本姓之事亦時有所聞。文徵明上京前便有機會參與類似事件，一篇迄今未受任何重視的文章讓我們有機會評估他對繼嗣問題的態度，一窺這場明代文化大戰裡知識份子兩極化的意見。這篇〈沈氏復姓記〉（1518）乃爲同邑長洲人沈天民所作，其人今已不可考，只知兩幅文徵明作於1530年代的畫，上款亦署與此人。[75]沈天民的父親入贅朱家，因朱家無後，故改姓朱。天民今欲復還在吳中「相傳數百年」的沈姓，且已獲得有司允許。文徵明在文中爲嗣姓問題作了一番考證，以爲繼嗣並不究竟，因爲血親的連結斷難以日後建構的族氏取代，即使其過程完全合法。由此看來，文徵明心理或許會同情皇室陣營的說辭，即使自己因人情的綁縛而站在反對的一方。

　　文徵明對大禮議的關心都記錄在他寫給岳父吳愈的信裡。吳愈時在崑山家中，因此這些信也告訴我們，地方知識份子如何熱衷並知曉朝中如火如荼的政治鬥爭。文徵明在信裡提到消息人士告訴他「徽號已定」，指的是1521年10月（西曆）禮部尚書毛澄所提出的折衷方案，即稱世宗生父爲「帝」（興獻帝）而非「皇帝」。[76]然雙方衝突加劇，終於在1524年8月14日（西曆）爆發了「左順門事件」，超過百位官員跪伏於左順門外力諫世宗，多人被捕或遭廷杖議處，有十多人因此被杖死。文徵明作於1524年10月4日（西曆）的信裡，雖未明言幾星期前的重大衝突，卻列舉多位高層官僚的異動，包括何孟春的降職；接著才提及蘇州進士今年在考場上的斬

獲：最後又說「徵明比因跌傷右臂，一病三月，欲乘此告歸，又涉嫌不敢上疏，昨已出朝矣」。[77]他雖未在信中坦言自己對左順門事件的態度，卻在接下來只剩片段的信裡，大膽條列杖死的十六位官員（除了翰林學士豐熙之外，大多是官階較低的代罪羔羊）。[78]文徵明很幸運的並未列名其中。然所有證據都顯示，文徵明與反對皇上意見的要角們站在同一陣線，認爲世宗應對正德皇帝執人子之禮，而非其生父。他因林俊的關係而獲聘任，也和喬宇及何孟春有所往還；何孟春遭黜，他有詩爲贈。除此之外，他也爲何孟春參與編葺的《備遺錄》作敘，該書錄靖難之役死事之諸臣，實堪比擬當時的大禮議。[79]他也認識楊廷和之子楊愼（1488–1559），乃當日左順門跪諫的主事者之一：文嘉爲楊愼所撰的墓誌中即言，楊愼在翰林院裡相當尊重文徵明，現今至少有一首楊愼寫贈文徵明的詩存世。[80]文徵明與保守派相親的證據還不止於此：他的朋友錢貴對此祭祀之事「乘間有所論列」；[81]在1542年爲顯宦周倫（1463–1542）所作傳記裡，文徵明則引林俊之言稱其品德，並舉其不依附激進派領袖張璁、桂萼之事爲其操守明徵。[82]1541年爲薛蕙（1489–1541）作墓碑銘時，文徵明更已清楚表露立場：他甚至在文中徵引薛蕙1524年爲反對大禮議所寫的兩篇文章〈爲人後解〉與〈爲人後辨〉。[83]

這些人事關係其實都不妨礙文徵明在左順門事件裡缺席：即如石守謙所言，文嘉在〈先君行略〉已提出「跌傷左臂」一事，可能是爲了掩飾其欠缺道德勇氣的方便遁辭，或使之顯得行止合宜。文徵明若眞以此爲藉口，也是在當時便做出的決定：記得他寫給岳父的信中，即已言及病臂。我們現下對此事的解釋雖顯得老套而現成，卻很眞實：文徵明日後被當成道德典範來推崇的形象也因此受到挑戰，因爲他沒能和其他人一樣站出來，捍衛對他們而言再清楚不過的道德選擇。難道文徵明是主和的中間派，就像同在翰林院的著名思想家湛若水（1466–1560）一般？我們或可從一篇約作於1524年6月14日（西曆，在左順門事件前）的〈送太常周君奉使興國告祭詩敘〉中窺見其眞正的立場。此文爲同鄉周德瑞所作，因他奉使至河北安陸，往世宗生父的園寢前致祭。文徵明議論了這些年在祭祀問題上的激烈爭端，並提出「禮」與「孝」俱不可偏廢之論。這或可代表畏怯的多數人（那些「咸賦詩贈行」的「在朝諸君」是否皆爲其中一份子？），均欲自兩造劇烈的衝突裡全身而退。[84]還另有一筆資料可以佐證這樣的解釋。文徵明離京還鄉後，爲楊秉義（華亭人，1483–1529）作〈楊麟山奏藁序〉：序裡感歎道：「嗚乎！嘉靖丙丁之際（1526/7），國是未定。」值此紛亂，「忠讜之聲，聞於近遠」。而楊秉義卻能絕口不

言國事，實在難能可貴。接著略論「爲諫之道」，隱約批評那些爲博取私人令名而執言振振之徒。[85]這些看法，在當時絕非少數。

　　文徵明在當時氣氛詭譎的翰林院纂編《武宗實錄》，並於1525年6月2日（西曆）告成。石守謙已注意到文徵明在這歷史工程裡無足輕重的角色，於九十七個編修人員裡名列第六十二，其受賞亦不若其他人豐厚（不過銀五兩，紵絲一表裡），幾個星期後出爐的晉升名單上也不見文徵明的蹤影；他的官位既不升也不轉，意謂其仕途毫無前程可言。[86]若我們不以藝術家這個放大鏡來看他，反過來就其宦途的發展來衡量，我們會發現，文徵明實爲明代人定義裡沒有「朋友」的人。1525年，文徵明將接受三年一度的考績，然因其原屬黨派早已分崩離析，自己不能亦不願依附志得意滿的張璁黨人，他實無法從這考核裡得到什麼好處。最明智的做法只有辭官，保住在官場打滾時建立的關係，還有那京味濃厚的「翰林待詔」頭銜。然不管文徵明怎麼考量，他絕無法自外於紛擾的政治過程。對兩邊人來說，「大禮議」茲事體大，對所有參與其事的要角而言，都是極重要且根本的立場論辯。我們今日認爲文徵明因朝中朋黨的排擠而黯然還鄉，實忽略了當時政治現實中，實不可能不從屬於某個黨派（或是，換個和緩點的說法，一群朋友）。文徵明曾與失勢一派的中堅份子過從甚密，必定影響其往後的仕途發展。然在文徵明出仕的1523至1526年間，有些跡象顯示文徵明仍與其他朝臣相互往還，也有些實體的物件將這些朝官以人情聯繫在一起，使之成爲一特定階層；整個官場的結構便如是地體現在這些物質性的留存上。文徵明的集子，無論是「官方」或非官方版，都充斥著寫贈同僚離京或赴外省任新職的詩作，在在展示了他在官場裡的人際網絡。[87]現存一件題跋，便是寫在聶豹（1487–1563）所收藏的書法作品上；在當時可能還有許多類似的作品。[88]

　　眾所周知，文徵明在京期間相對而言少有畫作產生，研究者對此也有諸多解釋。一般認爲是因爲他這幾年乏味寡歡所致，但將個人焦慮與藝術上之資產等同而論的浪漫想法，實在有待驗證。或許，因爲擔心多作畫會讓人將自己視爲職業畫家而有失身分，才是文徵明的眞正考量；文徵明也許眞的相信繪畫不過是遣興小技，何以稱其官銜（或其志氣）。在周道振的《文徵明書畫簡表》中，1523到1526年間只有十一件作品，[89]且鮮少存世，除了1524年的《燕山春色》（圖30，燕山是北京一景，石守謙認爲此幅乃文徵明思鄉之作），[90]和1526年爲如鶴先生而作的《喬林煮茗》（圖31）。後者的題跋云：

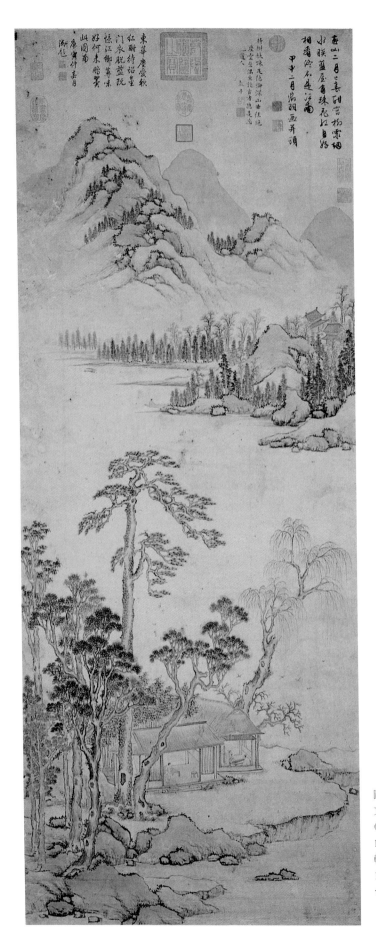

圖30
文徵明
《燕山春色》
1524年
軸 紙本 設色
147.2×57.1公分
台北 國立故宮博物院

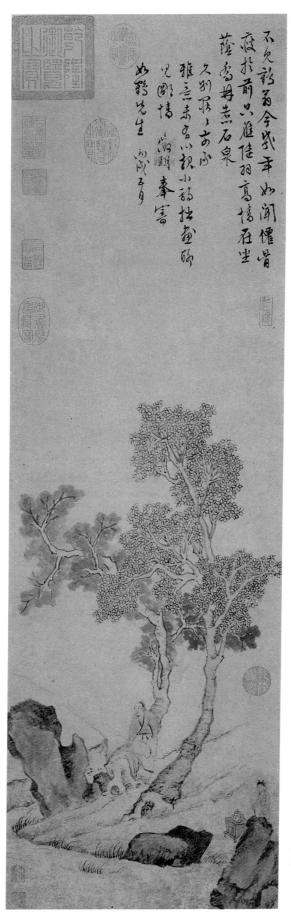

圖31
文徵明
《喬林煮茗》
1526年
軸　紙本　淺設色
84.1×26.4公分
台北 國立故宮博物院

圖32 文徵明《勸農圖》1525年 卷 紙本 水墨 28.9×140.6公分 北京 故宮博物院

> 久別耿耿，前承雅意，未有以報，小詩拙畫，聊見鄙情。徵明奉寄如鶴先生，
> 丙戌[1526]五月。[91]

我們對如鶴先生一無所知，他可能是蘇州的舊識（多久算久別呢？），也可能是北京的應酬之交。文徵明當時肯定和蘇州舊交保持聯絡（雖無定期的書信往返），而自蘇州至北京遊歷之人也會想辦法找上門來：1525年在北京爲同鄉潘和甫所作的《勸農圖》即可爲證（圖32）。跋中記1510年吳中大水，（和甫之父）潘半巖遣其僮奴極力搶收，當年臨湖農地盡皆淹沒，只潘家豐收，文徵明遂爲之作《大雨勸農圖》，然久而失之。現潘和甫到京師，過訪其家，文徵明即補此圖與之。[92]這樣的畫題並非文徵明現存作品的典型，卻很適合朝廷命官的身分；我們或可據此想像，當初可能有不少帶有訓誡意含的作品產生。

根據文徵明的詩作及書法作品，我們可以重建送禮、收禮、與回禮的各種方式，因爲這些作品本身即依此禮尚往來之儀而生。至高的送禮者是皇帝。帝王賞賜在禮法上至爲重要，而人倫社會的和諧秩序必基於禮法。與文徵明一同任職翰林院、並爲之撰寫墓誌的黃佐（1490–1566），在1560年代所作的《翰林記》裡，專闢一章敘述帝王對翰林院成員的各種賞賜。如車駕幸館、車駕幸私第，賜讌、賜飲饌、賜冠帶衣服器用、賜鈔幣羊酒、賜藥餌、賜居第、賜宸翰、賜御製詩文、賜門帖、賜圖書、賜書籍翰墨、賜遊觀、賜觀燈、賜觀擊球射柳、賜觀閱騎射、賜較獵獐兔，賜姓名、賜賞功金牌等。[93]賞賜不當是武宗之所以爲「壞皇帝」的罪過之一，此過甚至被收入文徵明參與編修的《武宗實錄》。十六世紀晚期寫就的《武宗外紀》（根據《武宗實錄》而書），便提到在武宗喧鬧的南巡期間，「時巡遊所至，捕

圖33
文徵明
《西苑詩》（局部）
1526年以後
冊頁　紙本　墨筆
24×14公分
南京市博物館

得魚鳥，悉分賜左右，凡受一臠一毛者，各獻金帛爲謝」。[94]濫用受賜謝恩之慣例，強迫臣下以重禮回敬，此絕非帝王所宜。嘉靖皇帝在這方面顯得較爲得體。爲留與後代子孫爲典範，文徵明文集裡錄有不少記皇上賞賜的詩作，如〈實錄成賜燕禮部〉、〈臘日賜臡〉、〈端午賜扇〉、〈賜長命彩縷〉、〈實錄成蒙恩賜襲衣銀幣〉、〈再賜銀幣〉等。[95]另亦有詩記錄文徵明和陳沂、馬汝驥（1493-1543）、及文徵明親戚王同祖（現已爲朝官）獲許入大內西苑一遊之事。[96]據石守謙的研究，這批詩作，和其他記遊北京近郊名勝、記其親見朝中大宴的詩作，皆成了文徵明回蘇州後的文化資本（圖33）。北京時期所作的詩雖只佔他一千七百件韻文作品的極少數，卻是文徵明作書時，最常取出重錄的，且通常以大尺幅出現。這樣的書法作品佔其存世作品的一大部分，現全世界公私博物館裡至少收藏有六十五件（圖34、35）。[97]這都是文徵明曾經侍奉朝廷的視覺明證，正如他返回蘇州後在無數種場合裡使用「翰林院待詔」的頭銜一樣。或許，眞正重要的是「曾經」當官這一回事，是否當個眞正的官，反倒在其次了。

1526年文徵明致仕回到蘇州，卻未斷絕與朝官或太學生們往還，只不過往來的方式不同，轉換成當時文化脈絡裡所認可的隱士模式。隱士並非息交絕遊之人，即如文徵明，返鄉後仍和地方官員保持良好關係、仍受社會上人際往來的禮數制約、

決溘滄池混太清芙蓉十里錦雲平曾聞
樂府歌黃鵠還見秋風動石鯨玉練蜿蜒
靄碧落銀山縹緲自霞瀛從知鳳輦經遊地
覺雁回翔捉不驚

徵明

紫宸羽六錫靈絲金水橋邊祥雲自天
騰不色光芽約賀結雙端呈慚漆倒隨恩澤墨
委班衫叔盛儀顧得明君子萬壽日華當照
袁祝意

端午 賜長命綵縷詩

徵明

仍保有知識份子對政事的關注。1530年代和1540年代所作的題記便提供許多詳細資料，說明文徵明對當時朝中人事及當前政局的高度興趣，如掛念西南各省紛亂的軍政，和江南沿海地區的倭寇侵擾等（實際上，所謂的倭寇，不見得全是日本人，也有中國海盜混雜其中）。

辭官後，文徵明仍與北京的同僚保持聯繫，吳一鵬便是其一。他也是長洲人氏，最後官升至從一品。文徵明爲他作墓誌銘裡提到他預修《武宗實錄》，並任副總裁，想來曾是文徵明的頂頭上司。然因得罪張璁、桂萼黨人，1526年被貶至南京，同年文徵明亦乞歸。因文徵明還鄉後仍與之過從，知之「爲深」，故受其子請託爲之作銘。[98]另外，爲涂相《東潭集》所作之〈敘〉，亦言：「嘉靖初，余官京師，識侍御南昌涂君。」至1533年，因涂相分司南京，故常「往來吳門」，以詩篇相問遺，文徵明才開始讀其詩。而此詩集之付梓，則由兩位經由涂相推薦的士子促成。[99]即使日後交情不深，對待舊同僚亦有相應的禮數，至少不能不回信。約於1550年代，文徵明回給昔日同僚、著名思想家湛若水的書簡裡，便誇張地說：「徵明遠違顏色，三十年餘矣。林居末殺，病懶因循，未嘗一薦竿牘。」[100]另有一簡已見於第二章的討論，是回給張袞，爲答謝他爲文徵明喪妻所出的奠儀，裡頭也提到兩人實已多年未見。此外，成於1543年的《樓居圖》（圖36），亦是爲京中同僚、「江東三才子」之一的劉麟（1474–1561）而作（另兩位才子顧璘與徐禎卿亦爲文徵明舊識）。他們兩人幾十年的交情，至少有1508年送劉麟赴西安任職的詩敘可以爲證。[101]劉麟亦有詩爲文徵明祝壽。[102]

文徵明往來的對象還有當時的地方行政官員。即使文徵明（或其子）不認爲爲這些人所作的文章該收入官方版的文集，我們仍可發現1527年之後，文徵明在不少場合裡爲這些地方官員作賀詞。這些官員的社會地位俱在文徵明之上，且有能力影響他兩個兒子和其他親友的前途。這也解釋了爲什麼會出現〈撫桐葉君五十壽頌〉（1533）這樣的文章：壽者乃長洲縣的葉文貞，其子爲縣文學葉鶴年，爲此親詣文徵明，「乞一言以相其頌禱之詞」。[103]1543年，文徵明爲去世多年的趙宗魯（1529年歿）作墓表：此人一生無大過、無建樹，卻教子有方。其子後登進士，顯於當時，惜爲人父者未及得見。文徵明遂云其子之成就，實乃昔人所謂「子道之行，父志之成」的明證。文末依例記述亡者的家庭狀況，故我們不僅可知他娶李氏，生子二人，還知其次子趙忻爲1541年進士，正是當時的長洲知縣。[104]這麼看來，整個故事就很清楚。原來是長洲縣令趙忻走馬上任後，找來治下最有名氣的文士爲其故去

圖36
文徵明
《樓居圖》
1543年
軸 紙本 設色
95.2×45.7公分
紐約 大都會美術館
（Metropolitan Museum of Art,
New York.）

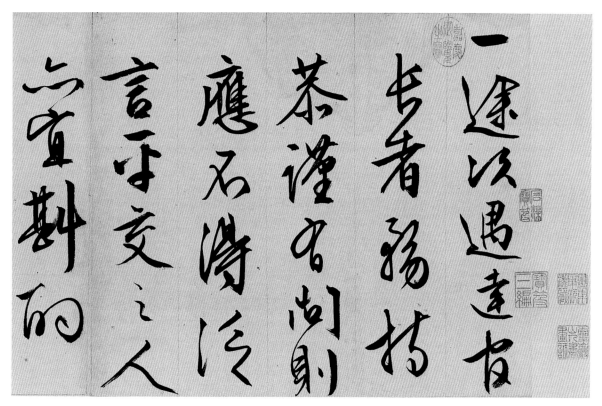

圖37　文徵明《書過庭復語十節》（局部）1541年　卷　紙本　墨筆　台北　國立故宮博物院

多年的父親作墓表。父母官的請託，文徵明大概也無法推辭。然互惠是雙向的。既選文徵明作墓表，也等於公開告訴大家知縣與文徵明締交了。知縣可是有能力幫人打通關節的官位。說知縣欠文徵明人情似乎稍嫌粗率，然他們彼此間或多或少的確存有這層關係。就算是已經致仕的官員，也懂得善用之前的官銜請託；如文徵明曾受前任知府陳一德之請，抄寫其父所撰的《過庭復語十節》（圖37）。諸如此例，其報酬想來無法只以金錢衡量。

　　至於對地方知縣的義務，則可見於誌記公共工程的文章，如1536年的〈長洲縣重修儒學記〉。文述嘉靖十五年八月，重修告竣；四日（1536年8月20日）知縣賀府率眾致祭至聖先師孔子。翌日，「諸博士弟子」俱至文徵明前，請之作記（祈請的理由冗長，大致與長洲縣學的建置有關）。文徵明在記中申論：「進雖多途，惟學校之出為正」，極稱正學之效；末段則以知縣賀府的小傳作結，點出知縣實是玉成此事之樞紐。央文徵明為記，顯然是肯定其作為吳中文人領袖的地位，文徵明對此亦難

圖38　文徵明《蘭亭修禊圖》（局部）1542年　卷　灑金箋　設色　24.4×60公分　北京　故宮博物院

婉拒。[105]三年後的1539年，吳郡重刊《舊唐書》二百卷，文徵明又為之作敘。因《舊唐書》無梓印本傳世，時任南直隸學政的聞人詮（1525年進士，大哲人王守仁的連襟）遂令郡學刊行；然其工未竟，即因丁父憂而去職。不過書成後，聞人詮仍去信屬文徵明為敘。敘裡旁徵博洽地記述成書始末，及後世訪尋全編的困難；末段亦不能免地言及付梓工程之巨，歷三寒暑方成。[106]

　　任職翰林院後，文徵明的社會地位顯然因此提升，故1527年後，我們也可見到文徵明為蘇州以外的地方首長撰文。1542年，他作〈太倉州重浚七浦唐碑〉。[107]1549年，他又受紹興知府沈啟（1501–1568）之請作〈重修蘭亭記〉，誌重修書法家王羲之的修禊處一事。這也是目前來自最遠方的請託。就像文徵明早些年作的《蘭亭圖》般（圖38），這個題材正好讓他一展其對王羲之書藝及掌故的熟悉，在朝代更迭裡，沉吟蘭亭歷久不衰的聲名。很難相信文徵明將寫敘當成苦差事，然我們也很難相信文徵明這麼做只是為了維繫自己的名望。[108]這兩篇〈敘〉都收錄於文徵明的「官方」文集中，另一篇作於1552年的〈送武進萬侯育吾先生考績之京序〉則不然。事因武進萬知縣任職三年之後，將赴京受考績；其民不捨，請文徵明為文著其茂跡。文徵明義不容辭，謂：「余雖未及識君，而蘇常比壤，聲跡相聞，循蹤良躅，奕奕在耳，不可謂不知君者。」[109]

　　還有許多無年款、也無法判定受文者究係何人的文章，然從文徵明稱呼他們的用語看來，這些人都是府尹或知縣（然不知是蘇州本地、抑是更遠地方的官員）。如〈致貫泉〉一簡，言觀趙孟頫書法（松雪書）之感，云：「雖非眞蹟，而行筆秀潤，亦當時人所贋，或是俞紫芝之筆也。」自稱號觀之，貫泉應爲知府，故此簡乃文徵明受地方官之請而鑑定書法之證。〈致研莊〉一札，亦爲某府官員所作，恨其會面之難，並奉上之前受委而爲的書作，自謙爲「拙筆」。〈致右卿〉一簡，則感謝他前來致奠亡妻，並邀之同至虎丘一集。而〈致練川〉則是草草答謝其餽贈之禮的便條。這兩人也都是府裡官員。[110]〈致天谿〉的兩封信，其一先對其致贈之壽禮申謝，接著說自己將即刻著手所委之《天溪圖》，末了以「小扇拙筆，就往將意」作爲回禮。第二簡則仍是謝其贈禮，並嗟嘆自己衰疾日甚。從文徵明給天谿的稱號看來，他很可能是錦衣衛之一員。[111]文徵明的覆函實有細緻的等第分別。〈致王明府〉就是封極爲簡短、公式化的謝簡。然這個例子不禁讓人懷疑，文徵明的書法既名重當時，這些帶有文徵明署款的謝簡，本身是否即可當成回贈之禮？[112]

　　從某些與知府或地方高官往來的資料，我們可窺見文徵明作爲地方聞人的處境、及其用以建立並維持名望的方法；無論何者，皆展現相當的複雜性。第一個例子見於文徵明作與蘇州知府王儀（1536–1539年在任）之信，開頭便云：

> 夫聲聞過情，君子所恥。有損無益，賢者不爲。今大巡郭公，欲爲某建立坊表，出於常格，區區淺薄，豈所宜蒙？深有不自安者。[113]

尋自謂陋劣，「潦倒儒生，塵伏里門，又以衰病蹇劣，不能廁跡士大夫之間」。若是被拔擢出群，則府裡的士夫將深以爲恥，因其「在今諸士夫之中，名位最微，人品最下，行能才智最爲凡劣」，豈可貿然居之？他雖不敢以君子自恃，卻也不願靦然無恥，甘爲小人。繼而引宋代吳地郡守胡文恭欲爲蔣堂立坊表，而爲蔣堂婉拒之典，將王儀比作幾百年前的好郡守，而自己才德皆比不上蔣堂，只欲人們知他是個「知份守己之士」，並乞求收回成命，罷此提議。接著又言今歲歉豐短賦，才是太守當務之急。而自其祖父父叔以來，俱任薄宦，里中父老咸引以爲榮。今若爲之建表，里人將投入匠役，則豈可爲文氏一家之名，而勞頓諸鄰之人。最後，文徵明提到，他早已反覆思量該如何請罷此事，後因擔心營繕工程即將進行，而趕緊提出。因其有

病在身，無法親詣階前，故由其子代之伏狀以請。

　　我們沒必要在這裡質疑文徵明的誠意；然此時影響文徵明取捨的，已非Clapp所謂出於其「自由思想及個人對藝術執著」，[114]而是以自己家族的名望爲終極考量：究竟要聽其堙沒不聞，還是要赫赫招搖。這封〈與郡守肅齋王公書〉畢竟是半公開的書信，收錄於文徵明死後家人爲其編纂的集子；其中自貶自抑之詞，或可視爲用以高尚其品德，增加其文化資本的手法。畢竟，隱士的力量在於對任何形式的力量皆一無所求。也許於生前樹立坊表是很粗糙的紀念方式；因爲在此事之後，文家人至少享有五座這樣的坊表，於有明一代，主導著蘇州城西北角的地景。[115]另一種更細緻的方式，可讓菁英同儕與鄉里大眾在城市景觀裡意識到家族的名望，此即立祠，乃國家授權用以祭祀著名歷史人物之處。在文徵明早年的文章，有篇作於1499年的詩敘，便是爲一位十五世紀高官之孫而作，此人正是爲了設立祖先祠堂而來到蘇州。[116]幾十年後，文徵明自己也參與了文天祥祠堂之立：於明中葉時，在文章中不斷拉近自己與這位宋代忠臣、名宦暨烈士文天祥的氏族淵源。Katherine Carlitz研究1470至1550年（幾乎涵蓋了文徵明一生）瀰漫於整個帝國的建祠風氣，發現文天祥是當時江南地區方志裡，受祀範圍最廣、最受推崇的義士。[117]文徵明之叔、右僉都御史文森便於1511年負責在居處旁修建其祠。1541年，規模更甚的新祠堂告成，祠堂中央的石碑抄錄文天祥的千古名詩《正氣歌》，出自文徵明之手。[118]這樣的祠堂是國家儀典的一部分，須由知府主持祀典（1541年時的府尹是馬勑，於翌年去職），故當時應是府裡請文徵明來書寫；如此一來，舉國共享的價值便緊緊地將青史名人、當世望族、與當今知府綁縛在一起。

　　馬勑之後的蘇州知府王廷（1532年進士），1542至1543年在任，宦途多舛，幾經黜陟，最終貶爲庶人。根據十六世紀中葉何良俊的記載，王廷與文徵明爲知交，一月中至少要拜訪文徵明三、四次；至巷口時，輒斥退隨從，下轎易服，方入書室；他們的話題總離不開文學與藝術，「常飯」即可伴他們暢談竟日。何良俊因歎道：「今亦不見有此等事矣。」[119]現存十封文徵明在王廷任內寫給他的書簡，清楚展示地方聞人（如文徵明當時七十出頭）與具有行政權力之地方首長（如王廷，比文徵明年輕幾十來歲）的互動關係。每封信都很簡短，其中有幾封涉及兩人共同參與薛蕙（大禮議中勇敢不屈的英雄之一）的身後事。[120]王廷負責撰寫行狀（這通常由弟子或門人執筆），文徵明則負責更正式的墓誌銘，即如第一信所示：

連日濔擾廚傳，兼領教言，未及候謝。方愧念間，而誨函顧已辱臨。西原[即薛蕙]疏稿，敬已登領，拙文旦晚寫呈也。使還，且此奉覆。徵明頓首再拜祖父母大人南岷先生（編按王廷）執事。九月五日。僅空後。

第二信則與禮尚往來的機制有關：王廷不知送了什麼來，文徵明便以其書法冊回禮：

向辱車馬臨眂，倉卒不能爲禮，顧勞稱謝，寔深慚悚。承惠墓碑，領賜多感。小字千文四冊漫往，或可副人事之乏耳，容易，容易。徵明頓首上覆郡尊相公南岷先生侍史。廿日

第四信裡，有「西原墓碑有搨下者，幸賜一二紙」之語，第五信亦與墓碑有關，意謂文徵明可能已經著手刻銘之事。接下來的信裡，又見到文徵明拜讀了王廷的詩疏，後又以自己付梓刊行的書冊爲贈：其一《伯虎集》，乃文徵明青年時知交、吳地才子唐寅的文集。唐寅當時早已故去，王廷甚至無緣識之：

明早敬詣使舫附行，不敢後也。天全集先上，伯虎集檢出別奉。治民徵明頓首上覆知郡相公父母大人執事。

後一信裡，文徵明又謝王廷贈他《舊唐書》，應是前見府學梓行的善本。接著，文徵明扮起引薦的角色，爲昔日幫過他的御史、拙政園主王獻臣之後人，求見王廷：

王槐雨子錫龍、孫玉芝欲謁謝左右，而求通於僕，敢以瀆聞，伏乞興進。治民徵明頓首白事郡伯相公南岷先生下執事。

這兩個年輕人的「字」都由文徵明所賜。現在文徵明爲他倆提供幫助，幾十年前的王獻臣可能也這麼幫忙過文徵明。文徵明所作的第一篇公開文章，即爲王獻臣所作，距當時已有五十年之久。明代禮尚往來的機制究竟可以延續多長？我們在這裡見到極爲稀少、卻又朗朗在目的例證。

剩下的信裡，文徵明抱怨了他的腹疾（這個例子會不會是兩人關係親近的表徵？），提到了薛蕙《西原集》的出版事宜，最後並答謝王廷贈書。這些明代文人往

還間的日常小事儘管平凡瑣碎，卻鮮活地呈現出離京返家後，所謂徹底斷絕與官場往來、謝絕一切交際的文徵明，究竟是什麼樣貌。當家族聲望與過去的京官頭銜和眼前的文化地位交織在一起，爲了維持這些使文徵明卓爾超群的一切，他不得不積極地投入社交版圖。而對蘇州而言，文徵明不僅是吳中文化的宣揚者，也是成就其薈萃人文的一部分。時人津津樂道的「吳中勝概」，已將蘇州文化頌揚至執全國牛耳的地位。而文徵明如何參與吳地名聲之建立，則是下一章的主題。

5
「吾吳」與在地人的義務

　　前面幾章各以不同社會關係裡的「人」爲討論中心，然文徵明因應不同義務而調整的各種身分認同卻不僅止於此。「地方」意識即是個廣爲接受的框架；通過它，文徵明及其同代、後世之人，便合力建構了今日所理解的他。[1]終其一生，他從未停止頌讚那片造就了他的山光水色和歷史人文。蘇州地區，他常掛在嘴邊所謂的「吾吳」（見下頁地圖），不只是一片被動、無所作爲的土地，更是個活躍的能動者（active agent），在某種微妙的互惠關係裡，相輔相成地榮顯了自己與他人的令名。吳地的核心由幾個州縣所組成，是當時貿易與製造業的中心，規模遠勝同期歐洲任何相類地區，文徵明即在此間施展其社交藝術。該地更蘊含悠長的文化與歷史，舉目所見，盡是引以爲榮的驕傲。在這強烈地域歸屬感的框架內，文徵明筆下細膩的心靈地景與其行文的迭宕風姿，從不單調、甚少一致：空間與地點，總依隨著不同的脈絡情境，與信手拈來各種微觀、巨觀下的風土地貌，而呈現豐富多樣的表達。

　　我們可以說，「朝／野」之判是文徵明認識整個帝國文化空間的方式之一。[2]在一篇墓誌裡，他便取「中／外」一詞喻朝野之別，並以「浮湛中外垂二十年，再起再廢」來總括墓主的宦途。[3]然而，朝廷與北京雖是當時帝國的政治中心，卻永遠無法取代心目中保留給「家鄉」的中心位置，各種思念懷想無不依此而生。文徵明於1520年代抵達北京後，身處這飲食、語言、及生活質感俱截然不同之處，[4]鄉愁與歸思便不斷自筆端流淌而出。有件事不妨一提：文徵明在北京落腳的慶壽寺，實與一極富爭議性的蘇州名人有關。此寺曾是明成祖之親信謀士姚廣孝（1355-1418）的駐錫之地，將首都自長江下游遷至北京之議即由他所提出（然日後遭嫌，其神主亦於1530年自太廟移出）。當時的慶壽寺除作爲僧錄司的辦公處所外，亦地近翰林院，故若有空房，文徵明沒有理由不選擇在此居住。然而，客居異地的旅人亦可能因爲該寺與故鄉的淵源而在此停留，畢竟以同鄉旅客爲主的「會館」得要到明朝末年才逐漸發展開來。[5]也許旅居京城的蘇州人多選擇在此碰頭吧。

　　不消說，蘇州定然常入文徵明羈旅北京時的夢中。作於1525年的〈病中懷吳中諸寺〉詩組，由七首七言律詩組成，分別以吳地名寺爲題；其中多處更單獨舉出，入

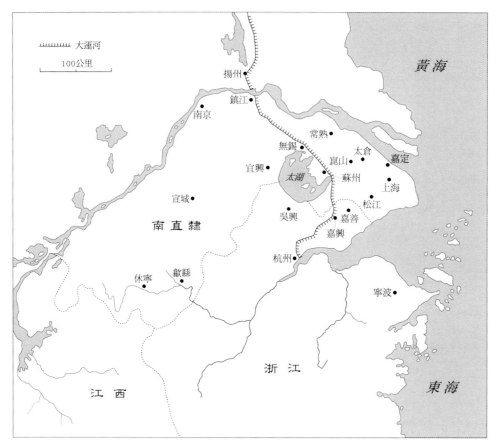

明代長江三角洲地區

詩入畫，反覆抒寫。[6]同年所作的〈思歸〉，則述其「終日思歸不得歸」的無奈。[7]1526年還家途中，因天寒河僵，滯留於大運河，遂撿擇懷鄉詩作，別錄一冊。[8]既歸，又作〈還家誌喜〉以慶。[9]鄉愁素爲極有力的文化喻說（cultural trope）。文徵明在1538年爲楊復春所作的墓誌銘裡，便極哀其客死道途、遠離家鄉的悲劇。楊生與文徵明一樣，中年甫受薦舉而入北京國子學，卻在赴試禮部的途中，於去京不到百里之地，病逝舟中。[10]（就像文徵明自己的父親、及許多赴各地方行省任職的官員一般。）

然而，怎樣才算是「家」？家的邊界又在何方？就像「家族」（family）與「友人」（friend）一般，這也是個不斷商榷下（negotiated）的字眼。「吾吳」、「吾蘇」等用語散見於文徵明的作品，用以表示地與人的親密程度。後世論者喜以地繫人，特別看重文化人物的地域身分，文徵明在中國畫史上遂以「吳派」中堅的樣貌出現。[11]以蘇州爲中心的「吳派」，與「浙派」（由來自浙江卻活躍於宮廷的畫師所組

成）兩相抗衡的概念，已成幾世紀以來書寫明代繪畫史的討論架構之一，文徵明在吳派的地位更早已廣受認可。最早提出「吳門畫派」一詞的，或許是集大成之評論家董其昌，時距文徵明辭世已有五十年之久，而被尊爲吳派開創者的沈周亦已離世百年。可以肯定的是，畫家群體以地理區域自我認同的情況，在十六世紀後期達到前所未見的高峰；所謂的「松江派」、「華亭派」、「雲間派」，都和「吳派」一般，俱於此時開始在文獻中廣泛出現（這些詞彙的有效性雖仍有待辨證，卻皆已在藝術史的版圖上佔有一席之地）。然而，「吳派」一詞的背後仍有許多相關聯的詞彙，惜今日已無能察覺其彼此間的細膩差別。明代時用以指稱蘇州及其周邊環境的詞彙亦爲數不少，我們同樣也無法全盤掌握其間差異，只能確定它們絕非可以彼此互換的同義詞。[12]該地除了在行政上隸屬於長江三角洲南側的地理區塊，更有某種極富想像力與關聯性（associative）的地理觀念：這是一種不斷往復商榷的地方意識，串起了自然山水與當地居民，也聯繫起過去與現在。文徵明便是透過編纂1509年《姑蘇志》的機會、及以家鄉吳地風華爲題的詩畫與文章，在一定程度上參與了這「地方意識」的建構。

「吳」，原本是春秋時代一諸侯國名，後用以泛指長江下游的區域。故「吳門」乃是蘇州城及其腹地的古稱。[13]1538年文徵明爲無錫人張愷（1453–1538）所作的傳裡，便只簡單地說：「余家吳門，與錫接壤，少則聞有張先生企齋（即張愷）者。」[14]然此地實際上的行政區劃在幾世紀間歷經數變，因此「吳門」並非一個邊界明確、可以在現存地圖上圈圍出來的地區。在明代的用法，「吳門」可以狹義地指稱吳縣與長洲兩縣，約莫五十萬人口的蘇州城區便在其間。然它同時也可以用來指稱構成蘇州府行政單位的一州七縣。[15]此外，吳門不只是地圖上的空間，更是個文化用語，在不同的上下文間任個別的作者與讀者們解讀（可能也都是操吳語者，雖然我們並不清楚地方認同如何藉由口語的方式表達）。還有許多詞彙可用來表達這個概念上的空間，如「吳城」、「吳都」、「吳中」、「吳郡」等，當然也包括同源的「姑蘇」與「蘇州」本身。這些用語多可見於文徵明的作品，然個別所隱含的深意今日已無法得知。

「三吳」是文徵明文集中相當常見用來描述這一大片區域的詞，意指組成古吳國的吳郡、吳興、與丹陽。[16]1528年爲隱士王淶（1459–1528）所作的墓誌裡，文徵明便云：「長洲之野，有隱君王處士…家世耕讀…三吳縉紳，咸與交遊。」且王淶緊鄰湖邊的宅中收藏有圖書萬卷，並與沈周、祝允明等名流詠吟其中。[17]當文徵明

的得意門生王寵於1533年英年早逝時，他則哀悼其「文學藝能，卓然名家…隱爲三吳之望」。[18]文徵明謝世前爲一致仕官員錢泮撰墓誌銘，其中亦有「嗚呼！自倭夷爲三吳患者，數年鹵掠燒劫，多所殺傷，兵不得休息，民不得安居」之句。[19]另一作於1546年記太倉州重浚七浦塘的碑文裡，「吳」與「三吳」則顯然被當成同義詞使用。其首即云：「吳號澤國，故多水患。」七浦塘曾於1480年代後期的弘治初年浚通，但於1546年，朝廷又下詔興修「三吳水利」。這項工作落在當時御史歐陽必進（1491–1567）及其他包括當時蘇州知府范慶等官員的身上。文徵明細述疏浚的地區，並提供清楚的數據，包括規模大小、淺深等，如用了民夫一萬八千四百人，費銀七千八百二十三兩，耗時九十七日等，都巨細靡遺地記錄下來。[20]似這類由地方長官所委任的文章，不僅聯繫起行政與文化上的地理區塊，也將地方菁英（如文徵明）以個別或集體的方式與這個想像中的帝國空間綰結在一起，而文士們亦樂於對此揄揚頌讚。

　　另一個今日常用以指稱長江三角洲南側的詞彙是「江南」，意謂長江以南的區域，然文徵明的文集中卻較少使用。文徵明所作、現存年代最早的墓誌銘裡可見此用法。該銘作於1503年，乃爲沈周之子沈雲鴻所作，內中有「江以南論鑑賞家，蓋莫不推之也」之語。[21]然此用例在其散文中仍屬稀見，卻常見於他的畫作題名，特別是成於1547年的《江南春》，現已公認爲是現存「細文」風格裡的精品（見圖23）。Germaine Fuller 曾以此作與其他同題作品爲主幹，討論「江南春」這一圖像題材在明代的發展情況，發現文徵明適爲其重要的樞紐。[22]誠如Fuller所述，與「江南春」相關的文學和繪畫題材始於顧況（?757–約814）、惠崇（約965–1107）及李唐（約1050–1130後）等人所作、現已佚失的手卷，而後發展成一系列描繪河岸遠渚的景緻，並蘊含隱逸山林與遺世獨立的意味。[23]這類題材旋被江南地方視爲文化遺產，對此，元代畫家倪瓚實功不可沒。他有詩作以此爲題，其詩卷並於1489年之前進入徐世英的收藏，文徵明與徐世英相識，早於1505年即有畫作贈之。而沈周或多或少亦與倪瓚有點淵源（沈周的祖父與畫家王蒙爲友，而王蒙與倪瓚亦相識），且似是從他開始，方流行起唱和倪瓚〈江南春〉原韻的風尚。至1539年，袁表更將這類唱和原韻的詩作集結出版。袁氏亦是文徵明的友人，在下一章裡將對他有更詳盡的討論。因此這個題材無論作爲詩、或作爲畫（文徵明至少有五幅畫以此爲題，見圖39），皆可作爲表達地方認同與蘇州認同的管道，它既爲個人性的自我發抒，亦是集體性的文化展現。故而「江南春」乃是掌握文化資本（如倪瓚與沈周這類人物）

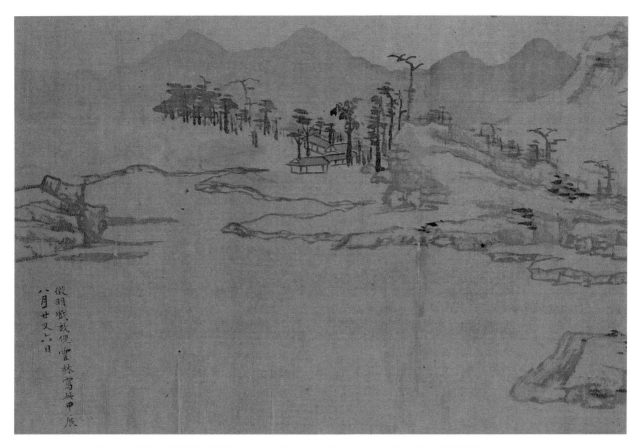

圖39　文徵明《江南春》（局部）1544年　卷　絹本　水墨　24.3×77公分　北京 故宮博物院

的金庫密碼，十六世紀的菁英階層可以藉此而附麗驥尾，留名其中。然這也不過是將蘇州文化聲譽推播至更遠地區、甚至是全國舞台的方式之一。

「蘇州」並不純然是個都會城區（urban area）：這點和其他明代的城市相同，它們「顯然不是可以整合在一起的個體，且沒有任何如歐洲城市般的組織特徵，可將其依法律或政治的手段區分開來」。[24]我們或許可以納悶，像「吾蘇」這樣的詞彙是否曾在口語上可用以表示整個蘇州城，然「蘇州」一詞卻更常指稱較大的一「府」之地。知府雖有權過問其治下的蘇州城區（圖40），當時卻沒有如市政府這樣的單位存在。[25]相反地，蘇州城區的管轄權自十七世紀起，便可以南北向的軸線於近乎中點之地劃開，分屬於兩縣：以西歸吳縣，以東爲長洲。由是而知，此乃「縣」別，而非「府」治（更不是「城」），方爲一地正式登錄的名稱與身分標幟。明代史

圖40　《蘇州府境圖》　出自王鏊（編）《姑蘇志》　1506年　木刻版畫

料裡若語及某人所出之地，必亦以「縣」爲之，今日以那些資料爲本的參考書籍，亦延用此一習慣。例如文徵明在《倣李營丘寒林圖》（見圖7）上，便不憚煩地以「武原（縣）李子成」稱呼受畫者。（文徵明僅在極少數情況下使用比「縣」更小的行政單位，雖他曾在吳縣陳冕[約1472–1542]的墓誌銘中云：「余與陳氏比里而居，少則遊君伯仲間。」[26]此處的「里」是明代地方行政上的技術性用詞，理論上由110戶人家組成。）文徵明偶亦只書一「蘇」字，但這類情況多出現於墓誌文章，並附帶說明某人乃設籍於某縣之居民，因爲亡者沒必要葬在其錄籍之地（或者也無須住在該地）。例如，文徵明的叔父文森起初葬於吳縣穹窿山，後因墓浸於水，遷葬於長洲花園徑，近文徵明祖父文洪之墓。[27]而文徵明之兄文奎則葬於吳縣梅灣，儘管其居住地在蘇州城外，地屬長洲縣，位於陽城與沙湖之間。這些都表示文家在組成蘇州城的兩縣內皆擁有地產，且可葬其逝者，儘管其家爲入籍長洲縣的居民。故在想像的層面上（如非行政上之事實），「蘇州」一詞自有其意義。

　　「地方」在文徵明撰寫的墓誌文章裡扮演著重要的角色。自1527年從北京歸來後，這類爲本地賢達而作的文章即有愈來愈多的趨勢。仔細分析這批作品，會發現其*地緣性*（*immediate locality*）相當濃厚。簡單地說，若身爲文徵明的近鄰，似較

有機會請他撰寫墓誌碑傳。因此總數83篇的墓誌文章裡，便有26篇是爲同邑長洲縣人所作，幾乎是爲吳縣人所撰數量的兩倍（僅14篇）：文徵明在吳縣雖可能有房產，其家卻未設籍該地。而這83篇中共有47篇是爲長洲、吳縣兩地、以及錄籍於蘇州衛與泛稱爲蘇州地區之人所作。若再擴大分析，則83篇裡有58篇是爲更大範圍的蘇州「府」居民所撰。而這83篇中，至少有74篇是爲設籍於南直隸地區（以南京爲中心的省級行政單位）之人所作。故只有9篇是爲錄籍南直隸以外之人所撰，然儘管如此，其中5篇的主人翁也出自鄰省浙江，文化上同屬廣大江南地區的一部分。只在極少數的情況下，這片區域以外的人，特別是出身北方的人氏，才有機會享受讓文徵明作行狀碑傳的待遇。這現象讓我們不禁要問：相對於「區域性」或「地方性」，文徵明究竟有多「全國性」？他究竟有多少舊識來自於生活的核心地域之外？而究竟有多少這範圍以外之人，曾於文徵明尚在世時，聽聞過他的名聲？若自其八位「父友」而觀，有三位來自同縣長洲：一位來自蘇州府內的崑山（其妻娘家）：另一位來自嘉興，爲緊鄰蘇州府之浙江省所轄的縣治之一：還有兩位來自以南京爲中心的應天府。只有一位自「遠方」來：說穿了也不過是浙江泰州府的太平縣而已。[28]中國文化的地域性（regionalism）直到近日方始成爲研究議題（特別是在藝術史學界），然那些制式而集中的資料，卻惑人以某種同質化的印象，將所有的空間等而視之，整個帝國遂成了一個想像的共同體，彷彿對受過高等教育的文人而言確實如此。

　　文徵明的作品其實很在意與地點有關的細節，不僅注意到「人」從何處來，甚至也關心「物」自何方至。1516年便有首詩記錄客人贈禮，題爲〈客贈闈蘭秋來忽發兩叢清香可愛〉。[29]1532年的名作《虞山七星檜》（圖41）也和地方名勝若干相關，可能是遊客希望看到的部分。[30]文徵明的作品裡常可見對於帝國各地的不同認識與各地優劣強弱的判斷；這些意識（可能半從閱讀而來、半自文人間的交談而得）在時人討論仕途及地方職缺時尤爲普遍。文徵明顯然對未曾造訪之地也有強烈的想像。因此，當時北方新興的商業城天津，在他而言是個「盜區」。[31]而位於長江口外的崇明島則是危險的紛擾之地，當地刁民競爭漁鹽之利，令官府疲於綏撫。[32]又據他1526年爲周祚所書的贈別之敘，位於北京南邊平原的來安縣，邑小地貧，算是浪費周祚這樣的人才了。[33]所有這些次級地點皆有意無意地拿來與蘇州相較，而他亦早已準備好吟唱一切讚頌蘇州的謳歌。如〈贈長洲尹高侯敘〉裡，文徵明便稱頌受文者（幾乎可以肯定是高第，1516–21年在任）所轄地長洲，乃蘇州府之樞機，爲

圖41 文徵明《虞山七星檜》(始自頁141,接頁138)

「東南要劇」,當地所出之賦更「率倍他鄉」。[34]

　　明代社會是個流動性的社會,因休閒或赴職而起的行旅活動,對上層男性菁英(甚至以外之人)而言,算是相當普遍的共同經驗。文徵明的文集便充滿了這類流動的男性(女性之例則較少見),以及透過諸如旅行或以詩圖爲記等行爲,將「空間」轉換爲地點的各種方式。如1512年時,他有一詩送某僧人返杭,[35]同年爲故交舊識送別的場合亦甚夥。接著於1513年,他爲錢貴作詩言別,敍云「元抑赴試北上,過停雲館言別,賦此奉贈,并系小圖」。[36]而長篇的贈別詩,通常爲官場同寅所作,佔了他北京時期作品的大半,且很可能多伴有畫作,如前見錢貴之例。[37]是以文徵明的現存畫作中,可能有不少件是在這樣的情境下所作,然今日因缺乏題跋的特別標註而不爲人所識,或他們根本就特意避免十五世紀時流行的送別圖式。文徵明(如石守謙所言)則漸以更細膩的視覺想像來描繪鄉愁,如《雨餘春樹圖》(見圖57)所見。[38]

　　文徵明的作品亦富於記遊之作,無論其出遊是出於純粹玩樂或人情之邀。詩題常精確地記錄出遊的情境,例如(自1527年起)〈王槐雨邀汎新舟遂登虎丘紀遊十

二絕〉這類詩作。[39]其他因這類出遊而欠下的詩書畫作品，通常作於舟中，搖搖蕩
蕩，自是不便。[40]然而，詩題或畫跋同樣可用來記錄遊罷後作詩或作畫的情境；如
〈嘉靖庚子[1540]七月同補庵郎中遊堯峰頗興歸而圖之〉詩，[41]及1520年題於小畫
《虎丘圖》的跋文言文徵明「歸而不能忘」的縈思。[42]「露天」寫生顯然不是明代
文人作畫的方式。從畫跋所提供的訊息，亦可得知許多文人旅途中作畫的情境。如
1528年文徵明《五友圖》上的短文所言：

> 嘉靖戊子[1528]春二月，子重邀余同遊玄墓，流憩僧寮凡五日。湖光山色，窮
> 極其勝。歸舟寂寞，子重出此紙索畫，漫爲塗抹。昔子固[趙孟堅，1199–約
> 1267]嘗圖松、竹、梅，謂之「歲寒三友」。余又加以幽蘭古柏，足成長卷。[43]

跋文中的「子重」乃湯珍，畫本身則是此行之報酬；文徵明在這種情境下是很難推辭的。
　　以同一地點爲題的〈玄墓山探梅倡和詩敘〉是盛讚玄墓的典型例子。是處位於
府境西南的太湖邊上，「其地偏遠，居民鮮少，車馬所不通。雖有古刹名藍，歲久
頹落，高僧韻士，日遠日無」。然而，「古之名山，往往以人勝」。[44]此語雖爲老生

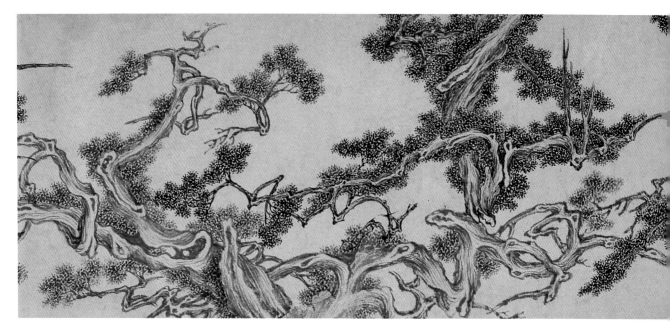

圖41 文徵明《虞山七星檜》(始自頁141)

常談、不少見於其他作品,卻直指一重要的文化喻說,即名人與勝地間相互依存的關係。在1520年的〈金山志後敘〉(金山是長江中的一座小島,於詩中頗負盛名),文徵明說得更明白:「詩以山傳耶?山以詩傳耶?要之,人境相須,不可偏廢。」[45]為史際(1495-1571)所作的〈玉女潭山居記〉,亦有「地以人重,人亦以地而重」之語。[46]正如人際之間的禮尚往來一般,人與地,當作為具有行為力的能動者(agent)時,其間的互依互惠亦為文化儀節裡的重要元素。只不過此處之「地」指的並非一般山水,而是特定的、「吾吳」的山川大地。

山水與文人之間的相互依存、以及山水概念何以是種「文化建構」(用現代的話說),一併成為當代學者范宜如研究文徵明山水詩時主要的討論議題。[47]范宜如注意到文徵明詩作裡大量援引的地方史事與遠古人物如吳王闔閭、夫差、和西施等。如1511年文徵明記虎丘劍池之詩:相傳劍池深不可測,因是年多天池水乾涸,故引好古者前往一探,文徵明遂賦此詩。[48]這類懷古、思古之作對蘇州文人至為重要,彷彿可助其粉飾許多輝煌的史跡幾已無存的事實(算是蘇州與威尼斯的共同點之一吧)。據范宜如統計,1509年《姑蘇志》〈古蹟〉篇的104個條目裡,只有30處可以實

地造訪，而這些又多爲巖洞等自然景觀，僅5處遺址和4至5方泉水仍可見證蘇州悠久的光輝歷史。[49]然而，實跡闕如倒也利於在這些景點與往古名賢的關係上作文章；也正是這些文化盛事（而非尚存可見的遺跡），方爲普見於文徵明文章的主題：

> 嘉靖十三年[1534]歲在甲午穀雨前三日[約西曆4月20日至5月4日]，天池虎丘茶事最盛，余方抱疾，僵息一室，弗能往與好事者同爲品試之。會佳友念我，走惠二三種，乃汲泉吹火烹啜之。輒自第其高下，以適其幽閒之趣。偶憶唐賢皮、陸輩茶具十詠，因追次焉。非敢竊附於二賢，聊以記一時之興耳。漫爲小圖，遂錄其上（圖42）。[50]

「皮」指皮日休（約834–約883），「陸」指陸龜蒙（約卒於881年），後者與文徵明同爲長洲人氏。這兩位唐代詩人都與蘇州關係匪淺。文徵明在三十年前、1503年的〈遊洞庭東山詩序〉即引述二位詩人之例，比況自己與徐禎卿的關係；詩共七首，乃和徐禎卿之作（文徵明在此稱之「余友」）。[51]

另一個在蘇州山水佔有一席之地的古代英雄人物是范仲淹（989–1052），他是

圖41　文徵明《虞山七星檜》1532年　卷　紙本　水墨　29.2×362公分
　　　檀香山美術館（Honolulu Academy of Arts, Hawai'i.）

宋代政治家兼文人。范公祠就位於天平山，文徵明常遊憩於此，並有畫軸記1508年
與吳燿、陳淳、錢同愛、朱凱等友人同遊天平之事，今有三本傳世（圖43、亦見圖
16）。[52]范仲淹於明代時益受尊崇，文徵明為撰墓誌銘的長官吳一鵬，因十分敬重范
仲淹，遂為之修三賢祠，與當地另兩位賢士同饗。[53]是故1538年的〈記震澤鍾靈壽
崦西徐公〉一文可以很自然地將地方山水、往聖先哲、與當世賢達三者巧妙地連
結。此文為王鏊之婿徐縉（1479–1545）所作，王鏊是文徵明早期最重要的庇主，
第三章曾經討論過。時徐縉年當六十，其二子請文徵明為文壽之，因文徵明雖然年
紀較長，財富與社會地位卻遜於徐縉。文起首即云：「吾吳為東南望郡，而山川之
秀，亦為東南之望…而言山川之秀，亦必以吳為勝。而吳又以太湖洞庭為尤勝。」
繼而述徐縉成長之山川鍾靈，次言徐縉生平，並頻引典故以為美言，舉范仲淹為其
宗。其行文策略乃是以地靈（洞庭）配人傑（徐縉），將今人況先賢（范仲淹）。[54]
類似之作亦可見於次年（1539）所作的〈郡伯鶴城劉君六十壽序〉，如：「吾吳聲
名文物甲於東南，而以衣冠相襌，歷數百年不絕者，獨推劉氏。」[55]

　　文徵明的題識經常提及地方歷史上的文化英雄。如〈題蘇滄浪詩帖〉裡，文徵
明細考了蘇舜欽（1008–1048）此作之年代；蘇氏因建滄浪亭而聞名，惜該亭於其

時已湮沒於荒草間。據文徵明的題語，此帖乃徐縉因其爲郡中故賢之跡而重金買進。[56]〈題陸宗瀛所藏柯敬仲墨竹〉則評述了元朝廷鑒書博士柯九思（1290–1343）的風格；柯九思本人後亦歸隱蘇州。[57]〈題沈潤卿所藏閻次平畫〉一文，因此畫曾爲元代崑山大收藏家顧德輝（1310–1369）故物，遂略述其生平梗概。[58]蘇州文化綿綿相續、代代相傳的想法，乃此文宗旨。這也解釋了文徵明〈溪山秋霽圖跋〉的深意。此畫乃陳汝言所作，他於明初時曾出仕，倪瓚與王蒙俱與之爲友，文徵明於跋中稱之爲「鄉先生」。[59]當時有廿三位知名士大夫於畫上題識，文徵明爲之一一考錄其中可徵之二十人，包括朱德潤與倪瓚。然重要的是，陳汝言乃陳寬祖父，陳寬爲沈周之師（陳寬之父陳繼亦爲沈周父、叔之師），而文徵明又師沈周，故雖相距百年，陳汝言與文徵明隱然有關。[60]

至文徵明晚年，少時同遊之士亦因其文章華詞而登入地方名人堂。1536年，文徵明跋祝允明詩文（時祝允明已於十一年前謝世），將祝允明、唐寅、與都穆三人並稱，謂諸人雖未能逐少時之志，卻足徵地方風流：「其風流文雅，照映東南，至今猶爲人歆羨。」[61]「東南」一詞常見於文徵明作品中，是地方認同的標記。〈沈先生行狀〉裡，文徵明不僅述沈周之名滿天下，更將其成就歸本於地方，即所謂的

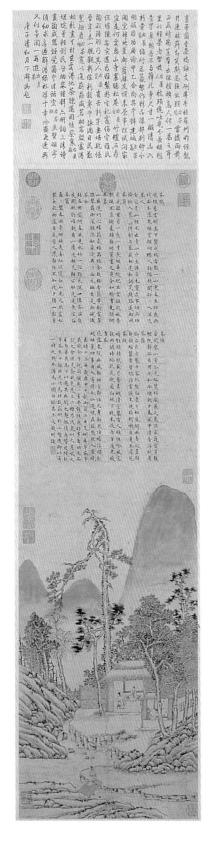

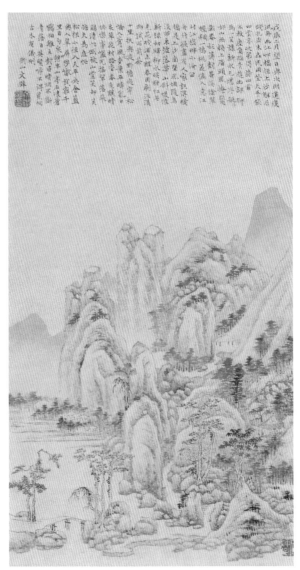

圖43
文徵明 《天平記遊圖》
1508年
軸 紙本 設色
上海博物館

（左）
圖42
文徵明 《茶事圖》
1534年
軸 紙本 設色 122.9×35公分
台北 國立故宮博物院

「東南」：「內自京師、遠而閩浙川廣，莫不知有沈周先生也！…風流文物，照映一時，百年來東南文物之盛，蓋莫有過之者。」[62]當其友蔡羽卒逝，文徵明嘆道：「嘉靖二十年辛丑正月三日（1541年1月29日），吳郡蔡先生卒。吾吳文章之盛，自昔爲東南稱首。」然他接著爲蔡羽爭取全國性的名聲，舉吳寬、王鏊等人於成化、弘治年間繼起高科，「持海內文炳」之事，又述楊循吉、都穆、祝允明等雖不因仕途而顯，亦以文章名世。而蔡羽雖爲後出者，其才卻足儕諸公。[63]如此標舉吳寬與王鏊全國性的高名，在文徵明作品裡實爲少見。1541年爲薛蕙作〈吏部郎中西原先生薛君墓碑銘〉有云：「弘治、正德間，何大復、李空同文章望天下，摛詞發藻，輘輷漢晉，一時朝野之士，翕然尚之。」文徵明將薛蕙比於何景明（1483–1521）與李夢陽，讚美之詞溢於言表，然薛蕙後爲小人所乘，故經世之才不得見於世，而今已矣，文徵明之慨，「豈獨爲一時一郡惜之，固爲天下惜之也」。[64]

　　史事、勝景、及近賢風流，於明代蘇州全交織於或大或小的宗教設施上。佛教寺院是山水間獨樹一格的雄蹟，不單爲消閒去處，更提供食宿之便與風雅之具。現存一件1516年的畫作（圖44），繪治平寺之遊：六年後，該寺則成爲文徵明宦遊北京時魂牽夢縈的吳中諸寺之一。[65]另一在1521年書於《吉祥庵圖》的題跋，謂「徵明舍西有吉祥庵，往歲常與亡友劉恊中訪僧權鶴峰」，並憶1501年時兩人於該地賦詩之事；而今劉已故去、庵毀於火、僧亦化去，不勝感慨。文徵明因與劉恊中之子劉稞孫話及此事，遂作圖記之。[66]可見寺院乃文人宴遊之標的，亦爲其鄉愁之主題。然某些時候，文徵明對寺院事業的支持顯得更爲積極，尤其是對那些足以表彰「吾吳」榮光的具體實物。他雖於1546年自謂不學佛，卻以其典雅書風抄寫不少佛教經典，亦以文章盛讚寺院歷史、或祈請佈施以維修或重建的經費，藉其文名使寺院同臻不朽。[67]儘管如此，對他而言，最重要的仍是這些寺院與地方歷史的文化關聯。因此，未紀年的〈瑞光寺興修記〉開頭便云：「吾蘇自孫吳以來（約當西元第三世紀），多佛氏之廬，瑞光禪寺其一也。」他強調該寺之古，故敍其建於西元238至251年間，重建於十二世紀初名臣朱勔之手；然自宋至元，迭遭祝融，故又於1391、1403、及1417年重修。[68]（文徵明另有詩記其斷碑與蔓草。[69]）此文乃因該寺住持懷古鼎公之請而作，卻未收入其官方版文集《甫田集》，或許是不希望後人藉此想見文徵明其人。同樣的情況也可見於其他爲數不少的功德文章上。1544年的〈虎丘雲巖寺重修募緣疏〉，以「伏以虎丘天下名山，雲巖吳中勝刹，歲久摧毀，茲

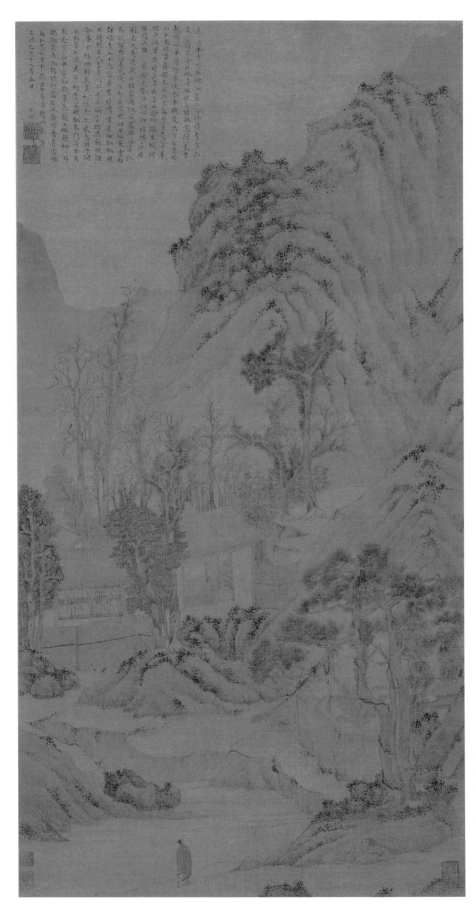

圖44
文徵明
《治平山寺圖》
1516年
軸 絹本 淺設色
77.4×40.6公分
加州大學柏克萊分校美術館
〔Berkeley Art Museum,
University of California.〕

欲興修」起首。[70]而〈興福寺重建慧雲堂記〉（1549），先簡言佛教義理及寺院興築之史，論精舍何以「必據名山，佔勝境」。接著敘此寺居洞庭東山，山多佛刹經廬，與城市限隔。文徵明於1502年與友人浦有徵、王秉之同遊諸刹，至興福寺，宿其慧雲堂。老僧喜客，款以香、茗，諸客酣飲賦詩，感夜蕭寂。四十年後，其幽棲勝賞，雖依然在懷，然當文徵明「歸自京師，問訊舊遊，則當時僧宿，俱以化去，堂亦就圮。僧嘗一葺之，旋葺旋壞，至嘉靖癸卯（1543），壞且不存」。現受住持永賢之請，遂爲文以記。重要的是，與文徵明關係密切的吳寬與王鏊，亦曾有文記此寺；文徵明本諸前記，故知堂建於1430年，距今（1548）已百又廿年。[71]似此言及當代賢達或長者造訪某地，遂使其地因而名世之事，常見於《甫田集》中的同類文章。一篇未紀年的〈宜興善權寺古今文錄敍〉，述美景、古刹、及僧人方策如何輯纂碑石之銘而成此錄。文徵明於此再度重申：「夫山水之在天下，大率以文勝。」並提及老師沈周嘗爲此地賦詩之事（是以學生亦必爲文以記，方爲盡義）。[72]另一篇長文〈重修大雲庵碑〉約書於1548年，首云：「吾蘇故多佛刹，經洪武釐敔，多所廢斥，郡城所存，僅叢林十有七。其餘子院庵堂，無慮千數，悉從歸併。遺跡廢址，率侵於民居，或改建官署。」繼而描繪該地如詩般的荒圮景緻，過訪此庵即如身游塵外：「余屢遊其間，至輒忘反。」其僧徒多讀書喜文，所遊者皆文人碩士，如其師沈周、友人楊循吉、蔡羽等，「皆常棲息於此」。庵雖曾兩遭回祿，已於1546至1548年間重修，煥然如昔，其莊嚴堪爲古往名僧所息，其景勝又集今朝遊人之趣。然此庵卻不墮入他寺競務奢華之途，秉其道心正信，故得再燬再新，嚴翼有加。此碑乃依住持定昂（又號半雲）之請所爲；[73]文徵明作此碑前，已與半雲和尚有所往來，從兩人之前互通的書簡看來，文徵明日後會爲之書此長文，其來有自。[74]

　　對文徵明同代人而言，蘇州隨處可見的風華勝概，除了「名勝」之外，莫過於當地的世家大族，及其財富、功名、和文化資本。然「蘇州」得以作爲高門的族望之地，亦是不久之事。直到1367年朱元璋軍隊入江南，攻破以該地爲根據地的割據勢力張士誠，「蘇州」才成爲正式的行政區劃之名，以及城區的俗稱。[75]文徵明家族在這動盪的時代來到蘇州；在文徵明的認知中，他和多數同代人的家族之所以落腳蘇州，仍與鼎革易代的紛擾有關。文徵明爲其兄所撰的墓誌銘便謂：「吾文氏自盧陵徙衡山，再徙蘇，占數長洲。高祖而上，世以武胄相承。」[76]不少友人與故交亦多於此動亂之際隨軍來到蘇州。如友人閻起山（文徵明於1507年爲作墓誌，乃現

存最早的第二篇），其家亦於國初之時隨大明軍隊而至蘇州。[77]類似的出身在文徵明
文集所載的詩文中亦不少見。如張瑋家族也是在明初時才遷入蘇州城，隸籍蘇州
衛，為世襲軍戶。[78]1538年文徵明為吳繼美（1488–1534）作墓誌，吳氏為蘇州衛指
揮僉事，先祖從朱元璋征戰並立有軍功。[79]出身軍籍是值得誇耀的事，無須隱藏。
如1533年〈明故大理寺少卿董公繼室唐夫人墓誌銘〉裡的上海唐氏，其先世便曾隨
明太祖與成祖起義。[80]另也有雖非隨軍而至，卻於十四世紀末落腳於蘇州。如杜璠
一門便於其曾大父之時來吳，約當明朝建立之時；[81]而文徵明的好友錢同愛，其先
世亦因避元季明初之亂而逃至蘇州。[82]洪武之時，明太祖欲盡除吳地本土菁英，致
令一切外來移民以外的出身顯得格外特別。如〈顧府君夫婦合葬銘〉中，文徵明述
顧家先世原居開封，後於宋室南渡時至吳中居住，成為大地主，並特別提到其家因
自某代起悉斂豪習，故於洪武剷除豪右之時得以倖免。[83]雖然不清楚顧、文兩家的
關係，但顧家可能是文徵明祖父之繼室、其叔文森之母的娘家。此例表明了移入軍
家（如文家）與入明以前即存在之地方大族互相聯姻的可能模式：新興的菁英階層
便由此二族群互融而成。而當初激烈軍事衝突下立場各不相同的家族，現在卻亟欲
以文化來推廣獨特的蘇州認同，這或許可部分解釋為是出於塑造並鞏固這蘇州認同
的必要；儘管如此，朝廷仍對此地之民多所猜忌，致使明初前四十年的稅賦特別苛
刻繁重。

　　這樣的歷史背景或許讓文徵明為他人作傳時，總特別強調「大家」或「大族」
的觀念：這些高門多舉於學，通過私塾教育，並投身於正統或正行之研究。如1545
年〈跋重建震澤書院記〉一文，誌其自宋以來已歷三百週年，與重修這所正統儒學
書院之事。[84]〈太倉周氏義莊家塾記〉亦然，引《周禮》〈大司徒〉論學句以論家塾
之建。[85]設立家塾之古風得於此際再興，實與當地的家族結構有關；更為嚴謹的組
織──「族」，在此地仍不如他處來得發達。[86]而修纂族譜乃此發展的元素之一，文
徵明有些文章即為族譜所作，如〈陳氏家乘序〉：該家譜乃曾任職太醫院的長洲儒
醫陳寵所編。[87]在〈題香山潘氏族譜後〉，文徵明嘆道：「近世氏族不講，譜牒遂
廢，非世臣大家，往往不復知所系出。今吳中士夫之家，有譜者無幾。」而對於潘
家由當時的潘崇禮可上溯至宋朝的八世祖，更感難能可貴。族人有與當地名賢如元
代隱逸畫家倪瓚、或明代吳寬、李應禎、與沈周過從者，並得諸名士以詩文相贈；
潘崇禮集錄這些文獻實有功於潘氏。而其子將族譜出示與文徵明，請之書跋於後，
文徵明感其用心之勤與貽謀之遠，遂為此跋。[88]此文雖稱揚潘家，卻亦描繪出蘇州

多世家大族的形象；他不僅對潘家一族盡義，更爲其家鄉吳中一地盡子弟之誼。家族墓地與族譜一樣，亦是集體認同（collective identity）的重要座標，在地方上歷歷可見，文徵明也有文記之：如爲無錫華氏（亦爲文徵明重要的庇主）作〈梅里華氏九里涇新阡之碑〉、[89]爲無錫顧家作〈顧氏慧麓新阡記〉、[90]及爲上海董宜陽（1510–1572）家作〈董氏竹岡阡碑〉；董、文二人除此之外，亦有其他往來。[91]

　　然家族所能擁有的，可不只是家族墓地；他們更在自家擁有的屋宇之內，過著理想的儒士生活。這是家與地方之間、自我與「吾吳」之間最關鍵的連結，現存有不少文章與畫作可爲明證。文徵明當然是個地產擁有者，並留有大量作品提及居室「停雲館」，這些作品亦因與居室的關係而帶有地方色彩。〈停雲館燕坐有懷昌國〉一詩作於1499年，是現存言及停雲館的最早作品。[92]1531年的《停雲館言別圖》（圖45）是爲學生王寵所作，雖取停雲館話別之事爲畫題，然停雲館的樣貌卻非此圖的描繪重點。[93]我們僅能從文家十八世紀時的族譜得知其家乃由幾幢屋宇組成，各有意味深長、富含典故的名稱。[94]而稱揚某居室便意謂著稱揚屋主，文徵明的許多作品意即在此。如文徵明主要的庇主王獻臣擁有當地最著名的拙政園，文徵明除爲之作〈拙政園記〉及一組詩外，另繪有兩本《拙政園圖冊》（見圖14、15）。[95]1512年的《東林避暑圖卷》（見圖21）則成於其友錢同愛的「東林」。[96]而《眞賞齋圖》繪於1549年，爲華夏所作（圖46），文徵明於題跋中稱之爲「吾友」。[97]

　　新興的「別號圖」適足以說明人與地產的緊密關係。[98]「號」或「別號」有別於家長或父母所給的本名，是成年男子爲自己選取的名稱，用以表現自我個性的某一面。因這些名號通常亦爲某人所擁有之居室或書齋之名，故人與地產兩者在象徵的層面上可以互表，別號圖因而延伸了明代繪畫中將人與山水等同的原有模式；如某些山水主題具有特定的祝賀意涵，例可見1512年爲王嘉定之父與祖（分別爲六十和八十歲）所作山海圖，山與海在此俱爲長壽的象徵。[99]在劉九庵關於別號圖最詳盡的研究裡，文徵明至少作有八件別號圖，其中有七件存世。[100]1518年的《深翠軒圖》（見圖29）乃受孫詠之所託而作，用以補配孫氏所擁有的《深翠軒詩文》。該詩文乃國初名公爲謝晉所作，因原配之畫已佚失，故請文徵明補圖。若原圖仍存，或許是現存最早的別號圖。[101]此例中，文徵明並未造訪深翠軒其地，然由其他例子可知，文徵明與所繪齋室顯然有更密切的關聯。如1508年的《存菊圖》，云：「正德戊辰[1508]秋日爲存菊先生賦此，並系以圖。」（圖48）另有題識說明：「達公先生

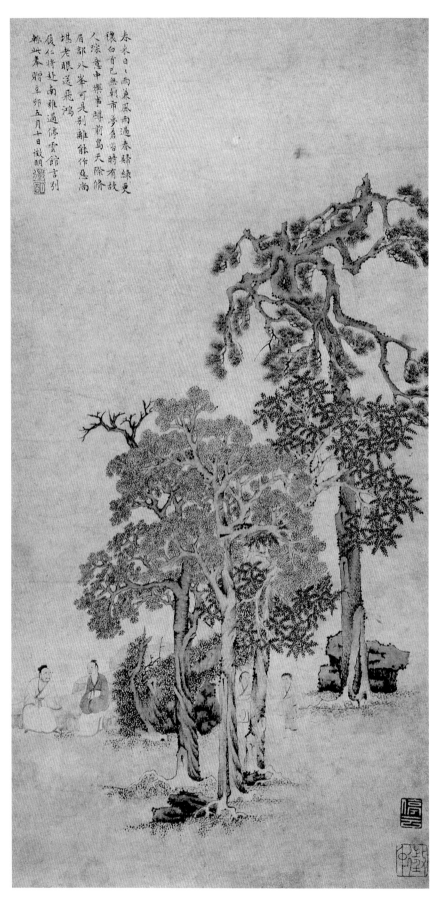

圖45
文徵明
《停雲館言別圖》
1531年
軸 紙本 設色
52×25.2公分
柏林東方美術館
（©bpk, Berlin, 2009 photo Jürgen
Liepe.Museum für Ostasiatische
Kunst, Berlin.）

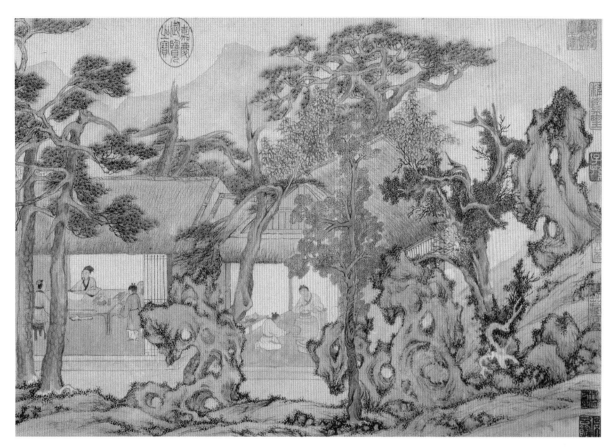

圖46　文徵明《眞賞齋圖》（局部）1549年　卷　紙本　設色　36×107.8公分　上海博物館

不忘其先府君菊庵之志，因號存菊友生。文徵明爲賦此詩並系拙畫。」[102]〈毅菴銘〉更清楚說明了文徵明與這些居室主人的關係。此銘雖未紀年，但必成於唐寅1524年離世之前，因銘曰：「秉忠朱先生，僕三十年前『筆研友』也。嘗作堂於所居之後，名曰毅菴，而因以自號，特請子畏（唐寅）作圖，復命余銘之。」[103]（圖47）現存文徵明名下的此類畫作，還有1529年爲白悅（1498-1551）所作的《洛原草堂圖》（圖49），及爲明初名將徐達（1332-1385）後人所作、未紀年的《東園圖》（圖50）。[104]即使屋室主人早已遠離其鄉間居所，這些地產依然重要。如1535年《滸溪草堂圖》題跋（圖51），即謂：「沈君天民世家滸墅，今雖城居，而不忘桑梓之舊，因自號滸溪，將求一時名賢，詠歌其事。」[105]

　　這些與別號有關的作品，無論只是簡述別號命名之由、或者系文以圖，早在文徵明給王鏊的求進之信裡俱已一併提及。然文徵明自北京返家後，仍有類似之作，

圖47　唐寅（1470–1524）《毅菴圖》（局部）約1519年　卷　紙本　設色　30.5×112.5公分　北京 故宮博物院

圖48　文徵明《存菊圖》（仿本）1508年以後　卷　絹本　設色　13.2×30.4公分　北京 故宮博物院

圖49　文徵明《洛原草堂圖》（局部）1529年　卷　絹本　設色　28.8×94公分　北京 故宮博物院

圖50　文徵明《東園圖》（局部）無紀年　卷　絹本　設色　30.2×126.4公分　北京 故宮博物院

圖51　文徵明《滸溪草堂圖》（局部）無紀年 卷 紙本 設色 27×143公分 遼寧省博物館

有兩通書簡可證。他們亦顯示文徵明雖與某些人毫無關係、不懂其別號之由來，卻仍爲之作別號圖。其中收信人不明的一信云：

> 所委師山圖，前雙江（譯注：人名）曾爲置素，病冗未能即辦。昨寄吳綾，不可設色，卻以前素寫上，不知「師山」命名之意，漫爾塗抹，不審得副來辱之意否？拙詩坐是不敢漫作，便中示知，別當課呈也。[106]

另一信爲「三峯」而作，成於1548年。先感其過訪，謝其「恩教高文」，並稱之詞旨妙麗：次言自己老懶，故遲於函覆，而「所委三峯圖，謹就附上，拙劣無謬，不足供千里一笑也」。[107]我們很難不將此例視爲別號圖日趨格套化之明證；而這些畫作的主體與客體、即畫家個人與其所繪之題材，在商業化的社會裡，最終也可以毫無實質關聯。某「地」所擁有的文化資本，則亦爲其中賣點。至少這有利於將文徵明視爲一懂得運用自我天賦的資本家，展示文徵明如何在一個視之爲擁有文化資本、視之爲名地中之名人的社會脈絡裡運作。此例或許只是此等共識的冰山一角，下一章將對此社會共識有更詳盡的討論。

第Ⅲ部分

6
「友」、請託人、顧客

　　1527年由京返吳後，文徵明便成為與世隔絕的「林下」之人，對於官場的名利不再懷有任何奢望。此一廣受認同、標榜隱逸的文化模式，最遠可上溯至詩人陶潛，並使文徵明得以理直氣壯地放棄仕宦之路。[1]然而，若說文徵明完全脫離其周遭的社會群體，或說他全然抽離一切構築並維繫著菁英階層的人情往還，又顯然過了火。某些論點諸如「文徵明晚年的社交圈僅僅侷限於文人、書畫家、以及他們刻意揀擇過的友人」，[2]或者謂文徵明返吳後，便以「獨立的文人畫家身分著稱於世」，[3]可能更多是受到了十九、二十世紀對於藝術家自主性（autonomy）的浪漫想像所影響，而非出於明代人對於何謂既有名望又同時身處「林下」的理解。造成這個誤解的主要一個原因，在於文徵明及其子輩於編輯《甫田集》過程中所進行的篩選。他們刻意排除了許多文徵明為我們今日稱之為「請託人」（client）（譯注：在此刻意取其語義的模糊性，因英文client在早期現代時含有「從屬、附從者」之義，與庇主相對應，而在當代英文裡則較常用來指稱「委託人」、「客戶」）所創作的作品。

　　Anne de Coursey Clapp在1975年根據《甫田集》所收錄的詩文（該文集是她當時能夠取得的唯一材料），提出文徵明絕大部分的散文皆成於1527年之前。此論甚是。而她接著又云：

> 沒有任何一篇帶有年款的散文作於1527至1545年間，而文徵明的畫作卻在這段期間內增加了十倍，之後到他過世為止，僅有少數作品。在北京受挫之後，文徵明似乎將其注意力自文學轉到繪畫⋯在此之前，繪畫只是其次要追求，被視為其真正志業以外的消遣、或是文人的自我陶冶，如今卻成為文徵明為人們熟識的根本原因。[4]

這顯然是對《甫田集》的內容分析之後得到的結論，也是受限於當時所能取得資料的結果。然而，周道振所輯校的《文徵明集》則提供我們更豐富的材料，不僅包含文徵明過世後其家人選擇留下的作品，也收入了此前被排除在外但仍傳世之作（數

量約同於前者，甚至更多）。其中包括一些現今享有盛名的作品，如〈王氏拙政園記〉（見第三章），就是《甫田集》的遺珠。即便周道振如此費力，呈現的可能依然只是文徵明各種文學創作的一部分（儘管所佔比例僅可臆測）。然《文徵明集》的出版使我們更清楚看到，文徵明的誌文及其他「社交類」作品並未在1527年後減少，反而是大幅增加。如果將他所作的墓誌銘和其他類似的傳記以每十年爲單位加以區分（始自1500年，最早的一篇乃1503年爲沈雲鴻所作的〈沈維時墓志銘〉），將會得到如下結果：

> 1500年代： 3篇
> 1510年代：10篇
> 1520年代： 8篇
> 1530年代：30篇
> 1540年代：16篇
> 1550年代：13篇

這個統計意謂著，文徵明在1530年代，即傳統上被理解爲其專心致力於書畫創作的時期，更頻繁撰作這類文章，甚至比前三十年加總的數量還多。倘若以十年爲單位，文徵明自京返吳後的創作量並未比赴京前少，甚至在1550年代當他已屆八十高齡時，亦不例外。然更值得注意的是，文徵明晚年的這些文章很少被錄於《甫田集》。例如1530年代的三十篇作品中，僅有三分之一（十篇）被收錄其中（1540年代的十六篇中收入十一篇，1550年代的十三篇中收入四篇）。1539年是文徵明這類文章的創作高峰。這一年他總共撰寫了十一篇誌文，卻無一收入《甫田集》。顯然，將這些誌文收入《甫田集》被認爲是不恰當的，但這是基於什麼理由呢？當進一步分析這些誌文的對象，會發現一些可能的模式。《甫田集》共收錄墓誌銘廿八篇，加上周道振自不同文獻輯校所得的廿七篇（《文徵明集》的補輯部分），文徵明共撰誌文五十五篇。[5]《甫田集》中共有十五篇是爲長輩所撰，而補輯中僅有六篇。當然，因文徵明高壽，較其年長者勢必漸少，然由補輯中的作品始自1520年代這一點看來，或多或少也能解釋上述結果，因爲早期作品可能並未傳世。《甫田集》中有十二人在朝任官，而補輯中則有七人。前者的官階普遍高於後者。這令人難以擺脫一種陳腐的定論，即官階是重要且受到高度重視的。與達官貴人結交可以提升社會

地位，因此文徵明會想將其爲高官所作的誌文收入公開文集，包括官至從一品、正二品的要人。然在補輯未刊的作品中，最高官階也不過正四品。《甫田集》共錄文徵明爲親屬所撰的誌文七篇，補輯中僅有二篇。《甫田集》中有四篇爲女性撰寫的墓誌銘，皆爲其親族，且文徵明識其中三人之名。但在補輯爲女性所撰的五篇墓誌銘中，僅有一人是親屬，且是遠親；文徵明僅知其姓而不識其名。他總是小心翼翼地解釋自己何以認識這些非親非故的女性，遣詞用句經常以「按狀」一語與屬文對象保持距離。最後，我們可以看看文徵明在墓誌銘中稱作「吾友」的人數：在刊行的《甫田集》中共有六人，未刊行的補輯則毫無一人。由此可推論，刊印的文集中，文徵明撰文的對象若非達官貴人，便是親屬或友人（當然，一個人可能同時符合以上兩種定義）。如果再觀察墓誌銘以外諸如「行狀」、「傳」等傳記類文章，這個推論將顯得更有力。《甫田集》收錄的十八篇傳記文章中有十四篇是爲仕宦之人而作，補輯中的十篇則僅佔三篇。官階的差別同樣清楚可見，前者多爲較重要的人物。《甫田集》沒有收錄任何爲女性所寫的「行狀」或「傳」，[6]而補輯中卻有二篇。文徵明爲親屬所寫的傳文則各有兩篇被收入。

這些剪裁透露出，文徵明（或其子輩）希望藉出文集的刊行而塑造其身後之名，使之看來總是爲德高望重的男性菁英撰寫墓誌銘。他們並不希望讓人見到文徵明也爲女性、低級官吏、及素昧平生之人撰寫誌文，因爲這些作品將使文家蒙上陰影；若只是爲了金錢報酬而提供服務，可是種被污名化的往來形式。當然，「男性友人、親屬和達官貴人」等類別彼此間並不互斥，且在某些情況下文徵明撰文可獲得物質上的報酬。1552年爲何昭所寫的碑文便是一個很好的例子。何昭早於1536年謝世。在文中，文徵明不諱言這篇碑文乃受何昭之子何鰲（1497–1559）所託，何鰲當時任刑部尚書。何昭父子均爲當時顯宦，然文徵明卻在碑文中強調與何昭素未謀面，撰文乃出於對在上位者何鰲的義務：「某生晚，不及識公，而侍郎辱與遊好，不可辭。」[7]儘管如此，這篇碑文仍被收入《甫田集》；與這等人物攀上關係、並讓人知道自己和這樣的人物結交，總是好事一椿。

這一點也不讓人驚訝。不過，文徵明的社交圈事實上遠比這來得廣，例如補輯中有一些誌文（相較於文人諱於言商的刻板形象）明明白白、毫不遮掩地是爲了「生意人」所作。除了1509年爲其外舅所撰的〈祁府君墓志銘〉外，《甫田集》中並無爲這類人物所寫的紀文。由這篇墓誌銘可知，祁春幼時曾從其舅父遠赴嶺南任

官，成年後涉遊於福建、浙江、安徽、山東等地，從事各種貿易活動，直到其雙親老邁，才放棄這種四處遊歷的生活。[8]在這類為成功商人所寫的誌文中，文徵明於1520年為黃昊（卒於1518年）撰作的〈明故黃君仲廣墓志銘〉更具代表性。銘文起始便述及蘇州閶門外熙熙攘攘的繁忙景象，而黃氏一族就居住在擁擠的市集當中，世代善富，黃昊時正與其兄合夥做生意。他以禮義教子，隱然成為「士族」。「晚歲，業不加拓（可能是生意慘澹的婉轉說詞）」，然而身為一個君子，其品行並未因此有所改變。文徵明續稱頌黃昊溫純的稟性，與其兄同居三十年而少有間隙，且「終歲未嘗一至縣庭」。[9]文徵明十分清楚，正是有賴於這些理論上為人輕蔑的商人階層，以及他們所帶來的商業繁榮，十六世紀的蘇州才得以如此輝煌。在1532年為長洲石瀚（1458–1532）所作的墓誌銘中，他再次讚頌蘇吳的麗靡生活，對於「智能」的喜好任用，尤其是商業帶來的好處。文徵明寫道：「（石瀚）自其父以紵縞起家，至翁益裕，其業亦益振。冠帶衣履，殆徧天下。一時言織文者，必推之。」然其家業日益豐碩的同時，石瀚依舊未改其消費習慣，成功守其家業五十餘年。「豈其智能出他人之上」。文徵明復推崇其推誠履順的品格「不類市人」。做生意千金一諾，值得信賴。重要的是，我們得知該墓誌銘的撰寫緣由：「先事，奉其友彭年所為狀來乞銘。」[10]

幾年後，文徵明在為談祥所作的〈談惟善甫墓志銘〉中，頌揚談氏世代積累的家產，至談惟善時更是倍之。談氏亦是以紵縞起家，「通四方賓賈」。有賴於談祥的日夜辛勞，其家業日臻豐裕，然其生活毫不奢靡，喜好禮敬賢士與教督諸子；即使身居市井，卻多與達官偉人聯姻。「談氏遂隱然為里中右族。嗚呼！有足尚已。」談祥因輸粟賑饑而獲封散銜；也曾為楚王府提供良藥。然其一生皆著布衣，未嘗穿戴章服。文徵明引其言，云：「吾豈不為是榮？顧自有所樂耳。」談祥晚年在其別業築一小山自娛，命名為「怡山」，與家人、親戚及友人優遊其間。他曾說：「吾父僅得下壽，吾今餘五十，知復如何？」[11]這個溫厚的紡織業大亨其實是富裕有成的詩人兼要官皇甫汸（1503–82）的岳丈，皇甫汸曾在文徵明九十大壽時奉蘇州知府之命為撰紀文。由於這一層關係，石瀚才得以有幸從蘇州眾多的大商賈之中脫穎而出，獲得文徵明為其撰寫墓誌銘的機會。在文徵明1539年為慎祥（1479–1539）所作的〈南槐慎君墓志銘〉亦可看到相同情形：

吳興潞豁之上，有倜儻奇偉之士，曰慎君元慶。自其少時，便激卬踔礪，思亢

其家。年十八，去渡大江，涉淮及泗，迤邐燕、冀，遵大都而還。所至微物之
貴賤，而射時以徇，江、淮之間稱良賈焉。已而嘆曰：「行賈，丈夫賤行也。
吾聞末業貧者之資，吾其力本乎？」乃歸受田，耕於苕霅之間。其地當五湖之
表，沃衍饒稼，有山澤之利，絲漆葦蒲，通於四方。君勤力其中，益樹桑檟，
劭農振業，蕳播以時。時亦賒貸收息，以取羨贏。居數年，竟以善富稱。

文徵明在此對於致富手段的描述沒有絲毫的避諱，即使他亦自承：「余雅不識君，
而與蒙友。及是葬，蒙遂以狀來乞銘。」[12]

　　最後一個例子是文徵明晚年爲朱榮（1486–1551）所作的墓誌銘。其子朱朗是
文家的重要成員，下文將作進一步討論。朱朗以「文藝」從遊文徵明門下，年長的
文徵明對其頗爲喜愛，並因之認識其父朱榮，也很喜歡他。文、朱二家互爲鄰里，
所居相距僅幾步路遙，常有往來。當朱榮得末疾，文徵明登門拜訪時，朱榮仍會拄
杖相迎；有時病痛讓他無法開口說話，卻依然相飲不辭。文徵明透露，朱家世代從
商，朱榮自幼聰慧，讀過一些書，替父親打理生意時，不習儈語，不事狙詐。所居
處，「百貨駢集」，市肆櫛比而人情狡獪，只有朱榮與眾不同。他爲人誠實、慷慨，
所得因此緣手散盡，家業中落。當他發現其諸子爭相與鄉紳交遊，「從事文業」，其
喜悅溢於言表。晚年的朱榮與文徵明亦相交甚歡。[13]儘管這些文字無法充分反映文徵
明的社交生活，但至少可以若干改變我們對於其晚年社交圈僅侷限於文人、書畫家
的傳統觀點。無論是與自己左右手的父親、同時也是好鄰居的退休商人舉杯暢談，
或是應鄉紳之邀爲地方上重要的水利工程竣工而撰文，這樣的文徵明形象，都較過
去刻板印象裡的文人，還要更植根於其社會關係，也更善交際、跟大家都處得來。

　　除了商賈，文徵明爲非親非故的女性（形式上較次要的族群）所撰寫的誌文，
雖出於其手，卻是其本人及後人選擇排除在外的一類作品。這些傳記文章多稱頌婦
女在男權至上的儒家社會中應有的美德，然閱讀過程中我們發現，文徵明並未因對
象爲女性就草率應付。如〈王宜人家傳〉中，文徵明讚揚武定軍民府同知王介之妻
翁氏，自幼聰朗，通經史大義，孝敬公婆，當王介因公務怒形於色時，能以「爲人
父母」不宜任情自用相勸。其教育子女有方，循循善誘，爲賢婦楷模，「不使武定
知有門內之事」。然此傳卻是在翁氏卒後十餘年，當其子王鎧於1535年中進士之
際，才囑文徵明寫就的。最後文徵明引用《易經》中一段文字作結，闡述家道正而
後天下能定的眞理，以及婚姻對古代先王之治的重要性。[14]另一個楷模爲顧從德的

妻子劉氏，出身松江上海世家。其人恭順嫻靜，從德秉燭夜讀時，常常爲其準備水果茶點，以節其勞。從德喜好古圖史及古器物，往往大肆揮霍購買，劉氏則對其日：「君好古人之蹟，亦能師古人行事乎？」其夫聽後不禁汗顏，才又投入學問之中。劉氏在廿一歲時因分娩而死，然其賢德卻令文徵明將其與名載千古的烈女相提並論，並在傳記末尾寫道：「女史失職，婦人之行，往往不聞於世。余得其事，因私列之以傳。」[15]最後一個例子是〈丘母鍾碩人墓志銘〉，書於1539年，時太學生丘思聞母喪，自南雍奔歸蘇州，涕泗請求文徵明爲其母鍾氏（1475–1538）所作。丘思將自身的成就皆歸因於其母的教誨，而客遊京師求學，只冀望有所得而榮耀其母。文徵明根據丘思提供的行狀撰寫墓志銘。文中稱頌丘、鍾二姓皆爲上杭（福建省山區的一縣）巨族，而鍾氏持家有道，使其夫丘廷基「得釋其內憂，而專意於外」，爲賢婦楷模。[16]文中所指的「外」事很可能與商業有關，而丘家在丘思之前並無任何人涉足仕途。相對照於文徵明最理想的墓志銘對象，鍾氏身爲非蘇州商人家庭的女性成員，家中又無顯宦，此篇文章可謂一特例。而經濟條件想來富碩的丘思，卻可以在毫無關係與交情的狀況下，請到此時已退居官場之外的文徵明，依禮爲其母作銘。正是因爲「依禮」，鍾氏與文徵明不可能相識，然在某個層面上，鍾氏卻也能在文徵明的圈子裡運作其能動性（agency），而這個圈子恐怕已經遠遠超越了「文人、書畫家、及他們刻意撿擇過的友人」所涵蓋的象牙塔範圍。

到目前爲止，本文討論的資料並未包含文徵明以其書法書寫他人文章的例子。墓志銘便是其中存世較少的一類，主要是因爲作爲這些文字載體的石碑最終必得隨著死者一起入葬。1970年代，考古學家在浙江省蘭溪縣發掘一方巨大的石碑，銘文乃文徵明所書的唐龍（1477–1546）墓志銘（一千九百餘字的楷書）（圖52），出土之前不爲人知。這篇《明故光祿大夫太子太保吏部尚書贈少保諡文襄漁石唐公墓志銘》（頭銜意謂著唐龍生前官至從一品，幾近官僚系統的頂端）由大學士徐階撰文，篆書碑額刻在另一塊石上，出自歐陽德（1496–1554）手筆。唐龍在1546年辭世時，被摘除一切頭銜，直到1553年其子登進士第、進入翰林院後才獲平反。由於其子登科，唐龍才得以獲致與其生平成就相符的榮封。徐階當時正處於宦途的高峰，而歐陽德在文末署名「賜進士出身資善大夫禮部尚書兼翰林院學士泰和歐陽德篆蓋」，文徵明卻只能自署「前翰林待詔將仕佐郎兼修國史長洲文徵明」。[17]由此可見，文徵明儘管已屆八十三歲的高齡，卻是這些人當中官銜最低的，僅能書寫碑

圖52　《唐龍墓志銘》　文徵明書　1553年　拓本　69.4×15.5公分

圖53　文徵明　《永錫難老圖》　1557年　卷　絹本　設色　32×125.7公分　北京 中國國家博物館

文，而非更重要的撰文者。文徵明生平究竟爲人書寫過多少篇這類碑文，恐怕不得
而知（能夠確定的是他曾爲其庇主林俊和蘇州知府王廷寫過），然其數量應是相當可
觀。文徵明很可能與唐龍相識，但是會參與這個過程多半是出於他對徐階的交情。[18]
兩人曾於1523年在翰林院短暫共事，皆任編修；之後文徵明去京返吳，而徐階則平
步青雲。徐階是嘉靖初年大禮議事件中主張禮制改革的另一位大學士張璁的死對
頭，張氏的主張成爲嘉靖皇帝爲生父加稱尊號的理論基礎。在這場意識衝突中，文
徵明的人際網絡中有多數都屬於保守一派，可能因此而加強了他與徐氏之間的關
聯，讓後者自然而然地想到請他來書寫銘文。由文徵明與蘇州知府王廷的通信也可
發現，撰文者往往是這類行動的發起人，儘管費用是由死者的家屬負擔。唐家不可
能在沒有任何適當引介的情況下，提供文徵明金錢；文徵明多半是因爲之前與徐階
的關係以及彼此的人情義務（obligation），才參與此事。兩人之間的交情可以從文
徵明作於1557年、現藏北京故宮博物院的《永錫難老圖卷》看出端倪；[19]此畫係受
徐階之子所託，爲其父五十大壽而作。文徵明採用復古的青綠風格象徵長壽，十分
適於賀壽（圖53）。卷後董其昌的跋文提到，文徵明任職翰林院時，曾受到其他進
士出身的年輕同僚看輕，唯有徐階對於年長的文徵明依然尊敬。[20]這層關係在三十
年後仍有意義，也讓文徵明無法拒絕爲素昧平生的唐龍書寫碑文。

　　凡提到文徵明書寫他人文字並獲報酬之事，便涉及了中國藝術史上最敏感的一
個問題，即玩票文人（literati amateur）與專職作畫作書之人的截然二分。現代雖
已無評論者相信這個理論模式最單純的定義，然在二十世紀初「中國藝術」的範疇
初建構之時，卻頗具影響力，認爲前者創作時皆出於靈感，從不接受他人委託，當

然也不求報酬。然而透過諸如高居翰（James Cahill）*The Painter's Practice*（《畫家生涯：傳統中國藝術家如何營生與工作》）等極富顛覆力的著作，我們對於如何獲得文徵明這一類人物的書畫作品，已少有浪漫的想法。如今我們更傾向開放地看待此事，就像Howard Rogers在1988年出版的圖錄中對文徵明作品的解說，認為有可能是文徵明的夫人「負責收取來索字畫的人給予的酬金」。[21]「報酬」已不再是討論的禁忌。因此當我們看到文徵明在1540年的《疏林淺水圖》（圖54）自題「南衡御侍過訪草堂，寫此奉贈」時，或許已經很難將這件作品視為文徵明不受拘束的自主創造力的展現。「南衡」是指來自杭州的高官童漢臣（1535年進士）。和許多曾獲文徵明贈畫的官員一樣，童氏也曾任御史。他在大學士嚴嵩亂政期間遭到貶謫，直到1553年才復官，任福建泉州知府，最終任江西副使。現有文獻無法證明兩人之間有任何明顯的關聯（除非「與嚴嵩為敵者即為吾友」的原則有效），而這件作品顯然是「僅此一次」（'one-off'）之作。[22]我們可以合理推測，童漢臣拜訪文徵明時曾致贈禮物，因為這完全合於當時的禮儀；這種交換全然是隱晦而非公開的。我們甚至也可選擇將此交易視為「購買」行為。然而，我們莫認為古與今、中與西，若非皆異，必定皆同，而將過去等同於現在、「中國」等同於「西方」，認為明代的中國已經發展出「與我們現在相同」的商品文化，故無論再怎麼粉飾，市場機制與商品交易的鐵律，在任何脈絡下都無所不在。事實上，明代社會雖已發展出商品文化，卻與我們現在不盡相同。這可說是「早期現代」文化（'early modern' culture）的一種多元性（儘管我對這個詞彙所蘊含的歷史目的論感到不安，在此仍堅持使用乃是為了挑戰「早期現代歐洲」概念被賦予的獨一無二性）。在這些歷史情境中，禮物的邏輯（logic of the gift）與商品的邏輯（logic of the commodity）同時並存。身處其間的社會行為者（social actor）遠比我們熟諳其中邏輯，他們藉由個別事件，而非可以理論化的「系統」，將之運用到同樣熟悉這些運作邏輯的社會行為者上，或與人為善、或與人共謀、或與人相抗。是以在此有必要從「論述」（discourse）的層面來探討社會行為者如何進行我們視為「交換」的交易，並更進一步理解這種論述如何運作。

　　周道振費心集結的文徵明存世信札，為我們進行這個探索提供了最好的文獻材料，當然，這些可能只佔文徵明生平與人書信往來的一小部分。官方文集《甫田集》僅收錄七篇篇幅較長的「書」，但周道振除此之外，更辨識、收錄了二百零五篇的「小簡」。這個數目遠遠超過十七世紀書畫家八大山人（1626–1705）和石濤

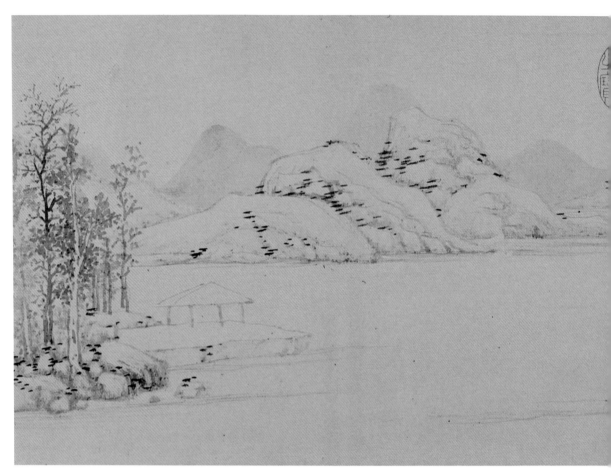

圖54 文徵明 《疏林淺水圖》（局部） 1540年 卷 紙本 水墨 25.9×118.5公分 台北 國立故宮博物院

（1642–1707）存世的三十五篇和二十四篇類似信札。[23]與之相同，文徵明的信札是因其作為書法作品所具有的文化（及商業）價值而被保存，並非因其內容。這些作品又因為創作情境的隨性與自發，進一步提升其價值。[24]就好比歐洲收藏史上大師的素描作品所扮演的角色，收藏家同樣認為這類作品具體展現了藝術家自然流露的天賦。最初的構思（first thought）往往比雕琢後的精緻更值得嚮往。[25]這些小簡當然有內容，也有受信人的名字（其中有不少可以確定身分），是幫助我們瞭解文徵明的書畫作品背後種種人際關係和人情義務的一個主要途徑。然而在運用時仍然會遇到一些問題。其一是這些書信大多沒有署上日期，儘管有些可以透過內容或受信人的忌辰等資訊加以推敲。其次是真偽問題：這二百多封的信札可能包含了偽作，因文徵明的作品在藝術市場中極富價值。然這同時也意謂著這些存世的信札大部分都

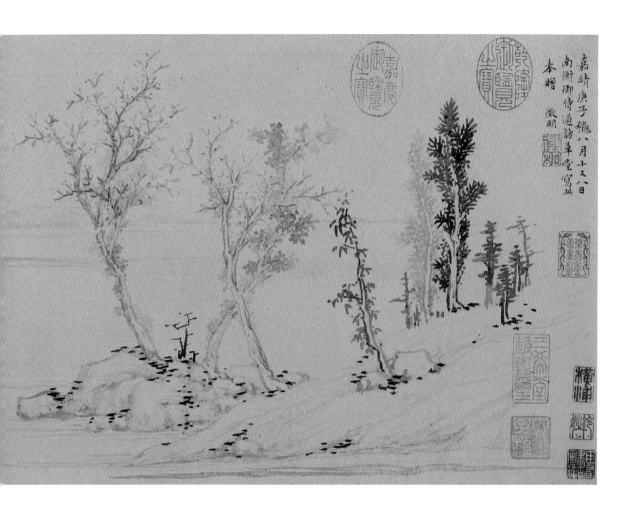

是文徵明晚年所書，因為此時他的聲名已使其隻字片語都值得珍藏。再者，文徵明在信中多以「字」稱受信人，因而有些人的身分無法辨識。最後，只有極少部分提及直接交換的情況，以下這封給「蝸隱」的小簡算是鳳毛麟角的案例：

荊婦服藥後，病勢頓減六七。雖時時一發，然比前已緩，但胸膈不寬，殊悶悶耳。專人奉告，乞詳證□藥調理。干瀆，不罪不罪。作扇就上。徵明頓首再拜蝸隱先生侍史。[26]

這恐怕只能用文徵明以扇易藥來解釋。我們無法確定究竟是畫扇或書扇，倘為前者，可能會是像現藏檀香山美術館（Honolulu Academy of Arts）的一件扇面（圖

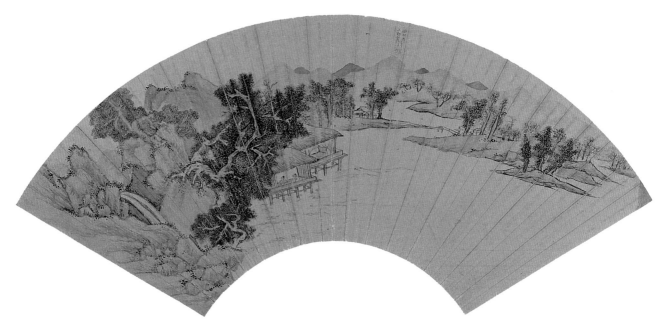

圖55　文徵明　《山水圖》　約1530–45年　摺扇　金箋　設色　17.8×51.1公分
檀香山美術館（Honolulu Academy of Arts, Hawai'i.）

55）。文徵明在扇上簡潔題云：「徵明爲小野製。」[27]如同蝸隱，這位小野亦身分不明。這類摺扇在文徵明的時代仍屬新奇，但在其發源地日本早已成爲價值斐淺、特別適於交換的物品；對於摺扇這種功能的理解是否也隨之一起傳到中國了呢？[28]另一封描述「交易」甚爲直白的信箋是寫給「心秋」，文徵明感謝心秋贈禮，云「使至得書，兼承雅貺，審多來文侯安勝爲慰」，並隨信附上其「拙筆」。信中以「雅貺」一詞指稱心秋致贈的禮物，係書信往來的禮貌性特殊用語，隨著明代書信寫作手冊的普及而漸爲大眾熟知和使用。[29]

要特別注意，並非所有文徵明自承收禮的信札都提及以書蹟當作回禮。現存兩封寫給毛錫朋（娶文徵明堂妹爲妻）遠親「石屋」的信札中，文徵明僅謝其「珍饋駢蕃」。兩封皆爲標準的謝札，第一封還感謝石屋來訪，第二封則提到自己的病痛，因此無法出門。[30]另外五封致毛錫疇的書札全都是感謝對方贈禮（大概是食物），如第三札云：「老饕無以爲報，獨有心念而已。」[31]文徵明存世的信札有不少是這類謝函，如寫給公認的繪畫弟子、長洲進士王穀祥（1501–1568）的短札，只有一句：「承珍餉，領次多謝。徵明頓首西室先生。」恐怕很難有比這更簡短的信札

了。[32]這封感謝王穀祥餽贈食物的小簡（此處稱「珍餉」，是書信中常見的誇飾用詞），指出了明代菁英階層禮尚往來時，經常以食物當作贈禮。藥品也常被提及（不過，「食品」和「藥品」在明代並無清楚的分野）。在〈致子正〉一札，文徵明謝其「佳賜」，當中就包含了膏藥。[33]有封信感謝身分不明的「懷雪」餽贈食物（包含鱸魚），[34]另一封〈致文學〉札則謝贈甚佳「新茗」。[35]文徵明在一封受信人不明的信中云：「牛脯區區所嗜，但醫家特禁此味。祗辱佳惠，但有感恩而已。人還，附謝。草草。徵明頓首。」[36]在〈致啓之〉札中，文徵明感謝對方贈送蓮、芡，並爲無法交付詩作致歉，且承諾盡快奉上。[37]蓮芡雖然微不足道，卻是贈送者的「雅意」，而伴隨蓮芡的說不定還有其他更貴重的物品，然文徵明禮貌性地避而不談。〈致董子元（宜陽）〉札也有類似情形；董宜陽出身上海，曾多次委託文徵明作書，包括爲其母撰寫墓誌銘，以及爲家族墳塋撰寫碑文。文徵明奉上新詩數章，答謝董宜陽贈送歙墨。[38]給某個嚴賓的信則伴隨了一幅文徵明的小畫；信中提到文徵明以畫感謝嚴賓之餽，似乎以這種方式迴避了以物易物的難堪：

> 雨窗無客，偶作雲山小幅。題句方就，而王履吉[王寵]、祿之[王穀祥]、袁尚之[袁裘（1495–1560）]適至，各賦短句於上，所謂不期成而成者也。奉充高齋清翫。⋯承饋栗蹄，多謝。徵明頓首子寅文學尊兄足下。[39]

我們將發現，文徵明與嚴賓之間的關係並非「僅此一次」，而是持續數十載的往來。除了這封小簡，還有其他證據可證明兩人之間的禮物交換。1509年嚴賓自南京返吳，隨身帶著數年前文徵明爲其所繪的《桐陰高士圖》。文徵明重題舊畫，賦詩其上（詩文提及該畫是他「二十年」前所作，如果此話爲眞，則該作爲其近二十歲時作品）。[40]後世的圖錄載有文徵明於1530年爲嚴賓所繪的一幅畫，以及1535年他爲嚴賓所藏的沈周畫作題跋。[41]這意謂兩人的交情至少橫跨了自1480年代至1530年代的四十餘載。這或許也能解釋爲何文徵明如此欣然地完成了信中所提的「雲山小幅」。在此作爲禮物的「栗蹄」恐怕只是次要。

　　比起這類「不期成而成者」，更普遍的是作品的耽擱。委製作品的延遲以及隨之而來的致歉成了文徵明書信不斷出現的主題。在與上海富紳朱察卿（卒於1572年）一封篇幅較長的信函裡，文徵明先是歎其「入春來偶感小疾」且「不得稍閒」，因「久逋尊委」而感到「不勝惶悚」。接著提到自己會於近日路經吳江，屆時將親自登

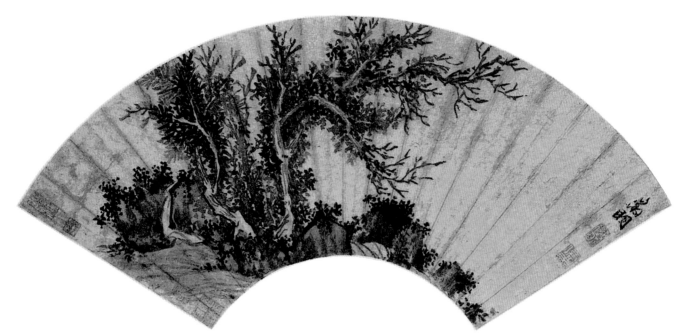

圖56　文徵明《柏石流泉圖》無紀年 摺扇 金箋 設色 18.5×51公分 南京博物院

門致歉，並爲「再領佳貺」申謝。第二封信中，文徵明惋惜吳江一別後便失去朱氏音訊，然現下終於收到他的來信。隨後再次抱怨自己「區區比來日益衰疾」，又忙於處理三弟妻子之喪（且蘇州屢受倭寇之擾）；繼而感謝朱氏寄來詩作數首示教，「欣羨之余，輒次子元夜話韻，以答雅意」。最後文徵明不忘感謝朱氏贈送藥品。[42]「推遲」，對於菁英階層社交生活的維續，特別在維持文人業餘書畫家的身分時，舉足輕重。Timon Screech研究關於十九世紀初日本德川時代的藝術文化（當時有許多文化模式習自時人所知、或想像中的中國），曾敏銳地指出，推遲作品交付的時日，是文人「不拘一格」（untrammeled）之脾性的一個重要指標。[43]這個指標似乎也常在文徵明的行爲中體現。

　　如我們所見，「報」的概念在明代人對於人際交往的理解方面至爲關鍵：當書信中欲清楚點出以禮物來換取藝術品，「報」，至少就論述的層面而言，也同等重要。〈致民望〉札中曾出現「報」字：文徵明感謝其贈送「香几」而回贈扇骨一把，「不足爲報也」。[44]這個字也出現在寫給僧半雲的信中，文徵明感謝半雲餽贈膏藥，云：「小扇拙筆將意，不足爲報也。」[45]同樣的情緒可見於〈致石門〉札，文徵明附上畫扇（圖56）一柄，但憂心與對方「雅意」不稱：無論從書信或畫跋的脈

絡而言，「雅意」一詞無疑是指對方贈予的禮物。[46]文徵明在〈致允文〉札中同樣以委婉的「雅意」一詞感謝其贈禮，並隨信附上沈公（沈周？）八圖，云：「是早年所作，妙甚，不敢容易著語。」（亦即是，允文擁有這些圖，希望文徵明能爲之題跋並鑑定眞僞，而最終得償所願。）[47]因此，禮物不僅是禮尚往來的必須品，也是想法或意圖的物質化呈現。在致錦衣衛「天谿」的信中，文徵明先是感謝對方惠貺，然後最後寫道：「小扇拙筆，就往將意。」[48]

明代論述中，「意」與「情」的關聯尤其密切，在文徵明某些篇幅較長的信札裡，情感常扮演最重要的角色（如第一章討論的致張衮札）。在這些信中，在接受委託的過程中，文徵明往復考量其情，然接受請託原本就會損及其菁英身分。當他不願涉入這類人際關係時，也有多種策略可運用。其中一種便是迅速地回禮，且回禮必須完全相稱，使開啓交換遊戲的一方無法再進一步加深與文徵明的關係。最簡單的例子可見1545年寫給玄妙觀（蘇州市中心最主要的道觀）道士雙梧的信札：文徵明簡潔地感謝雙梧爲他導覽道觀諸勝，並隨信附上七首記遊詩。[49]前文有許多例子亦然，例如文徵明回贈摺扇（畫作的最小單位）、或是禮貌地寫道「不足爲報也」，其所要表達的其實恰恰相反；禮尚往來，但只此一遭。在一封寫給身分不明之徐梅泉的長簡中，可能會看出這種更刻意的形式。文徵明非常婉轉地表達此意：

> 徵明跧伏田里，與世末殺，於左右未有一日之雅。承不遠千里，專使惠問，寵以長牋，敘致敦款，推與過情。自惟不狀，何以堪此？拜辱之餘，殊深悚恢。伏承保障一方，翼以文治，風流雅尚，有足樂者。即日履茲深寒，起候安勝爲慰。徵明七十老人，待盡林間，百念荒落，乃無一事可以奉答雅情，愧負之至。所須草書，漫作數紙，拙惡陋劣，殊不足以副制府之意也。眂楮珍重，領次多感。瞻對末由，臨書不勝企竢，惟萬萬爲國自愛。徵明頓首再拜奉覆武略梅泉徐君戲下。[50]

「徵明七十老人」一句使這封信的時間可定在1540年代。儘管這封信也採用了許多廣泛出現在其他信中的公式化語句，但文徵明對於因、果關係的強調卻似乎異常明顯。儘管徐梅泉表達的「情」使文徵明深有所「感」，然字裡行間卻透露出徐氏與文徵明並不親密，而文徵明如此措辭也使徐氏無法成爲其摯友。文徵明於信中強調兩人間的距離，避免任何對等關係（因爲那可能會導致兩人間進一步的社交義務或往

來）。他也特別小心翼翼避開使用「報」字，而選擇了更為中性的字眼「副」。

另一種文徵明可能使用的策略是強調地位的懸殊，致王庭札便是典型案例。王庭（1488-1571）乃長洲人，官運亨通（時任江西參議）。現存有三封文徵明寫給王庭的信札，以及文徵明為王庭所藏明初聞人陳寬《溪山秋霽圖》所作的跋，跋中親切稱呼王庭為「吾友」。[51]然而兩人的關係似乎並未如此親密。三封信的其中一封附有文徵明作於王庭家中酒宴的詩，但另兩封都是回絕之辭：一封拒絕了王庭晚宴的邀約，另一封部分內容如下：

> 昨蒙府公垂顧，命為介翁壽詩。徵明鄙劣之詞，固不足為時重輕。老退林下三十餘年，未嘗敢以賤姓名通於卿相之門。今犬馬之齒，逾八望九，去死不遠，豈能強顏冒面，更為此事？昨承面命，不得控辭；終夕思之，中心耿耿。欲望陽湖轉達此情，必望准免，以全鄙志。倘以搪突為罪，亦不得辭也。伏紙懇懇。徵明頓首懇告陽湖先生執事。…[52]

略顯矛盾的是，「命」似乎比較容易應付，因為沒有牽涉到「情」。由於「命」比「寵」易於回絕，因此相對於以禮物交換「報」，文徵明傾向以這種說詞婉拒詩、畫的索求。如同文徵明1550年代時的作法，使自己的地位劣於對方是拒絕對等關係間禮尚往來的一種方法。

還有一種表達及維持彼此差距的方式是強調交易過程中中介者的必要性，因為文化掮客的存在可能使作品的請託人與製作方文徵明之間的關係更加平順。許多學者已經明確指出文徵明的兩個兒子文彭、文嘉所扮演的角色至為關鍵，但也有其他人扮演了這種角色。這種情形非常普遍，例如文徵明常會在墓誌銘中提及其社交圈中的人物，如弟子彭年曾向他述及亡者的美德，確保亡者值得文徵明為其撰文紀念。從文徵明與項篤壽（1521-1586）的關係也可看到這種策略。著名的嘉興項氏以典當業致富，而篤壽在項家三兄弟中排行老二，於1562年登進士第，之後仕途一帆風順。不過，項氏兄弟是因為成為當時最成功且最投入的書畫、古物收藏家而聲名顯著，尤以老三項元汴（1525-1590）最為出色。[53]文徵明於1545年為項篤壽（時年僅二十四、五歲）所作的書卷應該還存世，可能就是現存文徵明寫給項篤壽的唯一信札中提到的作品：從內容判斷，這封信應寫於1545或1546年。信中文徵明提到兩人原本互不相識，然《倣李營丘寒林圖》（1542年，見圖7）的受畫者李子成「薄

遊吳門，每談（項篤壽）高雅」；接著承認收過項篤壽的文章，且對其褒獎有加（再度述及「安勝爲慰」字句），然後又寫道：

> 徵明今年七十有六，病疾侵尋，日老日憊。區區舊業，日益廢忘，媿於左右多矣。向委手卷，病嬾因循，至今不曾寫得，旦晚稍閒，當課上也。⋯再領佳幣，就此附謝。54

提及作爲中間人的遠親，並稱頌實際上是顧客（文徵明未必需要與之謀面）的項篤壽「高雅」，在某種程度上可以淡化交易的商業色彩，而將之轉換爲對於才能與道德之士的必要尊重。文徵明的作品並非無償，但也不代表付得起價錢的人便可以輕易獲得。

關於上文有一點要特別注意，我們對於大多數請託文徵明作書作畫的人，所知闕如，而項篤壽和王庭只是剛好有留下傳記的特例。對於交易直言不諱，似乎與受畫者之缺乏知名度或多或少有些關聯。因此我們對武原李子成一無所知；但從《倣李營丘寒林圖》的畫跋得知，李子成在文徵明遭逢喪妻之痛時，不遠數百里前往吳門弔慰，因而獲贈該畫。對《長蔭煮茶圖》（1526年，見圖31）的受畫者如鶴先生亦所知闕如，然畫跋卻不尋常地直接將該畫與文徵明接收的「雅意」（即禮物）聯繫在一起。關於徐梅泉的身分亦無法辨識，僅知其贈禮使文徵明「漫作數紙」草書回禮；而許多文徵明摺扇的受贈者，最多只知其「字」，如大夫「蝸隱」、或是委託文徵明爲作別號圖的錦衣衛「天谿」。

這個題贈給不可考之人的特殊模式，可因我們在探索文徵明題贈給有名有姓之人的作品時，得到進一步的證實，因爲後者僅佔其全部畫作的少數。現代學者劉九庵在1997年編著的《宋元明清書畫家傳世作品年表》中，列出文徵明作於1495到1559年間、現藏中國大陸的作品共一百二十一件，其中有二十件在畫跋或標題中明確提及受贈對象。其中絕大多數對象已不可考，包含部分文徵明最著名畫作的受畫人，這些畫被視爲今日理解文徵明藝術的關鍵。例如1507年文徵明於瀨石北行之前爲其作《雨餘春樹圖》（圖57），用來引發瀨石對吳地秀麗風光之憶；該畫已被公認爲文徵明畫風發展過程一件相當重要的作品，同時也是吳派繪畫形塑過程的一座里程碑。石守謙以其深具說服力的論證，指出這幅畫對於送別圖發展出新模式的重要性，並指出這幅畫對文徵明個人的意義，因當時他對仕途仍然抱著能同瀨石一般北

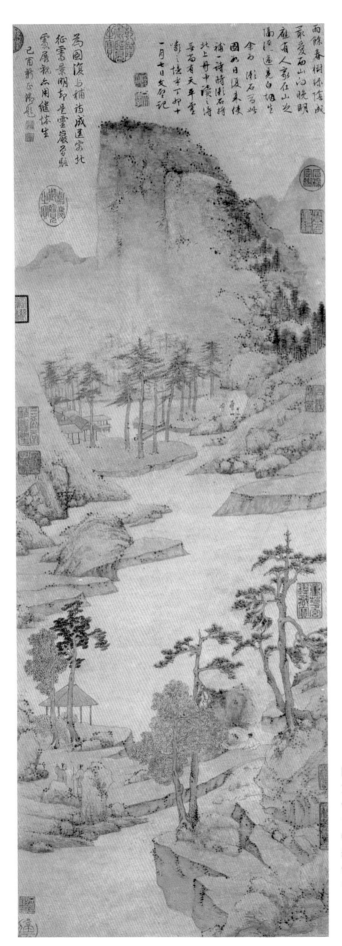

圖57
文徵明
《雨餘春樹》
1507年
軸
紙本 設色
94.3×33.3公分
台北 國立故宮博物院

圖58　文徵明　《猗蘭室圖》（局部）　1529年　卷　絹本　水墨　26.3×67公分　北京 故宮博物院

上的期望。然我們對瀨石卻一無所知，這不免令人覺得好奇。兩人之間除了此畫，再無其他詩作、書信、題跋、或任何足以聯繫二人的跡象存世。他或許是文徵明的摯友，因文獻資料的闕如而無法得知其人其事；然而他也有可能與文徵明相交甚淺，只不過恰好請託文徵明爲作一幅尋常的送別圖，卻不意得到這幅大師傑作。他或許兼備了模棱兩可的「請託人」（client）一詞所具有的兩種概念（譯注：昔爲從屬於庇主之人，攀附關係尋求恩庇，今表客戶、委託人）。同樣，對於文徵明1529年爲作別號圖《猗蘭室圖》（圖58）的朝舜，我們亦一無所知：文徵明隔年又重題此畫。[55]同一類型的作品還包括文徵明爲身分不辨的鄭子充所繪的《蕙桂齋圖》（圖59）。[56]至於文徵明爲作《蘭竹石圖》卷（圖60）的石諸、1552年十開《山水樹石冊》[57]（圖61）的受畫人越山、或是文徵明爲作《秋山圖》（圖62）的子仰，我們皆無從得知其生平相關資料。此外，文徵明費時六載爲作《四體千字文》（圖63）的受贈者子

圖59
文徵明
《蕙桂齋圖》（局部）
無紀年
卷
紙本 設色
31.3×56公分
私人收藏

圖61
文徵明
《山水樹石冊》
1552年
全10幅
灑金箋及絹本 設色
21×31.5公分
私人收藏

慎亦然。即使在得知全名（不僅是字）的情況下（這意謂文徵明與其關係疏遠），我
們亦時常如身處五里霧中，無法進一步探索。文徵明1510年畫作的受畫人彭中之可
能是其弟子彭年的親戚，但無從證實。[58]前文在信札中提及的王石門，因其贈禮的
「雅意」而獲得文徵明以摺扇回禮，亦是1532年驚人的《虞山七星檜》（見圖41）一
作的受畫人。然我們對他的瞭解僅此而已。[59]再者，關於宜興人王德昭，除得知其
曾於1528年與文徵明相偕品茶並獲贈一柄摺扇以誌其事外（圖64），其他一概不知。
　　這些形形色色卻形象模糊的人物交織出一個共同點（當然我們手邊的資料並不
完整），亦即他們與文徵明的交情往還都只有一次。現有證據不足以證明他們與文徵
明維持了長久關係，較有可能是短暫性的，當事情完成，關係也就結束了。早期人
類學的交換（exchange）理論將這種現象視為典型的「商品經濟」，而非「禮物經濟」

圖60　文徵明　《蘭竹石圖》　無紀年　卷　紙本　水墨　28.5×119.5公分
渥斯特美術館（Worcester Art Museum, Worcester, Massachussetts.）

（the gift economy），然我們必須牢記，這兩者之間並不存在所謂的零和遊戲（即「此消」必定導致「彼長」），在時間上也並非屬於延續關係，即一方出現較早且較原始，而另一方則接續之且更複雜。反而應該將其視為（以Natalie Zemon Davis的用語）兩種同時並存的交換 「模式」。當時的社會行為者（social actor）自然較後世的詮釋者，更知道該如何正確運用這兩種模式。與其將文徵明為他人所作的書畫簡單劃分為「禮物」和「商品」（甚至是包裝成禮物形式的商品），反而應該去區分哪些是僅此一次的交換，而哪些是雙方都承認的持續性「往來」。只有透過這類主張的論爭，我們才能更全面地瞭解文徵明的書畫在明代社會行為中的位置。

　　文徵明書於1542年的《心經》（圖65）可能就是僅只一次、有限際（bounded）的交換的例子：該書蹟附於同時代職業畫家仇英（約1494–約1552）所畫的《趙孟頫寫經換茶圖》之後，畫乃表現元代著名政治家、書畫家趙孟頫以所書心經交換上等新茗的歷史故事。該長卷現藏克利夫蘭美術館（Cleveland Museum of Art），係為崑山周鳳來（1523–1555）而作：周氏為仇英的著名贊助者，也是富有的收藏家，當時已經擁有趙孟頫所書提及以書易茗之事的詩作。[60]因此，該畫的主題是關於交換，而畫本身又是交換的主體，由周鳳來與仇英之間的例子來看，要重建其採取的交易形式並不難。仇英是職業畫家且畫價不菲，周鳳來就曾以銀一百兩委請仇英作畫一卷，為賀周母之壽。這是一筆數目很大的交易，但我們沒有理由不相信，周氏必定也是花費鉅資才得到仇英的《趙孟頫寫經換茶圖》。由此看來，文徵明的書法，其名既不下於仇英的人物故實畫，自有可能從中獲得豐富的報酬。文徵明的文集中沒有任何字句述及兩人關係，而兩人在此之前也幾乎不可能有過往來，因為周鳳來在委製《趙孟頫寫經換茶圖》時，只有二十歲。文徵明的《書心經》除了時間

圖62　文徵明　《秋山圖》（局部）　無紀年　卷　金箋　水墨　31.8×120.8公分
芝加哥藝術中心（Art Institute of Chicago）

圖63　文徵明　《四體千字文》（局部）　1542–8年　卷　絹本　墨筆　台北　國立故宮博物院

圖64　文徵明　《清陰試茗圖》　1528年　摺扇　金箋　水墨　17.3×48.2公分　柏林東方美術館
（©*bpk, Berlin*, 2009 photo Jürgen Liepe. Museum für Ostasiatische Kunst, Berlin.）

圖65　文徵明　《書心經》　1542年　卷　紙本　墨筆　21.6×77.8公分
（此為仇英《趙孟頫寫經換茶圖》[1542]後跋）　克利夫蘭美術館（Cleveland Museum of Art）

與地點（「崑山舟上」）之外，並未提供關於該卷創作情境的其他訊息；而身爲贊助者的周鳳來，文徵明更是隻字未提。文徵明長子文彭於1543年跋此畫，提到周鳳來如何「請家君爲補之（心經）」，教人不由得將他視爲其父的代理人，在文徵明與這次明顯以錢易書的交換中發揮調停作用。雙方對於這次交易可能都很滿意，也沒有一方需要因此而感到羞愧，然證據顯示，這樣的交易並沒有第二次。

　　與此截然不同的是文徵明與其兩位年輕後輩張鳳翼、張獻翼兄弟之間的交換例子。至少有七封文徵明書與張獻翼（卒於1604年）的信札存世：張獻翼定居常州，其兄張鳳翼乃文徵明《古柏圖》（見圖3）的受贈者。張獻翼一生無緣宦途，但對於研究《易經》十分投入，且多有著述。現存文徵明寫與他的書信證明了年輕的張氏曾持續致贈禮物給這位長輩。第一札中，文徵明感謝張氏送來的禮物，然後以冰梅丸回禮，「輒奉將意，非所以爲報也。一笑，一笑」。第二札感謝張獻翼寄來詩篇，並對自己因老病侵尋而不能攀和其詩表示遺憾。文徵明在第三札寫道：「見惠犀杯，蓋舊製也。適有遠客在坐，當就試之，共飲盛德也。容面謝，不悉。徵明肅拜。」類似的禮物在第四札也有提及，包括可供文房之用的「古銅天鹿」。第五和第六札都表達了文徵明對於兩人久別不見的耿耿之情，並對張獻翼贈送的禮物（分別以「貺」、「佳饋」表示）致謝。最後一封小簡則邀請張氏到自己的園中共賞盛開的玉蘭。[61]上述沒有一封信提到文徵明爲張獻翼繪作書畫，但不代表這類作品不存在。很難想像文徵明未嘗設法回報張獻翼饋贈的珍品佳貺，而回報的形式最有可能就是文徵明自己的書畫。更重要的是兩人的關係是建立在長期的「往來」之上，雙方的互惠是無止盡的循環。

　　這種互惠的循環關係不只存在於文徵明與某些個人之間，也存在於他與某些家族之間，最引人注目的當屬距離蘇州舟程不遠的無錫華氏及蘇州袁氏（錄籍吳縣）。從他們與文徵明的關係可發現，以簡單的主/從（dominant/subaltern）二分法來理解明代社會關係是有困難的。我們往往很難精確區分誰是庇主（patron），誰又是從屬（client），因爲這些身分在明代也是可以商榷的。文徵明後半生與這兩家人始終保持著聯繫，因此在思考文徵明作爲提供服務者的角色時，我們必須更謹慎小心地檢視這兩組對象。在此先討論無錫華氏。文徵明有好長一段時間，爲無錫姓華的居民寫過數量驚人的文章，因爲看不出他與這些人有任何關係，因此這些文章可能是有酬勞的。例如1530年代中葉，他爲無錫的華鍾（約1456–1533）撰寫墓誌銘。銘文的對象爲當地一戶鄉紳（或可能是商人）家庭的成員，無甚作爲，文徵明不同以往地

在銘文中直陳其「未嘗問學」。[62]我們不清楚他是否與華姓其他更知名的成員有所關聯。文徵明曾於 1539年爲學識淵博的出版商華燧（1439–1513）之弟華基（約1464–1517）撰寫墓碑文。之所以在華基死後二十二年才爲其撰碑，是因爲華基乃一介平民，依照法令的薄葬規定，無官階者不能有墓碑隨葬；直到其子金榜題名、平步青雲後，才爲父親追封功名並樹碑。[63]1550年代晚期，已屆暮年的文徵明依然抽暇爲華金（1479–1556）平順無奇的一生書寫誌略。[64]上述提及的三人除了皆爲華姓且住在無錫之外，其共同點便是三篇誌文都未被收入文徵明的官方文集。文徵明爲華時禎所作的一首七絕詩（無紀年）同樣沒有出現在《甫田集》，[65]然寫給華時禎的小簡有六封存世，每一封都對華氏贈禮申謝（禮物有茶、新秔，以及提到「今歲欲舉小兒殯，不敢受賀」），其中有封還提到文徵明回贈一冊石刻，「不足爲報也」。[66]

　　由於華時禎的委託，文徵明爲華氏全族（非其中個人）新遷的墳塋撰寫碑文。[67]開頭便宣稱華氏一族源自南齊孝子華寶：華寶乃三、四世紀時聞人，一生積聚財富豐碩且未曾仕宦，以孝順父母博得孝子美名。文徵明描述華家「族屬衍大，散處邑中，無慮百數」，繼而引用華時禎之語，言華家「自梅里以降，閱十有四世」。此外，他也在華家另一個家族紀念活動中扮演了不太重要的角色，亦即爲華孝子（即華寶）祠的歲祀祝文作跋。[68]從文徵明參與華氏家族墳塋的新遷事宜和其爲華氏之建立華孝子祠發聲（立華孝子祠並未得到官方准許，因此當權者不免質疑其爲異端）這兩件事觀之，文徵明不斷擁護華家的家庭價值，幾乎成爲無錫華氏的代言人。

　　文徵明現存的早期詩文中，1508到1514年間爲華珵所撰的〈華尚古小傳〉串起了他與這富裕且族屬衍大的華家其中一員的關聯。傳中稱頌華珵，並解釋其號「尚古生」的由來。然不同以往的是，文徵明作此傳時，傳主仍在世，且年逾古稀。從傳中得知華珵出自南齊華寶之後，被拔擢爲貢生之前曾七試不第，後選授光祿寺太官署署丞。這個單位由於其功能以及與宦官關係密切之故，因貪污而惡名昭彰，然華珵始終「周愼祥雅，而潔廉自將」，後來毅然辭官返鄉。即使日後仍有任官機會，也一一辭卻。家居後常「領客燕游」：

南眆錢塘，北盡京口，數百里中名山勝境，靡不踐歷。…有古逸人之風。家有尚古樓，凡冠履盤盂几榻，悉擬制古人。尤好古法書、名畫、鼎彝之屬，每併金懸購，不厭而益勤。亦能推別眞贋美惡，故所畜皆不下乙品。…余家吳門，

與錫比壤，頗聞諸華之盛。其間履德植義，固多有之，要不如尚古生之篤意古
人也。尚古所藏古名人文集，若古人理言遺事、古法帖總數十，費皆數百千不
惜。…其事皆有足稱者，…書其大者以傳。[69]

對於華珵吸引現代學者關注的印刷、出版方面的重要性，[70]文徵明卻隻字未提，反
而是繼續刻畫明代鑑賞家理想的生活方式，並著重於他與華家人長期交往過程中特
別感興趣的活動，即華家廣泛的書畫古物收藏。這種關係比起文徵明與本書中提及
之其他人物的關係，大不相同；華珵與他的互動似乎完全建立在這些書畫作品之
上。文徵明的著作中充滿了對華家藏品的敘述，包括他看過或題過的。有時候文徵
明不直接指出收藏者的姓名，而將作品說是「華氏世守之珍」，例如1549年的〈跋
蘇文忠公（蘇軾，1037–1101）乞居常州奏狀〉便是一例。[71]然而概言之，華氏一族
中有兩個人及其收藏對文徵明的影響最大且時間最長，那就是華雲和華夏。[72]

　　華雲（1488–1560）年紀較長，但還是比文徵明年輕一輩。他於1541年登進士
第（時已年過半百），官至刑部郎中，後因反對嚴嵩專權而辭官，在家享受富裕生
活，優游於龐大的藝術收藏中。文徵明似乎在踏入仕途前便與華雲相識。其好友唐
寅於1512年為華雲作十六幀《白居易詩意冊》，顯示文徵明在1523年赴京之前已與
華雲相識，此點也可由其1520年曾為華雲藏畫題詩得到證實。[73]而文徵明為華雲所
作的最早紀年作品是1534年的《西齋話舊圖》軸（圖66）。他為畫作添加的詩題翔
實敘述了其造訪華雲、創作此畫時的情境：

嘉靖甲午臘月四日[1535年1月7日]訪從龍先生留宿西齋時與從龍別久秉燭話舊
不覺漏下四十刻賦此寄情並系小圖如此。[74]

爾後，除了華雲因任官而離開無錫的期間，證明兩人關係的資料出現得更加持續且
規律。1540年文徵明與華雲同遊名勝堯峰，並有詩畫記錄此次出遊。[75]三年後的
1543年，文徵明為華雲父親華麟祥（1464–1542）撰墓碑文。華麟祥與文徵明一樣
場屋失利，後被選為「貢生」；他建了一座華美的園林，時常與賓客游衍其中，品
評詩書。[76]華雲在家為其父守孝三年期間，文徵明至少曾（於1544年）過訪一次，
並因此開始書寫《陸機（261–303）〈文賦〉》（圖67）。[77]1545年文徵明又為華雲作
了一幅圖，而同年其弟子錢穀（1508–約1578）也為華雲繪製了一卷（構圖傳統的）

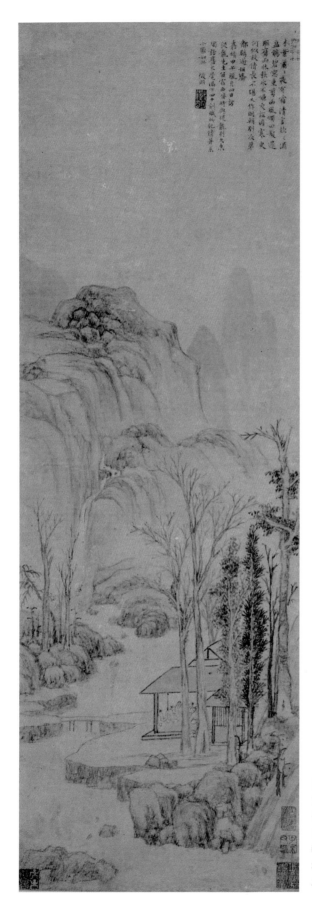

圖66
文徵明
《西齋話舊》
1534年
軸 紙本 設色
87×28.8公分
北京 故宮博物院

圖67　文徵明　《書陸機〈文賦〉》卷尾　1544–7年　卷　紙本　墨筆　23.2×117.5公分
紐約 大都會美術館〔Metropolitan Museum of Art, New York.〕

圖68　錢穀（1508–1578）《駐節聽歌圖》　1545年　卷　紙本　設色　26×65公分
明尼阿波里斯市藝術協會〔Minneapolis Institute of Arts〕

送別圖（圖68）。畫中描繪華雲身著官服，在三年孝服期滿後，準備啓程赴任。[78]周道振訂於1546年的一首詩記錄了華雲返朝途中，曾路經蘇州過訪文徵明，記錄同一事的還有〈送華補庵奉使返朝〉一詩。[79]文徵明於1547年再訪無錫、續成其《書陸機〈文賦〉》時，華雲無疑已返回家中，且至少停留至1549年，因爲那一年文徵明曾多次過訪，並在其中一次作了《玉蘭圖》，感謝華氏的盛情款待（圖69）。[80]這卷畫恰巧附有文徵明隨畫奉上的親筆謝札以及當時的信封（圖70），這提供我們一個難得的機會，得以一窺明代菁英階層書信往來的物質文化。另有兩封文徵明寫給華雲的信札存世（原物已佚）。這兩封信都沒有紀年，但其中一封延續了提及《玉蘭圖》那封信的一個主題，即文徵明的健康狀況：「衰老氣味，日益日增，如何如何？」在感謝華雲贈送的「珍貺」之後，復又提及隨信附上所題牌匾：「所委諸扁，強勉寫上，拙書醜惡，大非前比，甚愧來辱之意也。」第二信則對於未能回訪向華雲致歉。[81]然年逾八十的文徵明於1551年再度前往無錫，並以華氏園中盛開的玉蘭爲題，作了不下一幅畫，包括現藏巴黎居美博物館（Musée Guimet）的《玉蘭軸》。[82]現存有首詩與兩人此次的會面相關（文徵明有「一笑相看俱白首」句），同年另有一詩紀念兩人於某月夜同登惠山，看來文徵明當時的健康狀況沒有他所說的那麼糟糕。[83]最後，1552年的一則題跋提及文徵明到梁溪避暑，「過華補庵齋頭」，因此在華家見到了《二趙合璧圖》。[84]據我所知，這是有紀年的資料中兩人最後一次的聯繫，當然這兩人的關係可能一直持續到1550年代文徵明謝世之前。

　　文徵明爲華雲所作的各種文、圖——詩、信札、題跋、碑銘及畫，啓動了彼此間「未了的生意」（unfinished business），將交易往後推遲、不斷地創造機會讓彼此間的往來無法打平（reciprocal *im*balance），都被人類學家視爲維持任何社會關係的根本。[85]這個觀點也同樣符合文徵明與華雲晚輩華夏的關係（華夏之父生於1474年，故其本人約生於1490年代）。華夏較華雲更熱衷於收藏古物，因此題跋在兩人關係裡扮演了更重要的角色，而附有文徵明跋文的作品更是林林巨蹟。1519年，文徵明爲華夏所藏的《淳化閣帖》題跋，此乃法帖中的稀世珍品（圖72）。而他所題的其他作品，全爲法書而非繪畫，同樣都具有高度的文化與商業價值；這些作品構成了1522年華夏所刻的《眞賞齋帖》的內容，文徵明自己的法帖亦是以之爲基礎（圖71）。[86]1530年，文徵明跋王羲之的《定武蘭亭》，云：「余生平閱蘭亭不下百本，其合於此者蓋少。」[87]同年所題的另一則篇幅較長的跋文顯示，文徵明，或至少其子文嘉，在華夏收購作品的過程中扮演了中介者的角色：

圖69　文徵明　《玉蘭圖》（局部）　1549年　卷　紙本　設色　28×132.2公分
　　　　紐約 大都會美術館（Metropolitan Museum of Art, New York.）

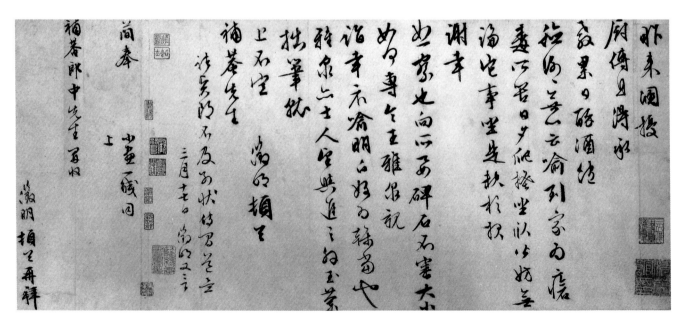

圖70　文徵明　《致華雲謝札》（附信封）　1549年　紙本　墨筆　（圖69後跋）
　　　　紐約 大都會美術館（Metropolitan Museum of Art, New York.）

余生六十年，閱《淳化帖》不知其幾，然莫有過華君中甫所藏六卷者。嘗為考
訂，定為古本無疑。而中甫顧以不全為恨。余謂淳化抵今五百餘年，屢更兵
燹，一行數字，皆足藏玩，況六卷乎？嘉靖庚寅，兒子嘉偶於鬻書人處獲見三
卷，亟報中甫以厚值購得之。非獨卷數適合，而紙墨刻搨，與行間朱書辯證，
亦無不同。蓋原是一帖，不知何緣分拆。相去幾時，卒復合而為一，豈有神物
周旋於其間哉！[88]

隔年，即1531年，是文徵明與華夏往來相當頻繁的一年。這段期間，文徵明曾親睹
顏真卿（709-785）的《劉中使帖》，想起少時曾隨書法老師李應禎在其他收藏家處
看過此帖；他也看到了宋代文人黃庭堅（1045-1105）的兩件重要作品，而黃氏正
是文徵明書風取法的重要對象。[89]最後，在一則未紀年但亟有可能也是題於1530年
代的跋文中，文徵明稱許唐人雙鉤「書聖」王羲之的另一件作品《通天帖》「在今世
當為唐法書第一也」。[90]文徵明身為書畫家，自然也得益於有機會看到這些書畫精
品，某些情況下他甚至可以借到作品，以便更深入的細看研究。現存文徵明寫與華
夏的三封信札中，第一札是感謝後者出借法帖，第二札則是對華夏贈禮的標準致謝

圖71
《眞賞齋法帖》中摹王羲之（303–361）書帖
1522年
紙本 墨拓
京都 藤井有鄰館

函：「適有客在座，不能詳謹，幸恕。」第三札提到文徵明將爲華夏撰寫一篇文章，但再次看到其對於延遲交付感到諸多抱歉：

> 拙文比已稿就，未及修改。偶奪於他事，迤邐至今。再勤使人，益深惶恐。望尊慈更展一限，月半左側課成，送龍泉處轉上，不敢後也。嘉饋珍重，領次多感；但河豚不敢嘗耳。[91]

文徵明受華夏之請所撰寫的文章，或許就是爲其父華欽所作的墓誌銘；華欽除了秉性謙遜和善外，並無其他顯赫的成就，過世時僅比文徵明年長六歲。[92]

　　文徵明似乎一直與華夏保持聯繫，直到過世爲止。1549年，他爲華夏作《眞賞齋圖》（見圖46），到了1557年，已屆垂暮之年的文徵明又以長篇重題此畫（圖73）。[93]這篇〈眞賞齋銘〉可能是文徵明關於書畫收藏最詳盡且條理最分明的陳述，文中讚揚「眞賞齋」爲「吾友華中父氏藏圖書之室也。中父端靖喜學，尤喜古法書圖畫、古金石刻及鼎彝器物」，而其家本溫裕，因此華夏自弱冠以來四十年，得以沈湎其中，滿足圖史之癖。[94]在羅列華夏收藏的重要法書和法帖後，文徵明接著寫道：「今江南收藏之家，豈無富於君者，然而眞贗雜出，精駁間存，不過夸視文物，取悅俗目耳。」這突顯出「眞賞」的難能可貴，無疑是對眞賞齋及其主人最好的恭維。[95]

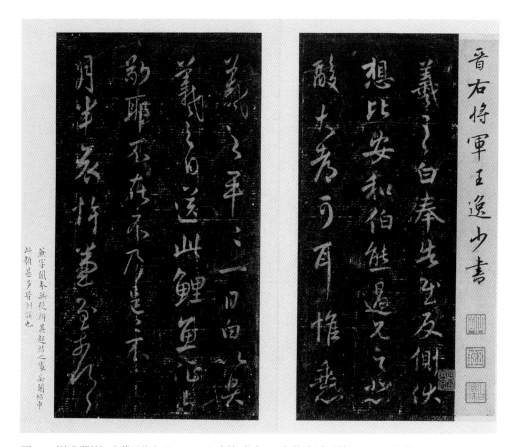

圖72　《淳化閣帖》中摹王羲之（303–361）書帖　北宋　992年後　紙本　墨拓 25×13.6公分
香港中文大學文物館

圖73　文徵明《眞賞齋銘》1557年　卷　紙本　墨筆　上海博物館

　　《眞賞齋圖》是文徵明晚年作品中常被現代人拿來複製出版的，想必也是華夏十分得意的一件。正如高居翰所言：「以文徵明的地位與聲望，加上其冷靜嚴謹、無可非議的上流風格，請他描繪自己的居所，必定能賦予其文人的優雅光環。」[96]事實上，華夏雖然沒有任何特定的學術成就或著作，在許多文獻中卻常被視爲「學者」，這也顯示像文徵明這等人物的名聲如何有效地爲富有的收藏家增添光彩，不然，華夏可能不見得受得起這個稱號。文徵明與華夏的往來對雙方都是有利的。除了物質上的好處，文徵明作爲鑑賞家的聲名也建立在有機會接觸華雲、華夏二人之著名藏品的基礎之上。然而若將兩人的往來劃分出某些是重要的，某些是無關緊要的，如將《眞賞齋圖》置於討論的中心，而對文徵明爲平凡人但可能是子女深愛的父親所作的墓誌銘視而不見，顯然有誤。華夏委託文徵明爲作《眞賞齋圖》和其父墓誌銘提醒了我們，兩者對於他是同等重要。同樣的，對於範圍更大的無錫華氏而言，我們也不能將文徵明所作的阡碑與題跋截然切割。兩者都與家族所爲何來有關。

　　這種多層面又複雜的雙方往來模式也可見於文徵明與蘇州袁氏之間；蘇州袁氏有很長一段時間大量委託文徵明創作。[97]同樣地，唯有完整列出文徵明接受的全部委託，才能使我們釐清他與袁氏之間錯綜複雜的互惠關係。蘇州袁氏較無錫華氏的族屬更爲龐大，文徵明也與更多袁家成員有所往來，但可能是在其1527年返吳之後。目前已知袁家與文徵明有所來往的六名成員皆爲同輩，即袁表、袁褧、袁褒、袁袠四兄弟，以及其堂兄弟袁袞和袁裘。[98]他們是家族中最早稱得上榮顯的，當然其原本就已是富裕之家，其中幾人還曾任官。當最年長的袁表於1530年自臨江通判致仕返吳後，文徵明偕同兩個兒子和幾名弟子出席了慶祝袁氏新書齋落成的集會，並爲作《聞德齋圖》；儘管此畫已佚，但它必定近似於文徵明這段時間受委製的許多別號圖。[99]五年後的1535年，文徵明與袁表仍有聯繫，那一年他過訪袁表的聞德齋，並爲其所藏的沈周畫冊題詩。[100]我們無從推斷文徵明與其弟袁褧往來的具體年份，然其關係似乎更加微妙，由兩人間多達十四封的通信可以證之。[101]第一札中，文徵明感謝袁褧來訪，並因微恙未能迅速完成「趙書」致歉。第二札提到同一件事，然特別的是，文徵明從袁處獲得的酬勞居然也是一件藝術品：

　　承欲過臨，當掃齋以伺。若要補寫趙書，須上午爲佳。石田[沈周]佳畫，拜
　　眂，多感，容面謝。

第三札中，文徵明多謝袁裘「見教」，並再次承諾近期內完成其索求的文章（贊助者難道不會對這種話感到厭煩嗎？）。接下來的信札中，文徵明有封寫道：「家叔患眼垂一月矣，百藥不效。聞吾兄所製甚良，敢求一匕治之。」而某一札提到「先兄之喪，重辱光送，未能走謝」，有助於我們推斷此札年代，因為文徵明之兄文奎逝於1536年。然而文徵明兄喪期間並未全然杜絕社交往還，因為同一札中，他感謝袁裘送來「《世說》定本」，並感嘆因忙碌而未及替「石翁冊子」作跋。這封信突顯了袁裘藏書家和出版商的角色，他曾刊行了一些品質精良的明版古籍經典和時人文集。其餘的信札中，最常出現的依然是對袁裘贈禮的致謝，包括蟹、文徵明的生日賀禮、食物（「物珍意重」）等，而有些則提及袁裘的出版活動、文徵明受其囑為不知名的「事茗」撰寫墓文、以及因延遲交付作品而提出的公式化道歉語。兩人最後一次往來的證據是文徵明成於1550年的《古柏圖》（見圖3）上的袁裘跋，但很難相信這兩人在1530年代至1540年代間不曾有過其他交易，恐怕只是沒有任何資料留下而已。

　　根據現有的零碎資料，文徵明似乎不曾為袁裘作畫，然這也未必不可能。1531年文徵明為袁家老三袁褧（1499–1576）畫《袁安臥雪圖》，是其筆下罕見的歷史性題材，描繪東漢名宦袁安仍為寒士時，大雪積地，因顧及他人亦挨餓受凍，寧可僵臥戶內也不願出外向人乞食的故事（圖74）。隔年，袁褧帶著裝裱後的該畫過訪文徵明，文徵明復題〈袁安傳〉於卷上。[102]袁褧在此顯然借用了這位同姓古代楷模的名望，因為他把自己的號就取作「臥雪」。就像為無錫華氏撰寫阡碑時援引南齊華寶一般，文徵明在上述例子又故技重施，以遂袁褧之願；而他自己又何嘗不是援引文天祥作為家族的先祖呢？現存文徵明寫給袁褧的兩封信都是致謝函，其一是感謝他贈送「鰣魚新茗」，另外則是謝其惠贈袁家刊行的「韓集」；文徵明於後者不忘補上：「尚圖他報耳。」[103]

　　文徵明與四兄弟中最年幼者袁袠的交往，至少可溯及1530年，但兩人的關係大多圍繞在同一主題且持續時間很長的作品。那一年，文徵明繪《江南春》一圖，以配時人（包括他自己）用以擬倪瓚《書江南春詩二首》的應和之詩，而倪瓚手書之作亦為袁袠所藏。[104]1547年，他又為袁袠畫了相同主題的第二個版本（見圖23）。[105]這時，袁袠已歷經震盪起伏的宦途，返回蘇州；袁氏於1526年登進士第，獲殿試第四名，後遭黜貶為兵，又被起用，於四十多歲時致仕還鄉。他是文徵明往來對象中少數曾為其作詩文者。袁袠的〈送文內翰徵仲還山歌〉顯然是作於1526年文徵明離開北京及翰林院時（由內容可推知此文寫於該年十月，文中充滿北地寒冬的意象），

圖74　文徵明　《袁安臥雪圖》　1531年　卷　藏地不明

因此可推測年僅二十五歲的袁袠與五十七歲的文徵明之間，是因爲同在翰林院共事才開啓了雙方的關係。爾後，這段複雜的人情義務關係逐漸擴大成爲文徵明與袁家四兄弟及其堂兄弟之間的長期往來。[106]袁家成員當中，文徵明只爲袁袠撰寫墓誌銘，大概是受到其兄長們的請託。如前所述，1547年袁袠過世時，袁表等人已是文徵明的庇主。在〈廣西提學僉事袁君墓誌銘〉中，文徵明一開始便稱呼袁袠爲「吾友袁君」，接著讚美其高明踔越之才和精深宏博之學，以及自少時不肯「碌碌後人」的壯志。當袁袠「既起高科，登臙仕，視天下事無不可爲」。他勇於對抗權臣，「賴天子聖仁，得不擯棄」。文徵明寫道袁氏「世以氣義長雄其鄉」，然「未有顯者」，直到袁袠及其兄長這一輩才有所改變。袁袠自幼奇穎異常，「五齡知書，七歲賦詩有奇語，十五試應天」，兩度落榜。1525年他終於進士及第，一時名震京邑。對於政事他侃侃而言、立論精宏，得到當時擔任學士的某權臣賞識，權臣欣喜並鼓勵他廣爲論述。這個「權臣」於是成爲袁袠的庇主，而他也進入翰林院。然不久後袁袠受君命罷爲庶僚，又捲入兵部火災事件，被指責其失警。他被判處死刑，入獄數月，後被編戍湖州衛。待其獲赦時，「權臣」已逝，而他被起用爲南京武選主事，累遷至廣西提學僉事，後致仕歸鄉。接著文徵明提到袁袠樂於閒曠，謫居吳興時，終日與「高人逸士」悠遊；致仕後在橫塘構築一室，「據湖山之勝，縱浪其間，有終焉之志」。對於他的博學，文徵明如此描述：「爲文必先秦兩漢爲法，樂府師漢、魏，賦宗屈、賈，古律詩出入唐、宋。」接著列出他的許多著作，並感慨這些著作「惜不得少見於事，而徒托之空言，可慨也已…故知君者，莫不賢愛之，而不勝嫉

圖75　文徵明　《紅杏湖石圖》　1537年　摺扇　灑金箋　設色　18.7×51.2公分　北京 故宮博物院

之者之眾也」。文末有關其生平部分，文徵明提到袁裦的繼室姓「文」，這意謂著袁、文兩人可能是姻親，這也解釋了為何上文提及的信札中，文徵明會稱袁裦為「親」。[107]當然，文徵明與袁氏一家的關係也延續到了下一代，因為袁裦之子袁尊尼（1523–1574）也是文徵明《古柏圖》（作於1550年）（見圖3）的眾多題跋者之一。

　　文徵明也認識袁家兄弟那兩位小有名氣的堂房兄弟，且曾於1530年代為兩人作畫。袁裦是文徵明作於1537年的《紅杏湖石圖》扇（圖75）的受贈者。[108]文徵明有兩封信札也是寫給他的，其中一札是邀請袁裦「過小樓一敘」（文徵明另外只邀請了兩位客人），另一札則是感謝袁裦贈送的「珍重」嘉貺，並再次以「親」相稱。[109]另一位堂房袁裘曾於1532年過訪文徵明，時文徵明正在東禪寺避暑，於是在該處為袁裘作設色山水軸贈之。同年三月，文徵明也曾客居袁氏別業，賞玩盛開的芍藥並賦詩作畫。[110]根據文徵明的詩題，直到1555年他還曾過訪「袁氏園亭」。[111]

　　現在回到本章一開始提出的論點：倘若只依賴文徵明在世時出版的詩文，或其死後不久後人選輯的文集，將很難重建文徵明與無錫華氏、蘇州袁氏的關係。上文引用的資料中，只有〈梅里華氏九里涇新阡之碑〉、〈華尚古小傳〉及〈廣西提學僉事袁君墓誌銘〉被選入文徵明的官方文集《甫田集》。而那些為數眾多的詩、跋、信札、或記都被認為不適合收入文集而遭排除；而這些存世的文字很可能只佔原有文

字的一小部分。顯然，《甫田集》並非只在記錄文徵明一生中所做過的事，而是在精心構築文徵明崇高的品格與文人形象；爲達到此目的，哪些事「沒做」而哪些事「做了」，都是有意義的。輕易將這些文字被忽略的原因，簡單歸諸於文徵明和華、袁兩家的禮尙往來使其感到羞愧或難堪，是非常草率的推論。但若否認華、袁兩家在這些作品的創作過程中的能動性（agency），或堅持文徵明乃「獨立的文人畫家」這一個不符當時觀念的理想形象，也令人難以接受。倘以教宗烏爾班八世（Urban VIII）與貝尼尼（Bernini）、或葛里葉・凡路易文（Pieter Calesz. van Ruijven）與維梅爾（Vermeer）的贊助關係看來，華、袁兩家的成員其實並不能算是文徵明的「庇主」（patron）。然而他們所捲入的這個歷史、文化上的特定人情網絡，以及藉由家族間流動的茶、魚、書畫、詩所創造和表現的人情往還，構成了一種獨特的贊助形式，而明代的社會能動者親身體驗，自比任何人都更熟諳其中的複雜性。

7
弟子、幫手、僕役

　　當階級觀念與互惠之義同時運作時，附從之人（client）同時可以是庇主（patron），晚輩同時亦爲他人的長輩。即如文徵明須禮敬年齡較長、身分較高、官位較顯赫之人，他本身亦爲其後輩、或下位者尊崇禮敬的對象。這也或多或少解釋了前幾章所討論的文徵明畫作，何以有一大部分受畫者的身分未載於史冊。他們有可能是文徵明的顧客（customer），以經濟實力來交換其畫作；更有可能實際上是其附從之人（client），社會地位不若文徵明，而以個人、或以家族的名義與之建立交情，其關係並可藉由禮物往還、及文徵明之筆墨而得知。[1]在缺乏決定性證據的情形下，這個看法可能永遠無法證實。然除了那些背景闕如的人物，如《雨餘春樹》（見圖57）裡的「瀨石」外，當時的確有不少人不僅可考，且被視爲文徵明的「弟子」或「門徒」。正如前所論及的「文徵明友人」一般，這批人實際上較後世藝術史著作所能呈現的數量更爲龐大、組成份子更爲駁雜；且日後「官方」資料，如成書於十八世紀的《明史》中所見的歸類，實可再以當時的資料補充，使問題更爲複雜。《明史》條目裡列舉了與文徵明「遊」者，依序爲：王寵、陸師道、陳道復、王穀祥、彭年、周天球、及錢穀（以下將對這些人進行討論）。[2]而北京故宮博物院所出關於「吳派」繪畫的選集裡，則將陳道復、陸治、錢穀、陸師道、和居節歸類爲文徵明的五員弟子，視王穀祥與朱朗爲「師法文徵明」者，至於周天球，則是「少從文徵明學書」。[3]三百年來書寫文徵明的方式，可說一脈相承。然某些人物對文徵明畫風之傳承看似極爲重要，卻少見於當時的文獻記載，至少就他們與文徵明的實際關係而言；然其他現已淡出於歷史視野的人物，在文徵明的文集中卻不時出現。無論何者，他們在與文徵明的關係之外，各享有不等的社會地位，有出身於書香門第的鄉紳階層，也有實際上靠薪津過活的雇員。用來描述他們的語言亦各有等差，有的用以稱高門大族，亦有用於呼販夫走卒的。然而，無論如何，從這些記錄看來，有來有往（reciprocity）與人情禮數（obligation）的法則均歷歷可見。不管用什麼方式，這些人都因著人情禮數的義務而與文徵明綁縛在一起。

　　誰是文徵明的第一個弟子呢？論年紀，也許是陳淳（1483–1544）；文獻中多依其字，呼之爲陳道復（如文徵明之例）。[4]陳家世代優渥，陳淳更爲家族幾代以來獲有相當功名之人。他較文徵明年輕十三歲，兩人相識於各自廿多歲與卅多歲之時，當時文徵明仍於蘇州準備科考。現存文徵明作與陳淳的第一首詩成於1504年，次年（1505）亦有詩記兩人同席共飲之事。[5]1508年文徵明有〈題畫寄道復戲需潤筆〉詩。[6]「潤筆」乃是作畫或作書所得報酬的美稱，這裡明目張膽地使用，且強調是「戲索」，可能是故意藉著諧謔的語氣而淡化其金錢交易的色彩。早於1506年，文徵明便有《江山初霽圖》贈與陳淳，題跋描述了這件作品的成畫緣由：「適友生陳淳道復至，因以贈之。」[7]1508年時陳淳從文徵明遊天平山，歸後文徵明有圖（見圖43）與詩爲記；1511年陳淳伴文徵明赴楊循吉之宴，1513年亦隨文徵明遊漕湖（傳爲吳國大夫范蠡所開）。[8]當時的陳淳或許是這群人中年齒較低的，以楊循吉之宴爲例，陳淳即在列舉的五位賓客裡列名最末；然陳淳之名持續出現於文徵明的詩作，這或許說明他們兩人的往來主要體現於詩作的唱和，而非散文的書寫。這個區別相當重要。他們之間的來往一直持續到1544年陳淳辭世，是年陳淳猶與文徵明乘舟泛於江河，並畫松菊請文徵明題識其上。[9]以上諸例皆無法顯示陳淳爲文徵明之門徒、在師生的人倫關係上地位較卑。據此而觀，則他倆的關係似乎可稱之爲「朋友」；而前例裡，文徵明也的確以「吾友」稱呼陳淳。然陳淳之詩〈新秋扣玉磬山房獲觀秘笈書畫〉卻使用了弟子對師長所使用的卑遜之辭，例可見於另一信（圖76）。[10]還有兩封文徵明致陳淳之信，行筆無加文飾，簡率而直接，且無過度的自我謙抑。[11]第一信如下：

　　欣賞集別部雜部計四五冊，煩檢閱。陳湖幾時回？病中不承一顧，何耶？壁肅
　　拜道復老弟。

「老弟」一詞由「老」與「弟」二字組成，難以用英文傳譯，在修辭上屬矛盾修飾法，既尊人、又捧自己，藉著虛擬的親屬稱謂（此乃階級秩序的基礎）表達兩人的上下關係。第二信則云：

　　西齋獨坐，有懷道復茂才，輒寄短句。五月廿二日，壁肅拜。元人墨跡卷發
　　還，蘇詩裝得併附。

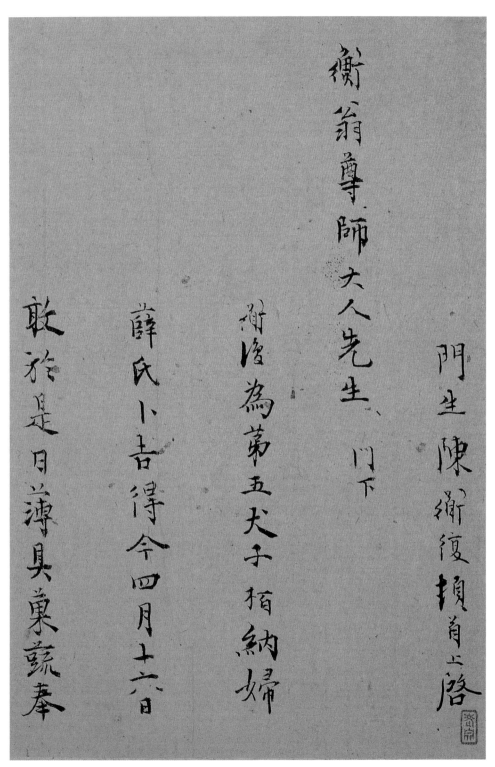

圖76　陳道復（1483–1544）《致文徵明書札》起首部分　無紀年　冊頁　紙本　墨筆　25.4×30.6公分
　　　普林斯頓大學美術館（Princeton University Art Museum）

「懷」某人雖是作詩的傳統，亦可能在情感上含有支配的意味：「關懷」、「以保護者、支持者自居而憶及某人」、和「思念」等，都包括在這一字的引申義裡。將之與信中所提及的「短句」連結（詩作收於《甫田集》中，雖信札並未收錄其中），此札可能作於1509年。[12]文徵明之師沈周適於此年辭世；不禁令人聯想，文徵明是否因為免去了弟子的身分，便開始以師長自居。至少可以肯定，文徵明所授之業，乃是其自我蘊蓄多年的書畫涵養，以及上接元代甚或更早期的文化傳承。

而較陳淳還要年少（不消說，這整個世代都比文徵明還要年輕）、經濟地位較文家還低的，其作為弟子的輩分就更明確、更無商量的餘地了。以年歲來討論文徵明（之後）較出色的弟子是相當合理的。如王寵無疑是文徵明的弟子，特別是在書藝上；然他同時亦學書於文徵明的友人蔡羽及唐寅，後更娶唐寅的女兒為妻。文徵明早在王寵及其兄王守未弱冠時便已熟知其人，不僅祝其冠禮（於男子十五至廿歲間舉行），更引孟子之典賜其字。〈王氏二子字辭〉一文備敘其義，論述極詳，更記二子之父王清夫央之賜字之由。王清夫以商賈為業，雖居塵市，市聲囂雜，「而能收蓄古器物書畫以自趣……視他市人獨異也」。[13]據此推測，王清夫也許是以金錢央請文徵明賜字其子，然這並不妨礙日後師生情誼的滋長，特別是文徵明與王寵兩人，而文徵明與王守間的往還亦可謂真摯。資料顯示，1516至1518年間，文徵明曾數度過訪兩兄弟的居所，並與之同遊治平寺與惠山：文徵明1516年《治平山寺圖》（見圖44）便是記與王寵同遊一事，時王寵正閉門準備科考。[14]1523年，文徵明於赴北京途中巧遇王守；王守當時應在進士不第返回鄉里的途中。[15]然王守隨即於1526年取得功名，自此平步青雲，與文徵明仍保持聯繫。記載中文徵明1543年曾作《仙山圖》贈與王守。[16]王守最後官拜中丞，文徵明在一簡1553年或1554年的信札中，即以此官銜尊稱過往弟子（時文徵明已「八十有四，容髮衰變」，見信末署款）。[17]

1510年代，文徵明雖常同時與兩兄弟盤桓，間或亦與王寵單獨出遊，如1522年兩人同遊虎丘劍池，文徵明並圖有一扇誌之。[18]之後不久，文徵明於1523年赴北京，王寵送別詩裡盡是附從之人或弟子的應盡之誼。詩中虹蜺插劍、黃鵠南飛等雄渾意象，用作送別，自為允當。[19]後文徵明仕途夢斷，歸返吳中，與王寵之間的情誼因得再續，然此際對於舉業與功名的期待卻已轉移到王寵的身上。文徵明的《松壑飛泉》（1527–31）便是在這些年間畫與王寵的（圖77），題云：

余留京師，每憶古松流水之間，神情渺然。丁亥[1527]歸老吳中，與履吉[王

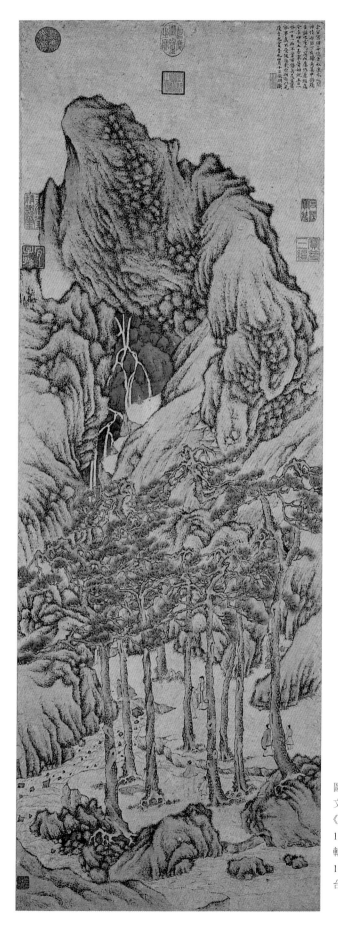

圖77
文徵明
《松壑飛泉》
1527–31年
軸 紙本 淺設色
108.1×37.8公分
台北 國立故宮博物院

圖78 文徵明《關山積雪圖》（局部）1528–32年 卷 紙本 設色 25.3×445.2公分 台北 國立故宮博物院

寵]話之。遂爲寫此。屢作屢輟，迄今辛卯[1531]，凡五易寒暑始就。五日一水，十日一石，不啻百倍矣。是豈區區能事，眞不受促迫哉？於此有以見履吉之賞音也。[20]

此圖正如石守謙所云，是對鄉愁的鄉愁，是懷想當年在北京時思念蘇州的雙重移情。題識裡仔細記錄了作畫的情境，特別是所花費的時間（數以年計），這些特點或可理解成文徵明與王寵間的深厚情誼。同樣的模式亦可見於《關山積雪圖》（圖78）。此圖爲了王寵所作，於1528年開始動筆，作於與王寵同遊其少時讀書處治平寺歸來後，而遲至1532年才完成。[21]這些例子與《倣李營丘寒林圖》（見圖7）恰恰相反，因後者清楚點明其人情債如何因贈畫而打平、而終結。（我們或可進一步推

測：如果較長的成畫時間值得一記，是否意謂著一般的畫作多爲短時間內一氣呵
成？）這無限延長的成畫時間或可視爲兩人交情綿綿不盡的隱喻，而無有盡期地繪
製同一幅畫也是兩人交情無有盡期的寫照。[22]這樣的關係使他們聯名參與了不少計
畫，如1531年的〈袁府君夫婦合葬銘〉，夫婦倆是文徵明孫女婿袁夢鯉的祖父母。[23]
「銘」由文徵明所作，這通常是由德高望重之人負責，然文中卻解釋道，其所根據的
「行狀」乃由王寵所書，王寵是亡者之子袁袞的好友。王寵曾於1527年袁袞之父袁
鼐六十壽誕時，召集文徵明的兒子文嘉、姪子文伯仁（1502–1575）、兩名弟子陸治
和陳道復作畫冊以祝，文徵明並就圖賦詩。[24]在此，庇主（文徵明）一方面促成弟
子（王寵）所受託之事，同時也對弟子展現了參與其部分計畫的義務。其間的關係
絕非只是簡單的雙邊關係，而是經過精密衡量的互惠義務，個人在其間扮演著多重

角色，混合了對上的謙順恭敬與對下的紆尊降貴。

　　王寵送文徵明赴京後又八年（1531），輪到文徵明送王寵赴京趕考，故作《停雲館言別圖》（見圖45）。[25]相較於早期的《雨餘春樹圖》（見圖57），此畫似乎回復了過去送別圖的模式，班宗華（Richard Barnhart）更指出畫中人物乃是根據1528年為王德昭所作的扇面（見圖64），改繪成立軸的形式。[26]不過若將「模式化」視為隨意「應付」、認為此畫無論對作者或受贈者而言意義都不大，則又太過草率。畫裡透過服飾、座位安排、及兩人的相貌（更別說還畫出隨侍的僮僕），清楚描繪出人物的長幼次序。詩裡文徵明雖以「白首已無朝市夢」自謂，句中卻隱約可嗅出其曾入仕京畿的經歷（事實上他不過才致仕歸隱四年），至今仍享有前翰林的聲望。在他眼裡，眼前的年輕人宛若「飛鴻」可直上青雲，而這比況亦是王寵功成名就後兩人情誼繼續延續的擔保。[27]在文徵明與王寵的例子上，所有的證據都指向兩人間的往來具有相當程度的情感投資。科舉制度的壓力瀰漫了整個明代文人文化，不僅是赴試的考生，連那些在他們背後支持、期盼金榜題名的親友，也都感同身受。1531年〈十五夜無客獨坐南樓有懷子重[湯珍]履吉[王寵]兒輩時皆在試〉一詩便滿是憂心。他回想起自己當年獨在北京時如何思念其子女，而今依舊懷思：「少年散去衰翁在，獨倚南樓到月斜。」[28]

　　王寵最終落榜的消息想來已經夠糟了，然1533年王寵約當四十歲即謝世，定然是個更大的打擊，文徵明為王寵所作的墓誌銘毫不隱藏其情感，起首即言其死訊令人難以置信：「嗚呼悲哉！王君已矣！不可作矣！」，並盛讚其學問與文采，謂其文名為「三吳之望」，滿紙惋惜。文徵明歎道：「自君丱角，即與余遊，無時日不見。」其兄王守雖已登進士第，而王寵卻每試則斥，即使已受薦入太學，卻仍於1510至1531年間八試不第。雖然如此，其文名日起，從遊者亦愈眾。其性格明朗高潔，從不語猥俗之言，且謙遜蘊藉，不自衿其才。其少嘗學於蔡羽，居洞庭三年，後於石湖讀書廿載，甚少入城，「遇佳山水，輒忻然忘去」，含醺賦詩。最後，談到王氏兩兄弟間的情誼，為兄的適於此際奉任京職，接著述其家族淵源及王寵前後兩任妻子，後一任是唐寅之女。[29]文中隻字未提王寵為文徵明的弟子，也未提到令王寵聞名至今的書法造詣。[30]值得注意的是，並沒有證據指出王寵與王守曾經考慮過向文徵明學畫，這兩兄弟是否能作畫也是個問題。然而，王寵書道之名源於其能承傳（實際上超越了）文徵明的風格；文徵明曾將王獻之（344–388）著名的《地黃湯帖》（圖79）贈予王寵，可見文徵明對王寵的肯定。此帖自十五世紀文徵明祖父文洪時

便已入藏文家，曾幾何時，文徵明將之送與王寵，而於後者去世後流入市面。文徵明死後，其子文彭在1559年又將此帖買回文家。[31]此例中，文徵明不再是受贈人，而是贈與者，送的更是無論就任何角度而言都稱得上無價之寶的禮。這等重禮，也只有夠份量的庇主才送得起，其「恩」之重，無可回報，卻帶給受贈者無盡的人情義務，必得盡力服其勞，至死方休。

王寵最爲人熟悉的恐怕是他作爲文徵明弟子的身分，而非重要的畫家；明代時他以詩作著稱於世，今日卻以書法聞名。[32]要理解當時複雜的贊助關係，也可從湯珍的身上一窺。湯珍是王寵的好友，和後者一樣，雖不特別以畫藝著稱，文徵明卻屢屢提及。將湯珍置於弟子或附從之人的範疇下討論，乍看之下有些不合理，因爲他算是文徵明二子文彭、文嘉的老師。然而，選擇湯珍來教導自己的兒

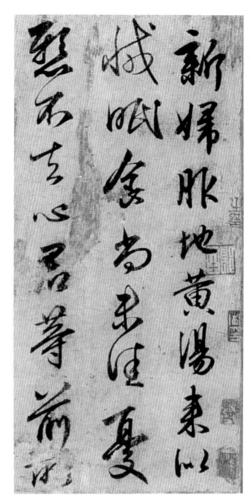

圖79　王獻之（344–88）《地黃湯帖》（摹本）
紙本　墨筆　高25.3公分　東京　書道博物館

子，本身就是一種贊助行爲，且無疑將文、湯兩人綰結在長遠的關係裡，背負者對彼此的人情義務。這是最有可能的解釋。文徵明早在1512年便已認識湯珍，較他赴京任職整整要早了十年，時其長子年當廿三、次子則十一歲。這一年裡，文徵明便寫了三首詩給湯珍，過訪其家，並與之同遊。[33]1514年他倆過從甚密，曾同遊竹堂寺，文徵明因而作《疏林茆屋圖》（圖81）；1515年，文徵明有詩「懷」湯珍與王守、王寵兩兄弟，他們更於1518年同遊惠山。[34]事實上，湯珍是文徵明詩作最頻繁的酬贈者之一，無論是在文徵明赴京前或去京後。1528年二月，兩人同遊玄墓山，湯珍索畫，文徵明漫筆成之；一個月後文徵明爲性空上人作畫，時湯珍亦在場觀

圖80　文徵明《畫竹冊》（局部）1538年 全11幅 紙本 水墨 平均尺寸33.5×66.9公分 台北 國立故宮博物院

看。[35]文徵明自1520年代後期至1530年代間有許多詩作，內容不外乎是「懷」湯珍、或是過訪湯珍。[36]雖然湯珍確切的生卒年不詳，至少於1548年時仍在世，與文徵明、錢同愛、及文徵明的外甥陸之箕於善權吳氏家同觀元代（譯注：應爲南宋）畫家趙伯駒的《春山樓臺圖卷》。[37]現存唯一一封文徵明寫給湯珍的信札，與無錫華氏和某鄒氏兩家聯姻之事有關；文徵明似是要湯珍趕緊促成此事。[38]

　　除了王寵與湯珍外，文徵明大部分的門徒或弟子都以善繪而聞名，是組成「吳派」的畫家成員。但這並不意謂著每個人與文徵明的關係都是等同的，他們各自的出身背景亦大相逕庭。我們已見到陳道復出身官宦世家，王寵之父則是名商賈。至於王穀祥雖被視爲傳承文派畫風的門徒，本身卻是1529年的進士（但並未開啓輝煌燦爛的前程）。他們的往來似乎亦始於此際，至少可以確定文徵明赴京前罕有兩人往還的記錄。[39]文徵明似在1528年有詩贈王穀祥，至少1534年的畫跋是這麼說的，當時王穀祥帶著詩作來拜訪文徵明，文徵明便繪此圖贈之。[40]1538年，王穀祥得到一本文徵明的《畫竹冊》（圖80），其上的長跋細述作畫的情境：

佛座香散竹裡茶新芽
竹米清僧家着於人境
每年馬次南窗門有幾幕
斜日南風消積畫書一番春
色上梅花盡�n殘照歸
來穩古木重散晚移
香和俗句玉堂連竹堂
賦此迷客正信甲戌徵明

圖81　文徵明《疏林茆屋圖》1514年　軸　紙本　水墨　67×34.6公分　台北 國立故宮博物院

圖82　文徵明《林榭煎茶圖》無紀年　卷　紙本　設色　25.7×114.9公分　天津市藝術博物館

夏日燕坐停雲，適祿之[王穀祥]過訪。談及畫竹，因歷數古名流，如與可[文
同，1018–1079]東坡[蘇軾]定之筆，指不能盡屈。予俱醉心而未能逮萬一。閒
窗無事，每喜摹倣，祿之遂撿案頭素冊，命予塗抹。予因想像古人筆意，漫作
數種。昔雲林[倪瓚]云：「畫竹聊寫胸中逸氣，不必辨其似與非。」余此冊即
他人視爲麻與蘆。亦所不較。第不知祿之視爲何如耳。[41]

江兆申認爲王穀祥於1534年起向文徵明學畫，並以爲此冊乃文徵明的課徒畫稿，展
示一些經典的畫竹手法，以供學生臨摹。然而，從語氣上看來卻像是件委託之作，
因爲似是王穀祥「命」文徵明而作。在文徵明所謂的弟子裡，王穀祥無疑是特別
的，因他受文徵明題贈的作品似乎相當多，各種風格都有。如《林榭煎茶圖卷》（圖
82）與《蘭石圖軸》（圖83），兩者都未紀年，且都題贈「祿之」，前者是「細文」
風格，後者則是後世評論家口中的「粗文」手法。[42]1540年，文徵明與王穀祥遊石
湖，於行中繪一《赤壁圖》，現已無存；1542年兩人又故地重遊，歸來亦有畫作贈
王穀祥。[43]次年，王穀祥帶著沈周幾十年前手書之《落花詩》來見文徵明，文徵明
便爲之作畫以配沈周的書作。[44]1545年，文徵明著手爲王穀祥繪製《千巖競秀萬壑
爭流》圖；畫跋云至1552年才成，其時間之長恐怕亦是刻意而爲。[45]又次年，文徵
明爲王穀祥作《輞川圖卷》，輞川爲唐代詩人王維（701–761）的隱居地，由王穀祥
書詩。[46]1550年，文徵明又有畫贈王穀祥，以之配王家所藏的趙孟頫畫作；趙孟頫
乃文徵明所推崇的元代藝術大家之一。同年王穀祥則在文徵明所繪、已有多人題詠
的《古柏圖》（見圖3）上再添一跋。[47]此等弟子兼庇主的情況可由文徵明寫給王穀

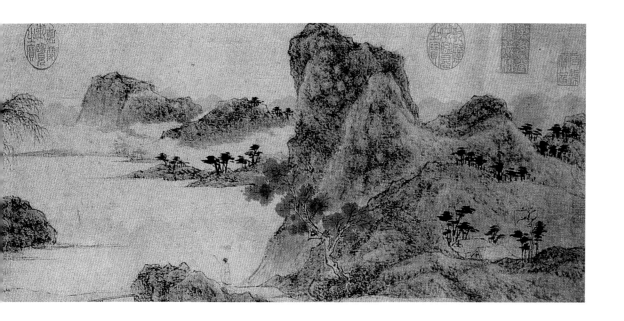

高情詞蕙蘭芳眉宇
英英爽葉光恍得小蔥無
奧峰與君久慮故相忘
徵明為
稌之作

圖83
文徵明《蘭石圖》
無紀年
軸 紙本 水墨
38.6×24.9公分
廣東省博物館

祥的三封信札得到印證。第一信文徵明因未遇王穀祥來訪而致歉，當時他正好患病，而妻子忽有不虞之疾；第二信（前文已引用）則感謝王穀祥贈送「珍餉」；第三信則邀之出遊：「早往早歸，千萬不外。」[48]此外，文徵明對王穀祥的家人亦有作為，更證明上述文、王兩人的關係。1539年，文徵明為王穀祥的姪女作墓誌銘，而文徵明與亡者間亦有微薄的關係，因為該婦之弟與文家聯姻。由於明代上層社會的婦女在婚後並未斷絕與原生家庭的關係，故文徵明通篇廣徵其叔王穀祥之語以頌亡者美德，引其言曰：「世之婦女，賢者不必能，能者不必賢。若令人之事，雖傳記所載，何以加諸？是宜銘。」[49]最後，王穀祥的堂兄，名醫王聞亦曾獲文徵明之作。根據1508年文徵明為其所作之別號畫《存菊圖》（見圖48）的題跋，可知這是文徵明的早期作品，且文徵明可能便是透過這層關係而認識王穀祥（生於1501年）。文徵明亦曾為王聞書《金剛經》。[50]由是可知，文、王兩人的關係多半呈現在文徵明為王穀祥所做的事上，如為王穀祥或其家人（至少一位）作畫；若只根據文徵明自己的文字，將很難得知兩人間的真正關係。

　　類似這種既是弟子又是庇主的情況亦可見於陸師道（1511–1574）之例。文徵明自謂「少遊學官」時與其父陸廷玉相交（事可見文徵明為陸廷玉妻子、即陸師道之母六十大壽所作之〈賢母頌〉），故在陸師道少年時便已識之。[51]此文未紀年，然必作於1538年後，因文中提及陸師道中試之事，文徵明更謂陸師道「命」之作此文。兩人往來的更早事證亦可見於文徵明分別於1530年（1532年重題此畫）與1531年（圖84）時為陸師道所作之畫。[52]至1545年，有一跋云兩人同閱一書學著作，足知其關係不斷，然陸師道至外地赴任官職時可能或多或少有所中斷。[53]陸師道本人則於1550年時題文徵明《古柏圖》（見圖3）；其弟陸安道亦然，文徵明曾有大行書遊天平山詩卷贈之。[54]時文徵明過訪其齋「雲臥堂」。現存有六封信可幫助我們更了解這些零星的事實。第一信謝其贈禮，述其無以為報之情，並以幾本書贈之（文氏家族的出版品？）。第二信則邀陸師道把酒一敘，並出示小詩幾首。第三信則言自己傷勢已漸恢復，卻夜臥不佳，除感陸師道之好意，又送他一本書。下一封信則謝其過訪，稱此為「浮生半日之樂」，並邀之再來，更以數書贈之，其中包括畫學著作《鐵網珊瑚》。[55]第五信則言：

　　昨扇因忙中寫誤，不可用。今別買一扇具上，請重書原倡以寄。老衰謬妄，勿
　　以為瀆也。徵明奉白子傳先生侍史。

碧山深處絕纖埃，面面軒窗
對水開。穀雨乍過茶事
好，鼎湯初沸有明來。
嘉靖辛卯山中茶事方盛，
陸子傳過訪遂汲泉煮
而品之真一段佳話也
徵明製

這扇面是陸師道所託且為之所
作，抑或陸師道乃文徵明詩書畫
作的掮客，受他人之託而奔走？
前一種解釋可由第六信得到佐
證，信裡明確點出陸師道請文徵
明為之作書。[56]因此，將王穀祥與
陸師道歸為同類是相當合理的，
他們一方面視文徵明為師，同時
又處於可以令文徵明為之作書作
畫的地位，而這些作品不見得都
能選入文徵明欲「公諸於世」的
文集裡。這並不是要挑戰過去將
王穀祥與陸師道當作文徵明門徒
的看法，因為這層關係確實也是
陸師道之子陸士仁日後以偽作文
徵明書畫作品而聞名的原因。[57]此
處的看法只是在指出這層師生關
係的彈性與不固定性。弟子，就
像朋友一樣，也分好幾種。

　　這些弟子中還有一類是與文
家有婚姻關係的。如王穀祥的姪
子便與文家人結親；另一個被視
為文徵明弟子的彭年，亦將一女

圖84
文徵明　《品茶圖》
1531年
軸　紙本　設色
88.3×25.2公分
台北　國立故宮博物院

嫁與文徵明之孫文騑。除了許多寫贈或提及彭年的詩作外，現存還有十四封信札，可窺見文徵明與彭年間的親厚關係。這些短箋多以隨意的筆調寫成，不若寫與長輩或高位者的謹敬，其中有不少邀約彭年的內容：邀之舟行至虎丘一遊、邀之聚會、邀之速來一敘（因「兒輩且夕出門，幸勿失此談笑也」）、邀之來家共賞新入藏的蘇東坡書帖並留下來便飯、邀之同遊徐氏園亭、邀之同遊石湖等。有一信邀之過小齋茶話，謂有小事相煩，讓我們禁不住懷疑彭年是否總是為其師奔走效力，然更深入的細節則不得而知。有幾封信感謝彭年所贈之禮，多以泛泛的「珍饋」一詞稱之，只有一例言明其禮為竹笋與魚。其中有一謝札提及兩人共同的朋友陸師道，言其病仍未解，甚為憂心，以及文徵明自己的身體狀況。還有一箋稱許彭年的「新詩妙麗，足追大曆（766–779）以前風度」，大曆以前的唐詩風格正是文徵明及其他人所欲復古的典範，信末更邀之同赴一約。還有一信謂文徵明將過訪以致祭於彭年父親的靈前；此信當與1541年彭年再葬其父之事有關，因其父原葬於1528年，在彭年成為文徵明弟子之前。[58]

作為文徵明的弟子，彭年應算是「吳派」繪畫的中堅份子、卻少見於文徵明「官方」文集的那一類。他也是曾在《古柏圖》卷尾題跋的其中一人，卻不像王穀祥曾收受那麼多文徵明的作品，足知他們與其師的關係各不相等。要回頭探究這兩個弟子究竟誰與文徵明較為「親近」，其實不甚明智，而要以現代強調獨立個體間感情親厚的角度來衡量他們的關係，恐怕亦失了焦。在所謂的「吳派」裡，有幾個重要人物與文徵明的關係亦很難明確地指出，最明顯的例子便是陸治（1496–1576），高居翰（James Cahill）稱之為「文徵明圈子中，繼文徵明之後下一位優秀的畫家」。[59]十六世紀晚期的資料說他習畫於文徵明，然這或許是後人的建構，因為真正的當世材料十分有限。周天球（1514–1595）的情況亦然。現代的資料多稱之為文徵明的門徒，在文徵明文集或當時的資料中卻鮮少提到他。文徵明曾書一本《蘭亭序》，和其他人的書法作品同裝於仇英所繪的《人物圖冊》。[60]此書作於1545年，是文、周兩人相交的罕見證據。除了1550年周天球在《古柏圖》的題識外，幾乎找不到其他的資料了。

無論與文徵明間的人情義務有何等細緻的區別，上述這些人都不算真正依附於文徵明。不管沾了文徵明多少光，他們都有自己的獨立事業。然還有些人更緊密地與文徵明綰結在一起，用明代的詞彙來說，就是「門人」。其中一類自然是文徵明的

兒子：文彭（1489–1573）、文嘉（1501–1583）與文臺；因其父長壽，他們即使年過半百都還附從於文徵明。年齡最小的文臺無足輕重，十八世紀初的族譜編者甚至不詳其生卒年月。文彭與文嘉則曾任微官，文嘉後更以畫聞名，然兩人都是父親的代筆。[61]文徵明在北京時有信付二子。除了艾瑞慈（Richard Edwards）所引用的那幾封信札外，周道振還錄下兩通閒聊之信，不外乎抱怨通信之困難、齒疾瘡腫、不得告歸、以及官場傳言等。[62]文徵明回到蘇州後，1527年有詩記其與二子出遊，1531年亦有記其思念二子、兒輩業師湯珍、和愛徒王寵之詩，時諸人俱赴北京應試。[63]然而，除了一首文徵明晚年（1557）送彭年赴任新職所作的詩以外，這些詩、信皆未收入《甫田集》中。[64]明代時，子對父的義務在理論上是絕對的，即使不妨礙他們與自己的同儕群體建立關係、或結交透過父親而認識的人（文家二兄弟都在《古柏圖》上題識），文氏兄弟在文徵明生前都得在父親的權威底下生活。這在實際層面上意謂著他們三不五時得代理父親的事。

　　錢穀的角色或許也是如此，Anne de Coursey Clapp及其他學者皆認爲他是文徵明的代筆，代作文徵明不屑一爲的差事。[65]徐邦達指出一件載於十八世紀著錄的重要尺牘，某位黃姬水致信錢穀：「寒泉紙奉上，幸作喬松大石，它日持往衡翁[即文徵明]親題，庶得大濟耳。」[66]可見顧客清楚知道他所得到的並非文徵明親筆之作，即使其上有文徵明的跋文或落款；這也或多或少解釋了現存某些作品雖然在鑑賞家眼裡顯得平庸無奇，卻有赫赫有名之作者落款的現象。現存僅有一封信寫給錢穀，附上幾本日曆爲贈，內中稱錢穀爲「賢契」，其引申義帶有某種契約關係、收入家門的意味（此詞亦見於現存唯一一封寫給湯珍的信札中），且不如「吾友」一詞那麼常用。[67]除此之外，幾乎再也找不到其他當時的材料。錢穀生卒年不詳一事，或許透露了他的社會地位。然我們對其他圍繞從行於文徵明、並在史上被冠以「代筆」標籤的人，所知更少。例如我們很難判斷何者才是居節自出己意之作，因其風格與文徵明過於接近，人多請其摹製文徵明之作以售。[68]著錄中有一則1545年的畫跋，謂文徵明應居節之請而臨一件趙孟頫的手卷，然此事頗值得懷疑，因其日期並不一致。[69]我們對於文徵明最重要的代筆人物（除了文徵明二子之外）所知亦尠，這個人便是朱朗。

　　朱朗這個名字自明代起便籠罩著一層疑雲，主要是關於他在文徵明生前及身後靠贗作文徵明之畫而牟利之事。[70]先前曾提及，文徵明曾爲其鄰居、即朱朗之父朱榮撰寫墓誌銘，內中提到朱朗自幼便「以文藝遊余門」。（北京故宮有件1511年的

圖85　朱朗（活動於約1510–1560）《赤壁圖》（局部）1511年　卷　紙本　水墨　25.5×97公分　北京 故宮博物院

手卷，上有其名款[圖85]，然與周道振主張朱朗於1518年起方從文徵明習畫的意見
有出入。）他們兩人的關係定然延續到文徵明謝世時。記載中也提到1532年兩人酒
後文徵明作《中庭步月圖》（圖86）之事，1535年時也有一跋提及兩人在同一場合
出現。[71]1551年文徵明爲朱榮作墓誌銘，現存至少有兩封信提及朱榮的後事，可見
文徵明很可能爲當時已入其門下的朱朗打理其父的喪葬事宜。[72]1556年有跋記文、
朱二人弈棋，文徵明負敗，故寫《後赤壁賦》以爲償。[73]然而，現存三封文徵明寫
給朱朗的信才眞正帶我們更深入了解兩人的密切關係，及文徵明藝術營生的混沌本
質。[74]第一信裡，文徵明稱朱朗爲「賢弟」，詢慰其「面瘍」是否好些。不過，第二
封信才是重點，因爲很短，所以錄下全文：

　　今雨無事，請過我了一清債。試錄送令郎看。徵明奉白子朗足下。

除了顯示「門人」不見得要居住在庇主家中，這封信（徐邦達早已點出其重要性）
更提供我們了解在討論這些人情義務時所用的語言，特別是與人情債眞正積欠對象
以外的第三者商量時。[75]此處「了一清債」之意，絕非指金錢上的債務，而是文徵
明自己欠下的人情義務，欲請朱朗代作書畫。債可以「清」、可以雅，然終究是該償
還的債。這驚人的商業性用語是文徵明文集中僅見的孤例，將一般討論書畫時所使
用的禮物性用語，改以商品性用語取代。然而在現實運作上這個用法不太可能是個
孤例，且很可能反映了人們實際上談論這類交易的方式（文徵明此信在文法上較其
他信札更爲口語，可能在某種程度反映了他個人說話時的語法）。這使得鑑定文徵明

圖86
文徵明
《中庭步月圖》
1532年
軸 紙本 水墨
149.6×50.5公分
南京博物院

現存作品的工作更爲困難，目前可見的微薄證據雖如冰山一角，卻證實了受畫者所
得（或所買）的「文徵明」作品很可能是文徵明幾乎碰都沒碰過的。最後一信看來
更商業性，甚至明白地討論金錢。在討論文人理想的現代學術文章裡，這可是文徵
明不太可能做的事：

> 扇骨八把，每把裝面銀三分，共該二錢四分。又空面十個，煩裝骨，該銀四
> 分，共奉銀三錢。煩就與幹當幹當。徵明奉白子朗足下。

就我的推算，事成後，朱朗大概能得「銀二分」以爲佣金，錢本身雖是小數目，然
他經手的數量可能很多，加總起來亦可爲其優渥生活的部分資金來源（還不包括由
他代筆卻以文徵明「眞蹟」行世的作品）。

　　朱朗很可能屬於文徵明所往來的社會階層中最低的那一級，雖然他稱不上是籠
統的文派成員。然這只是現存資料所見的情況，無論文徵明的妻子如何擅於持家，
文徵明終究得和明代經濟裡的「僕役」打交道，特別是支撐文人風雅生活所不可或
缺的那一類。他一定有隨身侍者有能力整理其圖書、懂得正確地開收卷軸、曬書煮
茶。這些僕從的姓名多半不得而知，然我們的確知道1523年隨文徵明赴京的四個僕
人：狄謙、永付、文通、文旺。[76]後兩位也姓文（似乎是位階較高或責任較重），顯
示氏族（不管是虛構的或是其他類）在契約關係或奴僕義務裡的重要性，亦可知此
時「家」的觀念，相當於歐洲中古或近代的*familia*，僕人和血親、姻親一樣，都是
這集團的一份子。[77]
　　除了家僕以外，文徵明必定與其他關乎畫家營生的僕役有所往來，無論是透過
奴僕或是契約關係。這些技術人員是製作拓本、印書、或裝裱時所不可或缺的人
物，特別是裱工，是將一紙作品轉換作成品以便流通的關鍵——然而，幾乎沒有任
何一個人可見於文徵明的文集。只有一個例外。兩通作於1550年代初寫給某個章文
的書簡，清楚地告訴我們這個章文乃是個刻工，專門將寫在紙絹上的文字轉刻到漆
器、木頭、或石材上。由第一信可知文徵明在約莫四年前訂製了一些研匣，他埋怨
道：「區區八十三歲矣，安能久相待也？前番付銀一錢五分，近又一錢，不審更要
幾何？」第二信則說已收前三個研匣，不知最後一個何時才能送達。接著談到何家
的墓碑，問章文可否趕工完成，因爲何家的人此刻正在身邊，趕著要帶回家。由於

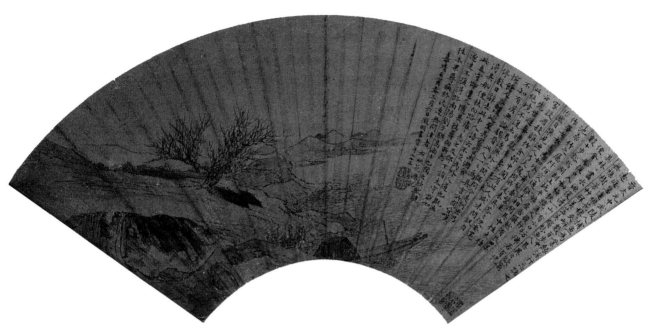

圖87　仇英（約1494–約1552）《桃花源圖》文徵明1542年題　摺扇　金箋　設色　20.8×54.9公分
　　　密西根大學美術館（University of Michigan Museum of Art）

何家亦要求文徵明撰寫墓表，故問章文是否有暇刻之；若否，則將另請他人。[78]這些瑣碎的商業往來之所以能保存下來（就像畢卡索的塗鴉一般），全因爲文徵明的筆墨可寶，然而它們也是極重要的證據，將我們的注意力帶回到人情與關係的複雜網絡。用現代的詞彙來說，文徵明或許是個「文人玩票者」（scholar-amateur），但這並不意謂著他外行（amateurish）。我們可以想見還有不少這類書信往還的存在，特別是與他人共同完成的計畫，如文徵明與蘇州最重要的職業畫家仇英的合作關係。後世圖錄中所錄關於兩人合作的例子，多分布於1520至1546年間，現存除了前見克利夫蘭美術館所藏的《書心經》（見圖65），還有許多其他例子（圖87）。[79]

　　文徵明自己的詩作亦提供了「合作」的證據，如1544年臘月與仇英合寫寒林鍾馗圖之事。[80]他必定曾爲許多仇英的畫作題跋，然不消說，這些跋文很少收入其文集。[81]關於仇英與同時代非職業藝術家的關係、以及時人對仇英的看法，[82]雖早已引起學界注意，並已產生豐富的研究成果，　至今卻無有相當的研究自文徵明的角度來探討這個問題。我們知道這兩人必定相識，然就文徵明選擇留下的資料來看，兩人的關係幾乎不得而知。這也再度強而有力地提醒我們，正因爲史料有所緘默、有所宣說，才造就了我們所研究的過去。

8
藝術家、聲望、商品

文徵明一生中製作了許多文化性物品（cultural artefects）；這些作品都在當時菁英階層的物品交換模式中具有相當的價值，不僅在轉手易主間換取高額的金錢報償，甚至還有隨葬墓中以證明死者菁英地位的（圖88）。[1]弔詭的是，這些作品之所以價值不菲，正在於其創作者並非只是個寫字的「書家」或畫畫的「畫家」，然今日文徵明卻以書家與畫家的身分聞名於世。且無論文徵明與其家人如何故作姿態，也不見得總能獲得認同。文徵明仍在人世時即是如此。這點可由何良俊所錄的文徵明軼事得知。何良俊在文徵明死後不久，便不遺餘力地蒐羅其生平軼事，以下是文徵明任職翰林院時的一段事蹟：

圖88　文徵明《書畫》1526年以後　摺扇　金箋　水墨
20.3×55公分　1973年江蘇省吳縣洞庭山出土

> 衡山先生在翰林日，大為姚明山[姚淶，1523年進士]楊方城[楊維聰，生於1500年]所窘。時昌言於眾曰：「我衙門中不是畫院，乃容畫匠處此耶？」

「畫匠」一詞明顯指涉地位卑微的職業畫家，而被較自己年輕一輩的姚、楊二人如此稱呼，文徵明想必十分難受。這兩人是科舉考試最後一關的勝出者（皆為狀元），與文徵明的屢次場屋失利適成對比。然何良俊為文徵明辯護，聲稱有許多聲名顯赫的官員菁英與文徵明有所往來：

> 然衡山自作畫之外，所長甚多。二人只會中狀元，更無餘物。故此數公者，長在天地間，今世豈更有道进著姚淶楊維聰者耶？此但足發一笑耳。[2]

在明代的價值體系中，專業化（specialization）並非獲取社會地位的途徑，文化創作（cultural production）方面更是如此。這與當今的價值體系並不一致，遂成了我們理解明代人如何建構、如何維持其身分的主要障礙。然而文徵明成為「名書畫家」的過程並非純然只是現代人的誤解，而是一段漫長的阻絕過程的結果，阻止我們認識前幾章所鋪陳的各種主體定位的方式。這是一個「刪減描寫」（de-scription）的過程，與杜贊奇（Prasenjit Duara）所謂的「層累描寫」（superscription）恰好相反。後者若以中國民間信仰為例，則指神祇的新身分往往疊加於其舊有的身分之上，而非完全將其抹去。[3]文徵明的各種身分並非隨著時間而層層疊加，反倒是漸漸減少。因「名望之建立」常是透過文字來進行；故在本書的最後一章將檢視文徵明生前及死後的文字記錄如何將他與我們現在所謂的藝術品逐漸緊密地聯繫在一起、如何省略文徵明的其他身分、並使其作品之所以產生的物品交換情境隱晦不顯。

存在於文徵明官方文集《甫田集》中的「題跋」一類，可能是最接近我們認知中所謂「藝術」的一種類別。[4]但將這種書寫形式歸為「藝術史」的一種，則有許多問題。我們必須牢記，這些題跋大多是為書法作品而寫，而非繪畫，其中還包含西方慣例（practice）中稱為「手稿」（manuscripts）的作品，即因其內容而被保存的書法。《甫田集》中共錄有四十九則題跋，其中三十九則（80%）是書跋，而十則（20%）是畫跋。相對於周道振輯校的《補輯》，一百八十則題跋中有九十九則是書跋（55%），而有八十一則（45%）是畫跋。這意謂著仍有許多文徵明所書的跋文不被認為值得收入《甫田集》，尤其還要考慮到大量的題跋都已佚失。無須訝異，這同時也意謂書作上的題跋遠比畫跋更加體面（respectable）。出現在《甫田集》三卷題跋中的十件畫作，皆出於有名有姓的畫家之手，形成了一個稍顯奇特的典範，（依書中排序）包括了文徵明的親戚夏昶、其師沈周，接著是柯九思（1290–1343）、閻次平（活動於約1164年）、趙孟頫（1254–1322）、郭忠恕（約920？–977）、江參（約1090–1138）、馬和之（約卒於1190年）、陳汝言（約1331–1371）及李公麟（1049–1105/6）。自後來（特別是約1600年後發展出的）對畫史的理解角度言之，這並非一串具有一致性的名單，而是混合了南宋畫院的畫師及所謂的文人畫家祭酒。文徵明把誰加入、或把誰略去，都同樣值得注意。這份名單顯然無意呈現一致且系統化的畫史全貌，事實上，它反而強調了文徵明文集在選錄畫跋時，不僅考慮了畫家的名聲，同時亦考量到收藏者的聲望。曾有人提出，文徵明並非一個有意識

的「繪畫史家」（historian of painting），至少從他死後半個世紀所形成的這個概念的角度言之，確實如此。[5]如果將文徵明幾個世紀以來累積的聲譽拋在一邊，我們甚至可以懷疑，「繪畫」是否總是同時代人用以看待文徵明的主要場域。

這個觀點尤可見於文徵明晚年時別人為他所作的紀念性與頌讚文章。陸粲所撰的兩篇〈翰林文先生八十壽序〉，是文徵明八秩壽誕時祝壽詩文集的序文，文中稱揚文徵明的道德、博聞及出眾的文采，卻未曾提及其繪畫。[6]十年後，文徵明年屆九十，曾與之往來的長洲同鄉皇甫汸作了一篇類似的文章，題為「代郡守壽文太史九十序」。「代郡守」之題，使此文成為半官方性質、慶賀這位本地名士高壽退齡的文字。該文與陸粲的序類似，同樣言及文徵明的宦途及編撰「國史」的經歷；皇甫汸將之比於長壽的古人，讚頌其諸多方面的成就，然對於文徵明為後人所牢記的畫名，卻未特別著墨。[7]

我並非指稱文徵明本人對於繪畫不屑一顧；那未免太過荒謬。事實上，我們倒有明顯的反證，例如文徵明於1533年題李唐《關山行旅圖》，跋中稱許李唐「為南宋畫院之冠…雖唐人亦未有過之者」。他寫道：「余早歲即寄興繪事，吾友唐子畏[唐寅]同志」，且又稱其早年曾致力於學習李唐風格，尤其是他無可比擬的構圖。[8]在另一則1548年的畫跋中，文徵明宣稱：「余有生嗜古人書畫，嘗忘寢食。每聞一名繪，即不遠幾百里，扁舟造之，得一展閱為幸。」此跋題於趙伯駒的《春山樓臺圖》，收藏者是某個名叫吳綸的人。1543年，文徵明與友人同過吳宅，應主人之請為該畫題跋；借觀該畫五年後，他終於在1548年履行承諾。[9]在此，文徵明以題跋回報吳綸的出借畫作，除此之外，文、吳二人並無其他往來的記錄。儘管此事具有交換的意味，我們沒有理由懷疑文徵明自稱熱愛古畫的真誠。這點尤可自其畫作（而非其詩文）窺知；因他在畫中常明確表達意在與古代知名大師對話的企圖。就這層意義而言，那些實際在紙、絹表面留下痕跡的作品，本身就是最好的明證，因此我們無須急於尋找文字證據來「支持」我們對不同作品何以有不同樣貌的解釋。然而即便如此，我們還是很好奇，在「你來我往」的交換模式裡，這些作品是否不單單只是處於畫家與受畫者之間、也居於畫家個人與李成、趙孟頫、米芾、或任何一位文徵明題跋中言及的古代畫家之間。藉由「傳」和「仿」的形式，這些古人供以文徵明所需，文徵明也對這些古人有所回報。這並不會使兩者處於對等的關係，因為如前所見，禮尚往來幾乎總是暗示了階級關係（hierarchy），而回報總是「不足」、總是無以為報，至少在修辭上是如此。如庇助鏈中（chains of patronage），除了最

底層的之外，每一個附從之人（client）都是其下附從者的庇主（patron）。這一個
「上」與「下」的隱喻，暗示著「前」與「後」、以及社會或道德上地位的不對等，
若用來將藝術創作的模式概念化，則文徵明便是將前人（即位居其上之人）的風格
（manner），傳給後人（即位居其下之人）。這種傳承關係的譬喻在文徵明論及祝允
明如何吸收外祖父徐有貞與岳父李應禎兩人書風的跋文中，清楚可見。[10]這也是人
們筆下所謂文徵明與其弟子（特別是其子）間的關係，在這種情形下，他們形成的
「派別」被視爲一個跨時代的傳承世系，同時也是（或者更甚於）同代人組成的一個
群體。

　　文徵明與古代藝術的連結是二十世紀學者研究文徵明時最重要的議題，如Anne
de Coursey Clapp1975年的專書的第二章便以「師古情節：文徵明對於藝術史的研
究」爲題。她敏銳地指出，文徵明對於在文學或仕宦方面表現卓越的藝術家特別感
興趣。[11]雖然「古」字在明代是個飄忽不定的概念，但在文徵明的詩文中卻隨處可
見，而評論家對於文徵明師古情節的理解方式也隨著時間經歷一連串的修正與改
寫。同樣，就如幾位現代評論家所指出，「繪畫」絕非文徵明自己特意選擇來定義
自我身分的要素。前已提及，《甫田集》中的畫跋相對於書跋，可說是屈指可數，
而令人訝異的是，文徵明嘗試表述其「畫史」觀點的跋文多未被收錄在其官方文集
中。諸如文徵明1530年題唐寅人物畫時所言「畫人物者，不難於工緻，而難於古雅
…初閱此卷，以爲元人筆」這一類的論述，很難在《甫田集》中看到。[12]而如下文
這段題王鏊所藏唐代畫卷的短文，則更罕見：

> 余聞上古之畫，全尚設色，墨法次之，故多用青綠。中古始變爲淺絳，水墨雜
> 出。以故上古之畫盡于「神」，中古之畫入于「逸」。均之，各有至理，未有
> 以優劣論也。[13]

「余聞」是一種修辭手法，不僅可用以強調關於物品之知識的傳承，也可道出物品本
身的流轉。這兩者俱是密不可分的文化資本。

　　文徵明本人必定擁有相當可觀的書法收藏，其中至少有五件作品的題跋被收入
《甫田集》。這些題跋所討論的作品範圍從王羲之到趙孟頫，在在展現著淵博的古物
知識，不僅對這些作品本身的「傳記」，即其來源及收藏史，多所關注，也觸及到我

圖89　趙孟頫（1254–1322）《水村圖》（局部）1302年　卷　北京 故宮博物院

們今日稱之爲「風格」的議題。[14]有時作品會被描述爲是「家」裡所有，而非他個人所藏。例如，有則1542年的題跋討論了兩本唐僧懷素的《千字文》，這兩件皆被文徵明稱爲「余家所收」；相同詞彙又出現在文徵明題趙孟頫書作的跋文中，趙氏是其書作的主要師法對象。[15]我們對於文徵明的繪畫收藏所知甚少，但想必也包含趙孟頫的作品，至少其中有一件今日仍然可見（圖89）。[16]

　　亦有充分的證據顯示，文徵明並非清高到全然不知藝術品的商品脈絡，甚至偶而還會在其詩文中提及。1519年時，他幾乎是欣喜地記錄下王鏊花費五百兩白銀購得一件唐代畫家閻立本（卒於673年）作品的經過：

> 是卷舊藏松陵史氏，一夕爲奴子竊去，不知所之。少傅王公嚮慕久矣，無從快覩，今年春，孫文貴持來求售，少傅公不惜五百金購之，可謂得所。一日出示索題，余何敢辭？[17]

文徵明在其師李應禎所藏的一件蘇軾書帖上的題跋提到，李氏是花費「十四千」才從金陵張氏購得此帖。[18]而從文徵明在另一件蘇軾墨蹟上的題跋可知，其「友」張秉道（此外並無關於此人的其他記載）「以厚直購而藏之」。[19]幾乎一模一樣的用詞還出現在文徵明描述華夏續收三卷《淳化帖》之經過的跋文中，該法帖是文嘉於1530年發現有人販售而通知華夏以「厚值」購得。[20]除了購買藝術品的例子，文徵明也十分清楚書畫作品是如何透過借用的方式進行交換。他至少在兩則書法作品的跋文中提到這些是向唐寅借來的作品，而其中的第二跋幾乎就要說破，他的題跋將

圖90　文徵明〈小楷黃庭經〉《停雲館法帖》1537–60年　紙本　墨拓　27.2×27公分　北京大學圖書館

會使這件作品增值，可當作他將作品「借留齋中累月」的補償。[21]從文徵明的詩文可以證實，他強烈意識到物品在社會行為者（social actor）之間的流動，例如1519年的《題張長史四詩帖》一文，便提及數年前曾與其師沈周借觀該作，只是原收藏者不肯。如今作品的新主人同意讓文徵明借留家中「數月」，然在欣賞的同時，文徵明亦感慨無法再與已經謝世的沈周討論這件作品的奧妙了。[22]兩年後，有個骨董商（或可能僅是客人，文中所用的「客」字語義模糊）帶來另一件書法作品，讓文徵明印象非常深刻，因此他「借摹半載，遂書《千文》成冊」。[23]

　　文徵明不僅透過禮物交換及直接購買等方式，累積了可觀的書法收藏，同時還藉由彙刻於1537至1560年間的十二卷《停雲館帖》，使其藏品得以流傳於世（圖

90）。[24]這部叢帖集結了文家收藏的各種法書、以及文徵明曾寓目而由其本人或長子文嘉臨摹之作，由章文刻石；文徵明這類事務固定由章文包辦，前一章曾經討論過文徵明與他之間略顯不耐的通信內容。書法鑑賞家認爲這套法帖的品質在明代僅次於無錫華家編刻的《眞賞齋法帖》，只是《眞賞齋法帖》原本數量就少，因此更難覓得。《停雲館帖》對於內容的選擇與安排不僅清楚闡述了書法史，更有甚者，它體現了一種「目的論」式的書法史，以文徵明本人作爲終點。十二卷中的第一卷包含了晉唐時期的書家墨蹟，以王羲之爲首，王羲之本身即是個原創書家（ur-calligrapher）。第二卷是晉朝作品的唐摹本。第三卷只有一件作品，即孫過庭的《書譜》（文徵明所藏），[25]而第四卷則是其他唐代作品。第五至七卷包含大量的宋人尺牘，第八至九卷爲元人作品，同樣多數是尺牘，且文徵明所師法的趙孟頫佔了最大比重。第十卷開始爲明代作品，共十三件，由十二位書家所書，包含較文徵明年長的同時代人徐有貞、及文徵明的書法老師李應禎。第十一卷爲祝允明的五件作品，而第十二卷則全是文徵明本人之作，以記錄其在朝任官的三件《遊西苑詩》作爲結尾。[26]由是，文徵明在北京的這段經歷不僅得到了紀念，也得以流傳。在如此安排之下，《停雲館帖》所鋪陳的書史上自西元四世紀的王羲之，歷經十三、四世紀的趙孟頫，然後在文徵明達到頂點。然最後這一點要到文徵明死後才算眞正確立，因其謝世使之免去了不知自謙的污名，也將其輝煌名聲交付至子孫之手；在孝道的大纛下，子孫們再怎麼宏傳先人的名望也不爲過。

　　這些由後人撰寫或委託的誌文是文徵明的聲譽得以進一步鞏固的要件，這些文章的成功與否，可從它們在塑造「文徵明」成爲明代文化中堅人物的過程裡所扮演的角色窺知。故我們有必要仔細分析這些文字，試圖找出它們如何達成這些持久的效果；同時也要注意，它們直至今日仍如何被系統性地略去不讀。其中最關鍵的是文嘉所寫的〈先君行略〉，原爲文徵明墓誌銘的作者黃佐所提供，然也附於較早版本的《甫田集》之後，因此得以藉「家族」之名（故顯得更爲權威、眞實），向讀者敘述文徵明的生平（圖91）。[27]在此有必要從中廣泛摘錄，以便使我們瞭解，在文徵明謝世之時，其後人究竟最看重他一生中的哪一部分。

　　〈先君行略〉就像文徵明爲其他人所作的行狀，是以家族的譜系開場，這不禁讓人想起文徵明爲其叔文森所作的行狀。文中追溯其先祖至漢代，繼而聲明文家與宋代英雄文天祥的關係、以及族人在明朝建立時擔任的軍職；到了文惠時，方從杭

甫田集卷第三十六

附錄

先君行畧

文氏姬姓喬出西伯自漢成都守翁始著姓於蜀後唐
莊宗帳前指揮使輕車都尉諱時者自成都徙盧陵傳十
一世至宋宣教郎寶與丞相信國公天祥同所出寶官
衡州教授子孫因家衡山元有諱俊卿者爲鎮遠大將
軍湖廣管軍都元帥佩金虎符鎮武昌生六子長定開
從
定聰侍
高皇帝平僞漢賜名添龍以功授荊州左護衛千戶次

圖91
〈先君行略〉
文嘉（1501–1583）撰
出自《甫田集》
木刻印刷
17世紀

州遷到蘇州，娶張聲遠之女爲妻。28文惠生有一子文洪，自文洪「始以儒學起家」；29
其子文林歷任多職，爲文徵明之父。

　　接著文嘉逐一敘述其父的名、字、號，並說道文徵明少時「外若不慧」，然「稍長，讀書作文，即見端緒」。文徵明與年長他十餘歲的楊循吉、祝允明往來，而祝氏對他的讚美之辭在行狀中被逐字錄下。在其父的引介下，文徵明跟隨吳寬學習古文。同時他也成爲文林同僚李應禎的弟子，李氏對文徵明書法造詣的讚嘆再次被引述。文中又提到他與同時代人都穆、唐寅的往來，以及文林曾告誡其子，唐寅爲人「輕浮」。最後被提及的友人是徐禎卿，文中暗示徐氏是最早尋求文徵明庇助之人。

在初步敘述其父人情義務和人際往還的網絡之後，文嘉筆鋒突然一轉，提出一段可以彰顯並定義文徵明生平的軼事：

及溫州[即文林]在任有疾，公挾醫而往，至則前三日卒矣。時屬縣賻遺千金，公悉卻之，溫人搆亭以致美雲。

之後文嘉討論了其父多次赴試的經歷：「公數試不利，乃歎曰：『吾豈不能時文哉？得不得固有命耳。然使吾匍匐求合時好，吾不能也。』」於是文徵明轉而致力於創作古文詞（科舉考試沒有的科目）。當他逐漸年長，聲名漸起，得到海內許多「偉人」的傾慕，因他們「皆敬畏於公」。我們從行狀中得知文徵明拒絕了寧王贈送的厚禮，然後家族史繼續敘述了文徵明受薦進入翰林院任職之事。其中有人因為文徵明在不知名的庇主過分推輿之下進入翰林院，而對他產生反感，但與文徵明見面後也就接受他了。其中楊慎、黃佐二人對文徵明尤為敬愛，而一些較他年幼的同僚也為他摒棄了翰林院中按入院先後安排座次的規矩，對文徵明居上座不以為意。

他因為編修《正德實錄》而受到賞賜，但並未遷官。此時朝中大權由溫州（永嘉）人張璁所掌，而他曾是文徵明亡父的附從者，與文徵明理應有「交」。文嘉的行文在這一點上稍顯隱晦，僅提到文徵明於某日早朝時跌傷左臂，故在「大禮議」事件中缺席，不少人在這事件中遭受杖刑，甚至死亡。儘管被告知仍有進階的可能，於心不安的文徵明依舊乞歸，即使有不知名友人上疏為其謀求官職，他終究返回了家鄉。回到蘇州後，他在房舍東側建立一室，名之為「玉磬山房」：

樹兩桐於庭，日徘徊嘯詠其中，人望之若神仙焉。於是四方求請者紛至，公亦隨以應之，未嘗厭倦。唯諸王府以幣交者，絕不與通；及豪貴人所請，多不能副其望。曰：「吾老歸林下，聊自適耳，豈能供人耳目玩哉！」蓋如是者三十餘年，年九十而卒。卒之時，方為人書志石未竟，乃置筆端坐而逝，翛翛若仙去，殊無所苦也。

文嘉以這段感傷的細節（文徵明最後竟是在為他人撰寫社交、頌讚文章時辭世，此事絕非偶然，因其一生中早已多次書寫這類文章），為〈先君行略〉中文徵明的生平紀事作結，接著綜論亡者的品格與成就。文徵明「古貌古心」，寡言少語。他特別精

於律例及朝廷典故，因此經常被請託解決禮教之疑。就地方的角度而言，由於吳中諸多前輩已經謝世，文徵明遂與「大禮議」事件的主要受害人朱希周同以德望文學並稱，朱氏也與文徵明差不多時間歸返蘇州。根據描述，文徵明讀書精博、藏書豐富，然有關陰陽、方技等書一概不讀。文林精通數學，打算將此傳授其子，然被拒絕，於是文林便命文徵明在他死後將書焚毀。[30]

文徵明少時雖拙於書法，但他刻意臨學，師法古人；文嘉頗費心描述了父親習書的過程。文徵明「性喜畫」，他所作的一件小幅作品曾得到沈周的讚嘆賞識。其詩文方面也是類似的描述，甚至有些誇大其詞地稱他獨持文柄六十年；任何人得到其書畫（即使只是尺牘），都視之為瑰寶。他的聲名遠傳至日本，然實則其才名稍稍為其書畫所掩，以至於「人知其書畫而不知其詩文，知其詩文而不知其經濟之學也」。他師法趙孟頫，在詩、詞、文章、書、畫方面的成就與之相當，而於道德更有過之。接著文嘉對其父的品格作了更深入的描述：

> 性鄙塵事，家務悉委之吳夫人：夫人亦能料理，凡兩更三年之喪，及子女婚嫁，築室置產，毫髮不以干公之慮。故公得以專意文學，而遂其高尚之志者，夫人實有以助之也。

文徵明對兄長總是恭順合宜，並在其「頻涉危難」（仍是個謎）時全力周護，因此兩人到了暮年依然友愛無間。

依據現有的證據看來，文嘉以下的陳述必然經過深思熟慮：「公平生最嚴於義利之辨，居家三十年，凡撫按諸公饋遺，悉卻不受，雖違忤不恤。」雖然家無餘貲，但文徵明對於貧困的親友及故舊的子弟總是十分大方。他與人交往溫和坦誠，終生不異。也不當面斥責他人的過錯，然見之者則惶愧汗下。他絕口不談道學，可是為人「謹言潔行，未嘗一置身於有過之地」，使他最終名滿天下。「公恆言：『人之處世，居官惟有出處進退，居家惟有孝弟忠信』。今詳考公之平生，真不忝於斯言矣。」這篇行狀以標準的行文方式結束，最後提及了文徵明的子孫後代、以及他下葬的時間地點。

文嘉的這篇行狀儘管充滿引人入勝的細節，卻必須被視為一篇文字創作，而非透明的、不帶任何價值判斷的「原始史料」。以明代的觀點言之，當中有些事件令人瞠目結舌。例如，身為孝子典範的文徵明竟放棄了父親為他所取的名字，而且還摒

棄父親學識的主要領域，導致其父部分藏書被焚毀（似在暗示文林從事的乃「不正」之學，而這種暗示本身就是不孝）。行狀中還討論了文徵明的交遊狀況，但過程中卻刻意忽略那些在文學或文化上沒有相當成就的人物（這個過程一直持續至今），以至於偉人的朋友也都是偉人。該文亦將禮物之收受視爲一重要議題，或至少特意舉出文徵明拒絕了來自官僚體系最高階層所贈送的禮物（但文徵明的確收過禮物）。而且，本文還刻意將書畫放在較爲次要的位置，感慨文徵明其他更值得稱頌的美德被其書畫之名所掩蓋。

雖然「行狀」本身是獨立的文章，但它同時具有一個主要的意圖，那便是作爲墓誌銘的第一手材料。文徵明墓誌的作者是黃佐，如前文所見，他是文徵明1520年代初期任職於翰林院時的同僚。[31]黃佐撰寫這篇墓誌銘時，正好賦閒在家，與文徵明相同，他的仕宦前程亦在嘉靖初那場關於禮制的派系之爭中被阻斷。銘文與文嘉上述行狀的細節依循著相同的軸線，以家族譜系開場，雖較簡練，但對某些親屬關係有更豐富的描述，也補充了宋代時文家曾因「兵亂失其譜系」的資訊。黃佐也首度介紹了文徵明的叔父、文林的弟弟文森這位重要人物。文嘉在行狀中對此人隻字未提，即便文徵明時常在自己的詩文中提及這位重要的楷模，著實令人好奇。

在提到文徵明幼年不甚聰慧、甚至發展較遲緩之後，黃佐緊接著打破依時間先後的行文模式，提及三則軼事，大大形塑了文徵明成爲避世隱士之典範的形象。第一則軼事呈現文徵明的「簡靜」。中丞俞諫（1453–1527）[32] 知道他的貧困，極力想幫助他，詢問他「何以爲生」；在文徵明否認貧困後，又遭俞諫質問爲何衣衫破損不堪，文徵明則回答由於下雨之故，才穿舊衣。然文中並未提供此事的大致年代。第二則軼事則提到，俞諫爲文徵明建造一「廬」，在看到其門前河道湮塞後，便對他說道：「據堪輿家言，此河一通，汝必第也。吾當爲汝通之。」文徵明懇辭了他的好意，云：「開河必壞民廬舍，孰若不開爲愛。」日後俞諫懊悔說道：「此河當通，向不與文生言，則功成久矣。」第三則軼事是關於文徵明在文林突然過世後、拒絕溫州百姓集體籌募賻金一事，也是這三則中唯一出現在文嘉〈先君行略〉的一則。而在黃佐的版本裡，這則故事又多了一些間接證據，包括文徵明拒絕賻款之信函的全文引述。就像之前的兩則軼事，這個資訊當然只會來自文家內部的文獻，以及事發當時並未在場的文家成員。黃佐是在這些故事可能發生的時間二十年餘年後，才與文徵明相識，而他在撰寫時也已事過近六十年了。

我的重點並非在於試圖動搖這些軼聞的眞實性，這些軼聞在明清時期的傳記中

經常被用來彰顯人物性格。它們是如何被接受、傳承及理解，遠比對其眞實程度的考證更爲重要，更何況許多時候我們也無從考證。因此我希望能透過另外兩篇文獻來仔細探究這些軼聞，分別爲明代與清初作品，當時與文徵明相識、且可以口述其生平軼事的人都已經辭世。

　　第一篇是王世貞（1526–1590）作於1570年代初期、且收錄在其文集中的〈文先生傳〉。[33]雖然Anne Clapp將本文與文嘉的〈先君行略〉相提並論，視爲「這位書畫家生平最早也最可靠的資料」（因此忽略了黃佐的墓誌銘），然而文徵明與這位比他年輕五十六歲的作者之間，關係究竟有多密切，值得詳細考究。[34]毫無疑問，文徵明生前曾與這位來自太倉一戶富裕之家的王世貞有過接觸。現存有一首文徵明於1553年爲奉使還朝的王世貞所作的詩，可能是兩人初次見面的記錄。同時，文徵明還爲王世貞作了十四首以早朝爲題的詩組，這一主題對這個即將前往北京、充滿抱負的年輕人來說，眞是再貼切不過的禮物。[35]然而他只是文徵明這類詩作的數十位受贈者其中之一。王世貞於十六世紀後半成爲文壇祭酒，這是文徵明永遠無法達成的（儘管其子出於孝道在行狀中這麼認爲），而王世貞顯然也因爲與受人尊崇的文徵明往來而多少沾了光，只是我們缺乏當時的文獻資料可進一步解釋兩人之間的關係。這樣看來，很有可能是王世貞日後的文壇聲望使其〈文先生傳〉在今日看來較爲重要，也使該文成爲文徵明名望「去社會性」（de-socializing）過程的開始，因其不再是由文嘉（其子）或黃佐（舊同僚）等親屬同僚操刀之作，而是立於一截然不同的領域、在一嶄新的脈絡裡以個人創作爲主體爲題所展開的論述。

　　王世貞這篇〈文先生傳〉與一般死後立即發佈的訃文內容並無太大不同，而且顯然特別參考了黃佐的墓誌銘，但對於銘文中表明文徵明性格的三則軼事則做了一些更動，最終很大程度地改變了它們原來的涵義。尤其是王世貞在文壇無可比擬的聲望使其筆下的版本於數百年來仍是流傳最廣的文獻。他先提到文林逝世一事，並稱事件發生在文徵明十六歲時。但這明顯是不正確的。文林在1499年時卒於任上。[36]他的長子文奎（不知爲何，從未出現在這類史料中）當時虛歲三十一，而次子文徵明則是年三十。一個拒絕大筆賻金的十六歲失怙少年，與同樣拒絕賻金但已是兩個孩子父親的三十歲男人、且又是當朝御史的姪子及禮制上唯一有權爲父親料理後事的長子的弟弟，兩者有非常大的不同。而關於文徵明的衣著和屋舍的故事，同樣也被處理成深具藝術性而引人動容的形式。文中，俞諫見了文徵明簡陋的藍衫後，不由直接問道：「敝乃至此乎？」而他得到的回答是：「雨暫敝吾衣耳。」黃佐版本

中流經文徵明廬舍門前的「河道」也變成了一條沮洳的渠道，這使文徵明爲避免損及鄰居而拒絕俞諫替他通渠的行爲，顯得更加高尙與自制。然故事中強調渠通即能登第的風水作用，以及俞諫後來因沒有堅持初衷的懊悔，都被保留下來。

　　文徵明在翰林院任職一段時間後返回蘇州，自那時起他的生活型態，套用王世貞的說法，成了「杜門不復與世事，以翰墨自娛」。文徵明退休後只與「文人、故友、親戚」往來的論點，主要便是源於此說，且持續至今。王世貞具體指出了文徵明不想往來的對象，並詳細描述他如何回應周王及徽王的使者，特別是拒絕其贈禮，同時又指出文徵明是清楚地意識到送禮必有所求的道理。王世貞提到，文徵明總是拒絕當時赴京進貢時路經蘇州的「四夷」所提出的請求，這點明顯與文嘉的〈先君行略〉有所矛盾。另外，他在傳記中又加入一個新話題，表示他十分清楚文徵明作品的商業價值，遂導致僞作廣泛流通，文中寫道：「以故先生書畫遍海內外，往往眞不能當贗十二。」隨即又生動地描述了蘇州地區四十年來皆受到文徵明作品的「潤澤」。接著他將注意力轉到文徵明的詩文、書畫，並首度列出以陳道復和陸師道爲首的弟子們。文末，王世貞將文徵明於詩、書、畫方面的成就分別比肩於徐禎卿、祝允明、及唐寅，但因上述三人都沒有文徵明長壽，因此最終還是比不上文徵明的淵博才華。因此，文徵明的文化成就（而非如文嘉所述的道德價值），首次成爲其一生最好的總結。[37]在此浮現一個關於十六世紀後期文化政治（cultural politics）的問題，以及爲何文徵明作爲隱士的形象能夠如此根深蒂固。的確，與文徵明生平同時的一些史料展現了他辭官退隱的形象，但卻遠比王世貞要我們相信的那個形象更加入世。一個嶄新的主體位置（subject position）在此建立，因爲王世貞並非只是單純地將文徵明生平的描述，置於一系列全新的可能性（possibilities）之中。這些可能性在文徵明的晚年已逐漸浮現，但直到他死後才變得清晰明顯。它們有部分是由於符合資格的男性菁英過剩所導致的結果，因爲通過科舉的名額有限且官位的員額固定，故無法充分滿足這些過多的男性菁英。這種情形在蘇州及其周邊地區尤甚，而文徵明恰好成爲1520年代後出生的「受挫文人」（frustrated scholar）這一世代的最佳模範。這個自覺身處於墮落年代的世代也被現代學者視爲晚明最具代表性的其中一個社會族群。[38]文徵明本人身處十五世紀時一個非常不同的環境中，與王世貞書寫其傳記時已相隔一個世紀，自然難以被後人理解。

　　到了清代（1644–1911），對文徵明處境的理解幾乎更是遙不可及。當進入十八世紀初，在受詔編纂、成於1736年的標準斷代史《明史》中，也可見到文徵明傳。

這可能是清代任何想要了解文徵明生平的人首先會查閱的資料。它出現在「文苑傳」（畫家並未單獨成爲一類，以《明史》的觀點，是不可能有「成爲畫家」這種事），篇幅明顯短於前文討論過的幾則文獻。然而無論是文章結構或細節，皆明顯依循了上述那些文獻，儘管在意義上已經產生進一步的變化。《明史》的文徵明傳直接切入傳主本身，除了其父和其叔的姓名、官位之外，不再提供其他家庭背景方面的資訊。[39] 接著立即提到「謝絕賻金」的故事，但重複了王世貞的錯誤，將文徵明的喪父定爲十六歲時發生的事。在簡短提及他的幾位師長及同窗後，馬上進入了「藍樓」軼事的敘述，緊接著是拒絕寧王以厚禮相聘的故事。這些之後才是談到文徵明任職翰林院時的經歷，作者著重在文徵明對張璁的冷落（張氏在清代已被公認爲「大禮議」事件中的反派角色），以及文徵明退休返回蘇州、不與權貴往來的部分。在傳記最後三分之一處，羅列了一連串吳中作家、畫家等名士之名，這些人或多或少都與文徵明的生活圈有所交集。若與文嘉〈先君行略〉相較，這篇傳記最特別之處在於將早期文獻中最基本的社交論述（即個人不可能脫離親屬結構，並得運用各種細膩手法以維持族群的存續），轉變爲一種道德的、但個體化（atomistic）的論述，強調一個「好人」（good individual）的形象。這個差異是因爲強調了目前已定型化的三則軼事所造成，這些軼事的眞實性雖然可議，但對於塑造一個正直到近乎頑固、堅守原則與誠信、且名副其實恪守孝道與公眾精神的典範般的傳奇人物，效果卻是不容置疑。爲了達成此一目的，家族和家族的考量都必須消失，互惠的人情紐帶得要斬斷，至於個人，則必須獨立而觀。

雖然文徵明的家族傳記，和以它爲本的各篇文獻，都不曾也不能將他塑造爲「畫家」，更別說是「藝術家」，然而在1519年版本的《圖繪寶鑑續編》裡關於文徵明生平的最早資料，他就是以這種面貌爲人所知。重要的是，這本書專務「繪畫」，故這段文字也是將文徵明聚焦於該領域的這類文獻的首例。這段文字在第一章曾全文引述，內容提及文徵明的本籍、擅長的繪畫題材、以及文學才華，並觀察到文徵明在地方上的聲望。書寫的時間約當文徵明中年，然這時其聲名還未能達到1520年代自北京歸來後的狀態。無論北京這段經歷在文獻中有多麼負面，至少給了文徵明一個「待詔」的官銜，而文徵明身後也以「文待詔」一銜爲人所知。另一本書畫家合傳集《吳郡丹青志》中也這麼稱呼他，該文是王穉登（1535–1612）於文徵明死後不久所撰。王氏實自詡爲文徵明在蘇州文壇的接班人，其家族也與文家聯姻。[40]

《吳郡丹青志》的序作於1563年，距文徵明辭世僅僅四年。此書中文徵明的傳文篇幅比《圖繪寶鑑續編》的傳文長了許多，開頭便泛言文徵明顯赫的家族、其好古之性與高尚品德、以及享譽天下的書法名氣。接著指出文徵明繪畫師法的兩個（不同且年代更早的）對象，提到他的仕宦經歷及辭官後的隱居生活。其晚年時名滿天下，寸圖才出，大家便爭相千臨百摹，或售或偽。即使到了耄耋之年，精力依然不減。該文最後以其子文嘉、文伯仁的簡短介紹作結。[41]初刻於1603年的《顧氏畫譜》則是另一種專務繪畫的文本，畫譜中有一百零六幅古今知名畫家作品的木刻版畫（有些爲眞，有一些則是想像，圖92）。[42]每一幅圖都配有一篇木版刻成的文化名人手蹟，這些文章內容大多取材自1365年的《圖繪寶鑑》，然文徵明的部分並非如此。畫譜中的文章先是提及文徵明的書法品質，接著是王世貞對其品德與藝術的頌揚，用詞含糊而富於詩意。[43]

　　我們還要注意到兩篇十七世紀的文獻，它們都以畫史爲焦點，且採取史傳彙刻的形式。第一篇出自姜紹書的《無聲詩史》，可能書於1640年代。在所有「以繪畫爲主」的文獻中，這篇文徵明傳篇幅最長，而且明顯引用了王世貞等人所寫傳誌的資料，因爲它重蹈了王世貞的錯誤，以爲文徵明年僅十六歲時喪父和拒絕賻金。傳中還列出文徵明於詩文、書法、繪畫（依原文排序）方面的幾位老師與年少時的好友。然後我們得知文徵明的書、畫、詩所師法的典範，接著又敘述其北京的仕宦經歷、拒絕與朝中的顯赫人物往來、以及歸鄉隱居。除了弟子與故人之外，對於權貴、富人一概不見。同樣也提到他巧妙拒絕寧王厚禮相聘的軼事（未按時間順序）。文徵明投入文藝嗜好並悠然自適三十餘年，最後在九十歲爲他人書寫志石時，安詳辭世。[44]相形之下，徐沁成於1670年代末的《明畫錄》中，文徵明傳的篇幅短了許多，敘述的順次也不同：從官職、風格來源、拒絕與權貴往還、到卒於高壽。[45]

　　至今還沒有人試著對這些文本進行批判性的評價，或是討論它們彼此間的諸多矛盾。[46]例如關於文徵明繪畫師法的對象就有非常大的差異，雖然我們仍可從中觀察到典範成立的過程，如愈到後來，他所師法之對象的年代便愈早、名氣也愈大。年代最早的《圖繪寶鑑續編》（1519），只舉文徵明妻子的祖父夏昶和他的老師沈周爲其師，這兩人都是蘇州當地人士，也都與文徵明的年代相近。而文嘉的〈先君行略〉（1559）也僅說到其父在詩、書、畫三項主要的文化志趣方面，都以偉大的典範人物趙孟頫爲師。《吳郡丹青志》（1563）列出了宋代院畫家李唐和元代文人畫家吳鎮，而1570年左右，王世貞則列出趙孟頫及另外兩位元代文人楷模倪瓚和黃公

圖92　仿文徵明畫法　出自《顧氏畫譜》木刻印刷　1603年

望。《無聲詩史》（1640年代）舉出李公麟和趙孟頫，而《明畫錄》（1677年後）裡又添爲趙孟頫、王蒙、黃公望和（首次出現的）董源（卒於962年）。董源當時已是所謂「南宗」文人畫的始祖，極富盛名。簡言之，當文本距離文徵明的時代愈遠，以及當董其昌於1600年左右首次勾勒出的畫史發展敘述已在知識份子心中取得主導地位，被認爲是文徵明師法對象的書畫家之名就愈古老、愈顯赫，也愈具有權威性。這個與董其昌息息相關的敘述，將長期以來業餘和職業畫家有別的概念，順勢分爲兩派。佔上風的業餘畫家在十四世紀發展最盛，趙孟頫、倪瓚、黃公望、及王蒙都活躍於此時。[47]這些都是論述裡擲地有聲的名字，因此當那些圍繞著文徵明生平的傳記篇章距離文徵明的時代愈遠，其所提供的論述也看似「更加眞實」，直至今日幾乎已無懈可擊。

　　除了來自「家族」及「繪畫」方面的史料，還有其他接近文徵明時代的傳記文獻留存，包括明代的部分「筆記」。筆記是盛行於明代前後許多菁英階層之間的一種文體，收錄了各種不同主題的軼聞軼事。文徵明出現在許多這類筆記中，然對於當中脈絡，今日的我們可能不是非常熟悉。例如，由郎瑛所撰、刊行於1550年代的著名筆記《七修類稿》中有兩則關於文徵明的軼聞，時文徵明仍在世。第一則出現在「辯證類」，討論了文林與其子文徵明「皆名士」、且「同號」衡山的問題。[48]第二則出現在與前一則不同的「事物類」，標題爲「不食四足物」，暗指文徵明不吃楊梅這種極爲普遍的明代食物（或許會引起過敏？）。[49]郎瑛從未提及文徵明的書畫作品，而《七修類稿》中也確實沒有「繪畫」這一類別。

　　然而成於文徵明死後不久的《四友齋叢說》卻不然。作者何良俊與文徵明曾有私交，事實上何氏還聲稱兩人十分親近。他跟文徵明一樣，有一段曲折的入仕經歷，後以「貢生」的名義進入翰林院。何良俊的文集中有一篇詩序，原爲文徵明賀壽詩組而作。[50]文徵明顯然也於1550年爲何良俊的《何氏語林》寫了序，該書是蒐羅古典與歷史文獻中的寓言之作。這篇序也被收入《甫田集》，序中文徵明稱何良俊「吾友」。[51]未被收入《甫田集》的有作於1551年的〈何元朗傲園〉詩，以及記錄何良俊來訪的另一首詩，當時文、何二人一同欣賞何良俊的藏品。[52]很有可能在1550年代，除了收藏其作品之外，對於文徵明及其活動的了解，已經被視爲一種「文化資本」（cultural capital），而像何良俊這類人總渴望透過這類軼事的刊行（《四友齋叢說》中不少於三十則），來展示這類「資本」的累積。

　　文徵明最先出現在「史」類，何良俊引述其觀點，所謂每人皆有缺點，唯有朱
希周是「一純德人也」。接下來一則軼事的主角也是文徵明，這則軼事活靈活現地描
述了文徵明於1520年代受薦入朝的來龍去脈，並清楚指出林俊身為其重要庇主的角
色。[53]「史」類中還有其他幾則軼事，是關於文徵明的仕宦經歷與他和官員的往
來，包括本章一開始所引用的一則。其中有一則特別有趣，因為它幾乎可以代表當
時對文徵明收送禮物之行徑（gift behaviour）的評論。全文如下：

> 東橋一日語余曰：「昨見嚴介溪說起衡山，他道：『衡山甚好，只是與人沒往
> 來。他自言不到河下望客。若不看別箇也罷，我在蘇州過，特往造之，也不到
> 河下一答看。』我對他說道：「此所以為衡山也。若不看別人只看你，成得箇
> 文衡山麼？」此亦可謂名言。[54]

在此對上述這段（非常口語化的）引文稍作解說。「東橋」即顧璘，乃蘇州當地極
負文名的文人，亦是文徵明許多作品的受贈對象。[55]嚴嵩（嚴介溪）為大學士，自
1542年起專擅朝政達二十年，人多知其（至少在其失勢後）對厚禮貪得無厭（現在
被認為是賄賂）。[56]顧璘所引嚴嵩謂文徵明「與人沒往來」的說法，應是指文徵明沒
有做到「禮尚往來」。「往來」一語出自《禮記》，用以定義菁英階層間藉由禮物交
換而形成的互惠關係。氣憤的嚴嵩只能得到顧璘如下的回答：倘若文徵明為他破
例，那麼其光環便會消失，即使（我希望讀者如今已經相信）文徵明「與人互不往
來」的形象與事實相差甚遠。

　　何良俊選錄的軼事中沒有關於文徵明貧窮但正直的故事，也沒有以風水解釋其
科舉的失敗，然而卻強有力地造就了後人心目中的文徵明形象。他在文嘉〈先君行
略〉中提到的基本骨幹上補充細節，指稱文徵明願意接受當地不甚重要人士的請
求，以其書法作品回謝所贈糕餅，卻不願意接受唐王的厚禮，以應其索書的要求，
甚至拒絕拆信一閱，讓信差苦等數日後無功而返。[57]他又提到文徵明對聶豹的惱
怒，兩人在1520年代於北京相識。後來聶豹官至兵部尚書，便委託何良俊為中介向
文徵明索畫，文徵明聞言色變，曰：「此人沒理。一向不曾說起要畫，如今做兵部
尚書，便來討畫。」[58]

　　事實上，「史」類包含了大量與文徵明有關的記載，三十則當中佔了十則，其
餘則分布在「雜紀」（四則）、「文」（一則）、「詩」（五則）、「書」（四則）、「畫」

（五則）、及「正俗」（一則）。現在看來很難理解，爲何某一則軼事會被放入某一類，例如以下這則：

> 衡山精於書畫，尤長於鑒別。凡吳中收藏書畫之家，有以書畫求先生鑒定者，雖贗物，先生必曰此眞蹟也。人問其故，先生曰：「凡買書畫者必有餘之家。此人貧而賣物，或待此以舉火，若因我一言而不成，必舉家受困矣。我欲取一時之名，而使人舉家受困，我何忍焉？」同時有假先生之畫求先生題款者，先生即隨手書與之，略無難色。則先生雖不假位勢，而吳人賴以全活者甚眾。故先生年至九十而聰明强健如少壯人。方與人書墓誌，甫半篇，投筆而逝。無痛苦，無恐怖。此與「尸解」者何異？孰謂佛家果報無驗耶？[59]

這則故事包含了在繪畫文獻中亦可見到的資料（爲贗品落款以濟貧，早已是陳腔濫調），然而在《四友齋叢說》中，它非關繪畫，而是「史」。另一方面，關於文徵明生活型態的細節則屬於「雜紀」：

> 余造衡山，常徑至其書室中，亦每坐必竟日。常以早飯後即往，先生問曾吃早飯未？余對以：「雖曾吃過，老先生未吃，當陪老先生再吃些。」上午必用點心，乃餅餌之類，亦旋做者。午飯必設酒，先生不甚飲，初上坐即連啜二杯。若坐久，客飲數酌之後，復連飲二杯。若更久亦復如是。最喜童子唱曲，有曲竟日亦不厭倦。至晡復進一麵飯，余即告退。聞點燈時尚喫粥二甌。余在蘇州住，數日必三四往，往必竟日，每日如此，不失尺寸。[60]

這種對名人生活型態細節的迷戀延伸到軼事的內容描述，導致其具有拉伯雷式（Rabelaisian，譯注：法國諷刺作家）粗俗而幽默的風格：爲人拘謹的文徵明竟以令人驚駭的臭足當作武器，好打斷一段令他不悅的舟遊，只因其友錢同愛安排了一名妓女藏匿舟中（文徵明將其裏腳布披拂於錢同愛頭面上，直到錢同愛放他下船登岸）。[61]通讀《四友齋叢說》後給人一種感覺，彷彿作者是盡其所能地將有關文徵明的材料廣泛散佈於全書之中，他顯然對文徵明極爲傾慕與尊崇。瓦薩里（Vasari）描寫米開朗基羅的方式與何良俊描寫文徵明的方式有若干相似之處，然而瓦薩里卻是在同一章裡敘述其軼聞趣事，在一個固定的框架將「米開朗基羅」當作不證自明

的分析單元。

反之，中國文獻中將主角分散敘述的情形，在另一本軼事集中也值得注意，此即李紹文的《皇明世說新語》，文徵明在書中佔了極大篇幅。這是後代幾本沿襲五世紀的《世說新語》體例、將《世說新語》對軼事的分類法運用到當時作品的其中一本（何良俊的《何氏語林》亦為其一）。[62]有關文徵明的軼事出現在「德行」、「言語」、「文學」、「方正」、「賞譽」、「規箴」、「企羨」、「寵禮」、「簡傲」、「排調」、「輕詆」等篇。[63]其中大部分可能是取材自何良俊的書，即使分屬不同類別：例如，為贋品落款以濟貧的故事在此被劃入「德行」篇，而非何良俊心目中的「史」類，而文徵明在翰林院遭到鄙視的故事則被歸入「輕詆」篇。有些故事強調文徵明不與權貴往來的主題。在「言語」篇，文徵明懇辭了某位王侯贈送的貴重古董，即便使者堅稱：「王無所求，特慕先生耳。」「方正」篇收錄了一則故事，是關於文徵明毅然拒絕某位自稱其亡父文林故交之高官的庇助，理由是他對父親生前所言一字不敢稍忘，但其父並未提過這位高官。「簡傲」篇中重述了文徵明拒到河下迎接不可一世的嚴嵩的故事。然在「寵禮」篇，文徵明卻接受平步青雲的刑部尚書林俊的寵惠：這種庇助在明代人看來，似乎是很可以理解與接受的，一點也不會損及文徵明的正直形象。

假若這些文獻傾向於將文徵明「分散」在不同的論述範疇，或多或少暗示了明代人認為主體性（subjectivity）是可分散的（partible）、視情況而定的（contingent）、因情境而變的（situational），或者用Marilyn Strathern的話來說，是「可分割」（dividual）的自我，那麼另一個強有力的論述正好是往相反的方向，強調「書畫家」這個單一範疇。我們或可在刊行於1607年的類書《三才圖會》（圖93）中的文徵明傳，見到這種論述的崛起。文徵明在此書中以六十九位明代「名臣」之一的身分出現：

> 文衡山，諱璧，字徵明，後更字徵仲。長洲人，書翰繪畫咸精，其能尤熟於國家典故。巡撫李充嗣薦於朝，尋以邑弟子充貢，為翰林院待詔，供奉二年輒引疾而去。年九十八而卒，門人私謚為貞獻先生。[64]

在此文徵明的藝術活動比其「家族」文獻中的描述更顯著（至少整體比例是如此）。

圖93　〈文衡山像〉出自《三才圖會》木刻印刷　1607年

要注意，這篇小傳並未提到他的詩，儘管對於早期幾位立傳者而言，這方面的成就十分重要。[65]在他死後五十年，即使在一篇表面上不以繪畫爲焦點的文獻中，文徵明身爲書畫家的活動卻已經成爲最重要的主題。爲什麼會這樣呢？

有很大一部分原因與書畫市場的論述有關；當贋品大量流通，市場也免不了與眞僞問題扯上關係。多數人相信，文徵明的書畫贋品在其生前便已於市場上流通；如前文所見，據說他曾爲了幫助窮人而在僞作上落款，王世貞甚至悲觀地評論道，遍及海內外的文徵明作品，只有十分之二可能是眞蹟。[66]現代著名的書畫鑑賞家徐邦達曾經蒐羅許多資料，證明後代的鑑賞家已經接受文徵明有些作品是「代筆」所爲。例如他引述了一篇十七世紀末的文獻，提到一組二十幅的書畫，乃「代筆作畫以應所求者」。[67]《明畫錄》中有關其代筆朱朗（曾受文徵明請託爲其「了一清債」）的傳記也說，「其山水與徵明酷似，多託名以傳」。有證據顯示，部分由文徵明署款的書法作品其實是其子文彭代筆。[68]如此一來，「文徵明」這個名字倒像是個品牌或商標，潛在的收藏者會將它與某種類別的作品相連結，就好像從十六世紀中葉以

後，人名開始與某些種類的奢侈品，如玉器或陶瓷等，連結在一起。[69]除了弟子、代筆及親屬之外，還有一個更龐大、更隱密的工作團隊熱中投入仿作文徵明的作品，當作一種營利事業。十八世紀初由皇室下詔纂輯的書畫類書《佩文齋書畫譜》，記錄了朱治登、胡師閔二人：「並師文待詔書法，待詔遺蹟，世所珍藏大半二人之筆。」[70]他們的傳記都很模糊，也沒有具款識的作品存世可供比較。這兩人與幾乎同樣模糊的程大倫，至少還有姓名可考，但徐邦達在他對十五件文徵明偽作的縝密分析中，可以辨識出自文徵明同時代直到二十世紀的許多不同作者。蕭燕翼在他1999年的討論中，將許多件文徵明畫作歸爲朱朗與陸士仁的偽作，陸士仁之父陸師道在某些資料中被認爲是文徵明認可的弟子。

不只是文徵明的作品本身被偽作（十六世紀晚期，藝術市場上甚至流傳著號稱文徵明所書的手鈔全本《水滸傳》），[71]還包括他對其他畫家作品的評論。現藏維多利亞與艾伯特博物館（Victoria & Albert Museum）的一幅巨軸或許是這個現象的最典型例子，畫上有文徵明與其他人（特別是蘇州名賢）的題跋（圖94）。[72]畫上的文徵明印章也是假的，目的在暗示此作曾經文徵明過目或收藏，用以增加作品的價值。[73]鑑別何者方爲文徵明作品（*oeuvre*）的工作至今仍持續進行，然隨著我們對明代圖畫製作過程的理解與爭論有所改變，鑑定工作也變得更爲複雜。其一便是「一稿多本」、即同一構圖多種版本的問題。簡言之，有些學者認定一圖多本的情形裡必定有原作／仿本的問題，甚至不考慮仿本是否出於惡意欺騙而作，或有其他目的等情況。另外有些學者認爲，多種版本的出現證明了作坊操作與庇助模式的存在，尤其後者可能會導致不只有一個人需要同一種圖畫的情形，特別是對具有紀念性質之作的需求。[74]因此「多版本」論點的支持者多將注意力集中在那些名副其實的職業畫家上，而他們也總被認爲經營了商業作坊。要將這種假設延伸到文徵明這類菁英畫家，是一定程度的跨越，但雷德侯（Lothar Ledderose）在其近作中證明了文人畫家也可能以模組的方式量化生產，表示上述這種假設也不無可能。[75]

文徵明作品的一稿多本例子中有一件立軸，目前至少有四本存世，分散在不同公、私收藏，至少有幾件是被稱作《天平記遊圖》（見圖16、圖43）。[76]天津市藝術博物館藏有一件作品，與今在柏林的《停雲館言別圖》構圖相同，後者乃文徵明於1531年爲其最看重且即將赴試的弟子王寵所作（見圖45）。如今天津市藝術博物館僅定其名爲《松石高士圖》，也免去了一切特定關係（圖96）。[77]第三件有著相同構圖的作品是在台北（圖95），而這個構圖第四次出現在一扇面上，爲生平不詳的王

圖94　李昭道（活動於670–730）偽款　《山中訪友》約1550–1600年　軸　絹本　設色　177.8×96.5公分
維多利亞與艾伯特博物館（Victoria and Albert Museum, London.）

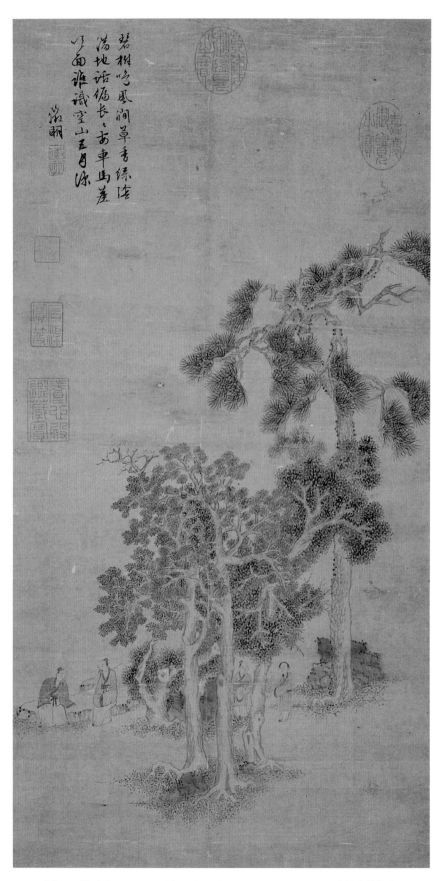

圖95　文徵明《綠陰清話》1523年　軸　紙本　設色　53.4×26.9公分　台北　國立故宮博物院

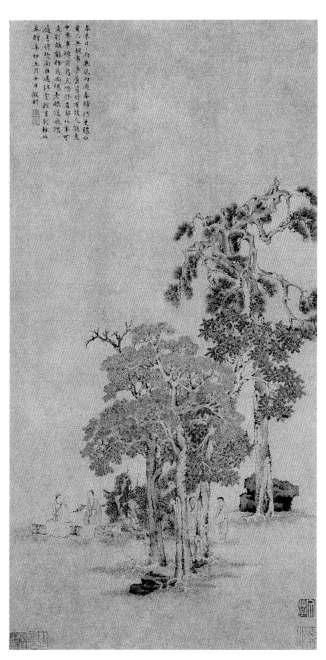

圖96 文徵明《松石高士圖》1531年 軸 紙本 設色 60×29.2公分
天津市藝術博物館

德昭所作（見圖64）。最後，遼寧省博物館藏有一件以「桃花源」爲主題的作品，與現藏波士頓美術館、仇英款（非文徵明）的作品構圖相同。[78]這三組例子難道都只是性質相同的同一件事嗎？都只是文徵明謝世後作僞者在偏好的構圖上將知名書畫家的名號題在他們或創作或臨仿的作品上？或者說，此間雖有不同的運作方式，只不過全都是依賴「文徵明」之名，視之尤如商標，如同文徵明死後不久的玉匠陸子岡或陶工時大彬之名，其用意可能在給予購買者一定程度上的保證？這兩種說法要蓋棺論定恐怕還言之過早。

當代鑑賞家徐邦達曾對現藏北京故宮、有多種版本存世的文徵明作品《存菊圖》（見圖48），作了非常細緻的分析。經過仔細比對卷上的每一個題字，他得出如下結論：這件作品並非出自文徵明之手，而是其同時代高手的臨仿之作。他引用了早期著錄中將這件作品歸入文徵明名下的五則記載，有一些可能是指北京故宮的版本，但是徐邦達認爲文獻所指的很可能是其他全然不同的同名作品。[79]其中有一則是出現在十七世紀初編纂的重要文獻，即李日華（1565–1635）的《味水軒日記》。[80]萬曆四十二年十月八日，即西元1613年11月19日，他寫到：

夏賈以文徵仲《存菊圖》偽本來，意態甚驕。余不語，久之，徐出所藏眞本並觀，賈不覺斂避。所謂眞者在側，慚惶殺人者耶！可笑。是卷余購藏二十年餘矣。

他接著錄下畫上題識，然後以「乃衡山少年精工之作，斷非凡手所能效抵掌也」作結。[81]正如徐邦達所指，因爲題識內容不同，北京故宮所藏的《存菊圖》和李日華看過的《存菊圖》不可能是同一件。因此，至少有兩件或者更多這個構圖的作品流傳。爲什麼會這樣？如前文所見，原畫是文徵明在特定時空爲特定人物所作，此即懸壺爲業的王聞，亦是其弟子王穀祥的堂兄。「存菊」這個別號對王聞本人具有特定的家族涵義，而文徵明在作畫當時必定也意識到了這一點。然而這個主題所引發的廣大文化迴響卻更具有商業價值，即使（或特別是）其已完全脫離了原來的創作脈絡。任何一個知識份子或稍有受過教育的人都會自然地將菊花、詩人陶潛（365-427）以及辭官歸隱後優雅閒適生活的理想連結在一起。[82]一件作品具有二個文化偶像（即陶潛和文徵明）強有力的雙重印記，將可吸引廣大觀眾及賣得高價。它以最赤裸裸的形式，戲劇化地表現這個轉變：文徵明那些具有社交目的並依情況而作的作品在他死後迅速轉化爲商品，這些原本因人情義務並因應不同場合而生的書畫產物，遂變成自外於創作情境的事物，僅被簡單掛上「文徵明所作」的標籤。文徵明於是逐漸成爲當代認知的「名書畫家」，而藝術市場在此過程中扮演關鍵的角色。

李日華在1609到1616年所寫的日記，提供了文徵明死後五十餘年間藝術市場上所謂「文徵明之作」的流傳情況，適可說明這個過程。文徵明是整部日記中最常看到的藝術家。書中提及之作究竟是眞是僞，並不是我們的重點。李日華當然意識到僞作的存在，並曾多次提及；1615年夏天，他從家鄉嘉興過訪蘇州，便曾評論道：「遇戴生者，邀看書畫，多文、沈[周]襍跡，俱贋物，不足屬目。」[83]但是，他曾寓目且認爲是眞蹟的文徵明書畫在數量上還是遠遠超過了贋品（當然這無法提供這些作品的眞正狀況）。這些眞蹟包含書法二十件、繪畫五十六件、以及有文徵明題跋的十二件其他畫家作品。五十六件當中有三十三件在李日華寓目時肯定已經變成商品了，多半都在他提的不同畫商之手。有位「夏賈」給他看了十三件畫作，此人顯然是他主要的書畫作品來源。而有趣的是，這位「夏賈」似乎從未經手書法作品。[84]在日記所涵蓋的期間，李日華購買了三件文徵明的畫作；1609年，他向蘇州畫商戴�1賓（此人所售全是僞作！）購買了《虛閣弄箏圖》及《柳隄聯轡圖》，1611年，

他不知向誰購買了《蘆蟹圖》。[85]同樣一段期間，他還經由各種管道（撰寫誌文的回禮、購買及接受藏家的質押）獲得六件文徵明的書法作品。[86]仔細分析部分入藏品的內容後會發現，原先為特定脈絡所製的作品，在流通時已經完全喪失其原本的意義。有些作品僅僅被冠以「行書頁」之名，完全未提及其內容。其中當然還有一些如「獨樂園」或「滕王閣」等膾炙人口的古文篇章，在書寫當時可能已沒有與該創作情境相關的特定意義。1615年，李日華得到《尹僉事傳》，乃「吳中名公」手墨的其中一部分。其文內容今已不存（再次提醒我們文徵明的作品已流失大半），而李日華對這件作品的興趣與尹僉事無關，他在意的是文徵明的書風，稱之為足以比擬古代的經典之作。同年，李日華還購得由沈周起頭的「落花詩」組中文徵明書寫的部分，這個版本附有陸治的圖和彭年的跋。然而，使這件作品得以形成的脈絡，即弟子對師長的情誼和師徒三代的傳承，在此已無關緊要。一年後，他又購得一件《國朝諸名公手蹟卷》，卷首是沈周為「林郡侯」（可能是1499到1507年間任蘇州知府的林世遠）所作的一首送別詩。[87]卷上還有徐禎卿與文徵明的題跋（文跋於1517年）。這件為榮耀地方官而製的作品已經完全脫離了引發此作的種種恭順與互惠的義務。如今它成了一件藝術品，與李日華所謂由刻工保存而後出售的墓誌銘文無異。[88]1612年，兩名「杭客」向李日華展示由文徵明為其庇主王獻臣所作的《拙政園記》其中一個版本。[89]市場上甚至可以見到名人的私人書信（圖97）；1610年，李日華拿到祝允明寫與文徵明的幾通尺牘，以及文徵明寫給他最器重的弟子王寵的一封信。[90]

　　關於繪畫的模式，乍看之下可能稍有不同。在五十六件提及的作品中，李日華記錄了十六件的品名，六件有紀年，七件可知受贈對象，包括楊復生、吳敬方、卜益泉、吳山泉。[91]這些就只是名字，目前還未發現這些人與文徵明交往的任何證據。但是上述作品中還包括為袁褧所作的一件，此人已在前文論及，乃文徵明主要的庇主之一；此外，還有一件是為蘇州聞人王鏊的女婿徐縉所作，文徵明也為徐縉作了不少書畫作品。[92]有紀年或有特定受畫對象的作品在市場上的流通數量相對較少，這使我們可以做出如下幾則耐人尋味的假設：那些脫離原有創作脈絡的作品往往較為敷衍、普通，而為特定對象所製的作品往往可能會留在原受贈者家族中，至少庋藏至明代結束。然而，私人書信既已被當作商品流通，那麼這些有特定受畫者的圖畫也可能不是例外。我們必須牢記，一般而言，畫作的內容無法提供創作時的脈絡，而在文徵明作品中為數眾多的各種「高士」圖，可能各有其創作情境，惜今日已無從得知，這或許是因為畫上沒有題跋，或是（這種情形時常發生，尤其手卷

圖97　王守仁（1472–1529）《與鄭邦瑞尺牘》（局部）約1523–5年　卷　紙本　墨筆　24.3×298公分
普林斯頓大學美術館（Princeton University Art Museum）

最常見）作品在易手時被拆成不同件。我們並沒有文徵明親筆所書，說明《古柏圖》
（見圖3）是為病重的張鳳翼所作，倘若連畫上由他人所寫的題跋也被移走，我們恐
怕連這個資訊都無從得知。因此，我們不能以為那十七件被李日華簡單描述為「山
水」或「景」、並沿用這些普通標題至今的作品背後（圖98），沒有他們當時各自的
脈絡。

　　雖然李日華在抄錄題跋時必然也記錄了作品產生的脈絡，但這顯然不是其興趣
所在。反倒是他幾乎不會放過任何可以對作品風格或畫法進行評論的機會。有時他
會使用專門的評論用語，最常用來描述文徵明畫作的分類是「青綠」風格，但有時
也會提到筆法的「細」或「粗」（早期經常用以區分文徵明作品中如圖82和圖83這
兩種截然不同的風格），還有使用「瀟灑」、「氣韻」、「神品」和「逸」等詞彙。
這些用字遣詞在畫史與畫論中都有其獨特的發展歷程，也是受過良好教育的鑑賞家
所使用的詞彙。然而這並非李日華討論文徵明個別作品的主要方式。與當時這類文
獻中依相對情境來論定的審美觀一樣，李日華描述這些作品時，並非強調它們本身
「擁有」某些品質，而是它們相對於畫史上典範大師的作品時是如何的「相似」。這
不是在引述文徵明本人所言，事實上李日華只兩度引用其畫跋或品名，一次是提及
李成，另一次則是倪瓚。更確切地說，他以文徵明所取用的他人風格為之定位，這
些人物提供典範，而文徵明不僅在這些典範之內創作，也直接以這些典範來創作。

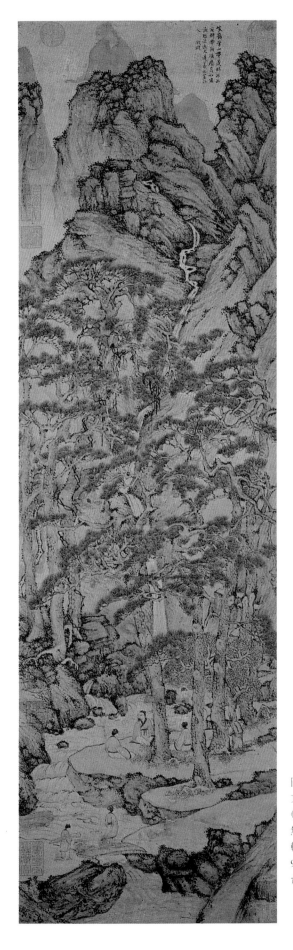

圖98
文徵明
《山水》
無紀年
軸 紙本 設色
99×29公分
台北 國立故宮博物院

五十六件畫作中有三十件是這種敘述方式。最常出現的典範是趙孟頫，李日華七度提及文徵明在不同作品上效法其風格。接著是黃公望六次、吳鎮三次。盧鴻、李成、倪瓚各出現兩次，以及吳鎮、李唐、李思訓、董源和米友仁各一次。若要做更細緻的區別，就以兩種風格並排而稱的方式來描述作品，如「李唐或黃公望」、「荊浩或李成」、或「趙伯駒與趙孟頫之間」。這些用語的目的是將文徵明寫入畫史中，將其與董其昌（李日華的好友）在畫論中尊為典範的古代繪畫大師們相連結。對董其昌而言，文徵明是他目的論（teleological）之書畫史中的重要人物，這個歷史最後以董其昌個人的「集大成」為終點。文徵明身為這個歷史中承先啟後的人物，最終將被董其昌本人超越，因此其在畫史中的地位愈高，超越他的人也將獲得愈輝煌的成就。[93]雖然促成這個畫論的重要動力有部分來自於松江（董其昌故鄉）與蘇州之間對於文化中心地位的競爭，儘管董其昌及其交遊圈在十七世紀初認為蘇州已步入衰途，不復往日輝煌，文徵明之所以仍能獲得讚譽，只因他已成為歷史人物，成為「大師」，成為一個不再需要因應社會人情義務，只存在於風格境域裡的人物。如今，我們在討論他大部分的作品時，早已不再提及這些作品之所以存在、所以憑藉、或所以代表的能動性。藝術市場裡的層層交易，也終於幫文徵明了卻其所有的「清債」。

後記

　　在某種程度上，當今論述中的「藝術」與作爲學科的「藝術史」，往往拒絕承認社交世界中禮尚往來的人情義務，而對於促成文徵明作書作畫的人際互動視而不見。因爲同時期的歐洲既是如此，明清時期的中國自被認爲無有不同。然而，藝術史是在歐洲、特別是在德語世界，於十九世紀及二十世紀初時所建立的，其發展出的整套操作手法，直至今日仍在全球普爲採用。自康德（Immanuel Kant）以降的歐洲美學，大多將自主性的創造與因義務或契約而生的活動相對立，這二元對立的基調從而影響了藝術史的學術傳統，此於Michael Podro 等人的著作早已論及。[1]而「藝術家」亦因此被期待著要依自己所感受到的去創作，而不是去做他人所要求的；他們被期待著要無時無刻獻身於這理論上所謂自主而不受任何義務羈絆的創造活動。若欲將其他活動與此結合，則有可能落入一般對於「好事者」（dilettante，譯注：指愛好各種文藝卻不精通之人，多爲貶意）一詞的偏見；在此學科的種種機制下，一直到二十世紀，這仍意謂著其人專業化的程度不盡完美（也因此對於「業餘」一詞的貶抑特別敏感）。[2]將這個模式套用在中國的脈絡，倒有雙關的成果。

　　Ludwig Bachhofer是Heinrich Wölfflin（1864–1945）的弟子，他在成書於1944的《中國藝術簡史》（*Short History of Chinese Art*）中將文徵明歸類爲「好事者」型藝術家（dilettante artist），稱文徵明有幾幅畫「還不錯；但旨在與過往大師的風格有所契合」。[3]Bachhofer素來對文人玩票畫家（scholar-amateur painter）的理想不甚苟同，上述句子中的dilettante自非讚美之詞。十四年後，高居翰（James Cahill）亦將此詞視爲貶語，故而費盡心思地想要*挽救*吳派藝術家給人「好事而未精」（dilettantism）的成見，強調「其作畫的興趣不只是尋常嗜好或偶而一爲的消遣，且繪畫一事所需的詩情和對過往風格的嫻熟遠甚於不斷練習下所精進的技巧」。[4]諷刺的是，十七世紀義大利文*dilettante*一詞，意指愛好藝術之士，原先就是爲了區別受教育的玩票者（educated amateur）與受雇作畫之人的階層差別而產生的詞彙，這樣的階層區別在中國的繪畫論述裡早已存在了幾世紀之久。[5]題跋與題識中文人畫家常使用的「戲作」、以及整套「墨戲」的概念，與早期現代歐洲的*dilettanti*相彷，都在

表達一批欲令世人認爲他們只爲著自我的怡悅、而非爲了義務或營生而作爲的人。

對於納粹迫害下的流亡學者Bachhofer而言，藝術家的自主性或獻身藝術的執著，可能不單單只是個具有歷史迴響的議題。更值得玩味的是，當研究文人藝術的風氣在中國以外的地區蓬勃發展之時，正好也是美俄冷戰方熾之際；對照於當時中國藝術家備受箝制的處境，一股對古代中國藝術家所享有之自主性的新冀求，亦因此而生。不受羈絆的文人藝術家與毛澤東時代高度控管的文化工作者被視爲恰恰相反的兩種典型。（因此要爲中國藝術撰寫「社會史」得要等到這冀求已漸趨緩的1990年代方能進行。）在處理明代中國、面對「玩票/職業」（amateur/professional）的二分區別時，藝術史要不就是忽略一切書畫作品的社會能動性（這也是在材料不若現在容易取得的年代裡較易於採行的策略），要不就是去「挽回局面」，設法將某些人的作品打造成足以代表「眞正」藝術家的「眞實」（即較自主的）成分。這兩種策略的結果即是所謂的「異種同形觀」（isomorphism），將藝術家的自我與其作品完全等同，Donald Preziosi便批評這是藝術史學科甩不掉的重負之一。[6]我認爲這重負主要來自於某種區域性的、對於「自我」（selfhood）的特定概念，此即Roy Porter所謂「授權版」（Authorised Version）的自主性與內在統整性；這是自人類崛起，由最原始的心靈狀態，經笛卡爾（Descartes）、啓蒙時代而至佛洛伊德的集體思維中千辛萬苦而臻至的成果。[7]且這個故事立基於西歐，並以布克哈特筆下的文藝復興時代（Burckhardtian Renaissance）爲主要篇章，藝術與個人的獨特性在此被視爲同時怒放的花蕾。然重要的不在於這樣的歷史究竟正確與否（Porter及其同僚證明了這並不正確），而在它使得具有一致性、且帶有時代目的性（teleological）的藝術史成爲可能。這個對授權版的執迷自傅柯（Foucault）以來便飽受抨擊，不僅因爲其將「社會」與「個人」兩者相對而立的方式現已被視爲一種侷限於西歐的地域性觀念，對於其外的所有地區，從美拉尼西亞（Melanesia）至明代中國，不但沒有幫助，且無法適用。[8]甚至連「社會」、「個人」等詞彙，都有必要加以用批判的、歷史性的眼光來重新審視。[9] Hall 與Ames以爲「藉脈絡來定位之術」（art of contextualisation）乃是促成中國知識份子種種作爲的最大特徵，文徵明的「社會性藝術」（social art）（同時也是社交性藝術）亦復如是，故而需要「如此–那般」、而非「以一–括多」的書寫形式，意即將藝術視爲「協調各種組成世界…紛然獨具之細節間相互關係的產物，而非揭示宇宙法則的科學」。[10]這些無法統攝爲單一模式、紛然而獨具的細節，才是眞正要緊的。因此，研究這樣的社會性藝術，自與一般所謂

藝術的社會史（social history of art）極爲不同，因後者仍受制於（反制亦然）將藝術品優先視爲某種「其他東西」的反映，無論這東西是「時代精神」或是「生產模式」。類似本書這樣的研究仍在起步的階段。而那些材質獨特、載圖載文的卷軸，在過去的中國曾是種種不同場域裡的焦點（不管是作爲「藝術史」所討論的藝術品、或是某種完全不一樣的東西）：它們在特定的歷史情境下因著主體（subjectivity）與這些場域間的往復商榷而生，也無疑地必能對這樣的提問有所貢獻。

謝辭

本書起草於我在薩塞克斯大學（University of Sussex）的研究休假期間，這都要感謝文化傳播學院（School of Cultural and Community Studies）前院長Carol Kedward及藝術史系（History of Art）前課程主任Evelyn Welch鼎力玉成。此外的重要休假亦幸有藝術人文研究會（Arts and Humanities Research Board）提供的經費支持。京都大都會東洋美術研究中心（Metropolitan Center for Far Eastern Art Studies, Kyoto）及英國學院（British Academy）慷慨贊助本書圖版之購置，在此亦一併申謝。

我要特別感謝Donald Dinwiddie、Judith Green、Nigel Llewellyn、Andrew Lo、Susan Naquin、Evelyn Welch及Verity Wilson閱讀全文並給予意見。但他們沒有義務為本書內容背書。我還要感謝以下諸位提供資料、意見，或給予建議、鼓勵：Maggie Bickford、Colin Brooks、John Cayley、周汝式、Anita Chung、Brian Cummings、Tom Cummins、Patrick De Vries、Joe Earle、Dario Gamboni、Marsha Haufler、Jonathan Hay、Mike Hearn、黃猷欽、Graham Hutt、Ellen Johnston Laing、Siomn Lane、Lothar Ledderose、Joseph P. McDermott、Kevin McLoughlin、Amy McNair、Robert Nelson、Jessica Rawson、Howard Rogers、Bruce Rusk、David Sensabaugh、Brian Short、石守謙、Giovanni Vitiello、Ankeney Weitz、Frances Wood、Tsing Yuan、Judith Zeitlin、以及芝加哥大學Regenstein圖書館館員。另外，也要對Yvonne McGreal、薩塞克斯大學印刷設計中心、Russell Greenberg及Maqsood News的技術支援表示謝意。書中地圖皆由薩塞克斯大學地理資源中心的Susan Rowland及Hazel Lintott所製。我很慶幸有機會與堪薩斯、芝加哥、海德堡及愛丁堡等大學，以及伯碧克學院（Birkbeck College）等師生討論中國藝術中的禮物交換議題，然最重要的還是與薩塞克斯大學的大學生及研究生的討論；這些討論無一不令我獲益良多。

注釋

引言

1. 徐邦達，《古書畫偽訛考辨》，全4冊（南京，1984），第2冊，頁122。

2. Sherman E. Lee, ‘Chinese Painting from 1350 to 1650’, in *Eight Dynasties of Chinese Painting: The Collections of the Nelson Gallery-Atkins Museum, Kansas City, and The Cleveland Museum of Art*, with essays by Wai-kam Ho, Sherman E. Lee, Laurence Sickman and Marc F. Wilson (Cleveland, 1980), pp. xxxv–xlv (p. xxxvii).

3. Lee, *Eight Dynasties*, pp. 220–22.

4. Marcel Mauss, *The Gift: Forms and Function of Exchange in Archaic Societies*, intro. E. E. Evans-Pritchard (New York, 1967). 〔譯注：中譯本見牟斯著，汪珍宜、何翠萍譯，《禮物：舊社會中交換的形式與功能》〔台北：遠流，1989〕〕。

5. Arjun Appadurai, ‘Introduction: Commodities and the Politics of Value’, in Arjun Appadurai, ed., *The Social Life of Things: Commodities in Cultural Perspective* (Cambridge, 1986), pp. 3–63.

6. Nicholas Thomas, *Entangled Objects: Exchange, Material Culture and Colonialism in the Pacific* (Cambridge, MA, and London, 1991).

7. Marilyn Strathearn, *The Gender of the Gift: Problems with Women and Problems with Society in Melanesia* (Berkeley, Los Angeles and London, 1988), p. 13. Strathearn引用 McKim Marriott原生地的概念，見McKim Marriott, ‘Hindu Transactions, Diversity without Dualism’, in B. Kapferer, ed., *Transaction and Meaning*, ASA Essays in Anthropology, 1 (Philadelphia, 1976), p. 348。

8. Annette B. Weiner, *Inalienable Possessions: The Paradox of Keeping-While-Giving* (Berkeley, Los Angeles and London, 1992).

9. Natalie Zemon Davis, *The Gift in Sixteenth-century France* (Oxford, 2000), p. 55.

10. Paula Findlen, *Possessing Nature: Museums, Collecting and Scientific Culture in Early Modern Italy* (Berkeley, Los Angeles and London, 1994)；Anne Goldgar, *Impolite Learning: Conduct and Community in the Republic of Letters, 1680–1750* (New Haven, CT, and London, 1995); Linda Levy Peck, *Court Patronage and Corruption in Early Stuart England* (London, 1990).

11. Alexander Nagel, ‘Gifts for Michelangelo and Vittoria Colonna’, *Art Bulletin*, LXXIX (1997), pp. 647–68; Brigitte Buettner, ‘Past Presents: New Years Gifts at the Valois Court,

ca. 1400 ´, *Art Bulletin*, LXXXIII (2001), pp. 598–625; Genevieve Warwick, *The Arts of Collecting: Padre Sebastiano Resta and the Market for Drawings in Early Modern Europe* (Cambridge, 2000), p. 55（亦見其另一篇論著 ´Gift Exchange and Art Collecting: Padre Sebastiano Resta´s Drawing Albums´, *Art Bulletin*, LXXIX (1997), pp. 630–46）。還有篇某個十九世紀藝術家所寫的送禮記敘，雖然未成理論倒也十分有趣，見Ted Gott, ´"Silent Messengers" – Odilon Redon´s Dedicated Lithographs and the "Politics" of Gift-Giving´, *Print Collector´s Newsletter*, XIX/3 (1988), pp. 92–101（此項資料承蒙Dario Gamboni告知，謹致謝忱）。

12. 郭立誠，〈贈禮畫研究〉，《中華民國建國八十年中國藝術文物討論會論文集：書畫》（台北，1992），（下），頁749–66。

13. Ankeney Weitz, ´Notes on the Early Yuan Antique Art Market in Hangzhou´, *Ars Orientalis*, XXVII (1997), pp. 27–38 (p.33).

14. Craig Clunas, ´Gifts and Giving in Chinese Art´, *Transactions of the Oriental Ceramic Society*, LXII (1997–8), pp. 1–15.

15. Shih Shou-ch´ien, ´Calligraphy as Gift: Wen Cheng-ming´s (1470–1559) Calligraphy and the Formation of Soochow Literati Culture´, in Cary Y. Liu et al., eds, *Character and Context in Chinese Calligraphy* (Princeton, NJ, 1999), pp. 255–83.

16. Eva Shan Chou, ´Tu Fu´s "General Ho" Poems: Social Obligation and Poetic Response´, *Harvard Journal of Asiatic Studies*, LX/1 (2000), pp. 165–204.

17. Qianshen Bai, ´Calligraphy for Negotiating Daily Life: The Case of Fu Shan (1607–1684)´, *Asia Major*, 3rd ser., XII/1 (1999), pp. 67–126. 亦見白謙慎，〈傅山與魏一鼇——清初明遺民與仕清漢族官員關係的個案研究〉，《美術史研究集刊》，第3期（1996），頁95–139；以及白謙慎，〈十七世紀六十、七十年代山西的學術圈對傅山學術與書法的影響〉，《美術史研究集刊》，第5期（1998），頁183–217。

18. Jerome Silbergeld, with Gong Jisui, *Contradictions: Artistic Life, the Socialist State, and the Chinese Painter Li Huasheng* (Seattle, WA, and London, 1993), pp. 187–8.

19. 我的英譯修改自James Legge, trans., *The Sacred Books of China: The Texts of Confucianism, Part III: The Li Ki, I–X* (Oxford, 1885), VI/23, p. 65。

20. Lien-sheng Yang, ´The Concept of "Pao" as a Basis for Social Relations in China´, in John K. Fairbank, ed., *Chinese Thought and Institutions* (Chicago and London, 1957), pp. 291–309.

21. 見《古今圖書集成》，禮儀典，卷280，執贄部；《古今圖書集成》，學行典，卷135，取與部。引自《禮記》和《禮記大全》。

22. 例如1571年的龐尚鵬《龐氏家訓》、未紀年的何倫《何氏家規》、以及宋詡《宋氏家要部》，收於徐梓，《家訓：父祖的叮嚀》，中國傳統訓誨勸誡輯要（北京，1996），頁144、146、202、221–2。其他例子見Timothy Brook, *The Confusions of Pleasure: Commerce and Culture in Ming China* (Berkeley, Los Angeles and London, 1998), p. 180（譯注：中譯本見卜正民，《縱樂的困惑：明代的商業與文化》〔北京：生活讀書新知三聯書店，

2004〕）。

23. 這個論點受到Warwick,ˋGift Exchangeˊ文中對於時代上稍微晚一點的歐洲之討論所啓發。關於明代「商品文化」的概念，見Craig Clunas, *Superfluous Things: Material Culture and Social Status in Early Modern China* (Cambridge, 1991)，及Brook, *Confusions of Pleasure*。

24. Pierre Bourdieu, *The Logic of Practice* (Cambridge, 1990), p. 103.

25. Andrew B. Kipnis, *Producing Guanxi: Sentiment, Self and Subculture in a North China Village* (Durham, NC, and London, 1997), p. 7.

26. 這類文獻豐富，但可特別留意James Cahill, *The Painterˊs Practice: How Artists Lived and Worked in Traditional China* (New York, 1994)，以及Joseph P. McDermott, ˋThe Art of Making a Living in Sixteenth Century Chinaˊ, *Kaikodo Journal*, V (Autumn 1997), pp. 63–81。個案研究見Anne de Coursey Clapp, *The Painting of Tˊang Yin* (Chicago, 1991)，尤其是第二章。

27. Laurence Sickman and Alexander Soper, *The Art and Architecture of China*, Pelican History of Art(Harmondsworth, 1956), p.319.其實這種迷思是吸引我開始研究中國藝術的原因之一。

28. James G. Carrier, ˋGifts in a World of Commodities: The Ideology of the Perfect Gift in American Societyˊ, *Social Analysis*, XXIX (1990), pp. 19–37 (p. 31)，爲Yunxiang Yan, *The Flow of Gifts: Reciprocity and Social Networks in a Chinese Village* (Stanford, CA, 1996), p. 212所引用。

29. Alfred Gell, *Art and Agency: An Anthropological Theory* (Oxford, 1998).

30. Jonathan D. Spence, ˋA Painterˊs Circlesˊ [1967], in *Chinese Roundabout* (New York and London, 1992), pp. 109–23; Celia Carrington Riely, ˋTung Chˊi-chˊangˊs Lifeˊ, in Wai-kam Ho, ed., *The Century of Tung Chˊi-chˊang 1555–1636*, 2 vols (Seattle, WA, and Kansas City, MO, 1992), II, pp. 385–458; Wang Shiqing, ˋTung Chˊi-chˊangˊs Circleˊ, in *ibid.*, II, pp. 459–84.

31. Marc Wilson and Kwan S. Wong, *Friends of Wen Cheng-ming: A View from the Crawford Collection* (New York, 1974).

32. Jonathan Hay, *Shitao: Painting and Modernity in Early Qing China* (Cambridge, 2001).（編按：中譯本見喬迅著，邱士華、劉宇珍等譯，《石濤：清初中國的繪畫與現代性》〔台北：石頭，2008〕。）

33. Craig Clunas, ˋArtist and Subject in Ming Dynasty Chinaˊ, *Proceedings of the British Academy*, CV (2000), pp. 43–72.

34. Tani Barlow, ˋIntroductionˊ, in Tani Barlow and Gary Bjorge, eds, *I Myself Am a Woman: Selected Writings of Ding Ling* (Boston, MA, 1989)，引自Mayfair Meihui Yang, *Gifts, Favors, and Banquets: The Art of Social Relationships in China* (Ithaca, NY, and London, 1994), p. 44。亦見Angela Zito and Tani Barlow, eds, *Body, Subject and Power in China* (Chicago, 1994)引言。

35. Gell, *Art and Agency*, p. 22.

36. 在稍後十七世紀的重刊本中，王世貞添加了文徵明傳，可見於文徵明，《甫田集》，明代藝術家集彙刊，2冊（台北，1968）。該書名暗指「甫田」（有「大田」之意）詩，乃出自頌讚莊園經濟的經典《詩經》。見James Legge, *The Chinese Classics, in Five Volumes*, IV: The She King, 2nd edn (Hong Kong, 1960), pp. 376–9。

37. 文徵明著，周道振輯校，《文徵明集》，2冊（上海，1987）。見「輯校說明」，頁2對文徵明詩文集出版歷程的敘述，此處過分簡化了。

38. 就算是那些最常被出版、包含本書下文將會討論的文徵明作品，專家們對其真偽也常有不同意見，見Chou Ju-hsi, 'The Methodology of Reversal in the Study of Wen Cheng-ming', in Lai Shu-tim et al. eds, *Essays in Commemoration of the Golden Jubilee of the Fung Ping Shan Library* (Hong Kong, 1982), pp. 428–37。

1 家族

1. 所有日期皆根據Keith Hazelton, *A Synchronic Chinese-Western Daily Calendar, 1341–1661 AD*, Ming Studies Research Series, 1 (Minneapolis, MN, 1984)。年齡則依明代的計算方式，出生時即為一歲，每年新年時再加一歲。

2. 唯一試圖研究整個家族的例外是澤田雅弘，〈明代蘇州文氏の姻籍──吳中文苑考察への手掛かり──〉，《大東文化大學紀要（人文科學）》，第22號（1983），頁55–71。亦見劉綱紀，《文徵明》，明清中國畫大師研究叢書（長春，1996），頁44–6。

3. 這只是個約略的數值，因為我們無法確知當時的識字率或蘇州的人口總數。此處對識字率的概算是根據Willard Peterson, 'Confucian Learning in Late Ming Thought', in Denis Twitchett and Frederick W. Mote, eds, *The Cambridge History of China*, VIII: *The Ming Dynasty, 1368–1644, Part II* (Cambridge, 1998), pp. 708–88 (p. 718)，而蘇州人口總數則是依據Frederick W. Mote, 'A Millennium of Chinese Urban History: Form, Time and Space Concepts in Soochow', *Rice University Studies*, LIX/4 (1973), pp. 35–65 (p. 39)。

4. 《龐氏家訓》，收於徐梓，《家訓》，頁147。關於家族的研究，見Jack Goody, *The Oriental, the Ancient and the Primitive: Systems of Marriage and the Family in the Pre-industrial Societies of Eurasia*, Studies in Literacy, Family, Culture and the State (Cambridge, 1990); Patricia Buckley Ebrey and James Li Watson, eds, *Kinship Organization in Late Imperial China, 1000–1940* (Berkeley, and London, 1986)。

5. Chiang Chao-shen, 'Tang Yin's Poetry, Painting and Calligraphy in Light of Critical Biographical Events', in Alfreda Murck and Wen C. Fong, eds, *Words and Images: Chinese Poetry, Painting and Calligraphy* (New York, 1991), pp. 459–86 (p. 478) 將此訂為1509年之事。徐邦達則認為這個改變發生在1511至1513年間，見《古書畫偽訛考辯》，4冊（南京，1984），第2冊，頁123–4。

6. 年輕時的文徵明之所以取單名壁，乃是依循家族傳統及當時的風尚。其曾祖父文惠

（1399–1468）、祖父文洪（1426–1479）、父親文林（1445–1499）、及叔父文森（1464–1525）也都是單名。Wolfgang Bauer, *Der Chinesische Personenname: die Bildungsgesetze und hauptsächlichsten Bedeutungsinhalte von Ming, Tzu und Hsiao Ming,* Asiatische Forschungen, 4 (Wiesbaden, 1959), pp. 75–7的研究顯示，中國兩千年來大致上是由單名朝複名的方向發展，唯有明初時特別偏好取單名，但這股復古風潮在1500年後就退去了。關於姓名的通論研究，見Viviane Alleton, *Les Chinois et la passion des noms* (Paris, 1993)。

7. Peterson, 'Confucian Learning', pp. 712–13.

8. 此處的「知縣」及後續官名的英譯皆參照Charles O. Hucker, *A Dictionary of Official Titles in Imperial China* (Stanford, CA, 1985)。

9. 李東陽，〈文永嘉妻祁氏墓志銘〉，《懷麓堂集》，四庫全書，集6，別集5，冊1250（上海，1987），頁496–7。就明代對這類文體形式的定義，可分為散文的「志」及韻文的「銘」，見徐師曾，《文體明辨序說》，收於于北山編，《中國古典文學理論批評專著選輯》（北京，1962），頁148–9。對於這類文體作為史料的可能性與缺點，見John W. Dardess, *A Ming Society: T'ai-ho County, Kiansi, Fourteenth to Seventeenth Centuries* (Berkeley, Los Angeles and London, 1996），pp. 79–81。

10. 這兩篇墓誌銘見《文徵明集》，上，頁676–8（作於1509年），及頁681–2（作於1514年）。

11. Charlotte Furth, *A Flourishing Yin: Gender in China's Medical History* (Berkeley, Los Angeles and London, 1999), p. 307.

12. Yunxiang Yan, *The Flow of Gifts: Reciprocity and Social Networks in a Chinese Village* (Stanford, CA, 1996), p. 9.

13. 《文徵明集》，下，頁1417–18。

14. 《文徵明集》，下，頁1418–19。

15. 《文徵明集》，下，頁1419–20。

16. 《文徵明集》，下，頁1421–2。

17. 關於碑的構成，見Susan Naquin, *Peking: Temples and City Life, 1400–1900* (Berkeley, Los Angeles and London, 2000), p. 60。

18. 徐禎卿，〈文溫州誄〉，《迪功集》，卷6，四庫全書，集6，別集5，冊1268（上海，1987），頁776。

19. 《文徵明集》，下，頁1422。

20. Craig Clunas, 'Gifts and Giving in Chinese Art', *Transactions of the Oriental Ceramic Society*, LXII (1997–8), pp. 1–15 (p. 4).

21. *Chu Hsi's Family Rituals: A Twelfth-Century Chinese Manual for the Performance of Cappings, Weddings, Funerals and Ancestral Rites,* trans., with annotation and intro. by Patricia Buckley Ebrey, Princeton Library of Asian Translations (Princeton, NJ, 1991), p. 66.

22. 吳寬，〈祭文溫州文〉，《家藏集》，卷56，四庫全書，集6，別集5，冊1255（上海，1987），頁5–8。

23. 《文徵明集》，下，頁1309。文林的《瑯琊漫抄》是典型輯錄奇聞軼事的筆記類文集，收錄

在許多叢書中，最早見於1646年出版的《說郛續》。

24. 《文徵明集》，上，頁65。

25. 《文徵明集》，上，頁185。

26. 《文徵明集》，下，頁1385。

27. 《文徵明集》，上，頁204。

28. 《文徵明集》，上，頁710–12。

29. 《文徵明集》，上，頁682–4。

30. 《文徵明集》，上，頁700–02。

31. 其生卒年是參考文含，《文氏族譜》，1卷，曲石叢書本（蘇州，出版年不詳），〈歷世生配卒葬志〉，頁3b–4a。

32. 《文徵明集》，上，頁629–39。

33. 慶雲縣位在北直隸東南方山東邊界的貧瘠沿海平原，見譚其驤，《中國歷史地圖集：元明時期》（上海，1982），地圖44–5，參照5–5。

34. 鄆城位於山東西部，與河南相鄰。見譚其驤，地圖50–51，參照5–2。

35. Naquin, *Peking*, pp. 176–7. 關於文天祥著名的「自傳」，見Pei-yi Wu, *The Confucian's Progress: Autobiographical Writing in Traditional China* (Princeton, NJ, 1990), pp. 32–9。

36. Timothy Brook, ʻFunerary Ritual and the Building of Lineages in Late Imperial Chinaʼ, *Harvard Journal of Asiatic Studies*, XLIX/2 (1989), pp. 465–99.

37. Katharine Carlitz, ʻShrines, Governing-Class Identity and the Cult of Widow Fidelity in Mid-Ming Jiangnanʼ, *Journal of Asian Studies*, LVI (1997), pp. 612–40 (pp. 631–4).

38. James Geiss, ʻThe Cheng-te Reign, 1506–1521ʼ, in Frederick W. Mote and Denis Twitchett, eds, *The Cambridge History of China*, VII: *The Ming Dynasty, 1368–1644, Part I* (Cambridge, 1988), pp. 403–39.

39. 《龐氏家訓》，收於徐梓，《家訓》，頁148。

40. 相關討論及圖表，見Charles O. Hucker, ʻMing Governmentʼ, in Denis Twitchett and Frederick W. Mote, eds, *The Cambridge History of China*, VIII: *The Ming Dynasty, 1368–1644, Part II* (Cambridge, 1998), pp. 9–105 (圖表在p. 50)。

41. 《文徵明集》，上，頁718–20。

42. 其父受徐士隆招贅為婿，故談氏自小在徐家長成。徐士隆是文洪的好友，因此才會看中文森，選作孫女婿。談家或徐家皆無子嗣，文森便成為談家的贅婿，住進當時「華盛」的談宅。這是1480年代文家窮困狀況的具體材料，因為在妻子談氏的家廟中成婚，便是承認男方家族沒有能力支持供給其所有男性成員。

43. 《文徵明集》，上，頁58。

44. Yan, *Flow of Gifts*, p. 116.

45. 《文徵明集》，上，頁517。

46. 其（極簡短的）小傳，見姜紹書，《無聲詩史》，收於于安瀾編，《畫史叢書》，全5冊（上海，1982），冊3，卷1，頁11；徐沁，《明畫錄》，收於前引書，冊3，卷2，頁23；王穉登，《吳郡丹青志》，收於前引書，冊4，頁4。

47. 其作品見《故宮博物院藏明代繪畫》（香港，1988），頁52–3；Howard Rogers and Sherman E. Lee, *Masterworks of Ming and Qing Painting from the Forbidden City* (Lansdale, PA, 1988), cat. no. 2; Lothar Ledderose, *Orchideen und Felsen: Chinesische Bilder im Museum für Ostasiatische Kunst Berlin* (Berlin, 1998), pp. 106–22。

48. Ellen Johnston Laing, 'Women Painters in Traditional China', in Marsha Weidner, ed., *Flowering in the Shadows: Women in the History of Chinese and Japanese Painting* (Honolulu, 1990), pp. 81–101 (p. 93)引用現代參考書，認為這是沈周的看法，但我在明代文獻中尚未找到根據。

49. 見Hin-cheung Lovell, *An Annotated Bibliography of Chinese Painting Catalogues and Related Texts*, Michigan Papers in Chinese Studies, no 16 (Ann Arbor, MI, 1973), pp. 107–8; Deborah Del Gais Muller, 'Hsia Wen-yen and his "T'u-hui pao-chien" (Precious Mirror of Painting)', *Ars Orientalis*, XVIII (1988), pp. 131–50。

50. 韓昂，《圖繪寶鑑》，收於于安瀾編，《畫史叢書》，全5冊（上海，1982），冊2，頁168。清楚說明其間關係者，見Hou-mei Sung Ishida, 'Wang Fu and the Formation of the Wu School', unpublished PhD diss., Case Western Reserve University, 1984, p. 269。

51.《文徵明集》，上，頁693–9。

52.《文徵明集》，下，頁1426–32。關於「書信寫作的文化」，見Qianshen Bai, 'Chinese Letters: Private Words Made Public', in Robert E. Harrist Jr and Wen C. Fong, eds, *The Embodied Image: Chinese Calligraphy from the John B. Elliott Collection* (Princeton, NJ, 1999), pp. 380–99。

53. Marc Wilson and Kwan S. Wong, *Friends of Wen Cheng-ming: A View from the Crawford Collection* (New York, 1974), pp. 76–8。

54. 可由另一封信確定寫作時間，信中文徵明提到自己在邸報上看到顧潛遭禍，同時也提到沈周（卒於1509年）「近為府公請入城，當有數日留滯」。《文徵明集》，下，頁1426。

55. 這段文字是我自己英譯，然解讀上曾受惠於Wilson和Wong的譯文。其署款「壁」（而非「徵明」）有助於判斷書寫時間；見前文注5。

56.《文徵明集》，上，頁698。

57. 有一封文徵明寫給記錄模糊的連襟陸伸的信，同樣沒有紀年，但提及一些在文家進行的出版計畫已經完成（「匠人已去」）。《文徵明集》，下，頁1432。

58. Richard Edwards, *The Art of Wen Cheng-ming (1470–1559)*, with an essay by Anne de Coursey Clapp, special contributions by Ling-yün Shi Liu, Steven D. Owyoung, James Robinson and other seminar members, 1975–6 (Ann Arbor, MI, 1976), pp. 90–92。

59.《文徵明集》，下，頁1486。認為「三姐」是文徵明的妻子乃根據Edwards, *Art of Wen Cheng-ming*, p. 92, n. 1。

60.《文徵明集》，下，頁1482–5。

61. 圖版另見Edwards, *Art of Wen Cheng-ming*, no. XL, pp. 148–9，以及Ann Farrer, *The Brush Dances and the Ink Sings: Chinese Painting and Calligraphy from the British Museum* (London, 1990), pp. 40–41。

62. 我比較了畫跋與《文徵明集》（下，頁1402）所錄文字，後者省略了署款。

63. *Chu Hsi's Family Rituals*, p. 98.

64. 相關討論見Richard Barnhart, *Wintry Forests, Old Trees: Some Landscape Themes in Chinese Painting* (New York, 1972), pp. 15–17, 27。

65. 在一封1545年的信札中，文徵明提到「比歲李子成薄遊吳門」，所指應該就是1542年的同一件事。《文徵明集》，下，頁1473。

66. Mayfair Meihui Yang, *Gifts, Favors and Banquets: The Art of Social Relationships in China* (Ithaca, NY, and London, 1994), p. 143. 相同議題亦可見Yan, *Flow of Gifts*, pp. 68, 127。

67. 《文徵明集》，下，頁1450。

68. 明代後期對「情」的理解，趣味似乎相當不同，見Kathryn Lowry, 'Three Ways to Read a Love Letter in the Late Ming', *Ming Studies*, XLIV (2001), pp. 48–77。

69. Andrew B. Kipnis, *Producing Guanxi: Sentiment, Self and Subculture in a North China Village* (Durham, NC, and London, 1997), p. 111.

70. 《文徵明集》，上，頁350。

71. *The Songs of the South: An Ancient Chinese Anthology of Poems by Qu Yuan and Other Poets*, trans., annotated and intro. David Hawkes (Harmondsworth, 1985), pp. 81, 104–9. 衡山同時也是屈原所屬的古代楚國之先人兼火神祝融的居處。James Robson, 'The Polymorphous Spaces of the Southern Marchmount', *Cahiers d'Extrême Asie*, VIII (1995), pp. 221–64. 關於印文，見Edwards, *Art of Wen Cheng-ming*, p. 216。

72. Kipnis, *Producing Guanxi*, p. 33; Yang, *Gifts, Favors and Banquets*, p. 316.

73. 《文徵明集》，下，頁1497–9。

74. 江兆申，《文徵明與蘇州畫壇》（台北，1977），頁140。

75. 《文徵明集》，上，頁621–9。

76. 《文徵明集》，下，頁1499–1501。

77. 《文徵明集》，下，頁1555–6。

2 「友」、師長、庇主

1. Norman Kutcher, 'The Fifth Relationship: Dangerous Friendships in the Confucian Context', *American Historical Review*, CV (December 2000), pp. 1615–29.

2. 《文徵明集》，上，頁32。

3. Richard Edwards, 'Wen Cheng-ming', in L. Carrington Goodrich ed., *Dictionary of Ming Biography, 1368–1644*, 2 vols (New York and London, 1976), II, pp. 1471–4 (p. 1471).

4. 《文徵明集》，下，頁1330。

5. 《文徵明集》，上，頁520–22（三則跋文）。

6. 《文徵明集》，下，頁1375。

7. 《文徵明集》，上，頁521。

8. 周道振編，《文徵明書畫簡表》（北京，1985），頁1。莊昹詩見《文徵明集》，下，頁1651。

9. 《文徵明集》，上，頁132。

10. Richard Edwards, *The Art of Wen Cheng-ming(1470–1559)* (Ann Arbor, MI, 1976), pp. 28–34. *Eight Dynasties of Chinese Painting: The Collections of the Nelson Gallery-Atkins Museum, Kansas City, and The Cleveland Museum of Art*, with essays by Wai-kam Ho, Sherman E. Lee, Laurence Sickman and Marc F. Wilson (Cleveland, OH, 1980), pp. 185–7. 艾瑞慈（Edwards）認為這本畫冊最可能是在1497年吳寬與沈周最後一次同在北京時所作。Lee Hwa-chou在*Dictionary of Ming Biography, 1368–1644*, II, pp. 1487–9的「吳寬」條下稱吳寬於1494–1496年間人在蘇州。

11. Edwards, *Art of Wen Cheng-ming*, p. 30. 全文見《文徵明集》，下，頁1082–4。

12. 《文徵明集》，下，頁1090。

13. 《文徵明集》，下，頁1374–5。

14. Richard Edwards, *The Field of Stones: A Study of the Art of Shen Chou* (Washington, DC, 1962)；阮榮春，《沈周》，明清中國畫大師研究叢書（長春，1996）。

15. 《文徵明集》，下，頁1418。

16. 《文徵明集》，下，頁1385。

17. 《文徵明集》，上，頁672–4。

18. 《文徵明集》，下，頁1331–2。

19. 《文徵明集》，上，頁593–7。應注意，沈周直到1512年才入葬（是考慮到地理風水嗎？），而文徵明也是在這一年才作行狀。

20. 呈上詩作是吸引庇主目光的一種方式，相關討論見Victor Mair,ʻScroll Presentation in the Tʼang Dynastyʼ, *Harvard Journal of Asiatic Studies*, XXXVIII/1 (1978), pp. 35–60。

21. *Book of Changes*, trans. Cary F. Baynes after Richard Wilhelm, foreword by C. G. Jung (London, 1968), Hexagram 33, p. 132. 這則文徵明交遊圈中參考《易經》而做決定的案例，在記載中相當罕見。

22. 《文徵明集》，上，頁527。

23. 《文徵明集》，上，頁542。

24. 《文徵明集》，下，頁1318。

25. 例見《文徵明集》，下，頁1321–2。

26. 《文徵明集》，下，頁1374。

27. 《文徵明集》，下，頁1651。

28. 《文徵明集》，下，頁1384–5。Chuan-hsing Ho,ʻMing Dynasty Soochow and the Golden Age of Literati Cultureʼ, in Robert E. Harrist Jr and Wen C. Fong, eds, *The Embodied Image: Chinese Calligraphy from the John B. Elliott Collection* (Princeton, NJ, 1999), pp. 320–41 (p. 326).

29. 江兆申，《文徵明與蘇州畫壇》（台北，1977），頁69–70。

30.《文徵明集》，上，頁597–602。

31.《何氏家訓》，收於徐梓，《家訓：父祖的叮嚀》，中國傳統訓誨勸誠輯要（北京，1996），頁202。

32. Laurie Nussdorfer, *Civic Politics in the Rome of Urban VIII* (Princeton, NJ, 1992), pp. 166–7 and p. 38.

33. N.A.M. Rodger, *The Wooden World: An Anatomy of the Georgian Navy* (London, 1988), pp. 274–5.

34. Rodger, *Wooden World*, p. 277.

35. 如何良俊，《四友齋叢說》，元明史料筆記叢刊（北京，1983），頁125。

36. Anne de Coursey Clapp, *The Painting of T'ang Yin* (Chicago, 1991), pp. 27–39.

37. 江兆申，《畫壇》，頁39。

38. 王鏊等修，《姑蘇志》，中國史學叢書（台北，1965），冊1，頁9。

39. 李銘皖等修，《蘇州府志》，1883年刊本，中國方志叢書，華中地方，第5號，全6冊（台北，1970），卷52，頁1434–5。

40.《文徵明集》，下，頁1652。

41. Craig Clunas, *Fruitful Sites: Garden Culture in Ming Dynasty China* (London, 1996), p. 62.

42.《文徵明集》，下，頁1317。我對這篇題跋頗持疑，一來是畫價太高，二來是跋文所論及自「上古」以降的畫史太過通俗呆板，很像是十九世紀觀眾期待中的文徵明跋文內容，同時也是僞造者很樂意去仿作的。

43. Clapp, *T'ang Yin*, p. 37.

44.《文徵明集》，上，頁581–3；Anne de Coursey Clapp, *Wen Cheng-ming: The Ming Artist and Antiquity*, Artibus Asiae Supplementum, 34 (Ascona, 1975), pp. 2–3.

45.《文徵明集》，上，頁656–65。

46. Hok-lam Chan, 'Wang Ao', in *Dictionary of Ming Biography, 1368–1644*, II, pp. 1343–7的內容是根據這篇傳記（或是《明史》所選錄的其中片段），兩者極爲接近。

47. Clunas, *Fruitful Sites*, p. 111.

48. 江兆申，《畫壇》，頁52。

49.《文徵明集》，下，頁1432。

50.《文徵明集》，上，頁29。

51. 關於詩人楊循吉及其優美的詩作，見Yoshikawa Kōjirō, *Five Hundred Years of Chinese Poetry, 1150–1650*, trans. Timothy Wixted, Princeton Library of Asian Translations (Princeton, NJ, 1989), pp. 130–32.

52.《文徵明集》，上，頁2。

53.《文徵明集》，上，頁387。

54.《文徵明集》，下，頁1259。

55.《文徵明集》，上，頁2。

56. 劉九庵，《宋元明清書畫家傳世作品年表》（上海，1997），頁164。

57.《文徵明集》，上，頁10。

58. Clunas, *Fruitful Sites*, pp. 23–30.

59. 《文徵明集》，上，頁392。

60. 《文徵明集》，上，頁195。

61. 江兆申，《畫壇》，頁83。

62. 《文徵明集》，上，頁532–4。

63. 《文徵明集》，上，頁488–9。

64. 《文徵明集》，上，頁513–14。

65. 《文徵明集》，下，頁896。

66. 《文徵明集》，下，頁800。

67. 《文徵明集》，下，頁906。

68. 《文徵明集》，下，頁910。

69. 《文徵明集》，下，頁912。

70. 《文徵明集》，下，頁1095–6。

71. 《文徵明集》，下，頁963。

72. Clunas, *Fruitful Sites*, pp. 30–59. 將拙政園譯為 'Garden of the Artless Official' 較原書所譯的 'Garden of the Unsuccessful Politician' 為佳，在此特別感謝Jan Stuart提供建議。

73. Roderick Whitfield, *In Pursuit of Antiquity: Chinese Paintings of the Ming and Ch'ing Dynasties from the Collection of Mr and Mrs Earl Morse* (Princeton, NJ, 1969), pp. 66–75.

74. 《文徵明集》，上，頁509。

75. 《文徵明集》，下，頁919。

76. 何良俊，《四友齋叢說》，頁313。

77. 《文徵明集》，上，頁610。

78. 《文徵明集》，上，頁481、620。

79. 寧王的官方版傳記，見《明史》，卷117，頁1591–6。

80. 對於這次叛亂過程的敘述是根據James Geiss, 'The Cheng-te Reign, 1506–1521', in Frederick W. Mote and Denis Twitchett, eds, *The Cambridge History of China*, VII: *The Ming Dynasty, 1368–1644, Part I* (Cambridge, 1988), pp. 423–30。

81. 《明史》，卷287，頁7362。

82. 《文徵明集》，下，頁1620。

83. 所指為安化王。Geiss, 'Cheng-te Reign', pp. 409–12。

84. 《明史》，卷282，頁7245。其他拒絕寧王者包括蔡清（1453–1508）及羅玘（1447–1519）：前者拒絕其子與寧王之女成親（《明史》，卷282，頁7234），而後者則躲進深山拒絕寧王送禮（《明史》，卷286，頁7345）。

85. 《明史》，卷286，頁7347。另一個例子是學者婁忱整個家族的全部著作皆散軼無存，只因其女是寧王的嬪妃。因此當寧王垮臺時，全家都受到牽連，儘管其女反對寧王叛變（《明史》，卷283，頁7263）。

86. Clapp, *T'ang Yin*, p. 12.

87. 《明史》，卷187，頁4953–7。

88. 其父祭文由李東陽執筆，而其母祭文則爲王鏊所撰；這兩人皆與文徵明家族有所往來。

3 「友」、同儕、同輩

1. Joseph McDermott, 'Friendship and its Friends in the Late Ming', 收於中央研究院近代史研究所編，《近世家族與政治比較歷史論文集》（台北，1992），上冊，頁67–96；Giovanni Vitiello, 'Exemplary Sodomites: Chivalry and Love in Late Ming Culture', *Nan Nü*, II/2 (2000), pp. 207–57.

2. 徐梓，《家訓：父祖的叮嚀》，中國傳統訓誨勸誡輯要（北京，1996），頁153、217、175。

3. Marc Wilson and Kwan S. Wong, *Friends of Wen Cheng-ming: A View from the Crawford Collection* (New York, 1974), p. 6.

4. 《文徵明集》，下，頁1302。

5. 《文徵明集》，上，頁462。

6. 《文徵明集》，上，頁511、759；下，頁1303。其他這類身分不明的友人還包括陸世明（《文徵明集》，下，頁1301），以及文徵明曾爲作像贊的方質夫（《文徵明集》，上，頁506）。

7. 《文徵明集》，上，頁566；下，頁1494。

8. 《文徵明集》，下，頁1255。

9. 《文徵明集》，上，頁127、129。

10. 《文徵明集》，下，頁900。

11. 《文徵明集》，上，頁691–3。

12. 《文徵明集》，上，頁130。

13. 《文徵明集》，下，頁1082。

14. Chiang Chao-shen, 'Tang Yin's Poetry, Painting and Calligraphy in Light of Critical Biographical Events', in Alfreda Murck and Wen C. Fong, eds, *Words and Images: Chinese Poetry, Painting and Calligraphy* (New York, 1991), pp. 459–86是江兆申，《關於唐寅的研究》（台北，1976）一書非常實用的英文摘要；而James Cahill, 'Tang Yin and Wen Zhengming as Artist Types: A Reconsideration', *Artibus Asiae*, LIII/1–2 (1993), pp. 228–46一文則對唐寅生平作了一些重要評論，補充了Anne de Coursey Clapp, *The Painting of T'ang Yin* (Chicago and London, 1991)這本主要英文資料的內容。

15. 《文徵明集》，上，頁381。

16. 如1494年（《文徵明集》，上，頁129、383）、1495年（《文徵明集》，上，頁4）、及1502年（《文徵明集》，上，頁63）。

17. 江兆申，《文徵明與蘇州畫壇》（台北，1977），頁52。

18. Clapp, *T'ang Yin*, pp. 4–12.

19. 《文徵明集》，上，頁542。

20. Clapp, *T'ang Yin*, p. 57.

21. 周道振，《文徵明書畫簡表》（北京，1985），頁1。

22. 江兆申，《畫壇》，頁61；《文徵明集》，下，頁1135。

23. 《文徵明集》，上，頁548；江兆申，《畫壇》，頁122。

24. 例如1505年的一首詩，見《文徵明集》，上，頁173。

25. Richard Edwards, *The Art of Wen Cheng-ming (1470–1559)* (Ann Arbor, MI, 1976), no. X, pp. 60–63.

26. 《文徵明集》，上，頁174。

27. Edwards, *Art of Wen Cheng-ming*, no. II, pp. 28–30；《文徵明集》，下，頁1082–3。

28. Marilyn and Shen Fu, *Studies in Connoisseurship: Chinese Paintings from the Arthur M. Sackler Collection in New York and Princeton* (Princeton, NJ, 1973), pp. 86–95.

29. Yunxiang Yan, *The Flow of Gifts: Reciprocity and Social Networks in a Chinese Village* (Stanford, CA, 1996), pp. 49–52.

30. 《文徵明集》，上，頁143。

31. 江兆申，《畫壇》，頁59、69。

32. 《文徵明集》，下，頁1258。序文署款於1534年的這一部分，恐爲僞託，因爲當時徐禎卿已謝世多年。

33. 《文徵明集》，上，頁570–71。

34. 《文徵明集》，上，頁522、548–9。

35. 《文徵明集》，上，頁678–81。

36. Craig Clunas, *Fruitful Sites: Garden Culture in Ming Dynasty China* (London, 1996), p. 19.

37. Yoshikawa Kōjirō, *Five Hundred Years of Chinese Poetry, 1150–1650*, trans. Timothy Wixted, Princeton Library of Asian Translations (Princeton, NJ, 1989), p. 150.

38. Robert E. Harrist Jr and Wen C. Fong, eds, *The Embodied Image: Chinese Calligraphy from the John B. Elliott Collection* (Princeton, NJ, 1999), pp. 68–72, 158–61.

39. 《文徵明集》，下，頁1375。

40. 如《文徵明集》，上，頁563；下，頁1341、1376。

41. 《文徵明集》，下，頁1653。

42. 《文徵明集》，上，頁137、141。

43. 《文徵明集》，上，頁70、433。

44. 《文徵明集》，下，頁1441。

45. 《文徵明集》，上，頁406。

46. Edwards, *Art of Wen Cheng-ming*, pp. 69–72.

47. 江兆申，《畫壇》，頁156、209、193；《文徵明集》，下，頁1356。

48. 《文徵明集》，上，頁756–9。錢同愛去世後，何良俊撰文補充若干細節，如錢家累代皆爲小兒醫學專家，又提到錢同愛少時特喜召伎相伴，文徵明對此則避之唯恐不及，兩人雖性情迥異，友誼卻得以長存。何良俊，《四友齋叢說》，頁237。

49. 王鏊等修，《姑蘇志》，中國史學叢書（台北，1965），冊1，頁9。

50. 江兆申，《畫壇》，頁69。

51. 江兆申，《文徵明畫系年》（東京，1976），圖錄編號4，頁13–14（中文解說），頁3–4（英文解說）。

52. 《文徵明集》，上，頁544–5。

53. 《文徵明集》，下，頁1436。

54. 《文徵明集》，上，頁735–7。

55. 相關討論見Germaine L. Fuller, ‘Spring in Chiang-Nan: Pictorial Imagery and Other Aspects of Expression in Eight Wu School Paintings of a Traditional Literary Subject’, unpublished PhD thesis, University of Chicago, 1984。

56. 參與出版這本《江南春詞集》的名單，見Fuller, ‘Spring in Chiang-Nan’, pp. 65–6。

57. 徐禎卿，《新倩籍》，收於《紀錄彙編》，卷121。關於這個文本，見Wolfgang Franke, *An Introduction to the Sources of Ming History* (Kuala Lumpur and Singapore, 1968), 3.6.3。

58. 閻秀卿，《吳郡二科志》，收於《紀錄彙編》，卷121。

59. 《文徵明集》，上，頁705–8。

60. 《文徵明集》，上，頁96。

61. 《文徵明集》，上，頁260。

62. 《文徵明集》，上，頁652–5。顧蘭於1517年後曾擔任兩地的知縣，又文徵明撰文當時他已退休「二十年餘」，故此文必定成於1540年代以後。

63. 《文徵明集》，下，頁1444。這裡提到的墓地乃文徵明「代筆」朱朗的墓。

64. 《文徵明集》，上，頁136。

65. 《文徵明集》，上，頁224。

66. Alfred Gell, *Art and Agency: An Anthropological Theory* (Oxford, 1998), pp. 16, 22.

67. 江兆申，《畫壇》，頁73。

68. Edwards, *Art of Wen Cheng-ming*, no. XI, pp. 64–6.

69. 《文徵明集》，上，頁536–7。關於黃雲的官職，見台灣中央圖書館編，《明人傳記資料索引》，中華書局本（北京，1987），頁658，該書引用了有關其生平的唯一資料《崑山人物志》。志中他被描述爲「家貧喜讀書」，但一個能擁有倪瓚書法作品的人，只能說是相對較貧窮而已。

70. 《文徵明集》，上，頁100–01（詩）、686–7（墓誌銘）、572（祭文）。

71. 《文徵明集》，上，頁716–18。

72. 1508年他與文徵明、錢同愛、朱凱及陳道復（1483–1544）同遊天平山。文徵明於1510和1511年曾作詩相贈，同遊者還有蔡羽、及門生王寵（1494–1533）、王守兩兄弟（第八章有更充分的討論）。1517年他與文徵明同在治平寺（《文徵明集》，上，頁271）；有文獻記載他於1531年及（可能）於1544、1558年，偕同文徵明出遊（1531年是去造訪錢同愛）。見Edwards, *Art of Wen Cheng-ming*, no. X, pp. 60–63。江兆申，《畫壇》，頁156、209、270。我對1544年那一條的記載持疑，因其出自於較晚期的著錄，所記之同行者亦與1508年的相同。

73. 《文徵明集》，下，頁1437。

74.《文徵明集》，上，頁743–51。

75.《文徵明集》，上，頁446–7。1513年的第二篇序言可能也與同一事件有關，見《文徵明集》，下，頁1386。

76.《文徵明集》，下，頁818、1437。

77. Edwards, *Art of Wen Cheng-ming*, XVIII/6, p. 90.

78.《文徵明集》，下，頁1655。

4 官場

1. Anne de Coursey Clapp, *Wen Cheng-ming: The Ming Artist and Antiquity*, Artibus Asiae Supplementum, 34 (Ascona, 1975), p. 9.

2. Richard Edwards, *The Art of Wen Cheng-ming (1470–1559)* (Ann Arbor, MI, 1976), p. 1.

3. 見Edwards, *Art of Wen Cheng-ming*, p. 14.

4. 石守謙，〈嘉靖新政與文徵明畫風之轉變〉，收於《風格與世變：中國繪畫史論集》，美術考古叢刊4（台北，1996），頁261–98（頁263–6）。又見蕭燕翼，〈有關文徵明辭官的兩通書札〉，《故宮博物院院刊》，1995年4期，頁45–50。

5. 關於科舉制度的代表作，見Benjamin Elman, *A Cultural History of Civil Examinations in Late Imperial China* (Berkley, Los Angeles and London, 2000)。

6. Charles O. Hucker, 'Ming Government', in Frederick W. Mote and Denis Twitchett, eds., *The Cambridge History of China*, VIII: *The Ming Dynasty, 1368–1644, Part II* (Cambridge, 1998), pp. 9–105 (pp. 29–30). 其他正途則是由吏、員類的職務晉升。

7. Hucker, 'Ming Government', pp. 31–3.

8. Hucker, 'Ming Government', pp. 36–7.

9. 資料見文含，〈歷世生配卒葬志〉，《文氏族譜》，1卷，曲石叢書本（蘇州，出版年不詳）。

10. 文徵明在其兄的墓誌銘中雖云：「少則同業，長同遊學官。」卻未提及從事舉業的企圖。見《文徵明集》，上，頁710–12。

11. 例見《文徵明集》，上，頁506。

12. Benjamin A. Elman, 'The Formation of "Dao Learning" as Imperial Ideology during the Early Ming Dynasty', in Theodore Huters, R. Bin Wong and Pauline Yu, eds, *Culture and State in Chinese History: Conventions, Accommodations, and Critiques* (Stanford, CA, 1997), pp. 58–82 (pp.70–71).

13. Andrew Plaks, 'The Prose of Our Time', in Willard J. Peterson et al., eds, *The Power of Culture: Studies in Chinese Cultural History* (Hong Kong, 1994), pp. 206–17.

14. Plaks, 'Prose of Our Time', p. 217.

15. Clapp, *Wen Cheng-ming*, p. 2；石守謙，〈嘉靖新政〉，頁270。信件本文見《文徵明集》，上，頁581–3。關於王鏊在科舉制度發展過程的重要性，見Elman, *Cultural History of*

　　Civil Examinations, pp. 385–91。

16.《文徵明集》，下，頁1485。此信可能作於1523–6年的北京時期。

17. 然關於落榜與焦慮，見Elman, *Cultural History of Civil Examinations*, pp. 295–370。

18. 廣州鐵路局廣州工務段工人理論組/中山大學中文系漢語專業編，《三字經批注》（廣州，1974），頁37。

19.《文徵明集》，下，頁1559–61。

20.《文徵明集》，上，頁735–7。1534年，六十多歲的蔡羽終於被推舉進入太學，當時的吏部尚書在少時便已聞其名，遂為他在南京翰林院安排了一個閑缺。

21.《文徵明集》，上，頁460。這樣的例子不少：如錢同愛在1501–1516年間應考六次，無一成功（《文徵明集》，上，頁756–9）；另一個長洲縣學的陸煥也落榜多次，未嘗及第（《文徵明集》，下，頁1494–7）；文徵明透過都穆而結交的李瀛也是如此（《文徵明集》，上，頁691–3）。鄰近的吳縣文人亦然。袁翼（1481–1541）在1504–1516年間至少落榜四次，另一個楊復春（1480–1538）甚至落榜五次（《文徵明集》，上，頁737–9；下，頁1519–21）。戴冠（1442–1512）在1491年被舉為貢生前，考了八次鄉試，從未中舉（《文徵明集》，上，頁640–42）。華珵（1438–1514），也是在被舉為貢生前，七應鄉試不第（《文徵明集》，上，頁642–4）。

22.《文徵明集》，上，頁776–80。

23.《文徵明集》，上，頁713–15。

24.《文徵明集》，上，頁597–602。錢貴雖已中舉，卻七赴會試無功；王�與顧履方（1497–1546）亦然（《文徵明集》，上，頁705–8、716–18、731–4）。顧蘭也是於1499–1517年間七度進士榜上無名，後被舉為貢生（《文徵明集》，上，頁652–5）。另一個送至北京的貢生華麟祥，之前亦是在七試不第後，悵然返鄉（《文徵明集》，下，頁1577–80）。

25. 如薛淋（1489–1530），《文徵明集》，下，頁1504–7；或秦鏜（1466–1544），見《文徵明集》，下，頁1545–8。

26.《文徵明集》，上，頁708–10。

27.《文徵明集》，上，頁759–62。

28.《文徵明集》，下，頁1301。文徵明的確記錄了在友人暨同窗陸世明家中見到錢仁衡一事，見《文徵明集》，上，頁460。

29.《文徵明集》，上，頁444–5。

30.《文徵明集》，上，頁756–9。另一篇〈侍御陳公石峰記〉也是寫給陳琳，見《文徵明集》，上，頁479–80。

31.《文徵明集》，上，頁450–51。文徵明也在寄給之前同窗、後任高安縣令的周振之的文章裡，重複類似的感觸：「國家入仕之制雖多途，而惟學校為正」，見《文徵明集》，上，頁462。

32.《文徵明集》，上，頁571–2。

33.《文徵明集》，上，頁492–3。

34.《文徵明集》，下，頁1292。

35. 對長洲縣治的分析乃根據李銘皖等修，《蘇州府志》，1883年刊本，中國方志叢書，華中地

方，第5號，全6冊（台北，1970），冊3，卷54，頁1440–41。《明史》一共列了1144個縣，見Hucker, 'Ming Government', p. 15。

36. Hucker, 'Ming Government', p.42.

37. 見李銘皖等修，《蘇州府志》，卷52，頁1434–5。雖無必經的仕途軌跡，仍然有些模式可循。其中有十人在此之前是擔任監察御史，七人曾任中央各部郎中，還有六人則由其他較無名望的府治轉調而來（蘇州在當時被視爲肥缺）。在此職位之後，有十三人獲得晉升，五人遭罷黜，還有四人丁父母喪而離官（之後應該可復職）。獲拔擢者多被任命參政，是省級單位的第二號人物。文徵明的父親若非在受命爲溫州知府不久後即西逝，這些都是他接下來可能期待的職位，甚或更高。

38. 《文徵明集》，下，頁1453。

39. 《文徵明集》，上，頁455–6。

40. 《文徵明集》，上，頁702–4。

41. 《文徵明集》，上，頁716–18。

42. 我對這些事件的討論有賴於石守謙，〈嘉靖新政〉，特別是頁268–73。

43. 石守謙，〈嘉靖新政〉，頁271：《文徵明集》，上，頁67。

44. 《文徵明集》，上，頁77、453–4。我相信後一筆資料的年代在1522年左右，然文徵明在文內說林當時已經「六十餘」。

45. 若欲在不把宦官視爲必然爲患的脈絡裡討論劉瑾的仕途，見Shi-shan Henry Tsai, *The Eunuchs in the Ming Dynasty* (Albany, NY, 1996)。

46. 《文徵明集》，上，頁444。

47. 《文徵明集》，上，頁597–602。文徵明於1518年爲明朝官員、也是吳寬同年的張瑋（1452–1517）所作的墓誌銘，開頭便稱他因與劉瑾爲敵而下獄免官，在獄中歷盡煎熬（這不見得只是個行文手法，當時很多官員都遭凌虐）（《文徵明集》，上，頁687–90）。劉纓也在劉瑾手下嚐過牢獄之災，此外，根據文徵明的描述，沈林則是因爲第一次會見劉瑾時忘了攜帶伴手禮而遭黜爲平民（《文徵明集》，上，頁610–20、603–10）。其他文徵明特別提到「反劉瑾」的還有：張簡（1465–1535），《文徵明集》，上，頁508；周倫，《文徵明集》，上，頁665–71；何昭（1460–1535），《文徵明集》，上，頁780–86。其他與劉瑾爲敵、但文徵明並未在文中特別提及的有：顧潛，《文徵明集》，下，頁1082；楊一清，《文徵明集》，下，頁919。

48. *Dictionary of Ming Biography, 1368–1644*, vol. 1, p. 652.

49. 石守謙，〈嘉靖新政〉，頁272。

50. 石守謙，〈嘉靖新政〉，頁272。文中指出李氏在蘇州的時間是1521年十月至1522年四月，而此信稱之「李宮保」，意指其官銜爲太子少保，可見這已是嘉靖元年之後的事。其傳記見《明史》，冊17，卷201，頁5307–9。

51. 信件原文見林俊，《見素集》，收於《文淵閣四庫全書》，集部196，別集類，冊1257（上海，1987），頁259–60。潘南屏即潘辰，1493年薦爲翰林待詔，修明會典，後因劉瑾而貶官。

52. 《文徵明集》，上，頁587–91。此信稱林俊爲司寇，故其時間點當在林俊自工部轉任刑部之後。

53. *Dictionary of Ming Biography, 1368–1644*, vol. 1, p. 844.

54. Edwards, *Art of Wen Cheng-ming*, pp. 86–93. 關於明代旅遊及路線，見Timothy Brook, *The Confusions of Pleasure: Commerce and Culture in Ming China* (Berkeley, Los Angeles and London, 1998), pp. 173–9。

55. 江兆申，《文徵明與蘇州畫壇》（台北，1977），頁86。

56. Hucker, 'Ming Government', pp. 33–7. 國子生在完成九年的學程後也可直接參加進士考試。

57. Hucker, 'Ming Government', pp. 34–5.

58. 這類例子爲數應該不多，因爲它在百年之後才被人當作先例徵引，見吳柏森等編，《明實錄類纂：文教科技卷》（武漢，1992），頁28；十八世紀時甚至被認爲値得收入正史，見《明史》，冊6，卷71，頁1714。

59. 《文徵明集》，下，頁1322–3。該著錄爲《書畫鑑影》，見Hin-cheung Lovell, *An Annotated Bibliography of Chinese Painting Catalogues and Related Texts*, Michigan Papers in Chinese Studies, 16 (Ann Arbor, 1973), pp. 77–8。周道振對此跋持保留態度，因其與另一則1548年題於馬遠畫上的跋文一字不差。

60. 《文徵明集》，下，頁1387。然徐邦達懷疑這件手卷的眞僞。

61. 穆益勤編，《明代院體浙派史料》，上海人民美術出版社（上海，1985），頁12。

62. 例如，1543年爲華麟祥（1464–1542）作〈有明華都事碑〉，文徵明便自署「翰林待詔文徵明刻其墓上之碑曰…」，《文徵明集》，下，頁1577–80。

63. Paul R. Katz, *Images of the Immortal: The Cult of Lü Dongbin at the Palace of Eternal Joy* (Honolulu, 1999), p. 138.

64. 例見穆益勤編，《明代院體》，頁15（「邊文進」條）、22（「一時待詔」名單）。

65. 周道振，《文徵明書畫簡表》（北京，1985），頁35。

66. 《文徵明集》，下，頁1270。其他著名的宮廷書家包括沈度、沈粲兩兄弟，見Robert E. Harrist, Jr and Wen C. Fong, eds, *The Embodied Image: Chinese Calligraphy from the John B. Elliot Collection* (Princeton, NJ, 1999), pp. 148–9。

67. 詳細的討論見Craig Clunas, 'Gifts and Giving in Chinese Art', *Transactions of the Oriental Ceramic Society*, LXII (1997–8), pp. 1–15 (p. 4)。

68. 喬宇算是小有名氣的書家，何孟春則是李東陽（曾爲文徵明的母親作墓誌銘）的學生。因此，文徵明可能透過這樣的網絡與他建立關係。

69. 關於早期「答謝」恩庇者與考官的政治意含，見Oliver Moore, 'The Ceremony of Gratitude', in Joseph P. McDermott, ed., *State and Court Ritual in China*, University of Cambridge Oriental Publications, 54 (Cambridge, 1999), pp. 197–236。

70. 見Lienche Tu Fang, 'Chu Hou-ts'ung', in *Dictionary of Ming Biography, 1368–1644*, vol. 1, pp. 315–22。關於整個嘉靖朝的情況，見James Geiss, 'The Chia-ching Reign, 1522–1566', in Frederick W. Mote and Denis Twitchett, eds, *The Cambridge History of China*, VII: *The Ming Dynasty, 1368–1644, Part I* (Cambridge, 1988), pp. 440–510。

71. 石守謙，〈嘉靖新政〉，頁276。詩見《文徵明集》，上，頁285。

72. 石守謙，〈嘉靖新政〉，頁277–9。信作於閏四月廿五日。

73. 除了Geiss, 'Chia-ching Reign', pp. 443–50之外，關於此爭議的標準說法，見Carney T. Fisher, *The Chosen One: Succession and Adoption in the Court of Ming Shizong* (Sydney, Wellington, London and Boston, 1990)。

74. 完整的討論見Ann Waltner, *Getting an Heir: Adoption and the Construction of Kinship in Late Imperial China* (Honolulu, 1990)，此書一開頭便提到「大禮議」。

75. 《文徵明集》，上，頁490–91。

76. 《文徵明集》，下，頁1430；Fisher, *Chosen One*, p. 66；Geiss, 'Chia-ching Reign', p. 447。

77. 《文徵明集》，下，頁1430–31。爲何孟春所作的詩，見《文徵明集》，上，頁321。文徵明列了十六個因此而死的人，而Fisher, *Chosen One*, pp. 92–5則列了十七個，多了豐熙。

78. 《文徵明集》，下，頁1431–2；Fisher, *Chosen One*, pp. 92–5。

79. 《文徵明集》，上，頁474–5。(*Franke* 3.2.1)

80. 《文徵明集》，下，頁1660。

81. 《文徵明集》，上，頁705–8。

82. 《文徵明集》，上，頁665–71。

83. 《文徵明集》，下，頁1567–71；Fisher, *Chosen One*, p. 90。

84. 《文徵明集》，上，頁458–60。

85. 《文徵明集》，下，頁1262–3。

86. 石守謙，〈嘉靖新政〉，頁286。

87. 1526年後所作的這類詩，見《文徵明集》，上，頁319–26。

88. 江兆申，《畫壇》，頁134。文徵明回到蘇州後，很不情願的接受畾豹的請託爲他作畫，此事見何良俊，《四友齋叢說》，元明史料筆記叢刊（北京，1983），頁129。

89. 周道振，《簡表》，頁34–9。

90. 石守謙，〈嘉靖新政〉，特別是頁279–83。

91. 周道振，《簡表》，頁38；江兆申，《文徵明畫系年》（東京，1976），圖錄編號9，頁15（中文解說），頁5（英文解說）。

92. 《文徵明集》，下，頁1390。

93. 黃佐，《翰林記》，20卷，收入《嶺南遺書》（1831年版），第7–11本，卷16。關於此文本，見*Franke* 6.2.7。

94. 毛奇齡，《武宗外紀》，中國歷史研究資料叢書（上海，1982），頁25。Geiss, 'Chia-ching Reign', p. 432。

95. 《文徵明集》，上，頁294–6。

96. 《文徵明集》，上，頁298–304；Craig Clunas, *Fruitful Sites: Garden Culture in Ming Dynasty China* (London, 1996), pp. 60–64。

97. Shih Shou-ch'ien, '"Calligraphy as Gift": Wen Cheng-ming's (1470–1559) Calligraphy and the Formation of Soochow Literati Culture', in Cary Y. Liu et al., eds, *Character and Context in Chinese Calligraphy* (Princeton, NJ, 1999), pp. 255–83(p. 257); Harrist and Fong, *Embodied Image*, p. 164–5. 詩的總數是周道振統計的。另一種統計結果指出有2689

首詩，見劉瑩，《文徵明詩書畫藝術研究》（台北，1995），頁105。

98. 《文徵明集》，上，頁739–42。文徵明也提到他反對劉瑾並因此降職。

99. 《文徵明集》，下，頁1268–70。

100.《文徵明集》，下，頁1448。

101.《文徵明集》，上，頁442–3。

102.《文徵明集》，下，頁1656。

103.《文徵明集》，下，頁1293–5。

104.《文徵明集》，上，頁773–5。趙忻是1543–1547年的長洲縣令，見李銘皖等修，《蘇州府志》，卷53，頁1441。

105.《文徵明集》，上，頁494–7。

106.《文徵明集》，上，頁470–72。

107.《文徵明集》，上，頁791–4。

108.《文徵明集》，上，頁502–4。

109.《文徵明集》，下，頁1272–3。

110.《文徵明集》，下，頁1454–5。

111.《文徵明集》，下，頁1455。

112.《文徵明集》，下，頁1457。關於「明府」作爲知縣的代稱，見Charles O. Hucker, *A Dictionary of Official Titles in Imperial China* (Stanford, CA, 1985), no. 4014。

113.《文徵明集》，上，頁591–3。文徵明在此用《孟子》典（感謝Andrew Lo指正）。筆者目前尚未能判定大巡郭公係指何人。

114. Clapp, *Wen Cheng-ming*, p. 12.

115. Clunas, *Fruitful Sites*, pp. 132–3.

116.《文徵明集》，上，頁435–6。

117. Katharine Carlitz, ʹShrines, Governing-Class Identity and the Cult of Widow Fidelity in Mid-Ming Jiangnanʹ, *Journal of Asian Studies*, LVI (1997), pp. 612–40 (pp. 631–4).

118. Clunas, *Fruitful Sites*, pp. 132–3.

119. 何良俊，《四友齋叢說》，頁129、131，另頁157記王廷宴請文徵明及著名的反張璁黨人士徐階（1503–1583）。

120.《文徵明集》，下，頁1451–3。文薛兩人交遊更直接的證據，見薛蕙書於文徵明畫上的題跋。故宮博物院，《明代吳門繪畫》（香港，1990），圖錄編號18，頁217。

5 「吾吳」與在地人的義務

1. John W. Dardess, *A Ming Society: Tʹai-ho County, Kiangsi, Fourteenth to Seventeenth Centuries* (Berkeley, Los Angeles and London, 1996), pp. 9–44，精闢地解釋了土地與山水景觀如何支持非城居文人的生活。

2. 例如《文徵明集》，下，頁1567。

3. 《文徵明集》，上，頁759–62。爲其友袁衮而作。

4. 文徵明應是操吳語，但也懂得稱爲「官話」或「正音」的全國通用標準語。W. South Coblin,「A Diachronic Study of Ming Guanhua Phonology」, *Monumenta Serica*, XLVIII (2000), pp. 267–335便認爲雙語在當時很普及，類似的主張亦見Ping Chen, *Modern Chinese: History and Sociolinguistics* (Cambridge, 1999), pp. 10–11。何良俊，《四友齋叢說》，元明史料筆記叢刊（北京，1983），頁132，注意到王寵「不喜作鄉語，每發口必『官話』」。可見當時文人多操吳語，此事才值得一提。

5. 關於慶壽寺，見Susan Naquin, *Peking: Temples and City Life, 1400–1900* (Berkeley, Los Angeles and London, 2000), p. 51, n. 108 與p. 148。該寺與其雙塔可見於侯仁之，《北京歷史地圖集》（北京，1985），頁73，5B。感謝Susan Naquin建議我將姚廣孝與文徵明合而討論。

6. 《文徵明集》，上，頁309。提到的寺院有：治平寺、竹堂寺、東禪寺、馬禪寺、天王寺、寶幢寺、和昭慶寺。

7. 《文徵明集》，上，頁313。

8. 《文徵明集》，下，頁1390。

9. 《文徵明集》，上，頁333。

10. 《文徵明集》，下，頁1519–21。

11. 成於1006年的《益州名畫錄》應是最早以特定地域畫家爲討論對象的文獻（在這個例子是四川）。見Susan Bush and Hsio-yen Shih, *Early Chinese Texts on Painting* (Cambrige, MA, and London, 1985), p. 366。

12. 關於「吳派」一詞的歷史、及董其昌如何開始使用之（應是「吳門畫派」一詞，然廿世紀以來常簡稱爲「吳派」），見單國強，〈「吳門畫派」名實辨〉，收入故宮博物院編，《吳門畫派研究》（北京，1993），頁88–95；與周積寅，〈「吳門畫派」與「明四家」〉，前引書，頁96–103。

13. 關於蘇州，見 Frederick W. Mote,「A Millennium of Chinese Urban History: Form, Time, and Space Concepts in Soochow」, *Rice University Studies*, LIX/4 (1973), pp. 35–65; Michael Marmé,「Population and Possibility in Ming (1368–1644) Suzhou: A Quantified Model」, *Ming Studies*, XII (Spring 1981), pp. 29–64; Michael Marmé,「Heaven on Earth: The Rise of Suzhou, 1127–1550」, in Linda Cooke Johnson ed., *Cities of Jiangnan in Late Imperial China* (Albany, NY, 1993), pp. 17–46; Yinong Xu, *The Chinese City in Time and Space: The Development of Urban Form in Suzhou* (Honolulu, 2000)。

14. 《文徵明集》，上，頁648–52。

15. 單國強，〈「吳門畫派」名實辨〉，頁90。州爲太倉，七縣爲吳、長洲、崑山、常熟、吳江、嘉定及崇明。

16. 單國強，〈「吳門畫派」名實辨〉，頁93。另一個「三吳」的釋法爲吳郡、吳興、與會稽。

17. 《文徵明集》，下，頁1503–4。

18. 《文徵明集》，上，頁713–15。

19.《文徵明集》，上，頁762–7。

20.《文徵明集》，上，頁791–4。

21.《文徵明集》，上，頁672–4。

22. Germaine L. Fuller, ʻSpring in Chiang-Nan: Pictorial Imagery and Other Aspects of Expression in Eight Wu School Paintings of a Traditional Literary Subjectʼ, unpublished PhD thesis, University of Chicago, 1984.

23. Fuller, ʻSpring in Chiang-Nanʼ, pp. 239, 264.

24. Mote, ʻMillennium of Chinese Urban Historyʼ, p. 37.

25.「吾蘇」的用例，見《文徵明集》，上，頁678。

26.《文徵明集》，上，頁771–3。

27.《文徵明集》，上，頁718–20。

28. 據《文徵明集》，其設籍之地爲：李應禎長洲（蘇州府）、陸容崑山（蘇州府）、莊㫤江浦（應天府）、吳寬長洲（蘇州府）、謝鐸太平（泰州府，浙江）、沈周長洲（蘇州府）、王徽南京（應天府）、呂㦂嘉興（嘉興府，浙江）。

29.《文徵明集》，上，頁267。

30. Richard Edwards, *The Art of Wen Cheng-ming (1470–1559)* (Ann Arbor, MI, 1976), no. XXX, pp. 119–22. 關於這件作品的道教意含及其附詩，見Stephen Little with Shawn Eichman, ed., *Taoism in the Arts of China* (Chicago, 2000), pp. 374–5的說明。

31.《文徵明集》，下，頁1562。

32.《文徵明集》，上，頁447。

33.《文徵明集》，上，頁464。

34.《文徵明集》，上，頁455–6。

35.《文徵明集》，上，頁232。

36.《文徵明集》，上，頁260。

37. 例見《文徵明集》，上，頁321以降。

38. 這成了石守謙，〈《雨餘春樹》與明代中期蘇州之送別圖〉，《風格與世變：中國繪畫史論集》，美術考古叢刊4（台北，1996），頁229–60的主題。

39.《文徵明集》，下，頁1095。

40.《文徵明集》，下，頁1401。

41.《文徵明集》，下，頁1111。

42.《文徵明集》，下，頁1389。

43.《文徵明集》，下，頁1202。關於「三友」的歷史，見Maggie Bickford, ʻThree Rams and Three Friends: The Working Lives of Chinese Auspicious Motifsʼ, *Asia Major*, 3rd ser., XII/1 (1999), pp. 127–58。

44.《文徵明集》，上，頁457–8。

45.《文徵明集》，下，頁1257。

46.《文徵明集》，上，頁497–502。關於此地，見Craig Clunas, *Fruitful Sites: Garden Culture in Ming Dynasty China* (London, 1996), pp. 112, 143–4, 147。

47. 范宜如，〈吳中地誌書寫──以文徵明詩文爲主的觀察〉，《中國學術年刊》，第21期
　　（2000），頁389–418。

48. 《文徵明集》，上，頁230。

49. 范宜如，〈吳中地誌書寫〉，頁405–8。

50. 《文徵明集》，下，頁1213。

51. 《文徵明集》，下，頁1256。

52. Edwards, *Art of Wen Cheng-ming*, pp. 60–63.

53. 《文徵明集》，上，頁739–42。

54. 《文徵明集》，下，頁1263–6。

55. 《文徵明集》，下，頁1266–8。

56. 《文徵明集》，上，頁558–9。

57. 《文徵明集》，上，頁528。

58. 《文徵明集》，上，頁529。關於顧德輝，見David Sensabaugh, 'Guests at Jade Mountain:
　　Aspects of Patronage in Fourteenth Century K'un-shan', in Chu-tsing Li, ed., *Artists and
　　Patrons: Some Social and Economic Aspects of Chinese Painting* (Lawrence, KS, 1989), pp.
　　93–100。

59. 陳汝言的作品，可見於Little, ed., *Taoism in the Arts of China*, pp. 368–9。

60. 《文徵明集》，上，頁564–6。

61. 《文徵明集》，上，頁563。另一件爲祝允明作品所題跋文，見《文徵明集》，下，頁1375。

62. 《文徵明集》，上，頁593–7。

63. 《文徵明集》，上，頁735–7。

64. 《文徵明集》，下，頁1567–71。

65. James Cahill, *Parting at the Shore: Chinese Painting of the Early and Middle Ming
　　Dynasty, 1368–1580* (New York and Tokyo, 1978), p. 214, fig. 113.

66. 《文徵明集》，下，頁1388。此圖今下落不明，圖版見Anne de Coursey Clapp, *Wen Cheng-
　　ming: The Ming Artist and Antiquity*, Artibus Asiae Supplementum, 34 (Ascona, 1975), fig.
　　13。

67. 一則1546年的題跋便自謂「吾不學佛」，《文徵明集》，下，頁1407。Timothy Brook,
　　Praying for Power: Buddhism and the Formation of Gentry Society in Late-Ming China
　　(Cambridge, MA, and London, 1993) 對當時仕紳階層藉此類活動以支持佛教的現象有完整
　　討論。

68. 《文徵明集》，下，頁1274–5。

69. 《文徵明集》，下，頁1042。

70. 《文徵明集》，下，頁1308。

71. 《文徵明集》，下，頁1280–82。據周道振，還有件文徵明作於1549年、現已佚失的〈興福
　　寺碑〉。此寺位於洞庭東山，民國時期的《吳縣志》有載。見《文徵明集》，下，頁
　　1608–9。

72. 《文徵明集》，上，頁467–8。與蕭恪（1358–1411）相比，是「地以人而勝」，見Dardess,

Ming Society, p. 35。

73. 《文徵明集》，上，頁794–7。

74. 現存有三通書簡，前兩封謝其所贈之禮及膏丸，云：「小扇拙筆將意，不足爲報也。」第三通則再度謝其贈禮，爲自己因病而有負所託致歉，並表示會盡快著手進行。《文徵明集》，下，頁1481。

75. 關於明朝之建立，見Edward L. Dreyer, 'Military Origin of Ming China', in Frederick W. Mote and Denis Twitchett, eds, *The Cambridge History of China*, VII: *The Ming Dynasty, 1368–1644, Part I* (Cambridge, 1988), pp. 58–106 (pp. 92–4)。

76. 《文徵明集》，上，頁710–12。

77. 《文徵明集》，上，頁674–6。

78. 《文徵明集》，上，頁687–90。

79. 《文徵明集》，下，頁1515–17。

80. 《文徵明集》，下，頁1509–11。

81. 《文徵明集》，上，頁708–10。

82. 《文徵明集》，上，頁756–9。

83. 《文徵明集》，下，頁1499–1501。

84. 《文徵明集》，下，頁1353–4。

85. 《文徵明集》，上，頁482–4。

86. Dardess, *Ming Society*, pp. 112–38 明確說明泰和地區「同宗共祖」（common-descent groups）與較嚴謹的族（lineages）於此際所發展出的差別。這裡使用的名詞來自Patricia B. Ebrey, and James L. Watson, eds, *Kinship Organization in Late Imperial China 1000–1940* (Berkeley, CA, and London, 1986)。

87. 《文徵明集》，上，頁466–7。

88. 《文徵明集》，上，頁544–5。

89. 《文徵明集》，上，頁787–8。

90. 《文徵明集》，下，頁1278–9。

91. 《文徵明集》，上，頁788–91。

92. 《文徵明集》，上，頁143。

93. Craig Clunas, 'Artist and Subject in Ming Dynasty China', *Proceedings of the British Academy*, CV (2000), pp. 43–72.

94. Clunas, *Fruitful Sites*, p. 115.

95. 〈拙政園記〉見《文徵明集》，下，頁1275–8。

96. Edwards, *Art of Wen Cheng-ming*, no. XIII, pp. 69–71.

97. 《文徵明集》，下，頁1303–5。

98. 關於這類型的畫，見劉九庵，〈吳門畫家之別號圖鑑別舉例〉，故宮博物院編，《吳門畫派研究》（北京，1993），頁35–46。

99. 《文徵明集》，上，頁76。

100. 劉九庵，〈吳門畫家之別號圖〉，頁44。

101. 《文徵明集》，下，頁1387–8。

102. 《文徵明集》，下，頁892。

103. 《文徵明集》，下，頁1302–3。深入的討論，見Anne de Coursey Clapp, *The Painting of T'ang Yin* (Chicago and London, 1991), p. 60。

104. 見劉九庵，〈吳門畫家之別號圖〉，頁44。此文也列出文徵明所作的別號圖，有的今日尚存，有的則已佚失。

105. 《文徵明集》，下，頁972。

106. 《文徵明集》，下，頁1489。

107. 《文徵明集》，下，頁1456。「三峯」指的很可能是朱三峯，朱希周的弟弟（1463–1546）。朱希周是1496年狀元，退休後仍爲蘇州之聞人；文徵明顯然聽過其名，卻不一定與他有所往還。（文徵明曾稱他「混然一純德人也」，罕有缺失，見何良俊，《四友齋叢說》，頁86。）朱三峯是文徵明門人陸治的贊助人，陸治有兩幅圖即爲朱所畫，見Mayching Kao, ed., *Paintings of the Ming Dynasty from the Palace Museum* (Hong Kong, 1988), pp. 118–21。

6 「友」、請託人、顧客

1. 關於以隱逸著稱的文化人物，見Wolfgang Bauer, 'The Hidden Hero: Creation and Disintegration of the Ideal of Eremitism,' in Donald Munro, ed., *Individualism and Holism: Studies in Confucian and Toaist Values* (Ann Arbor, MI, 1985), pp. 161–4，亦見 Aat Vervoorn, *Men of the Cliffs and Caves: The Development of the Chinese Eremitic Traditions to the End of the Han Dynasty* (Hong Kong, 1990)。對於隱居理想與文徵明 1527年後畫風的關係之細緻討論，見Shih Shou-ch'ien, 'The Landscape Painting of Frustrated Literati: The Wen Cheng-ming Style in the Sixteenth Century', in Willard J. Peterson et al., eds, *The Power of Culture: Studies in Chinese Cultural History* (Hong Kong, 1994), pp. 218–46。

2. Anne de Coursey Clapp, *Wen Cheng-ming: The Ming Artist and Antiquity*, Artibus Asiae Supplementum, 34 (Ascona, 1975), p. 12.

3. Richard Edwards, 'Wen Cheng-ming', in *Dictionary of Ming Biography, 1368–1644*, vol. 2, p. 1472.

4. Clapp, *Wen Cheng-ming*, p. 11.

5. 《文徵明集》，上，卷29–35；下，卷29–32。這些文章的標題主要是「墓誌銘」，但也有其他如「墓表」、「墓碑」、「神道碑」和「阡碑」等題。

6. 《文徵明集》，上，卷25–8；下，卷28。

7. 《文徵明集》，上，頁780–86。

8. 《文徵明集》，上，頁676–8。

9. 《文徵明集》，下，頁1502–3。

10. 《文徵明集》，下，頁1507–9。

11. 《文徵明集》，下，頁1521–3。

12. 《文徵明集》，下，頁1529–31。

13. 《文徵明集》，下，頁1548–50。

14. 《文徵明集》，下，頁1490–92。

15. 《文徵明集》，下，頁1492–4。死者的丈夫可能與顧從義（1523–1588）及御醫顧定芳（1489–1554）之子顧從仁同輩。

16. 《文徵明集》，下，頁1536–8。

17. 金華地區文管會/蘭溪縣文管會，〈蘭溪發現文徵明書寫的墓誌〉，《文物》（1980），10期，頁79。

18. 現藏北京故宮博物院的文徵明《洛原草堂圖卷》（見圖49）有唐龍跋，證明兩人至少有共同的朋友。故宮博物院，《明代吳門繪畫》（香港，1990），圖18，頁217。

19. 此畫是爲存齋所作。見劉九庵編，《宋元明清書畫家存世作品年表》，上海書畫出版社（上海，1997），頁219。亦見劉綱紀，《文徵明》，明清中國畫大師研究叢書（長春，1996），頁276。

20. 江兆申，《文徵明與蘇州畫壇》（台北，1977），頁264–5。

21. Howard Rogers and Sherman E. Lee, *Masterworks of Ming and Qing Painting from the Forbidden City* (Lansdale, PA, 1988), p. 129.

22. 江兆申，《文徵明畫系年》（東京，1976），頁17–18（中文解說）、頁9（英文解說）。

23. 全文英譯見Wang Fangyu and Richard M. Barnhart, *Master of the Lotus Garden: The Life and Art of Bada Shanren (1626–1705)* (New Haven, CT, and London, 1990), pp. 280–85，及Jonathan Hay, *Shitao: Painting and Modernity in Early Qing China*, Res Monographs on Anthropology and Aesthetics (Cambridge, 2001), pp. 331–6。

24. 有關這些信札的結集，見張魯泉、傅鴻展主編，《故宮藏明清名人書札墨跡選・明代》，2冊（北京，1993）。

25. 例如Genevieve Warwick, *The Arts of Collecting: Padre Sebastiano Resta and the Market for Drawings in Early Modern Europe* (Cambridge, 2000), pp. 130–31。

26. 《文徵明集》，下，頁1479。

27. Richard Edwards, *The Art of Wen Cheng-ming (1470–1559)* (Ann Arbor, MI, 1976), no. XLVI, p. 161.

28. Quitman E. Phillips, *The Practices of Painting in Japan, 1475–1500* (Stanford, CA, 2000), p. 45.

29. 《文徵明集》，下，頁1478。

30. 《文徵明集》，下，頁1433。

31. 《文徵明集》，下，頁1434。

32. 《文徵明集》，下，頁1444。

33. 《文徵明集》，下，頁1476。

34.《文徵明集》，下，頁1435。

35.《文徵明集》，下，頁1477。

36.《文徵明集》，下，頁1489。.

37.《文徵明集》，下，頁1477。

38.《文徵明集》，下，頁1473。

39.《文徵明集》，下，頁1447。

40.《文徵明集》，下，頁1080。

41. 江兆申，《畫壇 》，頁152、171。

42.《文徵明集》，下，頁1474。

43. Timon Screech, *The Shogun's Painted Culture: Fear and Creativity in the Japanese States, 1760–1829* (London, 2000), p. 186. 文徵明在收信人不詳的另一札中，以較長的篇幅對於他無法準時交付受委託的作品而致歉，見《文徵明集》，下，頁1488。

44.《文徵明集》，下，頁1464。

45.《文徵明集》，下，頁1481。

46.《文徵明集》，下，頁1435。

47.《文徵明集》，下，頁1453。

48.《文徵明集》，下，頁1455。

49.《文徵明集》，下，頁1482。記遊詩見《文徵明集》，上，頁422。

50.《文徵明集》，下，頁1457。

51.《文徵明集》，上，頁564–6。這顯示王庭與陳家聯姻，而該畫是透過其妻才傳到他手中。

52.《文徵明集》，下，頁1443。

53. Kwan S. Wong, 'Hsiang Yüan-Pien and Suchou Artists', in Chu-tsing Li, ed., *Artists and Patrons: Some Social and Economic Aspects of Chinese Painting* (Lawrence, KS, 1989), pp. 155–8. 關於其世系和相關討論，見Wang Shiqing, 'Tung Ch'i-ch'ang's Circle', in Wai-kam Ho and Judith G. Smith, eds, *The Century of Tung Ch'i-ch'ang 1555–1636* (Seattle, WA, and Kansas City, MO, 1992), II, pp. 459–83 (p. 470)。

54.《文徵明集》，下，頁1473。這件書詩卷藏於北京市文物商店，見劉九庵，《宋元明清書畫家》，頁207。

55.《明代吳門繪畫》，圖19，頁217。

56. Edwards, *Art of Wen Cheng-ming*, no. XXXVII, pp. 138–9. 畫跋清楚指明受畫者姓鄭。

57. Edwards, *Art of Wen Cheng-ming*, no. XXXIV, pp. 132–3; no. LIII, pp. 183–7.

58. 劉九庵，《宋元明清書畫家》，頁176。

59. Edwards, *Art of Wen Cheng-ming*, no. XXX, pp. 119–23.

60. Edwards, *Art of Wen Cheng-ming*, no. XXXIX, pp. 144–5, *Eight Dynasties of Chinese Painting: The Collection of the Nelson Gallery-Atkins Museum, Kansas City, and The Cleveland Museum of Art*, with essays by Wai-kam Ho, Sherman E. Lee, Laurence Sickman and Marc F. Wilson (Cleveland, OH, 1980), pp. 204–6. 關於周鳳來，見Ellen Johnston Laing 'Ch'iu Ying's Three Patrons', *Ming Studies*, VIII (Spring 1979), pp. 49–56。關於心

經，見Pauline Yu, Peter Bol, Stephen Owen and Willard Peterson, eds, *Ways with Words: Writing about Reading Texts from Early China* (Berkeley, Los Angeles and London, 2000), chapter 4。

61. 《文徵明集》，下，頁1475。

62. 《文徵明集》，下，頁1517–19。

63. 《文徵明集》，下，頁1574–7。

64. 《文徵明集》，下，頁1562–3。

65. 《文徵明集》，下，頁1143。

66. 《文徵明集》，下，頁1471–2。

67. 《文徵明集》，上，頁787–8。文徵明爲華氏墳塋所作的阡碑沒有紀年。

68. 《文徵明集》，下，頁1374–5。

69. 《文徵明集》，上，頁642–4。

70. 關於印書商華珵，見Tsuen-hsuin Tsien, 'Hua Sui', in *Dictionary of Ming Biography*, I, pp. 647–9；亦見錢存訓，〈紙張與印刷〉，見Joseph Needham, S*cience and Civilisation in China*, V: *Chemistry and Chemical Technology, Part I, Paper and Prining* (Cambridge, 1985), pp. 211–15。

71. 《文徵明集》，下，頁1358。

72. Marc Wilson and Kwan S. Wong, *Friends of Wen Cheng-ming: A View from the Crawford Collection* (New York, 1974), p. 30，該書作者很久以前便呼籲必須「仔細審察」這段關係。關於華雲對唐寅的贊助，見Anne de Coursey Clapp, *The Painting of T'ang Yin* (Chicago and London, 1991), pp. 39–43。

73. 關於翁萬戈收藏的這部畫冊，見江兆申，《畫壇》，頁95；跋文見《文徵明集》，下，頁817。有關王守仁在1519年過訪弟子華雲，並爲題華雲稍早委託唐寅所作的畫冊一事，見江兆申，《畫壇》，頁113。除了贊助唐寅之外，華雲也買過人物畫家仇英的作品，且1527年仇英曾爲作《維摩說法圖》，見江兆申，《畫壇》，頁141。

74. 劉九庵，《宋元明清書畫家》，頁195。詩文見《文徵明集》，下，頁972。

75. 《文徵明集》，下，頁1111。

76. 《文徵明集》，下，頁1577–80。

77. Edwards, *Art of Wen Cheng-ming*, no. XLIII, pp. 154–5; Wilson and Wong, *Friends of Wen Cheng-ming*, no. 14, pp. 84–7.

78. 江兆申，《畫壇》，頁217；*Kaikodo Journal*, V (Autumn 1997), no. 11, pp. 104–5, 300。

79. 《文徵明集》，下，頁980、982。

80. Edwards, *Art of Wen Cheng-ming*, no. XLVII, pp. 162–4; Wilson and Wong, *Friends of Wen Cheng-ming*, no. 15, pp. 88–91.

81. 《文徵明集》，下，頁1446。

82. 江兆申，《畫壇》，頁238。關於這幅畫的各種版本，見Wilson and Wong, *Friends of Wen Cheng-ming*, p. 90。

83. 《文徵明集》，下，頁992–3。

84. 《文徵明集》，下，頁1360。

85. Alfred Gell, *Art and Agency: An Anthropological Theory* (Oxford, 1998), p. 81.

86. Shih Shou-ch'ien, ‘"Calligraphy as Gift"：Wen Cheng-ming's (1470–1559) Calligraphy and the Formation of Soochow Literati Culture', in Cary Y. Liu et al., eds, *Character and Context in Chinese Calligraphy* (Princeton, NJ, 1999), pp. 255–83 (p. 269).

87. 《文徵明集》，下，頁1328–9。

88. 《文徵明集》，下，頁1329–30。

89. 《文徵明集》，下，頁1330、1331–2、1334–5。見Shen C. Y. Fu, ‘Huang Ting-chien's Cursive Script and its Influence', in Alfreda Murck and Wen C. Fong, eds, *Words and Images: Chinese Poetry, Painting and Calligraphy* (New York, 1991), pp. 107–22 (pp. 117–20)。

90. 《文徵明集》，下，頁1339。

91. 《文徵明集》，下，頁1446。

92. 《文徵明集》，下，頁1555–6。

93. 劉九庵，《宋元明清書畫家》，頁210。江兆申，《畫壇》，頁264著錄了同一件作品，但列於較晚的題跋年份條目之下。

94. 我認為這是使用流行用語「癖」的較早期例子，關於「癖」的經典論文，見Judith Zeitlin, ‘The Petrified Heart: Obsession in Chinese Literature, Art and Medicine', *Late Imperial China*, XII/1 (1991), pp. 1–26。

95. 《文徵明集》，下，頁1303–5。

96. James Cahill, ‘Chinese Painting: Innovation after "Progress" Ends', in Howard Rogers, ed., *China 5,000 Years: Innovation and Transformation in the Arts* (New York, 1998), pp. 174–92 (p. 184). 關於上海本及其他諸本的真偽問題，見許忠陵，〈記「全國重要書畫贗品展」的三件作品〉，《故宮博物院院刊》，1996年2期，頁56–60。

97. Alice R. M. Hyland, ‘Wen Chia and Suchou Literati', in Chu-tsing Li, ed., *Artists and Patrons: Some Social and Economic Aspects of Chinese Painting* (Lawrence, KS, 1989), pp. 127–38 (pp. 127–8).

98. 見Chaoying Fang, ‘Yuan Chih' 及 ‘Yuan Chiung', in *Dictionary of Ming Biography*, II, pp. 1626–9。

99. 江兆申，《畫壇》，頁150。

100. 《文徵明集》，下，頁1107。

101. 《文徵明集》，下，頁1459–62。

102. 江兆申，《畫壇》，頁156、161。Clapp, *Wen Cheng-ming*有附圖（fig. 10）並論述一件同名稱及年代的作品（今藏處不明）。關於這個主題，見Richard Barnhart ‘Rediscovering an Old Theme in Ming Painting', *Orientations*, XXVI/8 (September 1985), pp. 52–61。

103. 《文徵明集》，下，頁1462–3。

104. 江兆申，《畫壇》，頁151–2。Germaine L. Fuller, ‘Spring in Chiang-Nan: Pictorial Imagery and Other Aspects of Expression in Eight Wu School Paintings of a Traditional

Literary Subject', unpublished PhD thesis, University of Chicago, 1984, pp. 38–43.

105. 江兆申，《畫壇》，頁222。Fuller, 'Spring in Chiang-Nan', p. 268. 江兆申，《系年》，圖錄編號28，頁19–20（中文解說）、頁9–10（英文解說）。

106. 《文徵明集》，下，頁1665。

107. 《文徵明集》，上，頁759–62。

108. 現藏北京故宮博物院。劉九庵，《宋元明清書畫家》，頁198。

109. 《文徵明集》，下，頁1462。

110. 江兆申，《畫壇》，頁159。

111. 《文徵明集》，下，頁1007。文徵明與袁家人的接觸可能更頻繁。現存有三封文徵明「致繼之」札，由收信人的字判斷，這位「繼之」可能也是與袁表等人同輩的袁家成員。第一札附上小扇一把，以「聊見鄙情」；第二札則送上「小詩拙畫…奉供舟中清翫」；而最後一札是感謝繼之「嘉賜」。見《文徵明集》，下，頁1463。

7 弟子、幫手、僕役

1. 多虧與堪薩斯大學的Marsha Haufler教授討論，此見解方得產生。

2. 《明史》，卷287，頁7363–4。

3. 故宮博物院，《明代吳門繪畫》（香港，1990），全書參見。

4. 陳淳之名有兩種讀法，一為ㄔㄨㄣˊ（chun2）、一為ㄕㄨㄣˊ（shun2）。此處參照*Dictionary of Ming Biography*及《新華字典》（北京，1971）而取前者。關於陳淳，見James Cahill, *Parting at the Shore: Chinese Painting of the Early and Middle Ming Dynasty, 1368–1580* (New York and Tokyo, 1978), pp. 245–6; Howard Rogers and Sherman E. Lee, *Masterworks of Ming and Qing Painting from the Forbidden City* (Lansdale, PA, 1988), pp. 139–40；《明代吳門繪畫》，頁106–11及頁228–9；蕭平，《陳淳》，明清中國畫大師研究叢書（長春，1996）。

5. 《文徵明集》，上，頁394、10。關於陳淳作為文徵明門生的其他討論，見Rogers and Lee, *Masterworks*, pp. 139–40。

6. 《文徵明集》，上，頁69。

7. 江兆申，《文徵明與蘇州畫壇》（台北，1977），頁75。

8. 江兆申，《畫壇》，頁82、93、96；Richard Edwards, *The Art of Wen Cheng-ming (1470–1559)* (Ann Arbor, MI, 1976), no. X, pp. 60–63；《文徵明集》，上，頁29、242。

9. 江兆申，《畫壇》，頁209–10。題識見《文徵明集》，下，頁1158。

10. 《文徵明集》，下，頁1670；Robert E. Harrist, Jr and Wen C. Fong, eds, *The Embodied Image: Chinese Calligraphy from the John B. Elliot Collection* (Princeton, NJ, 1999), pp. 208–9。原文（陳淳邀請文徵明參加其女之婚禮）的英譯見Qianshen Bai, 'Chinese Letters: Private Words Made Public', in *ibid.*, pp. 380–99 (p. 393)。

11.《文徵明集》，下，頁1466。

12.《文徵明集》，上，頁206–7。第一信可能也是差不多這時期所作，因爲文徵明仍署名爲「壁」；這是他的原名，1511年左右改以字「徵明」署款之前所用。

13.《文徵明集》，上，頁511–3。

14. 江兆申，《畫壇》，頁106；《文徵明集》，上，頁271；江兆申，《畫壇》，頁109。圖（無論真贋）見Anne de Coursey Clapp, *Wen Cheng-ming: The Ming Artist and Antiquity*, Artibus Asiae Supplementum, 34 (Ascona, 1975), pp. 46–7，及Cahill, *Parting at the Shore*, p. 214。

15. Edwards, *Art of Wen Cheng-ming*, no. XVIII/4, p. 88.

16. 江兆申，《畫壇》，頁204。

17.《文徵明集》，下，頁1449。

18. 江兆申，《畫壇》，頁122。《珊瑚網畫錄》中有一詩作於1543年，記與王寵遊洞庭山事，然周道振指出，時王寵早已棄世十年，故若非手民之誤，即詩爲贋作；《文徵明集》，下，頁974。此次出遊另有一圖爲記，見於更晚出之著錄，江兆申傾向將之視爲僞本，見《畫壇》，頁205。

19. 石守謙，〈嘉靖新政與文徵明畫風之轉變〉，收於《風格與世變：中國繪畫史論集》，美術考古叢刊4（台北，1996），頁261–98（頁273）。另一首王寵作與文徵明的詩，見《文徵明集》，下，頁1665。

20. 題識全文見江兆申，《文徵明畫系年》（東京，1976），頁15（中文解說）。關於此畫之討論，見Wen Fong and James C. Y. Watt, eds, *Possessing the Past: Treasures from the National Palace Museum, Taipei* (New York, 1996), pp. 388–92。

21. 其討論見Fong and Watt, *Possessing the Past*, pp. 390–94。

22. 此看法見Shih Shou-ch'ien, 'The Landscape Painting of Frustrated Literati: The Wen Cheng-ming Style in the Sixteenth Century', in Willard J. Peterson et al., eds, *The Power of Culture: Studies in Chinese Cultural History* (Hong Kong, 1994), pp. 218–46 (p.231)。

23.《文徵明集》，下，頁1497–9。

24. 江兆申，《畫壇》，頁140。

25. Edwards, *Art of Wen Cheng-ming*, no. XXVI, pp. 112–13. 詩見《文徵明集》，下，頁953。

26. 石守謙，〈《雨餘春樹》與明代中期蘇州之送別圖〉，收於《風格與世變：中國繪畫史論集》，美術考古叢刊4（台北，1996），頁229–60（頁259）；Edwards, *Art of Wen Cheng-ming*, p. 104。

27. Craig Clunas, 'Artist and Subject in Ming Dynasty China', *Proceedings of the British Academy*, CV (2000), pp. 43–72 (p. 54).

28.《文徵明集》，下，頁1102。

29.《文徵明集》，上，頁713–15。注意，*Dictionary of Ming Biography*將之誤爲王穀祥之子娶唐寅之女爲妻。

30. Harrist and Fong, *Embodied Image*, pp. 170–71.

31. Marc Wilson and Kwan S. Wong, *Friends of Wen Cheng-ming: A View from the Crawford*

Collection (New York, 1974), pp. 106–7.

32. 關於作爲畫家的王寵，見Cahill, *Parting at the Shore*, pp. 244–5。

33.《文徵明集》，上，頁233、237–8；Edwards, *Art of Wen Cheng-ming*, no. XII, p. 68；江兆申，《畫壇》，頁95。

34. 江兆申，《畫壇》，頁99；《文徵明集》，上，頁262（1514年詩）；江兆申，《畫壇》，頁109（1518年出遊）。

35. 江兆申，《畫壇》，頁143；《文徵明集》，下，頁1203。

36. 例見《文徵明集》，上，頁236–8、244；下，頁1102。

37.《文徵明集》，下，頁1356。

38.《文徵明集》，下，頁1442。

39. 蕭燕翼，〈陸士仁、朱朗僞作文徵明繪畫的辨識〉，《故宮博物院院刊》，1999年1期，頁27–35（頁34），引周道振而謂其交情始於「約1518年」，然並未提供更確切的出處。關於作爲書家的王寵，見Harrist and Fong, *Embodied Image*, pp. 172–3。

40. 圖見Edwards, *Art of Wen Cheng-ming*, no. XXIV, pp. 106–8；江兆申，《畫壇》，頁144、167。

41. 江兆申，《系年》，頁17（中文解說）、頁8（英文解說）。

42. 楊新編，《文徵明精品集》（北京，1997），圖60、63。劉綱紀，《文徵明》，明清中國畫大師研究叢書（長春，1996），頁310，引傅熹年之見，謂後圖「很可疑」。

43. 江兆申，《畫壇》，頁190、199。王寵有詩成於這些場合，見《文徵明集》，下，頁1666。

44. 江兆申，《畫壇》，頁203。

45. 江兆申，《畫壇》，頁245。徐邦達，《古書畫僞訛考辨》，全4冊（南京，1984），第2冊，頁128，認爲該件作品爲明代時僞作。

46. 江兆申，《畫壇》，頁219。

47. 江兆申，《畫壇》，頁235。

48.《文徵明集》，下，頁1444。

49.《文徵明集》，下，頁1531–4。

50. 關於《存菊圖》眞贋的細緻討論，見徐邦達，《古書畫僞訛考辨》，第2冊，頁125–7；又見劉九庵，〈吳門畫家之別號圖鑑別擧例〉，收於故宮博物院編，《吳門畫派研究》（北京，1993），頁35–46（頁44）。

51.《文徵明集》，下，頁1295–7。

52. 江兆申，《畫壇》，頁151、161（1532年重題）、154。後一件《品茶圖》上的詩，見《文徵明集》，下，頁1101。

53. 江兆申，《畫壇》，頁215。

54. 劉九庵，《宋元明清書畫家》，頁213。

55. 與此名有關之文本的複雜歷史，見Hin-cheung Lovell, *An Annotated Bibliography of Chinese Painting Catalogues and Related Texts*, Michigan Papers in Chinese Studies, 16 (Ann Arbor, MI, 1973), pp. 21–2, 59–60。如此信爲眞，文徵明言及此文本的作者，可以是朱存理或都穆，兩人都是文徵明圈子裡的人物。

56.《文徵明集》，下，頁1466–8。

57. 蕭燕翼，〈陸士仁偽作文徵明書法的鑑考〉，《故宮博物院院刊》，1997年3期，頁46–54；蕭燕翼，〈陸士仁、朱朗偽作文徵明繪畫的辨識〉，《故宮博物院院刊》，1999年1期，頁27–35。

58.《文徵明集》，下，頁1468–71。

59. 關於陸治，見Cahill, *Parting at the Shore*, pp. 239–44; Rogers and Lee, *Masterworks*, pp. 133–4；及Louise Yuhas,‘The Landscape Art of Lu Chih, 1494–1576’, unpublished PhD diss., University of Michigan, 1979。

60. Thomas Lawton, *Chinese Figure Painting*, Freer Gallery of Art Fiftieth Anniversary Exhibition II (Washington, DC, 1973), pp. 63, 69. 江兆申，《畫壇》，頁216。

61. Cahill, *Parting at the Shore*, pp. 248–9; Rogers and Lee, *Masterworks*, pp. 134–5；《明代吳門繪畫》，頁142–8、236–7；Alice R. M. Hyland,‘Wen Chia and Suchou Literati’, in Chu-tsing Li, ed., *Artists and Patrons: Some Social and Economic Aspects of Chinese Painting* (Lawrence, KS, 1989), pp. 127–38; Alice Rosemary Merrill,‘Wen Chia (1501–1583): Derivation and Innovation’, unpublished PhD diss., University of Michigan, 1981.

62.《文徵明集》，下，頁1485–6。

63.《文徵明集》，下，頁1094、1102。

64. 江兆申，《畫壇》，頁264；《文徵明集》，上，頁361。

65. Clapp, *Wen Cheng-ming*, p. 39; Rogers and Lee, *Masterworks*, p. 137.

66. 徐邦達，《古書畫偽訛考辨》，第2冊，頁122。出處是陳焯，《湘管齋寓賞編》（1762年序），卷4；Lovell, *An Annotated Bibliography*, p. 61。James Cahill, *The Painter's Practice: How Artists Lived and Worked in Traditional China* (New York, 1994), p. 139對此事件有所討論。

67.《文徵明集》，下，頁1466。

68. Clapp, *Wen Cheng-ming*, p. 39; Cahill, *Parting at the Shore*, pp. 252–3；《明代吳門繪畫》，頁128–30、233–4。

69. 江兆申，《畫壇》，頁205。

70. Cahill, *Parting at the Shore*, p. 217及*Painter's Practice*, p. 136; 蕭燕翼，〈陸士仁、朱朗偽作文徵明繪畫〉。朱朗個人作品，見《明代吳門繪畫》，頁132–4、234。

71. 江兆申，《畫壇》，頁160、172。

72.《文徵明集》，下，頁1488（感謝某人參與朱氏葬禮），及《文徵明集》，下，頁1445（致顧蘭，討論墳地）。

73. 江兆申，《畫壇》，頁260。

74.《文徵明集》，下，頁1468。

75. 徐邦達，《古書畫偽訛考辨》，第2冊，頁122。

76. Edwards, *Art of Wen Cheng-ming*, no. XVIII/8, pp. 91–2.

77. Joseph P. McDermott,‘Bondservants in the T'ai-hu Basin during the Late Ming: A Case of

Mistaken Identities˙, *Journal of Asian Studies*, XL/4 (1981), pp. 675–701.

78.《文徵明集》，下，頁1480–81。

79. 江兆申，《畫壇》，頁116、219。Marshall P. S. Wu, *The Orchid Pavilion Gathering: Chinese Painting from the University of Michigan Museum of Art* (Ann Arbor, MI, 2000), 1, pp. 68–71. Ellen Johnston Laing, ˙Problems in Reconstructing the Life of Qiu Ying˙, *Ars Orientalis*, XXIX (1999), pp. 70–89，質疑傳說中文徵明曾央仇英爲其1517年《湘夫人》（見圖8）敷色的故事。

80.《文徵明集》，下，頁834。

81. 例見《文徵明集》，下，頁1156–7（有四件，其中一件可能作於1522年）、頁1337（1532年）、996（1552年）、1125（1552年）、1358、1360–61、1379。

82. 例如Ellen Johnston Laing, ˙Five Early Paintings by Ch˙iu Ying˙，《國立台灣大學美術史研究集刊》，4（1997），頁223–51。

8 藝術家、聲望、商品

1. 蘇華萍，〈吳縣洞庭山明墓出土的文徵明書畫〉，《文物》，1977年第3期，頁65–8。

2. 何良俊，《四友齋叢說》，元明史料筆記叢刊（北京，1983），頁125。關於何良俊作爲重要理論家的討論，及其對於「業餘」和「職業」畫家的看法，見Richard Barnhart, ˙The "Wild and Heterodox School" of Ming Painting˙, in Susan Bush and Christian Murck, eds, *Theories of the Arts in China* (Princeton, NJ, 1983), pp. 365–96 (pp. 375–8)。

3. Prasenjit Duara, ˙Superscribing Symbols: The Myth of Guandi, Chinese God of War˙, *Journal of Asian Studies*, XLVII (1988), pp. 778–95.

4. Heike Kotzenberg, *Bild und Aufschrift in der Malerei Chinas: Unter besonder Berücksichtigung der Literatenmaler der Ming-Zeit T˙ang Yin, Wen Cheng-ming und Shen Chou* (Wiesbaden, 1981).

5. Anne de Coursey Clapp, *Wen Cheng-ming: The Ming Artist and Antiquity*, Artibus Asiae Supplementum, 34 (Ascona, 1975), p. 18. Anne Clapp注意到文徵明對宋院畫的關注。

6. 陸粲，《陸子餘集》，四庫全書，集部6，別集5，冊1274（上海，1987），頁592–4。

7. 皇甫汸，《皇甫司勳集》，四庫全書，集部6，別集5，冊1275（上海，1987），頁801–2。

8.《文徵明集》，下，頁1340。

9.《文徵明集》，下，頁1356。

10.《文徵明集》，下，頁1375。

11. Clapp, *Wen Cheng-ming*, pp. 17–25.

12.《文徵明集》，下，頁1328。

13.《文徵明集》，下，頁1317。

14.《文徵明集》，上，頁519、522、524、542。關於這類作品的一個可能來源，見Steven D.

Owyoung,ʻThe Formation of the Family Collection of Huang Tzʼu and Huang Linʼ, in Chu-tsing Li, ed., *Artists and Patrons: Some Social and Economic Aspects of Chinese Painting* (Lawrence, KS, 1989), pp. 101–26 (p. 116)。

15.《文徵明集》,下,頁1351、1372。

16. Jason Chi-sheng Kuo,ʻHuichou Merchants as Art Patrons in the Late Sixteenth and Early Seventeenth Centuriesʼ, in Chu-tsing Li, ed., *Artists and Patrons*, pp. 177–88 (p. 181).

17.《文徵明集》,下,頁1317。

18.《文徵明集》,上,頁521–2。

19.《文徵明集》,上,頁551。

20.《文徵明集》,下,頁1329–30。

21.《文徵明集》,上,頁523、544。

22.《文徵明集》,下,頁1318。

23.《文徵明集》,下,頁1389。

24. Chuan-hsing Ho,ʻMing Dynasty Soochow and the Golden Age of Literati Cultureʼ, in Robert E. Harrist Jr and Wen C. Fong, eds, *The Embodied Image: Chinese Calligraphy from the John B. Elliott Collection* (Princeton, NJ, 1999), pp. 320–41 (pp. 335–7);張彥生,《善本碑帖錄》,考古學專刊,乙種,第19號(北京,1984),頁187–8。

25. 關於這件作品的相關研究,見Roger Goepper,ʻMethods for a Formal Analysis of Chinese Calligraphy – Taking Sun Kuo-tʼingʼs Shu-pʼu as an Exampleʼ, 收於《中華民國建國八十年中國藝術文物討論會論文集:書畫》(台北,1992),(下),頁599–626。

26. 完整的內容見《書道全集17:中國12‧元明》(東京,1956),頁26。

27. 該文見《文徵明集》,下,頁1618–24。

28. 這與文徵明本人在文森「行狀」中所寫的內容有所出入。在文森的「行狀」中,文徵明稱文定聰(即文惠之父)為最早落籍於長洲的文家成員。

29. 有則較晚期的史料指稱,文洪的財富來自於販酒,但這並未得到來自文家內部史料的證實。《明詩紀事》,張慧劍,《明清江蘇文人年表》(上海,1986),頁90引述。

30. 關於這一令人費解的事件,見Craig Clunas,ʻText, Representation and Technique in Early Modern Chinaʼ, in Karine Chemla, ed., *History of Science, History of Text* (2005), pp. 107–22。

31. 黃佐,〈將仕佐郎翰林院待詔衡山文公墓志〉,《文徵明集》,下,頁1629–35。

32.〈記中丞俞公孝感〉一文的受贈者,見《文徵明集》,上,頁485–88。

33. 王世貞,〈文先生傳〉,見《文徵明集》,下,頁1624–9。作者於文中自述此文寫於文徵明死後(1559)「十五載」,又提及文徵明之子文彭(1497–1573)仍在世,由此可以推斷本文的年代。

34. 關於王世貞,除了*Dictionary of Ming Biography*之外,又見Kenneth James Hammond,ʻBeyond Archaism: Wang Shizhen and the Legacy of the Northern Songʼ, *Ming Studies*, XXXVI (1996), pp. 6–28;Yoshikawa Kōjirō, *Five Hundred Years of Chinese Poetry, 1150–1650*, trans. Timothy Wixted, Princeton Library of Asian Translations (Princeton, NJ,

1989), pp. 160–69。Louise Yuhas,ʻWang Shih-Chen as Patronʼ, in Chu-tsing Li, ed., *Artists and Patrons*, pp. 139–53 (p. 140) 指出，王世貞與蘇州文人來往的主要時期始於文徵明謝世後，而王、文二人只在1553年見過一次面。

35. 周道振將這首詩訂為1553年之作，然文徵明的詩題稱王世貞為「主事」，而根據Hammond的研究，王世貞在1553年時已是員外郎。關於當作禮物的書法作品（只出現在王世貞的著作），見Shih Shou-chʼien,ʻ"Calligraphy as Gift"：Wen Cheng-mingʼs (1470–1559) Calligraphy and the Formation of Soochow Literati Cultureʼ, in Cary Y. Liu et al., eds, *Character and Context in Chinese Calligraphy* (Princeton, NJ, 1999), pp. 255–83 (p. 273)。

36. 文含，《文氏族譜》，1卷，曲石叢書本（蘇州，出版年不詳），〈歷世生配卒葬志〉，頁2b。

37. 在幾個十六、十七世紀的文學史家眼中，文徵明的長壽對其聲望極為重要。見Jr-lien Tsao, ʻRemembering Suzhou: Urbanism in Late Imperial Chinaʼ, unpublished PhD diss., University of California, Berkeley, 1992, pp. 18–21。

38. 目前關於這個課題的研究成果已頗具規模。最基礎的研究見Frederic Wakeman Jr, *The Great Enterprise: The Manchu Reconstruction of Imperial Order in Seventeenth-century China*, 2 vols (Berkeley, Los Angeles and London, 1985), pp. 87–126，以及 Shih Shou-chʼien, ʻThe Landscape Painting of Frustrated Literati: The Wen Cheng-ming Style in the Sixteenth Centuryʼ, in Willard J. Peterson et al., ed, *The Power of Culture: Studies in Chinese Cultural History* (Hong Kong, 1994), pp. 218–46。關於王世貞對世風日下的看法，見Kenneth James Hammond, ʻThe Decadent Chalice: A Critique of Late Ming Political Cultureʼ, *Ming Studies*, XXXIX (1998), pp. 32–49。

39. 《明史》，卷287，頁7361–2。亦可見《文徵明集》，下，頁1616–18。

40. Craig Clunas, *Superfluous Things: Material Culture and Social Status in Early Modern China* (Cambridge, 1991), pp. 174–5.

41. 王穉登，《吳郡丹青志》，頁3，收於于安瀾編，《畫史叢書》，全5冊（上海，1982），冊4。

42. Craig Clunas, *Pictures and Visuality in Early Modern China* (London, 1997), pp. 138–48.

43. 顧炳，《顧氏畫譜》，文物出版社影印出版（北京，1983），無頁碼。

44. 姜紹書，《無聲詩史》，卷2，頁27–8，收於于安瀾編，《畫史叢書》，全5冊（上海，1982），冊5。

45. 徐沁，《明畫錄》，卷3，頁40–1，收於于安瀾編，《畫史叢書》，全5冊（上海，1982），冊3。

46. 專務中國繪畫的大量著作至今仍多被當作資料利用，而較少被當作文本予以分析，目前尚未出現如Patricia Rubin, *Giorgio Vasari: Art and History* (New Haven, CT, and London, 1995)這類著作，甚至也沒有像Ernst Kris及Otto Kurz、或Rudolf Wittkower及Margot Wittkower等人所著，討論文本如何建構早期現代歐洲藝術家概念的經典著作。

47. 尤其可見Wai-kam Ho, ʻTung Chʼi-chʼangʼs New Orthodoxy and the Southern School Theoryʼ, in Christian F. Murck, ed., *Artists and Traditions: Uses of the Past in Chinese Culture* (Princeton, NJ, 1976), pp. 113–29; Susan E. Nelson, ʻLate Ming Views of Yuan Paintingʼ, *Artibus Asiae*, XLIV (1983), pp. 200–12。

48. 郎瑛，《七修類稿》，2冊，讀書箚記叢刊第二集（台北，1984），上，頁373。

49. 郎瑛，《七修類稿》，下，頁662。

50. 《文徵明集》，下，頁1668-9。關於何良俊，除了*Dictionary of Ming Biography, 1368–1644* 的條目之外，見John Meskill, *Gentlemanly Interests and Wealth on the Yangtze Delta*, Association for Asian Studies Monograph and Occasional Paper Series 49 (Ann Arbor, 1994), pp. 34–40。

51. 《文徵明集》，上，頁472-4。另一方對於此事的看法，見何良俊，《四友齋叢說》，頁130。

52. 《文徵明集》，下，頁991、1036。

53. 何良俊，《四友齋叢說》，頁86。

54. 前引書，頁125。

55. 例見《文徵明集》，上，頁446、743-51；下，頁818、1386、1437。

56. Clunas, *Superfluous Things*, pp. 46–9; 郭立誠，〈贈禮畫研究〉，收於《中華民國建國八十年中國藝術文物討論會論文集：書畫》（台北，1992），（下），頁749-66。

57. 何良俊，《四友齋叢說》，頁128。

58. 前引書，頁129。

59. 前引書，頁130。

60. 前引書，頁157。

61. 前引書，頁157-8。

62. R. B. Mather, *Shih-shuo Hsin-yu: A New Account of Tales of the World* (Minneapolis, MN, 1976).

63. 李紹文，《皇明世說新語》（台北，1985），頁57、100、128、184、244、287、342、422、449、476、498。

64. 王圻，《三才圖會》，上海古籍出版社據明萬曆王思義校正本影印，3冊（上海，1988），冊1，頁728。

65. 關於文徵明在詩賦方面的討論，見Jonathan Chaves, '"Meaning beyond the Painting": The Chinese Painter as Poet', in Alfreda Murck and Wen C. Fong, eds, *Words and Images: Chinese Poetry, Painting and Calligraphy* (New York, 1991), pp. 431–58 (pp. 450–58)，及Jonathan Chaves, *The Chinese Painter as Poet* (New York, 2000)，亦見劉瑩，《文徵明詩書畫藝術研究》（台北，1995）。

66. 有關文徵明偽作的出版品，見楊仁愷主編，《中國古今書畫真偽圖典》（瀋陽，1997），頁42-7。

67. 顧復，《平生壯觀》（1692年序），卷5，轉引自徐邦達，《古書畫偽訛考辨》（南京，1984），第2冊，頁122。

68. 同上注。

69. Clunas, *Superfluous Things*, pp. 60–68.

70. 《佩文齋書畫譜》，卷42，〈書家傳〉，轉引自徐邦達，《古書畫偽訛考辨》，第2冊，頁122。

71. Andrew Plaks, 'Shui-hu chuan and the Sixteenth-century Novel Form: An Interpretive Reappraisal', *Chinese Literature: Essays, Articles Reviews*, II (1980), pp. 3–53 (p. 15) 接受詹景鳳的說法，認為確有此事，但我在此力持保留意見。

72. Craig Clunas, 'The Informed Eye: An Authentic Fake Chinese Painting', *Apollo*, CXXI (1990), pp. 177–8.

73. 例見Harrist and Fong, eds, *Embodied Image*, pp. 380–99, 98–9。亦見Thomas Lawton, *Chinese Figure Painting*, Freer Gallery of Art Fiftieth Anniversary Exhibition II (Washington, DC, 1973), pp. 33, 51。

74. 這個爭論仍然持續，見Richard Barnhart, James Cahill, Maxwell Hearn, Stephen Little and Charles Mason, 'The Tu Chin Correspondence, 1994–5', *Kaikodo Journal*, V (Autumn 1997), pp. 8–45; Howard Rogers, 'Second Thoughts on Multiple Recensions', *Kaikodo Journal*, V (Autumn 1997), pp. 46–62; Richard Barnhart, 'A Recent Freer Acquisition and the Question of Workshop Practices', *Ars Orientalis*, XXVIII (1998), pp. 81–2; Stephen Little, 'Du Jin's *Enjoying Antiquities*: A Problem in Connoisseurship', in Judith G. Smith and Wen C. Fong, eds, *Issues of Authenticity in Chinese Painting* (New York, 1999), pp. 189–220; Maxwell K. Hearn, 'An Early Ming Example of Multiples: Two Versions of *Elegant Gathering in the Apricot Garden*', in *ibid.*, pp. 221–58。

75. Lothar Ledderose, *Ten Thousand Things: Module and Mass Production in Chinese Art* (Princeton, NJ, 2000), pp. 187–213.

76. 江兆申，《文徵明與蘇州畫壇》（台北，1977），頁82；Richard Edwards, *The Art of Wen Cheng-ming (1470–1559)* (Ann Arbor, MI, 1976), pp. 60–63.

77. 楊新編，《文徵明精品集》，圖18。

78. 前引書，圖36。

79. 徐邦達，《古書畫偽訛考辨》，第2冊，頁126–7。

80. 李日華在Chu-tsing Li and James C. Y. Watt, eds, *The Chinese Scholar's Studio: Artistic Life in the Late Ming Period* (New York, 1987)一書中是關鍵人物。亦見Craig Clunas, 'The Art Market in 17th Century China: The Evidence of The Li Rihua Diary', in *History of Art and History of Ideas*, I (2003), pp. 201–24, 以及Craig Clunas, 'Commodity and Context: The Work of Wen Zhengming in the late Ming Art Market', in John M. Rosenfield, ed., *The History of Painting in East Asia : Essays on Scholarly Method* (Taipei, 2008)。日記全文見李日華，《味水軒日記》，宋明清小品文集輯注，第2輯，上海遠東出版社（上海，1996）。在Hin-cheung Lovell, *An Annotated Bibliography of Chinese Painting Catalogues and Related Texts*, Michigan Papers in Chinese Studies, 16 (Ann Arbor, MI, 1973)一書中提到接續《味水軒日記》之後、涵蓋1624–35年間的「日記」，其實是後來考訂的筆記，而非眞正逐日的記錄。

81. 李日華，《味水軒日記》，頁417。

82. Susan E. Nelson, 'Revisiting the Eastern Fence: Tao Qian's Chrysanthemums', *Art Bulletin*, LXXXIII/3 (2001), pp. 437–60.

83. 李日華，《味水軒日記》，頁454。其他提及文徵明偽作之處，見前引書，頁187、237、340。「戴生」指的是以蘇州爲根據地的商人戴樨賓。

84. 關於「夏賈」，見Clunas, 'The Art Market in 17th Century China'.

85. 李日華，《味水軒日記》，頁61、182。

86. 李日華，《味水軒日記》，頁54（禮物）、436、518、552（購買）、437、484（典當）。

87. 李銘皖等修，《蘇州府志》，1883年刊本，中國方志叢書，華中地方，第5號，全6冊（台北，1970），卷52。

88. 李日華，《味水軒日記》，頁531。

89. 前引書，頁219。

90. 前引書，頁125。文徵明書信被販售的另一個例子，見前引書，頁409。

91. 前引書，頁58、238、479、484、490。

92. 前引書，頁260、402。前者是文徵明爲搭配沈周「落花」詩組所作的圖。

93. Wai-kam Ho and Dawn Ho Delbanco, 'Tung Chʹi-chʹang and the Transcendence of History and Artʹ, in Wai-kam Ho and Judith G. Smith, eds, *The Century of Tung Chʹi-chʹang 1555–1636* (Seattle, WA, and Kansas City, MO, 1992), I, pp. 2–41 (pp. 17–18); Xu Bangda, 'Tung Chʹi-chʹangʹs Calligraphyʹ, in *ibid.*, I, pp. 104–32 (p. 107). 關於董其昌題文徵明作品的列舉，見劉晞儀，〈董其昌書畫鑑藏題跋年表〉，收入前引書，II，頁487–575（頁559）。

後記

1. Michael Podro, *The Manifold of Beauty: Theories of Art from Kant to Hildebrand* (Oxford, 1972), pp. 7–35.

2. 關於此焦慮，見Alexis Joachimides, 'The Museumʹs Discourse on Art: The Formation of Curatorial Art History in Turn of the Century Berlinʹ, in Susan A. Crane, ed., *Museums and Memory* (Stanford, CA, 2000), pp. 200–20。

3. Ludwig Bachhofer, *A Short History of Chinese Art* (London, 1946), p. 127.

4. James Cahill, *Chinese Painting* (Geneva, 1960), p. 131.

5. Genevieve Warwick, *The Arts of Collecting: Padre Sebastiano Resta and the Market for Drawings in Early Modern Europe* (Cambridge, 2000), p. 125.

6. Donald Preziosi, *Rethinking Art History: Meditations on a Coy Science* (New Haven, CT, 1989), p. 31.

7. Roy Porter, 'Introductionʹ, in Roy Porter, ed., *Rewriting the Self: Histories from the Renaissance to the Present* (London and New York, 1997), pp. 1–14.

8. Marilyn Strathearn, *The Gender of the Gift: Problems with Women and Problems with Society in Melanesia* (Berkeley, Los Angeles and London, 1988), p. 12.

9. 去除社會之本位主義（de-parochializing）的工作，可見於一些收錄在Theodore Huters, R. Bin Wong and Pauline Yu, eds., *Culture and State in Chinese History: Conventions, Accommodations and Critiques* (Stanford, CA, 1997)的文章中。

10. David L. Hall and Roger T. Ames, *Thinking from the Han: Self, Truth and Transcendence in Chinese and Western Culture* (Albany, NY, 1998), p. 40. Craig Clunas, ʿArtist and Subject in Ming Dynasty Chinaʾ, *Proceedings of the British Academy*, CV (2000), pp. 43–72.

參考書目

中、日文參考書目

《書道全集17：中國12元‧明》（東京，1956）

文合，《文氏族譜》，1卷，曲石叢書本（蘇州，出版年不詳）

文徵明，《甫田集》，35卷，明代藝術家集彙刊，2冊（台北，1968）

———著，周道振輯校，《文徵明集》，2冊（上海，1987）

毛奇齡，《武宗外紀》，中國歷史研究資料叢書（上海，1982）

王世貞，《明詩評》，4卷，收於《紀錄彙編》，卷120，第38本

王圻，《三才圖會》，上海古籍出版社據明萬曆王思義校正本影印，3冊（上海，1988）

王鏊等修，《姑蘇志》，中國史學叢書，2冊（台北，1965）

王穉登，《吳郡丹青志》，收於于安瀾編，《畫史叢書》，全5冊（上海，1982），冊4

白謙慎，〈十七世紀六十、七十年代山西的學術圈對傅山學術與書法的影響〉，《美術史研究集刊》，第5期（1998），頁183–217

———，〈傅山與魏一鼇——清初明遺民與仕清漢族官員關係的個案研究〉，《美術史研究集刊》，第3期（1996），頁95–139

石守謙，〈《雨餘春樹》與明代中期蘇州之送別圖〉，收於《風格與世變：中國繪畫史論集》，美術考古叢刊4（台北，1996），頁229–60

———，〈嘉靖新政與文徵明畫風之轉變〉，收於《風格與世變：中國繪畫史論集》，美術考古叢刊4（台北，1996），頁261–98

江兆申，《文徵明與蘇州畫壇》（台北，1977）

———，《文徵明畫系年》（東京，1976）

何良俊，《四友齋叢說》，元明史料筆記叢刊（北京，1983）

吳訥，《文章辨體序說》，收於于北山編，《中國古典文學理論批評專著選集》（北京，1962）

吳寬，《家藏集》，四庫全書，集6，別集5，冊1255（上海，1987）

李日華，《味水軒日記》，宋明清小品文集輯注，第2輯，上海遠東出版社（上海，1996）

李東陽，《懷麓堂集》，四庫全書，集6，別集5，冊1250（上海，1987）

李紹文，《皇明世說新語》（台北，1985）

李銘皖等修，《蘇州府志》，1883年刊本，中國方志叢書，華中地方，第5號，全6冊（台北，1970）

阮榮春，《沈周》，明清中國畫大師研究叢書（長春，1996）

周道振，《文徵明書畫簡表》（北京，1985）

———編，《文徵明集》，2冊（上海，1987）

周積寅，〈「吳門畫派」與「明四家」〉，收入《吳門畫派研究》，故宮博物院編（北京，
　　1993），頁96–103

林俊，《見素集》，四庫全書，集部196，別集類，冊1257（上海，1987）

金華地區文管會/蘭溪縣文管會，〈蘭溪發現文徵明書寫的墓誌〉，《文物》（1980），10期，頁79

侯仁之，《北京歷史地圖集》（北京，1985）

姜紹書，《無聲詩史》，收於于安瀾編，《畫史叢書》，全5冊（上海，1982），冊3

故宮博物院，《明代吳門繪畫》（香港，1990）

皇甫汸，《皇甫司勳集》，四庫全書，集部6，別集5，冊1275（上海，1987）

范宜如，〈吳中地誌書寫——以文徵明詩文為主的觀察〉，《中國學術年刊》，第21期（2000），
　　頁389–418

郎瑛，《七修類稿》，讀書箚記叢刊第二集，2冊（台北，1984）

徐沁，《明畫錄》，收於于安瀾編，《畫史叢書》，全5冊（上海，1982），冊3

徐邦達，《古書畫偽訛考辨》，全4冊（南京，1984）

徐師曾，《文體明辨序說》，收於于北山編，《中國古典文學理論批評專著選集》（北京，1962）

徐梓，《家訓：父祖的叮嚀》，中國傳統訓誨勸誡輯要（北京，1996）

徐禎卿，《迪功集》，四庫全書，集6，別集5，冊1268（上海，1987）

———，《新倩籍》，收於《紀錄彙編》，卷121，第39本

國立故宮博物院編，《吳派畫九十年展》（台北，1975）

張廷玉編，《明史》，28冊，中華書局本（北京，1974）

張彥生，《善本碑帖錄》，考古學專刊，乙種，第19號（北京，1984）

張慧劍，《明清江蘇文人年表》（上海，1986）

張魯泉、傅鴻展主編，《故宮藏明清名人書札墨跡選・明代》，2冊（北京，1993）

許忠陵，〈記「全國重要書畫贗品展」的三件作品〉，《故宮博物院院刊》，1996年2期，頁
　　56–60

郭立誠，〈贈禮畫研究〉，收於《中華民國建國八十年中國藝術文物討論會論文集：書畫》（台
　　北，1992），（下），頁749–66。

陸粲，《庚巳編》，元明史料筆記叢刊（北京，1987）

———，《陸子餘集》，四庫全書，集部6，別集5，冊1274（上海，1987）

單國強，〈「吳門畫派」名實辨〉，收入故宮博物院編，《吳門畫派研究》（北京，1993），頁
　　88–95

黃佐，《翰林記》，20卷，收入《嶺南遺書》（1831年版），第7–11本

楊仁愷主編，《中國古今書畫真偽圖典》（瀋陽，1997）

楊新編，《文徵明精品集》（北京，1997）

臺灣中央圖書館編，《明人傳記資料索引》，中華書局本（北京，1987）

劉九庵，〈吳門畫家之別號圖鑑定舉例〉，收於故宮博物院編，《吳門畫派研究》（北京，
　　1993），頁35–46

———，《宋元明清書畫家傳世作品年表》，上海書畫出版社（上海，1997）

劉晞儀，〈董其昌書畫鑑藏題跋年表〉，收入 *The Century of Tung Ch'i-ch'ang 1555–1636*, ed.

Wai-kam Ho and Judith G. Smith, 2 vols (Seattle, WA, and London, 1992), II, pp. 487–575

劉綱紀，《文徵明》，明清中國畫大師研究叢書（長春，1996）

劉瑩，《文徵明詩書畫藝術研究》（台北，1995）

廣州鐵路局廣州工務段工人理論組/中山大學中文系漢語專業編，《三字經批注》（廣州，1974）

澤田雅弘，〈明代蘇州文氏の姻籍──吳中文苑考察への手掛かり──〉，《大東文化大學紀要（人文科學）》，第22號（1983），頁55–71

穆益勤編，《明代院體浙派史料》，上海人民美術出版社（上海，1985）

蕭平，《陳淳》，明清中國畫大師研究叢書（長春，1996）

蕭燕翼，〈有關文徵明辭官的兩通書札〉，《故宮博物院院刊》，1995年4期，頁45–50

───，〈陸士仁、朱朗偽作文徵明繪畫的辨識〉，《故宮博物院院刊》，1999年1期，頁27–35

───，〈陸士仁偽作文徵明書法的鑑考〉，《故宮博物院院刊》，1997年3期，頁46–54

閻秀卿，《吳郡二科志》，收於《紀錄彙編》，卷121，第39本

韓昂，《圖繪寶鑑》，收於于安瀾編，《畫史叢書》，全5冊（上海，1982），冊2

譚其驤，《中國歷史地圖集：元–明時期》（上海，1982）

蘇華萍，〈吳縣洞庭山明墓出土的文徵明書畫〉，《文物》，1977年第3期，頁65–8

顧炳，《顧氏畫譜》，文物出版社影印出版（北京，1983）

西文參考書目

Alleton, Viviane, *Les Chinois et la passion des noms* (Paris, 1993)

Appadurai, Arjun, ˋIntroduction: Commodities and the Politics of Value˒, in *The Social Life of Things: Commodities in Cultural Perspective*, ed. Arjun Appadurai (Cambridge, 1986), pp. 3–63

Bachhofer, Ludwig, *A Short History of Chinese Art* (London, 1946)

Bai, Qianshen, ˋCalligraphy for Negotiating Daily Life: The Case of Fu Shan (1607–1684)˒, *Asia Major*, 3rd series, XII/1 (1999), pp. 67–126

—, ˋChinese Letters: Private Words Made Public˒, in *The Embodied Image: Chinese Calligraphy from the John B. Elliott Collection*, ed. Robert E. Harrist Jr and Wen C. Fong (Princeton, NJ, 1999), pp. 380–99

Barlow, Tani, ˋIntroduction˒, in *I Myself Am a Woman: Selected Writings of Ding Ling*, ed. Tani Barlow and Gary Bjorge (Boston, MA, 1989), pp. 1–45

Barnhart, Richard, ˋA Recent Freer Acquisition and the Question of Workshop Practices˒, *Ars Orientalis*, XXVIII (1998), pp. 81–2

—, ˋRediscovering an Old Theme in Ming Painting˒, *Orientations*, XXVI/8 (September 1985), pp. 52–61

—, ˋThe ˝Wild and Heterodox School˝ of Ming Painting˒, in *Theories of the Arts in China*,

ed. Susan Bush and Christian Murck (Princeton, NJ, 1983), pp. 365–96

—, *Wintry Forests, Old Trees: Some Landscape Themes in Chinese Painting* (New York, 1972)

Barnhart, Richard, James Cahill, Maxwell Hearn, Stephen Little and Charles Mason, 'The Tu Chin Correspondence, 1994–5', *Kaikodo Journal*, 5 (Autumn 1997), pp. 8–45

Bauer, Wolfgang, 'The Hidden Hero: Creation and Disintegration of the Ideal of Eremitism', in *Individualism and Holism: Studies in Confucian and Taoist Values*, ed. Donald Munro (Ann Arbor, MI, 1985), pp. 161–4

—, *Der chinesische Personenname: die Bildungsgesetze und hauptsächlichsten Bedeutungsinhalte von Ming, Tzu und Hsiao Ming*, Asiatische Forschungen, 4 (Wiesbaden, 1959)

Bickford, Maggie, 'Three Rams and Three Friends: The Working Lives of Chinese Auspicious Motifs', *Asia Major*, 3rd series, XII/1 (1999), pp. 127–58

Bourdieu, Pierre, *The Logic of Practice* (Cambridge, 1990)

Brook, Timothy, 'Funerary Ritual and the Building of Lineages in Late Imperial China', *Harvard Journal of Asiatic Studies*, XLIX/2 (1989), pp. 465–99

—, *Praying for Power: Buddhism and the Formation of Gentry Society in Late-Ming China* (Cambridge, MA, and London, 1993)

—, *The Confusions of Pleasure: Commerce and Culture in Ming China* (Berkeley, Los Angeles and London, 1998)

Buettner, Brigitte, 'Past Presents: New Year's Gifts at the Valois Court, ca. 1400', *Art Bulletin*, LXXXIII/4 (2001), pp. 598–625

Bush, Susan and Hsio-yen Shih, *Early Chinese Texts on Painting* (Cambrige, MA, and London, 1985)

Cahill, James, 'Chinese Painting: Innovation after "Progress" Ends', in *China 5,000 Years: Innovation and Transformation in the Arts*, ed. Howard Rogers (New York, 1998), pp. 174–92

—, 'Tang Yin and Wen Zhengming as Artist Types: A Reconsideration', *Artibus Asiae*, LIII/1–2 (1993), pp. 228–46

—, *Chinese Painting* (Geneva, 1960)

—, *Parting at the Shore: Chinese Painting of the Early and Middle Ming Dynasty, 1368–1580* (New York and Tokyo, 1978)

—, *The Painter's Practice: How Artists Lived and Worked in Traditional China* (New York, 1994)

Carlitz, Katharine, 'Shrines, Governing-Class Identity and the Cult of Widow Fidelity in Mid-Ming Jiangnan', *Journal of Asian Studies*, LVI (1997), pp. 612–40

Chaves, Jonathan, '"Meaning beyond the Painting": The Chinese Painter as Poet', in *Words and Images: Chinese Poetry, Painting and Calligraphy*, ed. Alfreda Murck and Wen C. Fong (New York, 1991), pp. 431–58

—, *The Chinese Painter as Poet* (New York, 2000)

Chen, Ping, *Modern Chinese: History and Sociolinguistics* (Cambridge, 1999)

Chiang Chao-shen, ˙Tang Yin's Poetry, Painting and Calligraphy in Light of Critical Biographical Events˙, in *Words and Images: Chinese Poetry, Painting and Calligraphy*, ed. Alfreda Murck and Wen C. Fong (New York, 1991), pp. 459–86

Chou Ju-hsi, ˙The Methodology of Reversal in the Study of Wen Cheng-ming˙, in *Essays in Commemoration of the Golden Jubilee of the Fung Ping Shan Library*, ed. Lai Shu-tim et al. (Hong Kong, 1982), pp. 428–37

Chu Hsi's Family Rituals: A Twelfth-century Chinese Manual for the Performance of Cappings, Weddings, Funerals and Ancestral Rites, trans., with annotation and intro., Patricia Buckley Ebrey, Princeton Library of Asian Translations (Princeton, NJ, 1991)

Clapp, Anne de Coursey, *The Painting of T'ang Yin* (Chicago and London, 1991)

—, *Wen Cheng-ming: The Ming Artist and Antiquity*, Artibus Asiae Supplementum, 34 (Ascona, 1975)

Clunas, Craig, ˙Artist and Subject in Ming Dynasty China˙, *Proceedings of the British Academy*, CV (2000), pp. 43–72

—, ˙Commodity and Context: The Work of Wen Zhengming in the Late Ming Art Market˙, *The History of Painting in East Asia: Essays on Scholarly Method*, ed. John M. Rosenfield (Taipei, 2008), pp. 315–330

—, ˙Gifts and Giving in Chinese Art˙, *Transactions of the Oriental Ceramic Society*, LXII (1997–8), pp. 1–15

—, ˙Text, Representation and Technique in Early Modern China˙, in *History of Science, History of Text*, ed. Karine Chemla (2005), pp. 107–22

—, ˙The Art Market in 17th Century China: The Evidence of the Li Rihua Diary˙, in *History of Art and History of Ideas*, I (2003), pp. 201–24

—, ˙The Informed Eye: An Authentic Fake Chinese Painting˙, *Apollo*, CXXI (1990), pp. 177–8

—, *Fruitful Sites: Garden Culture in Ming Dynasty China* (London, 1996)

—, *Pictures and Visuality in Early Modern China* (London, 1997)

—, *Superfluous Things: Material Culture and Social Status in Early Modern China* (Cambridge, 1991)

Coblin, W. South, ˙A Diachronic Study of Ming Guanhua Phonology˙, *Monumenta Serica*, XLVIII (2000), pp. 267–335

Dardess, John W., *A Ming Society: T'ai-ho County, Kiangsi, Fourteenth to Seventeenth Centuries* (Berkeley, Los Angeles and London, 1996)

Davis, Natalie Zemon, *The Gift in Sixteenth-century France* (Oxford, 2000)

Dreyer, Edward L., ˙Military Origins of Ming China˙, in *The Cambridge History of China, VII: The Ming Dynasty, 1368–1644, Part I*, ed. Frederick W. Mote and Denis Twitchett (Cambridge, 1988), pp. 58–106

Duara, Prasenjit, ˙Superscribing Symbols: The Myth of Guandi, Chinese God of War˙, *Journal*

of Asian Studies, XLVII (1988), pp. 778–95

Ebrey, Patricia Buckley, and James L. Watson, eds, *Kinship Organization in Late Imperial China 1000–1940* (Berkeley and London, 1986)

Edwards, Richard, *The Art of Wen Cheng-ming (1470–1559)* (Ann Arbor, MI, 1976) [with an essay by Anne de Coursey Clapp, and special contributions by Ling-yün Shi Liu, Steven D. Owyoung, James Robinson and other seminar members, 1974–5]

—, *The Field of Stones: A Study of the Art of Shen Chou* (Washington, DC, 1962)

Eight Dynasties of Chinese Painting: The Collections of the Nelson Gallery-Atkins Museum, Kansas City, and the Cleveland Museum of Art, with essays by Wai-kam Ho, Sherman E. Lee, Laurence Sickman and Marc F. Wilson (Cleveland, OH, 1980)

Elman, Benjamin A., 'The Formation of "Dao Learning" as Imperial Ideology during the Early Ming Dynasty', in *Culture and State in Chinese History: Conventions, Accommodations, and Critiques*, ed. Theodore Huters, R. Bin Wong and Pauline Yu (Stanford, CA, 1997), pp. 58–82

—, *A Cultural History of Civil Examinations in Late Imperial China* (Berkeley, Los Angeles and London, 2000)

Farrer, Anne, *The Brush Dances and the Ink Sings: Chinese Painting and Calligraphy from the British Museum* (London, 1990)

Findlen, Paula, *Possessing Nature: Museums, Collecting and Scientific Culture in Early Modern Italy* (Berkeley, Los Angeles and London, 1994)

Fisher, Carney T., *The Chosen One: Succession and Adoption in the Court of Ming Shizong* (Sydney, Wellington, London and Boston, 1990)

Fong, Wen, and James C. Y. Watt, eds, *Possessing the Past: Treasures from the National Palace Museum, Taipei* (New York, 1996)

Franke, Wolfgang, *An Introduction to the Sources of Ming History* (Kuala Lumpur and Singapore, 1968)

Fu, Marilyn and Shen, *Studies in Connoisseurship: Chinese Paintings from the Arthur M. Sackler Collection in New York and Princeton* (Princeton, NJ, 1973)

Fu, Shen C. Y., 'Huang Ting-chien's Cursive Script and its Influence', in *Words and Images: Chinese Poetry, Painting and Calligraphy*, ed. Alfreda Murck and Wen C. Fong (New York, 1991), pp. 107–22

Fuller, Germaine L., 'Spring in Chiang-Nan: Pictorial Imagery and Other Aspects of Expression in Eight Wu School Paintings of a Traditional Literary Subject', PhD diss., University of Chicago, 1984

Furth, Charlotte, *A Flourishing Yin: Gender in China's Medical History* (Berkeley, Los Angeles and London, 1999)

Geiss, James, 'The Cheng-te Reign, 1506–1521', in *The Cambridge History of China*, VII: *The Ming Dynasty, 1368–1644, Part I*, ed. Frederick W. Mote and Denis Twitchett (Cambridge,

1988), pp. 403–39

—, 'The Chia-ching Reign, 1522–1566', in *The Cambridge History of China*, VII: *The Ming Dynasty, 1368–1644, Part I*, ed. Frederick W. Mote and Denis Twitchett (Cambridge, 1988), pp. 440–510

Gell, Alfred, *Art and Agency: An Anthropological Theory* (Oxford, 1998)

Goepper, Roger, 'Methods for a Formal Analysis of Chinese Calligraphy: Taking Sun Kuo-t'ing's *Shu-p'u* as an Example', 收於《中華民國建國八十年中國藝術文物討論會論文集：書畫》（台北，1992），（下），頁599–626

Goldgar, Anne, *Impolite Learning: Conduct and Community in the Republic of Letters, 1680–1750* (New Haven, CT, and London, 1995)

Goodrich, Carrington L., ed., *Dictionary of Ming Biography, 1368–1644*, 2 vols (New York and London, 1976)

Goody, Jack, *The Oriental, the Ancient and the Primitive: Systems of Marriage and the Family in the Pre-industrial Societies of Eurasia*, Studies in Literacy, Family, Culture and the State (Cambridge, 1990)

Gott, Ted, '"Silent Messengers": Odilon Redon's Dedicated Lithographs and the "Politics" of Gift-Giving', *Print Collector's Newsletter*, XIX/3 (1988), pp. 92–101

Hall, David L., and Roger T. Ames, *Thinking from the Han: Self, Truth and Transcendence in Chinese and Western Culture* (Albany, NY, 1998)

Hammond, Kenneth James, 'Beyond Archaism: Wang Shizhen and the Legacy of the Northern Song', *Ming Studies*, XXXVI (1996), pp. 6–28

—, 'The Decadent Chalice: A Critique of Late Ming Political Culture', *Ming Studies*, XXXIX (1998), pp. 32–49

Harrist, Robert E., Jr and Wen C. Fong, eds, *The Embodied Image: Chinese Calligraphy from the John B. Elliot Collection* (Princeton, NJ, 1999)

Hay, Jonathan, *Shitao: Painting and Modernity in Early Qing China*, Res Monographs on Anthropology and Aesthetics (Cambridge, 2001)

Hazelton, Keith, *A Synchronic Chinese-Western Daily calendar 1341–1661 AD*, Ming Studies Research Series, 1 (Minneapolis, MN, 1984)

Hearn, Maxwell K., 'An Early Ming Example of Multiples: Two Versions of *Elegant Gathering in the Apricot Garden*', in *Issues of Authenticity in Chinese Painting*, ed. Judith G. Smith and Wen C. Fong (New York, 1999), pp. 221–58

Ho, Chuan-hsing, 'Ming Dynasty Soochow and the Golden Age of Literati Culture', in *The Embodied Image: Chinese Calligraphy from the John B. Elliot Collection*, ed. Robert E. Harrist Jr and Wen C. Fong (Princeton, NJ, 1999), pp. 320–41

Ho, Wai-kam, 'Tung Chi'i-ch'ang's New Orthodoxy and the Southern School Theory', in *Artists and Traditions: Uses of the Past in Chinese Culture*, ed. Christian F. Murck (Princeton, NJ, 1976)

Ho, Wai-kam, and Dawn Ho Delbanco, ˊTung Ch'i-ch'ang and the Transcendence of History and Art', in *The Century of Tung Ch'i-ch'ang 1555–1636*, ed. Wai-kam Ho and Judith G. Smith, 2 vols (Seattle, WA, and Kansas City, MO, 1992), I, pp. 2–41

Hucker, Charles O., ˊMing Government', in *The Cambridge History of China*, VIII: *The Ming Dynasty, 1368–1644, Part II*, ed. Frederick W. Mote and Denis Twitchett (Cambridge, 1998), pp. 9–105

—, *A Dictionary of Official Titles in Imperial China* (Stanford, CA, 1985)

Huters, Theodore, R. Bin Wong and Pauline Yu, eds, *Culture and State in Chinese History: Conventions, Accommodations and Critiques* (Stanford, CA, 1997)

Hyland, Alice R. M., ˊWen Chia and Suchou Literati', in *Artists and Patrons: Some Social and Economic Aspects of Chinese Painting*, ed. Chu-tsing Li (Lawrence, KS, 1989), pp. 127–38

I Ching, or Book of Changes, trans. Cary F. Baynes after Richard Wilhelm, foreword by C. G. Jung (London, 1968)

Ishida, Hou-mei Sung, ˊWang Fu and the Formation of the Wu School', PhD diss., Case Western Reserve University, 1984

Joachimides, Alexis, ˊThe Museum's Discourse on Art: The Formation of Curatorial Art History in Turn of the Century Berlin', in *Museums and Memory*, ed. Susan A. Crane (Stanford, CA, 2000), pp. 200–20

Kao, Mayching, ed., *Paintings of the Ming Dynasty from the Palace Museum* (Hong Kong, 1988)

Katz, Paul R., *Images of the Immortal: The Cult of Lü Dongbin at the Palace of Eternal Joy* (Honolulu, 1999)

Kipnis, Andrew B., *Producing Guanxi: Sentiment, Self and Subculture in a North China Village* (Durham, NC, and London, 1997)

Kotzenberg, Heike, *Bild und Aufschrift in der Malerei Chinas: Unter besonder Berücksichtigung der Literatenmaler der Ming-Zeit T'ang Yin, Wen Cheng-ming und Shen Chou* (Wiesbaden 1981)

Kraus, Richard Kurt, *Brushes with Power: Modern Politics and the Chinese Art of Calligraphy* (Berkeley, Los Angeles and London, 1991)

Kuo, Jason Chi-sheng, ˊHuichou Merchants as Art Patrons in the Late Sixteenth and Early Seventeenth Centuries', in *Artists and Patrons: Some Social and Economic Aspects of Chinese Painting*, ed. Chu-tsing Li (Lawrence, KS, 1989), pp. 177–88

Kutcher, Norman, ˊThe Fifth Relationship: Dangerous Friendships in the Confucian Context', *American Historical Review*, CV (December 2000), pp. 1615–29

Laing, Ellen Johnston, ˊCh'iu Ying's Three Patrons', *Ming Studies*, VIII (Spring 1979), pp. 49–56

—, ˊFive Early Paintings by Ch'iu Ying', 《國立台灣大學美術史研究集刊》, 4（1997）, 頁 223–51

—, 'Problems in Reconstructing the Life of Qiu Ying', *Ars Orientalis*, XXIX (1999), pp. 70–89

—, 'Women Painters in Traditional China', in *Flowering in the Shadows: Women in the History of Chinese and Japanese Painting*, ed. Marsha Weidner (Honolulu, 1990), pp. 81–101

Lawton, Thomas, *Chinese Figure Painting*, Freer Gallery of Art Fiftieth Anniversary Exhibition, II (Washington, DC, 1973)

Ledderose, Lothar, *Ten Thousand Things: Module and Mass Production in Chinese Art* (Princeton, NJ, 2000)

Legge, James, trans., *The Chinese Classics, in Five Volumes*, IV: *The She King*, 2nd edn (Hong Kong, 1960)

—, *The Sacred Books of China: The Texts of Confucianism, Part III: The Li Ki, I–X* (Oxford, 1885)

Li, Chu-Tsing, and James C.Y. Watt, eds, *The Chinese Scholar's Studio: Artistic Life in the Late Ming Period* (New York, 1987)

Little, Stephen with Shawn Eichman ed., *Taoism in the Arts of China* (Chicago, 2000)

Little, Stephen, '*Enjoying Antiquities*: A Problem in Connoisseurship', in *Issues of Authenticity in Chinese Painting*, ed. Judith G. Smith and Wen C. Fong (New York, 1999), pp. 189–220

Lovell, Hin-cheung, *An Annotated Bibliography of Chinese Painting Catalogues and Related Texts*, Michigan Papers in Chinese Studies, 16 (Ann Arbor, 1973)

Lowry, Kathryn, 'Three Ways to Read a Love Letter in the Late Ming', *Ming Studies*, XLIV (2001), pp. 48–77

Mair, Victor, 'Scroll Presentation in the T'ang Dynasty', *Harvard Journal of Asiatic Studies*, XXXVIII/1 (1978), pp. 35–60

Marmé, Michael, 'Heaven on Earth: The Rise of Suzhou, 1127–1550', in *Cities of Jiangnan in Late Imperial China*, ed. Linda Cooke Johnson (Albany, NY, 1993), pp. 17–46

—, 'Population and Possibility in Ming (1368–1644) Suzhou: A Quantified Model', *Ming Studies*, XII (Spring 1981), pp. 29–64

Mather, R. B., *Shih-shuo Hsin-yu: A New Account of Tales of the World* (Minneapolis, MN, 1976)

Mauss, Marcel, *The Gift: Forms and Function of Exchange in Archaic Societies*, intro. E. E. Evans-Pritchard (New York, 1967)

McDermott, Joseph P., 'Bondservants in the T'ai-hu Basin during the Late Ming: A Case of Mistaken Identities', *Journal of Asian Studies*, XL/4 (1981), pp. 675–701

—, 'Friendship and its Friends in the Late Ming', 收於中央研究院近代史研究所編，《近世家族與政治比較歷史論文集》（台北，1992），上冊，頁67–96

—, 'The Art of Making a Living in Sixteenth Century China', *Kaikodo Journal*, V (Autumn

1997), pp. 63–81

Merrill, Alice Rosemary, ʻWen Chia (1501–1583): Derivation and Innovationʼ, PhD diss., University of Michigan, 1981

Meskill, John, *Gentlemanly Interests and Wealth on the Yangtze Delta*, Association for Asian Studies Monograph and Occasional Paper Series, 49 (Ann Arbor, MI, 1994)

Moore, Oliver, ʻThe Ceremony of Gratitudeʼ, in *State and Court Ritual in China*, ed. Joseph P. McDermott, University of Cambridge Oriental Publications, 54 (Cambridge, 1999), pp. 197–236

Mote, Frederick W., ʻA Millennium of Chinese Urban History: Form, Time, and Space Concepts in Soochowʼ, *Rice University Studies*, LIX/4 (1973), pp. 35–65

Muller, Deborah Del Gais, ʻHsia Wen-yen and his "Tu-hui pao-chien" (Precious Mirror of Painting)ʼ, *Ars Orientalis*, XVIII (1988), pp. 31–50

Nagel, Alexander, ʻGifts for Michelangelo and Vittoria Colonnaʼ, *Art Bulletin*, LXXIX (1997), pp. 647–68

Naquin, Susan, *Peking: Temples and City Life, 1400–1900* (Berkeley, Los Angeles and London, 2000)

Needham, Joseph, and Tsien Tsuen-hsuin, *Science and Civilization in China, v: Chemistry and Chemical Technology, Part I, Paper and Printing* (Cambridge, 1985)

Nelson, Susan E., ʻLate Ming Views of Yuan Paintingʼ, *Artibus Asiae*, XLIV (1983), pp. 200–12

—, ʻRevisiting the Eastern Fence: Tao Qianʼs Chrysanthemumsʼ, *Art Bulletin*, LXXXIII/3 (2001), pp. 437–60

Nussdorfer, Laurie, *Civic Politics in the Rome of Urban VIII* (Princeton, NJ, 1992)

Owyoung, Steven D., ʻThe Formation of the Family Collection of Huang Tzʼu and Huang Linʼ, in *Artists and Patrons: Some Social and Economic Aspects of Chinese Painting*, ed. Chu-tsing Li (Lawrence, KS, 1989), pp. 101–26

Peterson, Willard, ʻConfucian Learning in Late Ming Thoughtʼ, in *The Cambridge History of China*, VIII: *The Ming Dynasty, 1368–1644, Part II*, ed. Frederick W. Mote and Denis Twitchett (Cambridge, 1998), pp. 708–88

Phillips, Quitman E., *The Practices of Painting in Japan, 1475–1500* (Stanford, CA, 2000)

Plaks, Andrew, ʻ*Shui-hu chuan* and the Sixteenth-century Novel Form: An Interpretive Reappraisalʼ, *Chinese Literature: Essays, Articles, Reviews*, II (1980), pp. 3–53

—, ʻThe Prose of Our Timeʼ, in *The Power of Culture: Studies in Chinese Cultural History*, ed. Willard J. Peterson et al. (Hong Kong, 1994), pp. 206–17

Podro, Michael, *The Manifold of Beauty: Theories of Art from Kant to Hildebrand* (Oxford, 1972)

Porter, Roy, ʻIntroductionʼ, in *Rewriting the Self: Histories from the Renaissance to the Present*, ed. Roy Porter (London and New York, 1997), pp. 1–14

Preziosi, Donald, *Rethinking Art History: Meditations on a Coy Science* (New Haven, CT, 1989)

Riely, Celia Carrington, ʻTung Chʻi-chʻangʼs Life (1555–1636)ʼ, in *The Century of Tung Chʻi-chʻang 1555–1636*, ed. Wai-kam Ho and Judith G. Smith, 2 vols. (Seattle, WA, and Kansas City, MO, 1992), I, pp. 387–457

Robson, James, ʻThe Polymorphous Spaces of the Southern Marchmountʼ, *Cahiers dʼExtrême-Asie*, VIII (1995), pp. 221–64

Rodger, N.A.M., *The Wooden World: An Anatomy of the Georgian Navy* (London, 1988)

Rogers, Howard, ʻSecond Thoughts on Multiple Recensionsʼ, *Kaikodo Journal*, V (Autumn 1997), pp. 46–62

Rogers, Howard, and Sherman E. Lee, *Masterworks of Ming and Qing Painting from the Forbidden City* (Lansdale, PA, 1988)

Screech, Timon, *The Shogunʼs Painted Culture: Fear and Creativity in the Japanese States 1760–1829* (London, 2000)

Sensabaugh, David, ʻGuests at Jade Mountain: Aspects of Patronage in Fourteenth Century Kʻun-shanʼ, in *Artists and Patrons: Some Social and Economic Aspects of Chinese Painting*, ed. Chu-tsing Li (Lawrence, KS, 1989), pp. 93–100

Shih, Shou-chʻien, ʻCalligraphy as Gift: Wen Cheng-mingʼs (1470–1559) Calligraphy and the Formation of Soochow Literati Cultureʼ, in *Character and Context in Chinese Calligraphy*, ed. Cary Y. Liu et al. (Princeton, NJ, 1999), pp. 255–83

—, ʻThe Landscape Painting of Frustrated Literati: The Wen Cheng-ming Style in the Sixteenth Centuryʼ, in *The Power of Culture: Studies in Chinese Cultural History*, ed. Willard J. Peterson et al. (Hong Kong, 1994), pp. 218–46

Sickman, Laurence, and Alexander Soper, *The Art and Architecture of China*, Pelican History of Art (Harmondsworth, 1956)

Silbergeld, Jerome, with Gong Jisui, *Contradictions: Artistic Life, the Socialist State, and the Chinese Painter Li Huasheng* (Seattle, WA, and London, 1993)

Spence, Jonathan D., ʻA Painterʼs Circlesʼ [1967], in *Chinese Roundabout* (New York and London, 1993)

Strathearn, Marilyn, *The Gender of the Gift: Problems with Women and Problems with Society in Melanesia* (Berkeley, Los Angles, and London, 1988)

Thomas, Nicolas, *Entangled Objects: Exchange, Material Culture and Colonialism in the Pacific* (Cambridge, MA, and London, 1991)

Tsai, Shi-shan Henry, *The Eunuchs in the Ming Dynasty* (Albany, NY, 1996)

Tsao, Jr-lien, ʻRemembering Suzhou: Urbanism in Late Imperial Chinaʼ, PhD diss., University of California, Berkeley, 1992

Tseng Yu-ho, ʻ"The Seven Junipers" of Wen Cheng-mingʼ, *Archives of the Asian Art Society of America*, VIII (1954), pp. 22–30

Vervoorn, Aat, *Men of the Cliffs and Caves: The Development of the Chinese Eremitic*

Traditions to the End of the Han Dynasty (Hong Kong , 1990)

Vitiello, Giovanni, ˈExemplary Sodomites: Chivalry and Love in Late Ming Cultureˈ, *Nan Nü*, II/2 (2000), pp. 207–57

Wakeman, Frederic, Jr, *The Great Enterprise: The Manchu Reconstruction of Imperial Order in Seventeenth-Century China*, 2 vols (Berkeley, Los Angeles and London, 1985)

Waltner, Ann, *Getting an Heir: Adoption and the Construction of Kinship in Late Imperial China* (Honolulu, 1990)

Wang Fangyu and Richard M. Barnhart, *Master of the Lotus Garden: The Life and Art of Bada Shanren (1626–1705)* (New Haven, CT, and London, 1990)

Wang Shiqing, ˈTung Chiˈ-chˈangˈs Circleˈ, in *The Century of Tung Chiˈ-chˈang 1555–1636*, ed. Wai-kam Ho and Judith G. Smith, 2 vols (Seattle, WA, and Kansas City, MO, 1992), II, pp. 459–83

Warwick, Genevieve, ˈGift Exchange and Art Collecting: Padre Sebastiano Restaˈs Drawing Albumsˈ, *Art Bulletin*, LXXIX (1997), pp. 630–46

—, *The Arts of Collecting: Padre Sebastiano Resta and the Market for Drawings in Early Modern Europe* (Cambridge, 2000)

Weiner, Annette B., *Inalienable Possessions: The Paradox of Keeping-While-Giving* (Berkeley, Los Angeles and London, 1992)

Weitz, Ankeney, ˈNotes on the Early Yuan Antique Art Market in Hangzhouˈ, *Ars Orientalis*, XXVII (1997), pp. 27–38

Wilson, Marc, and Kwan S. Wong, *Friends of Wen Cheng-ming: A View from the Crawford Collection* (New York, 1974)

Wong, Kwan S., ˈHsiang Yuan-pien and Suchou Artistsˈ, in *Artists and Patrons: Some Social and Economic Aspects of Chinese Painting*, ed. Chu-tsing Li (Lawrence, KS, 1989), pp. 155–8

Wu, Marshall P. S., *The Orchid Pavilion Gathering: Chinese Painting from the University of Michigan Museum of Art*, 2 vols (Ann Arbor, MI, 2000)

Wu, Pei-yi, *The Confucianˈs Progress: Autobiographical Writing in Traditional China* (Princeton, NJ, 1990)

Xu Bangda, ˈTung Chˈi-chˈangˈs Calligraphyˈ, in *The Century of Tung Chˈi-chˈang 1555–1636*, ed. Wai-kam Ho and Judith G. Smith, 2 vols (Seattle, WA, and Kansas City, MO, 1992), I, pp. 104–32

Xu, Yinong, *The Chinese City in Time and Space: The Development of Urban Form in Suzhou* (Honolulu, 2000)

Yan, Yunxiang, *The Flow of Gifts: Reciprocity and Social Networks in a Chinese Village* (Stanford, CA, 1996)

Yang, Lien-sheng, ˈThe Concept of "Pao" as a Basis for Social Relations in Chinaˈ, in *Chinese Thought and Institutions*, ed. John K. Fairbank (Chicago and London, 1957), pp.

291–309

Yang, Mayfair Meihui, *Gifts, Favors, and Banquets: The Art of Social Relationships in China* (Ithaca, NY, and London, 1994)

Yoshikawa Kōjirō, *Five Hundred Years of Chinese Poetry, 1150–1650*, trans. Timothy Wixted, Princeton Library of Asian Translations (Princeton, NJ, 1989)

Yu, Pauline, Peter Bol, Stephen Owen and Willard Peterson, eds, *Ways with Words: Writing about Reading Texts from Early China* (Berkeley, Los Angeles and London, 2000)

Yuhas, Louise, ʻThe Landscape Art of Lu Chih, 1494–1576ʼ, PhD diss., University of Michigan, 1979

—, ʻWang Shih-Chen as Patronʼ, in *Artists and Patrons: Some Social and Economic Aspects of Chinese Paintings*, ed. Chu-tsing Li (Lawrence, KS, 1989), pp. 139–53

Zeitlin, Judith, ʻThe Petrified Heart: Obsession in Chinese Literature, Art and Medicineʼ, *Late Imperial China*, XII/1 (1991), pp. 1–26

Zito, Angela, and Tani Barlow, eds, *Body, Subject and Power in China* (Chicago, 1994)

人名索引

簡寫書目對照

DMB：L. Carrington Goodrich, ed., *Dictionary of Ming Biography, 1368–1644*, 2 vols (New York and London, 1976)

明傳：臺灣中央圖書館編，《明人傳記資料索引》，中華書局本（北京，1987）

以下人物主要係根據其與文徵明的關係而標示註記。除非在*DMB*中有列出獨立條目、或事蹟僅在*DMB*中散見者，才標示*DMB*的條目；其餘則提供*明傳*的參考資料。

國家圖書館出版品預行編目資料

雅債：文徵明的社交性藝術 / 柯律格（Craig Clunas）作；
邱士華, 劉宇珍, 胡雋譯. --
臺北市 ： 石頭, 2009. 08
面 ： 公分
參考書目：面
含索引
譯自 ： Elegant debts : the social art of Wen Zhengming,
1470–1559
ISBN 978–986–6660–05–4（精裝）. -- ISBN
978–986–6660–06–1（平裝）

1.（明）文徵明　2.藝術家　3.傳記

909. 866　　　　　　　　　　　　　98013733